TRAITÉ
DE
PERSPECTIVE
A L'USAGE
DES ARTISTES.

Où l'on démontre Géométriquement toutes les pratiques de cette Science, & où l'on enseigne, selon la Méthode de M. le Clerc, à mettre toutes sortes d'objets en perspective, leur reverbération dans l'eau, & leurs ombres; tant au Soleil qu'au flambeau.

Par M. EDME-SEBASTIEN JEAURAT,
Ingénieur-Géographe du Roy.

A PARIS, QUAY DES AUGUSTINS,

Chez CHARLES-ANTOINE JOMBERT, Libraire du Roi pour l'Artillerie & le Génie, au coin de la rue Gille-cœur, à l'Image Notre-Dame.

M. DCC. L.
AVEC APPROBATION ET PRIVILEGE DU ROY.

PRÉFACE.

LA Perspective, dont j'entreprends de donner un Traité au Public, n'est point une de ces Sciences qui par quelques regles peu sûres conduisent à des opérations incertaines. Cette Science est une des plus belles productions de la Géométrie. Elle consiste dans un enchaînement de principes Mathématiques, & de conséquences nécessaires; ses opérations sont toutes Géométriques. Elle nous conduit, par l'évidence, à imiter & placer dans leur juste proportion, tous les objets que l'Auteur de la nature expose à nos yeux dans un bel horison. C'est la Perspective naturelle réduite en Art, pour composer le tableau fidèle des plus brillantes beautés. Son exécution semble même présenter quelque chose de plus piquant que le coup d'œil sur la nature, parce qu'une ingénieuse imitation éveille l'esprit, qui se plaît à en découvrir tous les rapports. Mais il est moins question de considérer ici les agrémens, que l'utilité de cette Science.

La Perspective est une partie de l'Optique, qui donne des regles pour présenter les objets dans l'aspect naturel où ils doivent se trouver, à raison de leur distance, & de la position de l'œil. Cette Science est le fondement des proportions qu'un Peintre doit donner à ses figures, selon la place où elles se trouvent. Elle sert à le diriger dans la distribution des divers objets; car pour bien faire cette distribution, il faut sçavoir l'effet que chaque objet doit faire sur l'œil, selon la place qu'il occupe. S'il fait cette distribution au hasard, il y fera des fautes fréquentes, que la connoissance des regles auroit prévenues.

Mais, dira-t-on, n'y a-t-il pas des Tableaux juſtement eſtimés, quoiqu'il s'y rencontre des fautes de Perſpective ? J'en tombe d'accord ; mais on doit convenir auſſi qu'ils ſont, à cet égard, moins eſtimables que s'ils en étoient exempts. Un Artiſte, jaloux de ſa réputation, doit toujours tendre à la plus grande perfection, & ce qu'il y a même de défectueux dans les Anciens, doit l'exciter à les ſurpaſſer en ce point. Leurs fautes ſont à la vérité compenſées par un plus grand nombre de beautés, mais ce ſont toujours des fautes, capables de retarder le progrès des Arts, ſi elles étoient imitées.

Il eſt vrai que ce n'eſt pas la Perſpective qui donne à un Peintre l'élégance, & le caractere du deſſein, & qu'il n'y a ſur cela d'autres regles, que celle de bien ſaiſir le naturel. Mais cette Science lui donnera le plan de ſes figures, & cette Perſpective Aërienne qui paroît ſi ſurprenante ſur une ſuperficie plate, & qui produit de ſi beaux effets par le moyen d'une dégradation ſéduiſante. Car la Perſpective la mieux tracée, & ſelon toutes les regles, n'empêchera pas, ſi les dégradations de ton ſont fauſſes, que les parties qui doivent fuir n'avancent, & que celles qui doivent avancer ne s'éloignent : un Peintre ne ſçauroit être trop attentif à la dégradation de ſes teintes. Ainſi la partie du coloris, qu'on pourroit croire plus indépendante de cette Science, en doit auſſi reſpecter les regles : il s'agit de concilier tous les objets que la Perſpective renferme. En voilà aſſez, ce me ſemble, pour convaincre tout eſprit raiſonnable de la néceſſité de s'inſtruire de la Perſpective.

Il ne me reſte qu'à expoſer à mes Lecteurs, les raiſons qui m'ont déterminé à préſenter un Traité de Perſpective ſous un nouveau jour, & l'ordre que j'ai crû devoir ſuivre dans l'exécution. Ce n'eſt pas que nous n'ayons, ſur cette matiere, pluſieurs Traités, dont quelques-uns,

PREFACE.

auxquels on ne peut refuser son estime, en indiquent assez nettement la pratique. Mais, qu'il me soit permis de le dire, sans vouloir attaquer le mérite de ceux qui ont jusqu'à présent traité cette matiere, il s'en faut bien qu'ils en ayent dévelopé tous les principes. Quelques recherches que j'aye faites dans leurs Livres, pour m'en instruire à fond, je n'ai pû rencontrer un seul Traité, où ces principes, qui ont leur source dans la Géométrie, soient portés jusqu'à l'évidence dont ils sont susceptibles. Or, comme on ne peut faire un solide progrès dans quelque Science que ce soit, sans en avoir bien approfondi les véritables principes, mon but est de les faire connoître, & d'ennoblir même la pratique de la Perspective, en élevant l'esprit jusqu'à la Théorie.

Ainsi l'on trouvera dans ce Traité, les regles de la Perspective réduites en une pratique aisée, précédées de démonstrations géométriques. Comme la plûpart des hommes, satisfaits du seul plaisir que causent les objets agréables de la Perspective, ou bornant leur émulation à bien opérer le compas à la main, ne veulent, ou ne peuvent se donner la peine d'aprofondir les Principes Géométriques, & que mon but est de mettre la perspective à portée de tout le monde, j'ai fait abstraction de la Géométrie dans les Leçons pratiques, dont l'ordre & la liaison dévelopent le sujet.

Ceux donc qui n'ont pas, ce qu'on peut appeller, le tour d'esprit Géométrique, pourront négliger les démonstrations, & ne consulter que la pratique. A l'égard de ceux qui voudront s'élever jusqu'à la Théorie, & approfondir les idées pures sur lesquelles sont fondées les Leçons de pratique, on se flatte qu'ils y trouveront de quoi se satisfaire. J'ai crû, en faveur de ces derniers, ne pouvoir me dispenser de donner la coupe Géométrique des rayons, comme seule capable de rendre un compte exact

PREFACE.

des principes de la Perspective. Il m'étoit venu aussi dans l'idée de donner une description de l'œil; mais outre que cette description regarde plus particulierement ceux qui traitent de la Dioptrique, & de la Catoptrique, comme on pourra la trouver dans une infinité d'Auteurs, il m'a paru inutile de l'inférer dans un Traité, où je me suis borné à ce qui est propre à la Perspective.

On y trouvera la méthode de mettre les plans en perspective, leurs élévations, leurs inclinaisons; des marches quarrées, & ceintrées; des croix solides, évuidées & inclinées; des portes, des arcades, des moulures & des entablemens; avec une méthode à part pour les tores, & les frontons : enfin on y verra ce qui regarde la dégradation des figures, & la réflexion sur l'eau, des ombres, tant au Soleil, qu'au flambeau. C'est ainsi que je termine ce Traité, dans lequel j'ai intention de suppléer à la Théorie par la pratique, pour ceux qui ne sont pas Géométres, & pour ceux qui le sont, d'éclairer la pratique par la Théorie.

Le systême de la vision, de feu M. le Clerc, fait présumer qu'il auroit pû donner un Traité de cette espece, si ses autres occupations le lui eussent permis. Il seroit à souhaiter qu'il en eût enrichi le Public avide de ses productions. On y trouveroit l'analyse des sçavantes Leçons qu'il a données pendant près de vingt ans, & que M. le Clerc son fils, continue si utilement avec des augmentations considérables. L'honneur que j'ai d'être petit-fils de l'un, & neveu de l'autre, m'impose silence sur le mérite de ces deux célébres Professeurs; je sens même tout le danger de paroître, après eux, dans une carriere où ils ont brillé; mais j'ose espérer qu'on me sçaura gré de l'émulation qui me porte à suivre leurs traces, & du zele qui me fait présenter au Public, les solides principes d'une Science trop négligée.

Approbation du Censeur Royal.

J'AY lû par ordre de Monseigneur le Chancelier *la Perspective à l'usage des Artistes* : j'ai trouvé cet Ouvrage utile. Fait à Paris ce 25 Mars 1749.

MONTCARVILLE.

PRIVILEGE DU ROY.

LOUIS, par la grace de Dieu, Roi de France & de Navarre : A nos Amés & Féaux Conseillers, les Gens tenans nos Cours de Parlement, Maîtres des Requêtes ordinaires de notre Hôtel, Grand-Conseil, Prevôt de Paris, Baillifs, Sénéchaux, leurs Lieutenans Civils & autres nos Justiciers qu'il appartiendra. SALUT. Notre bien Amé CHARLES-ANTOINE JOMBERT, Libraire à Paris, Nous ayant fait exposer qu'il désireroit faire imprimer & donner au Public des Ouvrages, qui ont pour titre : *Le Guide des jeunes Mathématiciens, traduit de l'Anglois, par le R. P. Pezenas, Jésuite. Nouveau Traité du Microscope, mis à la portée de tout le monde, traduit de l'Anglois. Traité des Fluxions & Traité d'Algebre, par Colin Maclaurin. Nouveau Tarif de la Menuiserie, avec les détails & les prix de tous les ouvrages de Menuiserie. La Mécanique du Feu, ou Traité de la Construction des nouvelles Cheminées, par M. Gauger. Principes de Physique rapportés à la Médecine, & Traité des Métaux & des Minéraux, par M. Chambon, Médecin du Roi. Nouvelle explication du Flux & Reflux de la Mer, suivant un nouveau Système de Cosmographie & de Physique générale. Traité de Perspective à l'usage des Artistes, démontré géometriquement, par M. Jeaurat. Traité Analytique des Sections Coniques, Fluxions & Fluentes, par M. Muller. L'Ingénieur de Campagne, ou Traité de la Fortification, par M. le Chevalier de Clairac. Petit Dictionnaire Universel, abrégé & mis à la portée des personnes qui n'ont point d'étude, par Thomas Dyche, traduit de l'Anglois. L'Historien Chronologique, ou l'Histoire d'Angleterre, depuis son origne jusqu'à présent, traduit de l'Anglois de M. Salmon ;* S'il Nous plaisoit lui accorder nos Lettres de Privilége pour ce nécessaires. A CES CAUSES, voulant favorablement traiter l'Exposant, Nous lui avons permis & permettons, par ces Présentes, de faire imprimer lesdits Ouvrages en un ou plusieurs Volumes, & autant de fois que bon lui semblera, & de les vendre, faire vendre & débiter par tout notre Royaume pendant le tems de *neuf* années consécutives, à compter du jour de la date desdites Présentes : Faisons défenses à toutes sortes de personnes de quelque qualité & condition qu'elles soient, d'en introduire d'impression étrangere dans aucun lieu de notre obéissance, comme aussi à tous Libraires, Imprimeurs & autres, d'imprimer ou faire imprimer, vendre, faire vendre, débiter, ni contrefaire lesdits Ouvrages, ni d'en faire aucuns Extraits, sous quelque prétexte que ce soit, d'augmentation, correction, changement ou autrement, sans la permission expresse & par écrit dudit Exposant, ou de ceux qui auront droit de lui, à peine de confiscation des Exemplaires contrefaits, de mille livres d'amende contre chacun des Contrevenans, dont un tiers à Nous, un tiers à l'Hôtel-Dieu de Paris, & l'autre tiers audit Exposant, ou à celui qui aura droit de lui, & de tous dépens, dommages & intérêts ; à la charge que ces Présentes seront enregistrées tout au long sur le Registre de la Communauté des Libraires & Imprimeurs de Paris, dans trois mois de la date d'icelles : que l'impression dudit Ouvrage sera faite dans notre Royaume & non ailleurs, en bon papier & beaux caracteres, conformément à la feuille imprimée & attachée pour modele, sous le contre-Scel desdites Présentes ; que l'Impétrant se conformera en tout aux

Réglemens de la Librairie, & notamment à celui du 10 Avril 1725, & qu'avant de l'exposer en vente, les Manuscrits ou Imprimés qui auront servi de copie à l'impression desdits Ouvrages, seront remis dans le même état où l'Approbation y aura été donnée, ès mains de Notre très-cher & féal Chevalier le Sieur Daguesseau, Chancelier de France, Commandeur de nos Ordres ; & qu'il en sera ensuite remis deux Exemplaires de chacun dans notre Bibliothéque publique, un dans celle de notre Château du Louvre, & un dans celle de notre très-cher & féal Chevalier le Sieur Daguesseau, Chancelier de France, Commandeur de nos Ordres ; le tout à peine de nullité des Présentes ; du contenu desquelles vous mandons & enjoignons de faire jouir l'Exposant ou ses Ayant causes, pleinement & paisiblement, sans souffrir qu'il leur soit fait aucun trouble ou empêchement : Voulons que la Copie desdites Présentes qui sera imprimée tout au long au commencement ou à la fin desdits Ouvrages, soit tenue pour duement signifiée, & qu'aux Copies collationnées par l'un de nos Amés & Féaux Conseillers & Secretaires, foi soit ajoûtée comme à l'Original : Commandons au premier notre Huissier, ou Sergent, de faire, pour l'exécution d'icelles, tous Actes requis & nécessaires, sans demander autre permission, & nonobstant clameur de Haro, Chartre Normande & Lettres à ce contraires : Car tel est notre plaisir. Donné à Paris le quatorziéme jour du mois d'Avril l'An de grace mil sept cens quarante-neuf, & de notre Regne le trente-quatriéme. Par le Roi en son Conseil.

<p style="text-align:center">SAINSON.</p>

Regiſtré ſur le Regiſtre XII. de la Chambre Royale & Syndicale des Libraires & Imprimeurs de Paris, N°. 160. Fol. 160. conformément aux Réglemens confirmés par celui du 28 Février 1723. A Paris le 16 Mai 1749.

Signé, G. CAVELIER, *Syndic.*

TRAITÉ
DE
PERSPECTIVE
A L'USAGE
DES ARTISTES.

PREMIERE PARTIE.
Contenant la Théorie de la Perspective.

INTRODUCTION.

LA PERSPECTIVE est l'art de repréfenter les objets tels qu'ils nous paroiffent ; & les objets font dits vûs en Perfpective, lorfqu'ils font repréfentés conformément à l'impreffion qu'ils font fur les yeux.

L'œil eft un corps rond & fphérique, confidéré comme un point duquel les objets font apperçus.

La vision se fait par des rayons tirés des objets à l'œil, qui sont comme autant de petits canaux par lesquels l'objet se communique à la vûe.

On peut supposer autant de rayons qu'il y a dans les objets de points mathématiques ; l'action de ces rayons est de porter aux yeux les points de ces objets qui composent ensemble une Perspective qui paroît se confondre dans l'œil, mais qui se débrouille à proportion que l'on s'éloigne. Si l'on suppose ces rayons coupés par une vitre, cette vitre recevra autant de points qu'il y aura de rayons, lesquels formeront dans la vitre une perspective plus ou moins débrouillée selon que la vitre sera plus ou moins proche du spectateur.

On distingue deux sortes de perspectives : la *Perspective naturelle*, & la *Perspective curieuse*.

Dans la Perspective naturelle ou ordinaire, qui est celle dont on va traiter, on suppose la vitre (*ou le tableau*) verticale & plane. Dans la Perspective curieuse, on suppose cette vitre ou concave, ou convexe, ou inclinée au choix du Perspecteur. C'est-là précisément & uniquement ce qui peut distinguer ces deux sortes de Perspectives, qui, l'une & l'autre, ne sont autre chose qu'une coupe de rayons visuels.

Mais comme la coupe des rayons, dans la Perspective curieuse, est sujette à défigurer les objets, ensorte qu'un quarré pourroit avoir une apparence circulaire, selon que la vitre seroit concave ou convexe, il est nécessaire que le spectateur se mette au vrai point dont cette Perspective doit être apperçûe : on sent cette nécessité dans les figures cylindriques.

Cette sorte de Perspective n'ayant lieu que dans les dômes ou dans les plafonds, elle n'est pas d'un usage si étendu, ni si commun que la Perspective naturelle, qui est celle que les Peintres, dont le but est d'imiter la nature, se proposent ordinairement de suivre dans leurs ouvrages. C'est aussi pour cette raison qu'on l'appelle *Perspective ordinaire*.

La Perspective considérée dans ses regles donne les moyens de représenter sûrement les objets suivant leurs différentes impressions ; car on sçait que les objets nous paroissent plus ou moins grands, selon qu'ils sont plus ou moins éloignés, & que leurs positions diverses les font voir sous autant de formes, & sous différens degrés de lumiere, qui ne sont autre chose que diverses impressions faites sur la vûe ; ce que l'on imite dans la peinture.

On représente les objets de deux manieres : ou géométralement, ou perspectivement.

Dans la maniere de les représenter géométralement, on considere dans ces objets deux coupes: l'une verticale, l'autre horifontale. La représentation verticale, nommée *élevation*, donne leur hauteur perpendiculaire; l'horifontale, nommée *plan*, fait voir leur étendue.

Cette maniere de représenter les objets est en quelque façon la plus parfaite, parce qu'elle rend un compte certain de la proportion de chacune de leurs parties, & que d'ailleurs on ne parvient à la connoissance du Perspectif que par celle du Géométral. Aussi les Architectes s'en servent-ils par préférence, parce qu'elle convient mieux aux Ouvriers, à qui il faut des cottes exactes plutôt qu'une belle exécution.

Dans la façon de représenter les objets perspectivement, on suppose que les rayons tirés des objets à l'œil sont coupés par un plan. Si ce plan est incliné, ou concave, ou convexe, la perspective est appellée curieuse, laquelle, comme on vient de l'observer, paroît difforme si l'on n'a pas soin de se mettre à son vrai point de vûe. Si au contraire, ce plan ou cette vitre est verticale & plane, on l'appelle *Perspective ordinaire*. Cette Perspective, dans les tableaux, exprime & fait, pour ainsi dire, la même impression que feroient les objets mêmes.

Ainsi dans la maniere de représenter les objets géométralement, on a la proportion réelle des objets: & dans la maniere de les représenter perspectivement, on a leur apparence.

Il y a encore ce qu'on appelle la *Perspective cavaliere* ou *militaire*, dont les Ingénieurs se servent pour dessiner les Fortifications; mais elle doit être considérée plutôt comme le Géométral des objets que comme leur Perspectif. Car le but qu'on se propose dans cette représentation des objets, est de donner leur vraye dimension & non pas leur aspect naturel tel que le désigne, par lui-même, le mot de Perspective.

TRAITÉ

DEFINITIONS

Des principaux termes employés dans la Perspective.

La ligne de terre est la base du tableau, que l'on suppose toujours être de niveau.

L'horison est un plan qu'on suppose passer par les yeux, parallele à la ligne de terre, & qui, par conséquent, marque l'élévation de l'œil.

Le point de vûe est un point pris dans l'horison pour marquer l'endroit d'où la perspective doit être apperçue, ou pour mieux dire, c'est le point de section de la perpendiculaire abaissée de l'œil sur la vitre. Aussi ne l'appelle-t'on que le point de vûe figuratif, le vrai ne pouvant être dans le tableau.

Le point d'éloignement est un point mis dans l'horison, autant éloigné du point de vûe qu'on doit s'éloigner du tableau pour le voir dans son vrai point.

Les fuyantes sont toutes les lignes qu'on suppose entrer dans le tableau, & par la conduite desquelles les objets semblent s'éloigner de nous.

Le terrein Perspectif est l'espace renfermé dans le tableau entre la ligne de terre & l'horison, & comme l'horison est le terme de la plus grande étendue de la vue, de même il contient tous les points évanouissans des lignes horisontales.

Point évanouissant est la réunion des lignes dans le tableau; car si l'on considere deux ou plusieurs lignes paralleles entre-elles on verra qu'elles tendent à s'approcher l'une de l'autre à proportion qu'elles s'éloignent, & enfin qu'elles se réunissent à un point de l'horison lorsqu'elle sont entierement échappées à nos yeux.

Si le point évanouissant est le même que celui de l'œil qui répond perpendiculairement à la surface du tableau, on l'appellera point de vûe figuratif.

Si le point évanouissant est équidistant du point de vûe figuratif, tel qu'on suppose le vrai œil éloigné du tableau, on l'appellera point d'éloignement, ou point de distance.

Si le point évanouissant n'est ni l'un ni l'autre, c'est-à-dire, qu'il soit en-deçà, ou au-delà de ces deux points, on l'appellera point accidentel.

D'où il suit que le point de vûe figuratif est le point évanouissant des lignes qui font un angle droit avec la base du tableau.

Que le point de distance est le point évanouissant des lignes qui font un angle de 45 degrés avec la base du tableau.

DE PERSPECTIVE. I. PART. 5

Et que le point accidentel est le point évanouissant des lignes qui font des angles inégaux avec cette même base du tableau.

CHAPITRE PREMIER.

Démonstrations faites dans une vitre considérée comme un tableau diaphane au travers duquel on voit les objets qui sont derriere.

DANS la perspective on considere deux distances; sçavoir, l'éloignement du spectateur au corps interposé, & celui du corps interposé aux objets. Ces objets ayant leurs apparences dans la vitre, déterminent deux autres distances, qui seront l'éloignement vertical de leur apparence à l'horison, & leur hauteur perpendiculaire. Ces deux distances sont proportionnelles aux deux premieres, comme on va le démontrer dans les propositions suivantes.

REMARQUE.

Ces démonstrations sont faites en faveur des personnes qui sont curieuses d'apprendre les principes géométriques de la perspective; celles qui ne voudront pas se donner la peine de les étudier, peuvent passer tout de suite à leur récapitulation, *page* 34, ou même à la seconde Partie de cet Ouvrage, qui enseigne la pratique de la Perspective.

PROPOSITION PREMIERE.

PROBLEME I.

Trouver l'apparence d'un point dans le tableau.

PLAN. I.
FIG. 1.
Suppofons que le fpectateur AB regarde le point F au travers de la vitre GIKH, & que le point F eft fitué de telle forte que tirant de ce point F au pied B du fpectateur la ligne FB, elle foit perpendiculaire à IK. On aura le triangle rectangle ABF (AB étant vertical & FB horifontal) qui fera fection fur la vitre en DC, & cette fection fera auffi perpendiculaire, les plans GIKH & AFB étant perpendiculaires à l'horifon (*Euclide, Liv. II. Prop.* 19.); ainfi le point D fera la coupe du rayon vifuel AF, & par conféquent le point cherché.

Je dis préfentement que ce point apparent D détermine dans le tableau deux diftances ; fçavoir, fon éloignement à l'horifon & fa hauteur perpendiculaire : je dis de plus, que ces diftances font toujours proportionnelles à l'éloignement du fpectateur au tableau, & du tableau au géométral.

CONSTRUCTION.

Prolongez indéterminément CD vers E, & de l'œil A du fpectateur tirez la ligne AE parallèle à BF, c'eft-à-dire, perpendiculaire à la vitre. Du point de fection E tirez la ligne LM parallèle à la bafe IK, ce qui donnera LM pour l'horifon du fpectateur dans le tableau, & le point E pour fon point de vûe figuratif.

DEMONSTRATION.

Ayant fait voir que le point D eft l'apparence du point F, la ligne ED fera l'éloignement du point apparent à l'horifon, DC la hauteur perpendiculaire dans le tableau, FC la diftance de l'objet au tableau, & CB la diftance du tableau au fpectateur : lefquelles grandeurs font proportionnelles. Car les triangles AED, FCD font femblables, puifque les angles AED, DCF font droits : de plus, l'angle ADE eft égal à l'angle FDC (*Eucl. Liv. I. Prop.* 15.) ainfi (*Eucl. VI.* 4.) on aura AE ou BC fon égale (diftance du fpectateur au tableau) eft à FC (diftance du point Géométral F au tableau) comme ED (diftance du point apparent à l'horifon) eft à CD (hauteur apparente du point D dans le tableau). *Ce qu'il falloit démontrer.*

DE PERSPECTIVE. I. PART.

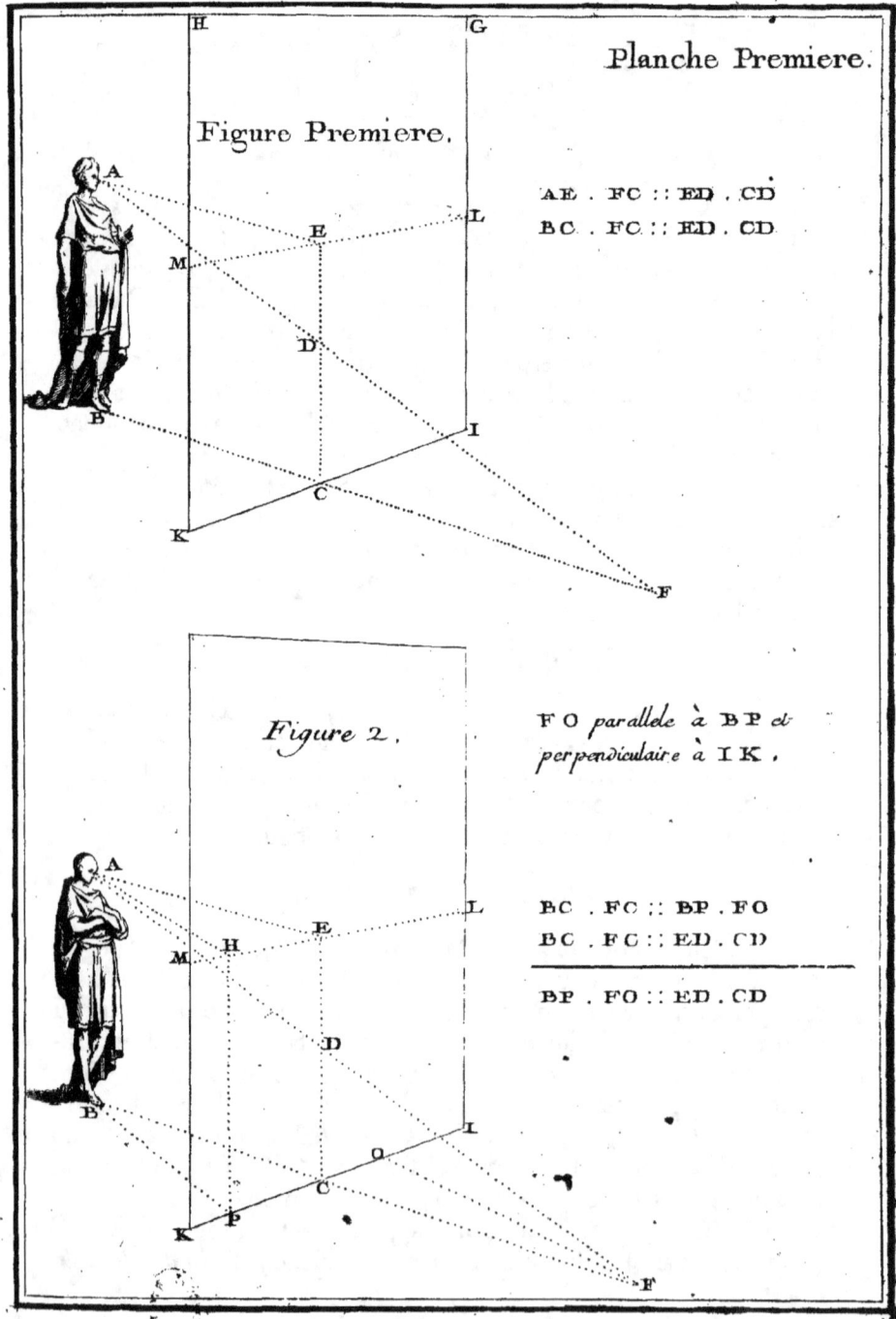

Planche Premiere.

Figure Premiere.

AE . FC :: ED . CD
BC . FC :: ED . CD

Figure 2.

FO parallele à BP et
perpendiculaire à IK.

BC . FC :: BP . FO
BC . FC :: ED . CD

BP . FO :: ED . CD

8 TRAITÉ

PLAN. I.
FIG. 2.
Cette démonstration est générale, soit que le point F dirigé au pied B du spectateur forme avec le tableau I K un angle droit, ou non. Car si l'on suppose la vitre se mouvoir sur E C comme sur un axe, de telle sorte que les parallèles quelconques F O, B P deviennent perpendiculaires au tableau I K au lieu de F B, & par conséquent que B P devienne la distance du spectateur au tableau au lieu de B C, & F O l'éloignement du géométral F au lieu de la distance F C; il y aura de même similitude de triangles pour faire voir que B P est à F O, comme E D est à C D. Car les lignes F O, B P étant parallèles, les triangles semblables F O C, B P C donnent B C est à F C, comme B P (distance du spectateur à la vitre) est à F O (distance du point F à cette même vitre). Ainsi j'avois dans la première équation B C . F C :: E D . C D, donc j'aurai dans celle-ci par égalité de rapport B P . F O :: E D . C D. *Ce qu'il falloit aussi démontrer.*

REMARQUE.

On remarquera dans cette construction que le point H est le point de vûe figuratif, au lieu que dans la première c'étoit le point E, & que ce point E devient ici un point accidentel.

Planche I.

DE PERSPECTIVE. I. PART.

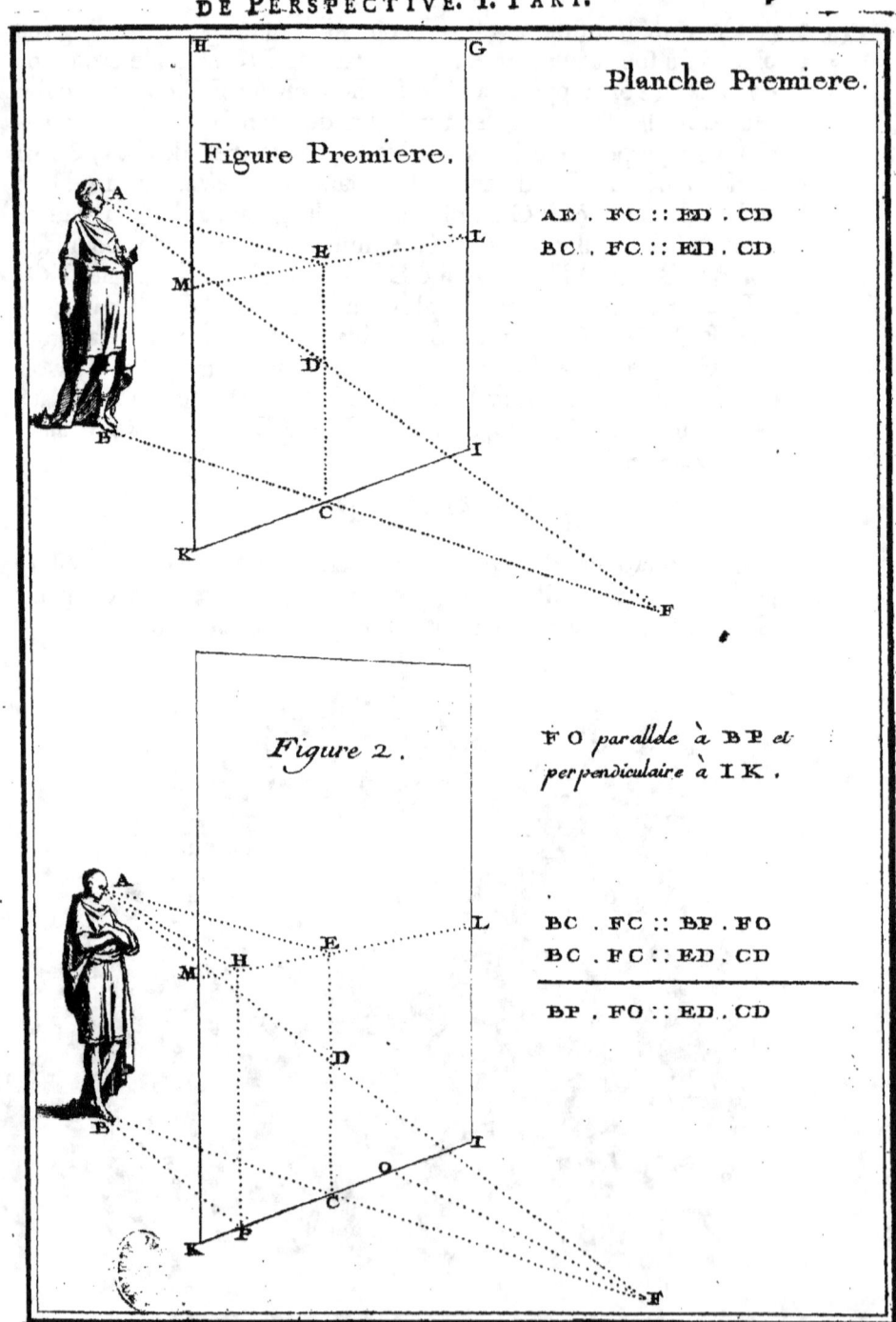

Planche Premiere.

Figure Premiere.

AE . FC :: ED . CD
BC . FC :: ED . CD

Figure 2.

FO parallele à BP et
perpendiculaire à IK.

BC . FC :: BP . FO
BC . FC :: ED . CD
―――――――――――――
BP . FO :: ED . CD

TRAITÉ

PROPOSITION II.

PROBLEME II.

Trouver l'apparence d'une ligne dans le tableau.

PLAN. II.
FIG. 3.
Si l'on suppose présentement que FC soit la ligne proposée à trouver dans le tableau, je dis que DC en sera l'apparence. Voici comme je le démontre.

DÉMONSTRATION.

Le point C est apparent & effectif puisqu'il touche la vitre, & nous venons de démontrer (*Prop. I.*) que le point D est l'apparence du point F; donc la ligne CD sera l'apparence de la ligne proposée CF. *Ce qu'il falloit démontrer.*

COROLLAIRE I.

Des deux précédentes positions de tableau, il résulte que la direction de l'apparence d'une ligne qui est horisontale, & perpendiculaire au tableau, tend au point de vûe figuratif, ou point principal; & que lorsque les lignes forment des angles inégaux, leurs apparences sont dirigées à des points accidentels. C'est ce qu'on va démontrer plus particulierement dans la Proposition suivante; mais avant que d'y passer, il est à propos d'établir le Théorème suivant, sur lequel je puisse appuyer ma démonstration, comme je fais sur les élémens de la Géométrie. De cette démonstration, il suit encore le Corollaire suivant.

COROLLAIRE II.

Toutes les lignes qui sont dirigées au pied du spectateur seront cachées par des perpendiculaires, c'est-à-dire, qu'elles auront des apparences perpendiculaires à la base du tableau.

DE PERSPECTIVE. I. PART.

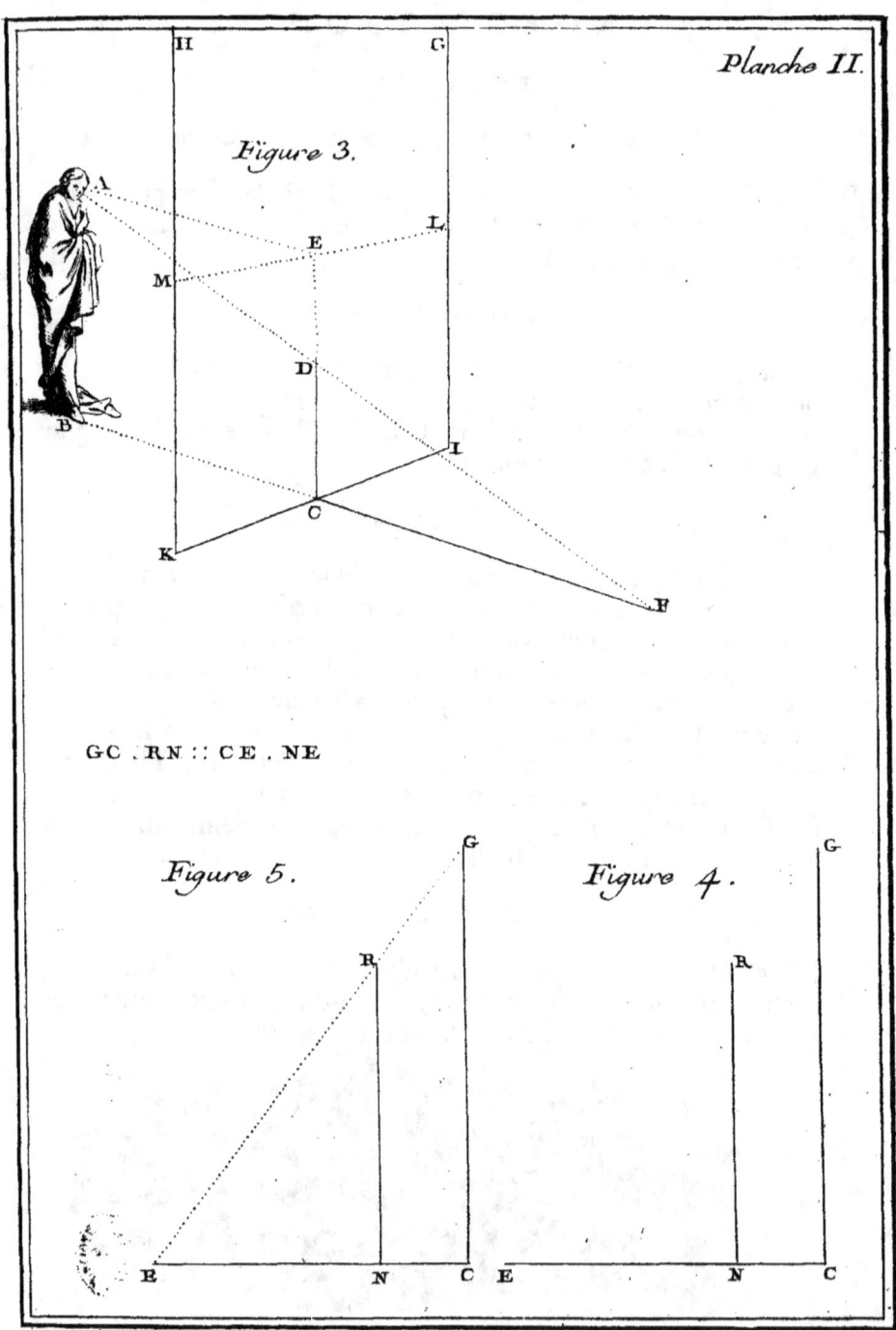

GC . RN :: CE . NE

THÉOREME I.

PLAN. II.
FIG. 4.
Si l'on a une ligne CE *coupée en* N, *& que des points* C *&* N *on élève deux perpendiculaires à cette ligne, de telle sorte que* GC *soit à* RN, *comme* CE *est à* NE ; *je dis que si du point* E *au point* R *on mene une ligne* ER, *son prolongement* RG *passera par le point* G.

DÉMONSTRATION.

FIG. 5.
J'imagine un triangle GCE dans lequel je mene une ligne RN parallele à GC ; dans ce cas j'aurai les deux triangles GCE, RNE semblables : car l'angle EGC est égal à l'angle ERN, puisque la ligne GC est parallele à la ligne RN ; l'angle GEC est commun : d'où il suit que le troisiéme est égal au troisiéme. Or, les triangles équiangles ont les côtés homologues proportionnels ; (*Eucl.* VI. 4.) ce qui me donne GC.RN :: CE.NE. Donc, si l'on avoit eu la ligne CE coupée en N, & qu'on eût élevé des points N & C les perpendiculaires NR, CG, de telle sorte que GC eût été à RN, comme CE est à NE, la ligne conduite par les points E, R auroit passé par le point G. *Ce qu'il falloit démontrer.*

DE PERSPECTIVE. I. PART. 13

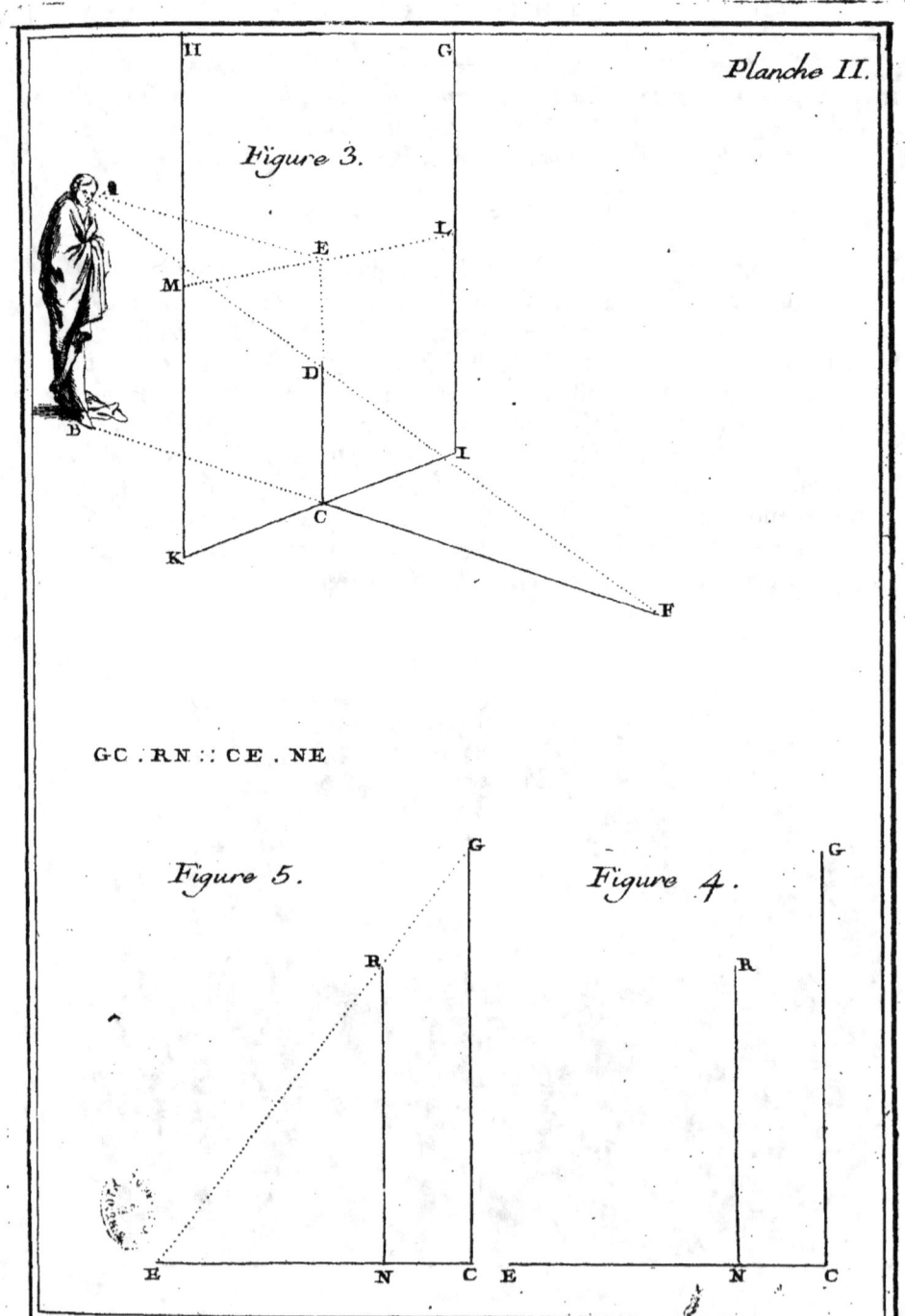

GC . RN :: CE . NE

PROPOSITION III.

Théoreme II.

Pl. III.
Fig. 6.
Soit une ligne F E *quelconque, donnée perpendiculaire à la base* PK *de la vitre, laquelle ligne prolongée en* X *ne passera point par le pied* B *du Spectateur, je dis que son apparence* ER *sera dirigée au point de vûe figuratif* G.

Construction.

Ayant tiré la ligne B C perpendiculaire à P K, base de la vitre, je mene A G parallele à B C, ce qui coupera la perpendiculaire C G en G, & me donnera le point G pour le point de vûe figuratif, & T L pour l'horison.

Démonstration.

Par la premiere Proposition, je tire du point F au point B, pied du spectateur, la ligne F B: au point de section N j'éléve la perpendiculaire NM : le point R est l'apparence du point F, (*Prop. I.*) & par conséquent la ligne R E est l'apparence de la ligne F E, (*Prop. II.*). J'aurai B C (distance du Spectateur au tableau,) est à E F, (éloignement de la vitre au point géométral F) comme M R (son éloignement vertical de l'horison) est à R N (sa hauteur perpendiculaire dans le tableau.) Les deux triangles semblables B C N, F E N, me donneront B C. E F :: C N, N E. Par la raison d'égalité de rapport (*Eucl. V.* 11.), j'aurai M R. R N :: C N. N E ; mais comme dans toutes les proportions géométriques un antécédent plus ou moins son conséquent, est à un antécédent ou son conséquent proportionnellement, j'aurai M R + R N. R N :: C N + N E. N E. Or M R + R N = M N ou G C, & C N + N E = C E, ainsi C G. N R :: C E. N E. Et (par le Théorême précédent), cette analogie étant donnée telle, E R prolongé passera par le point G. Donc l'apparence E R de la ligne F E, qui a été donnée perpendiculaire à la base P K de la vitre, de telle sorte que prolongée en X, elle ne passe point par le point B, pied du Spectateur, doit être dirigée au point de vûe figuratif G. Et (*par le second Corollaire de la Prop. II.*) cette ligne F E étant perpendiculaire à la base de la vitre, mais passant par le pied du Spectateur, avoit encore une apparence dirigée au point de vûe figuratif G ; qui sont les deux seuls cas. D'où je conclus que toute ligne quelconque faisant un angle droit avec la base de la vitre, ou tableau, doit avoir son apparence dirigée au point de vûe figuratif. *Ce qu'il falloit démontrer.*

DE PERSPECTIVE. I. PART.

Planche III

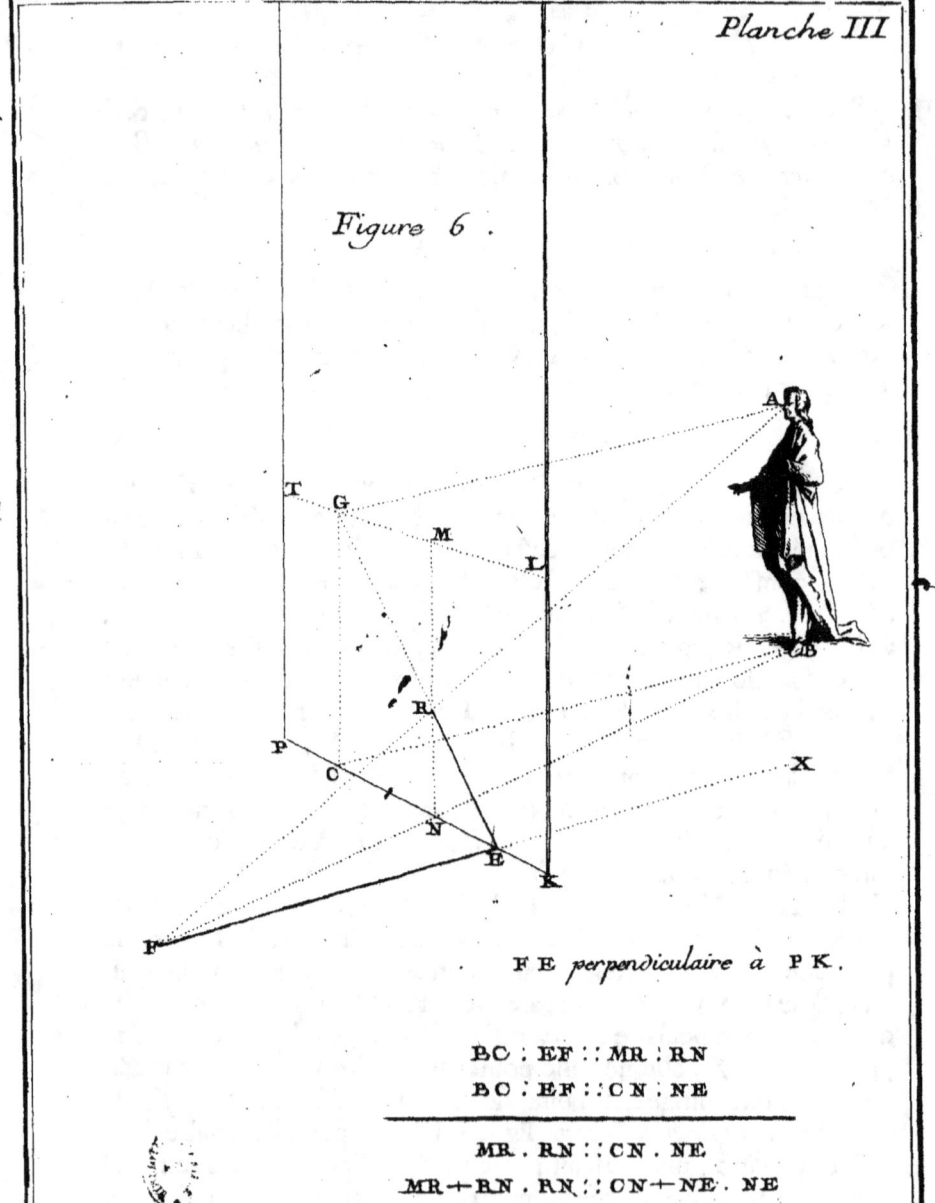

Figure 6.

FE *perpendiculaire* à PK.

BC . EF :: MR . RN
BC . EF :: CN . NE

MR . RN :: CN . NE
MR+RN . RN :: CN+NE . NE
CG . NR :: CE . NE

PROPOSITION IV.

PROBLEME III.

Pl. IV. Fig. 7. *Trouver la coupe d'un point P par une ligne tirée au point de distance E.*

CONSTRUCTION.

Soit la ligne LP perpendiculaire à la base MO du tableau. Menez BH parallele à LP, & par conséquent perpendiculaire aussi au tableau. Du point A menez la ligne AC parallele à BH, & la ligne AC coupant la perpendiculaire HC en C, le point C sera le point de vûe figuratif, & RT sera l'horison du spectateur dans le tableau. Faites CE égale à CA ou à HB son égale ; HB étant l'éloignement du spectateur au tableau, le point E sera appellé point de distance. Faites LG égale à LP ; du point L tirez au point de vûe figuratif C la ligne LC : & du point G au point de distance E la ligne GE. Je dis que LF sera l'apparence de la ligne LP.

DÉMONSTRATION.

Soit la ligne DK passant par le point F & tombant perpendiculairement sur les paralleles RT, OM ; j'aurai les deux triangles semblables CEF, LGF, qui donneront CE.LG :: EF.GF. Les deux triangles semblables DFE, KFG donneront FD.FK :: EF.GF. Par égalité de rapport j'aurai CE.LG :: FD.FK ; mais par la construction CE = HB, & LG = LP. Ainsi en substituant BH à CE, & LP à LG, j'aurai BH, (distance du spectateur) est à LP (éloignement du tableau à l'objet P) comme FD, (son éloignement vertical de l'horison) est à FK (sa hauteur perpendiculaire). Donc (*par Prop. I.*) le point F sera l'apparence du point P. De plus, le point P étant un des points de la perpendiculaire LP, il ne peut avoir son apparence que dans la ligne CL (*Prop. III.*). Mais le point F est le seul point de la ligne LC qui puisse satisfaire à la proportion qui j'ai démontré devoir être (*par Prop. I.*). Donc F est l'apparence du point P, & par conséquent la ligne FL est l'apparence de la ligne LP. *Ce qu'il falloit démontrer.*

DE PERSPECTIVE, I. PART. 17

Planche IV.

Figure 7.

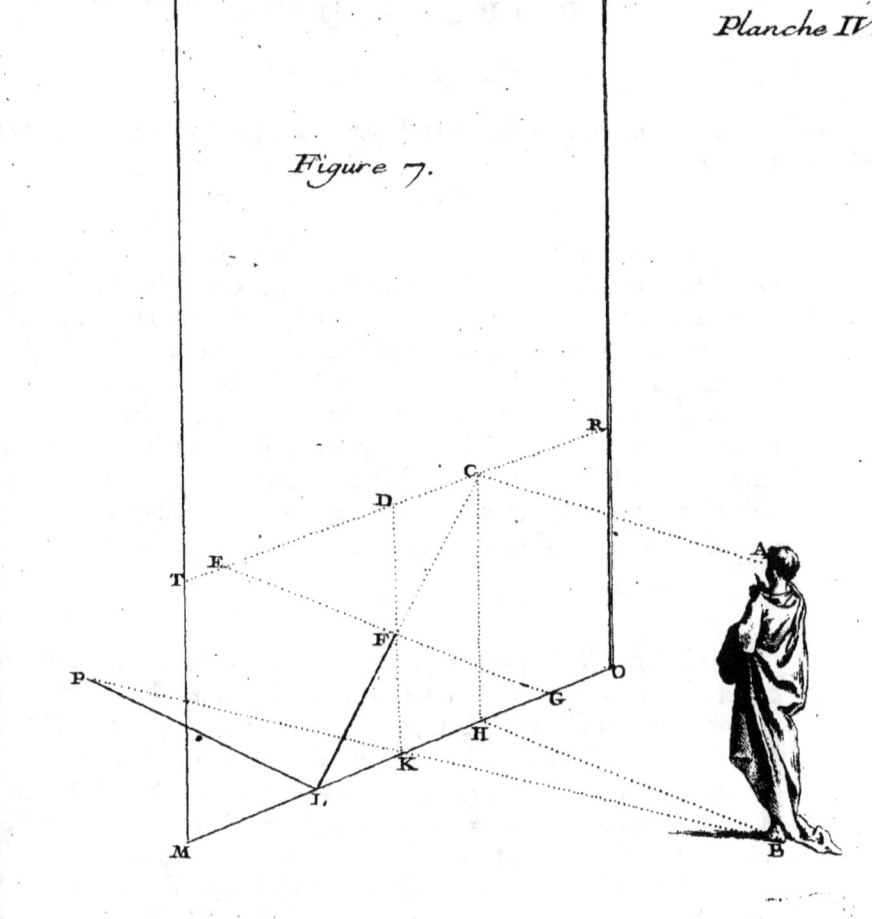

CE . LG :: EF . GF .
FD . FK :: EF . GF .
─────────────────
CE . LG :: FD . FK .
BH . LP :: FD . FK .

Construction.
CE = CA ou HB.
LG = LP.

PROPOSITION V.

Théoreme III.

PLAN. V.
FIG. 7.

Toute ligne faisant un angle de 45 degrés avec la base du tableau a son apparence dirigée au point de distance.

Demonstration.

La figure restant la même, soit supposé la ligne GP, je dis que la ligne GF est son apparence. Le point F est l'apparence du point P, le point G touchant la vitre est apparent & effectif, donc la ligne GF est l'apparence de la ligne GP. Mais, par la construction, la ligne GP fait un angle de 45 degrés avec la base MO; car la ligne PL a été donnée perpendiculaire à MO; de plus, GL a été fait égal à LP; ainsi le triangle PLG est non-seulement rectangle, mais isoscele, ce qui me donne les angles PGL & LPG de 45 degrés. La ligne GF étant l'apparence de la ligne GP, & dirigée au point d'éloignement E, puisque (par la construction précédente) le point E est le point de distance, je conclus que cette ligne quelconque faisant un angle de 45 degrés avec la base du tableau, a son apparence dirigée au point de distance.

Mais quoique le point P eût pû être plus ou moins près, ce qui auroit approché ou éloigné le point G du point L, (puisque je fais GL égal à LP) néanmoins le triangle PLG auroit toujours été rectangle & isoscele, & le triangle GFL auroit été également son apparence. D'où je conclus que toute ligne, pourvû qu'elle fasse un angle de 45 degrés avec la base du tableau, doit avoir son apparence dirigée au point de distance. *Ce qu'il falloit démontrer.*

DE PERSPECTIVE. I. PART. 19

Planche V.

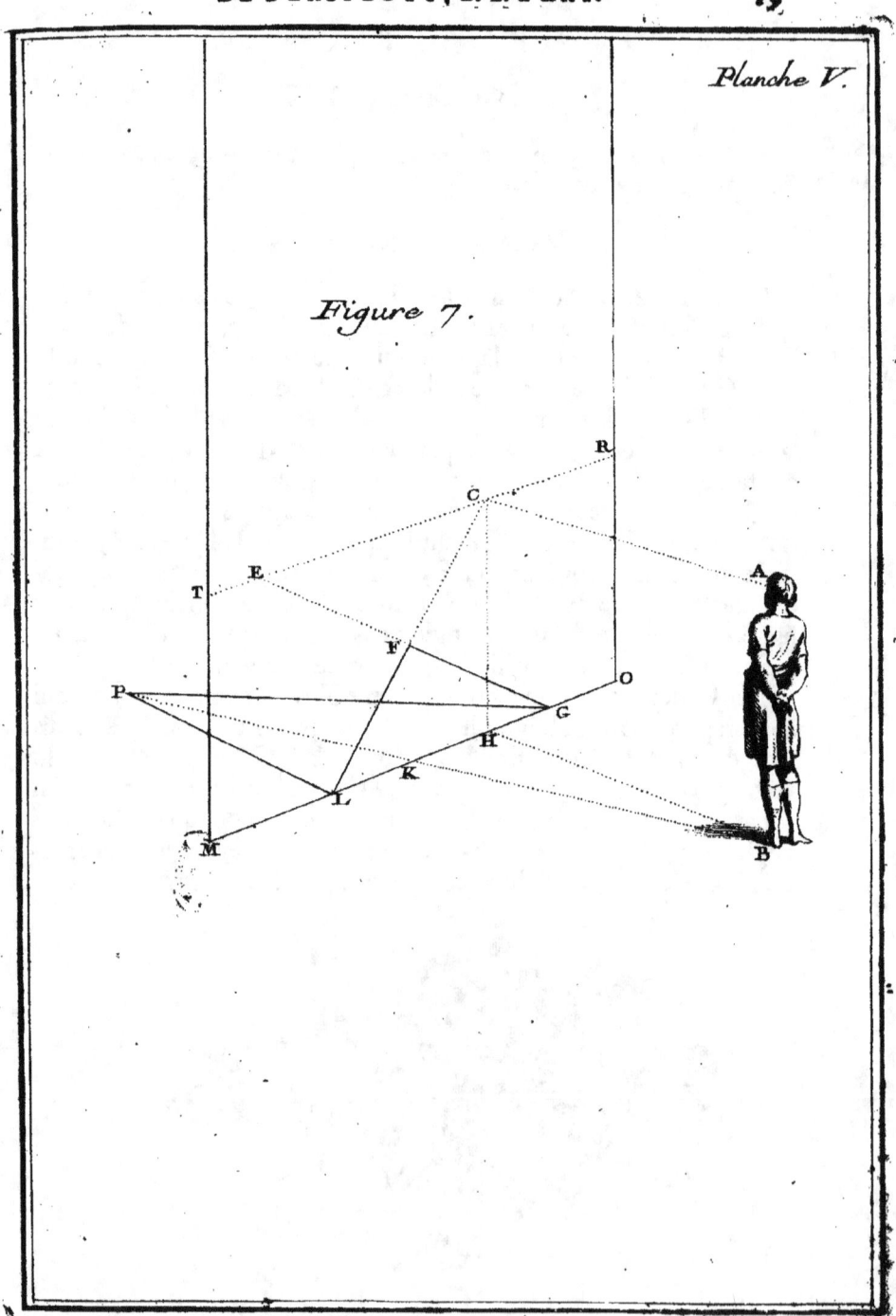

Figure 7.

C ij

PROPOSITION VI.
Théoreme IV.

Pl. VI.
Fig. 8.

Toutes lignes faifant des angles inégaux avec la bafe du tableau & paralleles entr'elles, ont des apparences dirigées dans le tableau à un point de l'horifon.

Construction.

Je mene RD perpendiculaire à PO, & AB parallele à RD, ce qui coupe la perpendiculaire DB en B; B eft le point de vûe figuratif. De ce point B je mene HI parallele à PO; du point R, pied du fpectateur, je mene la ligne RN quelconque; au point S, fegment du tableau, j'éleve la perpendiculaire SC qui fera terminée en C par l'horifon HI. La ligne SN aura fon apparence dans cette perpendiculaire (*par Prop. II.*). D'un point E quelconque je mene EM parallele à RN; du point M je tire le rayon AM dont le plan eft MR. Au point F j'éleve la perpendiculaire FT qui fera coupée en K par le rayon AM : le point K fera l'apparence du point M, (*Prop. I.*) le point E, touchant la vitre, fera apparent & effectif, ainfi EK fera l'apparence de EM. Je prolonge EK, que je dis devoir rencontrer la perpendiculaire SC au point de fection C dans l'horifon.

Demonstration.

Soit MG perpendiculaire à PO bafe du tableau, on aura RD (éloignement du fpectateur au tableau) eft à MG (éloignement perpendiculaire de l'objet M au tableau) comme TK (fon éloignement vertical à l'horifon) eft à KF (fa hauteur perpendiculaire). Par la fimilitude des triangles RDF & MGF, (car RD & MG font perpendiculaires à OP, & par conféquent paralleles entr'elles) j'aurai RD.MG :: RF.FM; par égalité de rapport j'aurai RF.FM :: TK.KF. Par les triangles femblables RFS & FME, (car EM a été donné parallele à RN) j'aurai encore RF. FM :: FS.EF, & par égalité de rapport j'aurai TK.KF :: FS. EF, ou TK + KF.KF :: FS + EF.EF. Mais TK + KF = TF, & FS + EF = ES, j'aurai donc TF.KF :: FS.EF. J'aurai encore les triangles femblables KFE & CSE, car KF & CS font perpendiculaires à PO bafe du tableau, ce qui me donnera CS.KF :: ES.EF. Or CS égale TF, mais le point T eft un des points de l'horifon HI, donc le point C en fera un

DE PERSPECTIVE. I. PART.

Planche VI.

Figure 8.

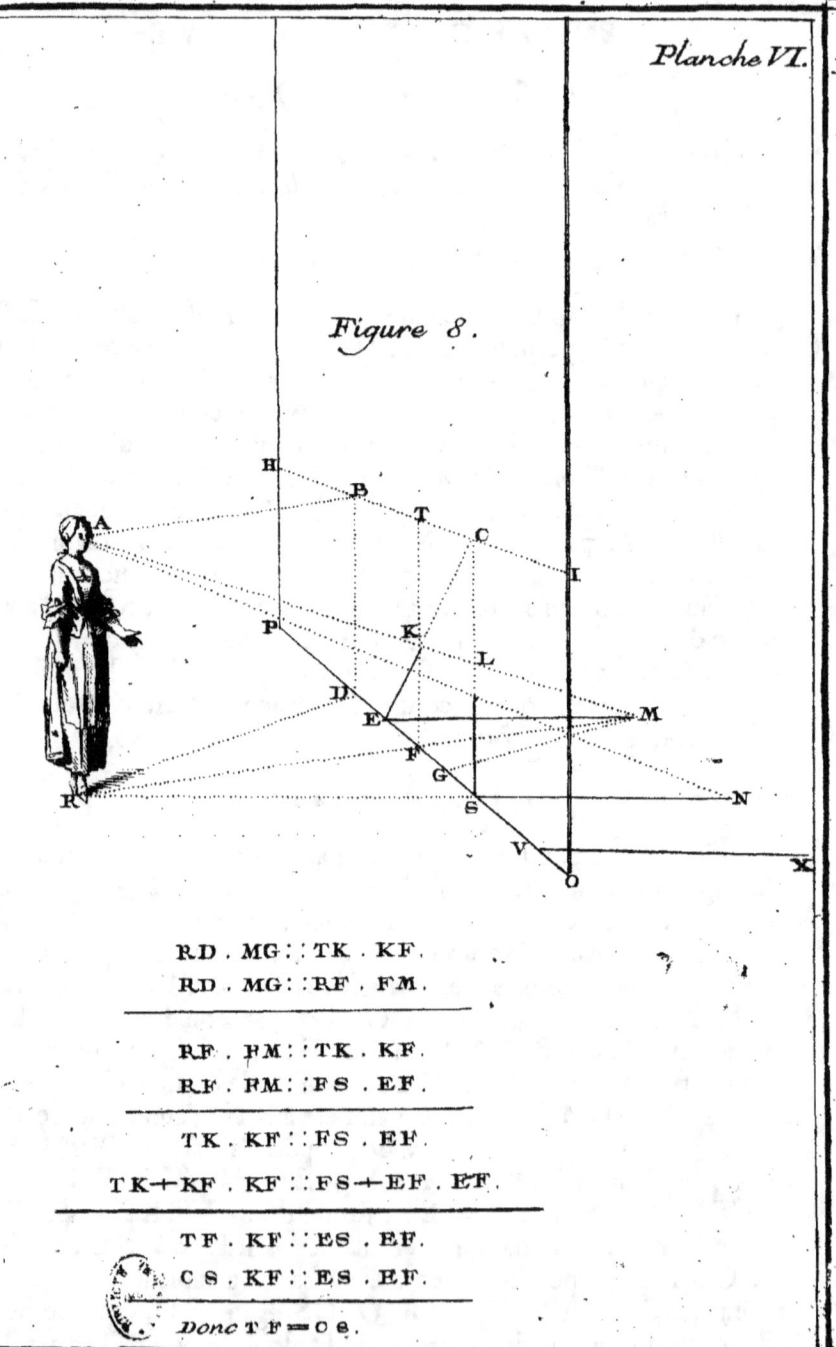

R D . M G : : T K . K F .
R D . M G : : R F . F M .

R F . F M : : T K . K F .
R F . F M : : F S . E F .

T K . K F : : F S . E F .
T K + K F . K F : : F S + E F . E F .

T F . K F : : E S . E F .
C S . K F : : E S . E F .
Donc T F = C S .

PL. VI.
FIG. 8.

22 TRAITÉ

auſſi. D'où je conclus que les deux paralleles N S & M E faiſant des angles inégaux avec la baſe du tableau, ont des apparences dirigées à un point dans l'horiſon.

Mais ſi j'avois ſuppoſé la ligne X V parallele à la ligne N S, la démonſtration auroit été la même pour faire voir que cette ligne auroit eu ſon apparence dirigée au point C. D'où je conclus encore que ſi on avoit eu les paralleles M E & X V, & que ſi du point R, pied du ſpectateur, on eût mené une ligne R N parallele aux lignes M E & X V, le point de ſection S étant élevé dans l'horiſon comme S C, auroit donné le point C pour le point accidentel cherché des paralleles M E & X V.

Babel. in. et ſcrit

DE PERSPECTIVE, I. PART.

Planche VI.

Figure 8.

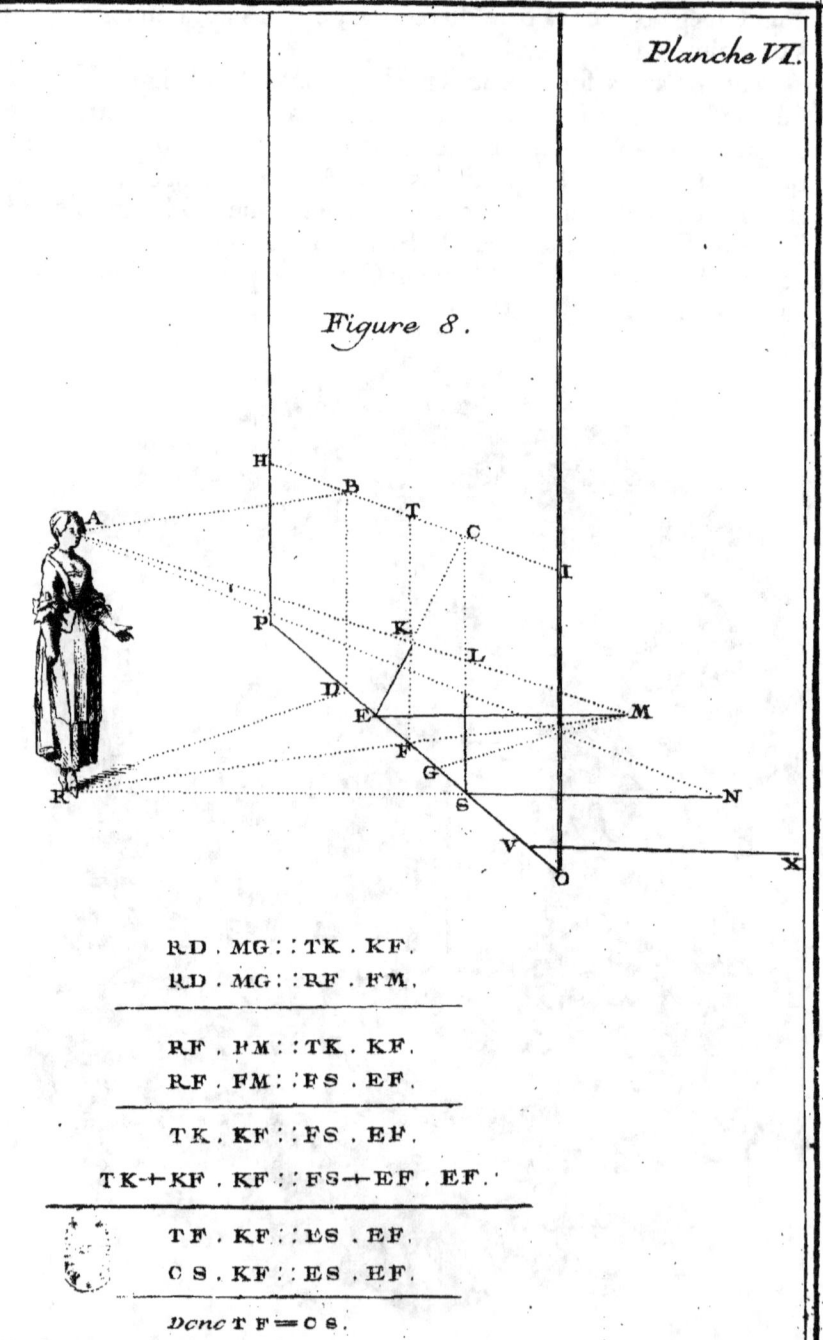

RD . MG :: TK . KF.
RD . MG :: RF . FM.

RF . FM :: TK . KF.
RF . FM :: FS . EF.

TK . KF :: FS . EF.
TK + KF . KF :: FS + EF . EF.

TF . KF :: ES . EF.
CS . KF :: ES . EF.

Donc TF = CS.

PROPOSITION VII.
Théoreme V.

Pl. VII.
Fig. 9.
Toute ligne parallele à la base du tableau a son apparence aussi parallele à cette même base.

Construction.

Soit la ligne C D parallele à la base K N du tableau. Des points C & D je tire au pied B du spectateur les lignes C B, D B. Des sections E & F j'éleve les perpendiculaires E G & F H qui sont terminées par les rayons A C, A D. les points G, H (*Prop. I.*) seront les apparences des points C & D, & G H sera l'apparence de C D (*Prop. II.*).

Demonstration.

Dans le triangle A B D la ligne HF est parallele à A B, ce qui divise les côtés A D & B D proportionnellement (*Eucl. VI. 2.*). Ainsi j'aurai A H. H D :: B F. F D; mais la ligne C D a été donnée parallele à la ligne K N, donc par la même raison j'aurai dans le triangle B C D les côtés B C & B D coupés proportionnellement, ce qui donnera B F. F D :: B E. E C. Dans le triangle A B C où G E est parallele à A B j'aurai B E. E C :: A G. G C; par égalité de rapport je conclurai que A H. H D :: A G. G C. Et comme toutes lignes qui divisent les côtés d'un triangle proportionnellement, sont paralleles à leurs bases, (*Eucl. VI. 2.*) il s'ensuivra que G H sera parallele à C D : mais C D est parallele à K N base du tableau, donc la ligne G H, apparence de la ligne C D, sera aussi parallele à cette même base K N. *Ce qu'il falloit démontrer.*

Planche VII.

DE PERSPECTIVE. I. PART.

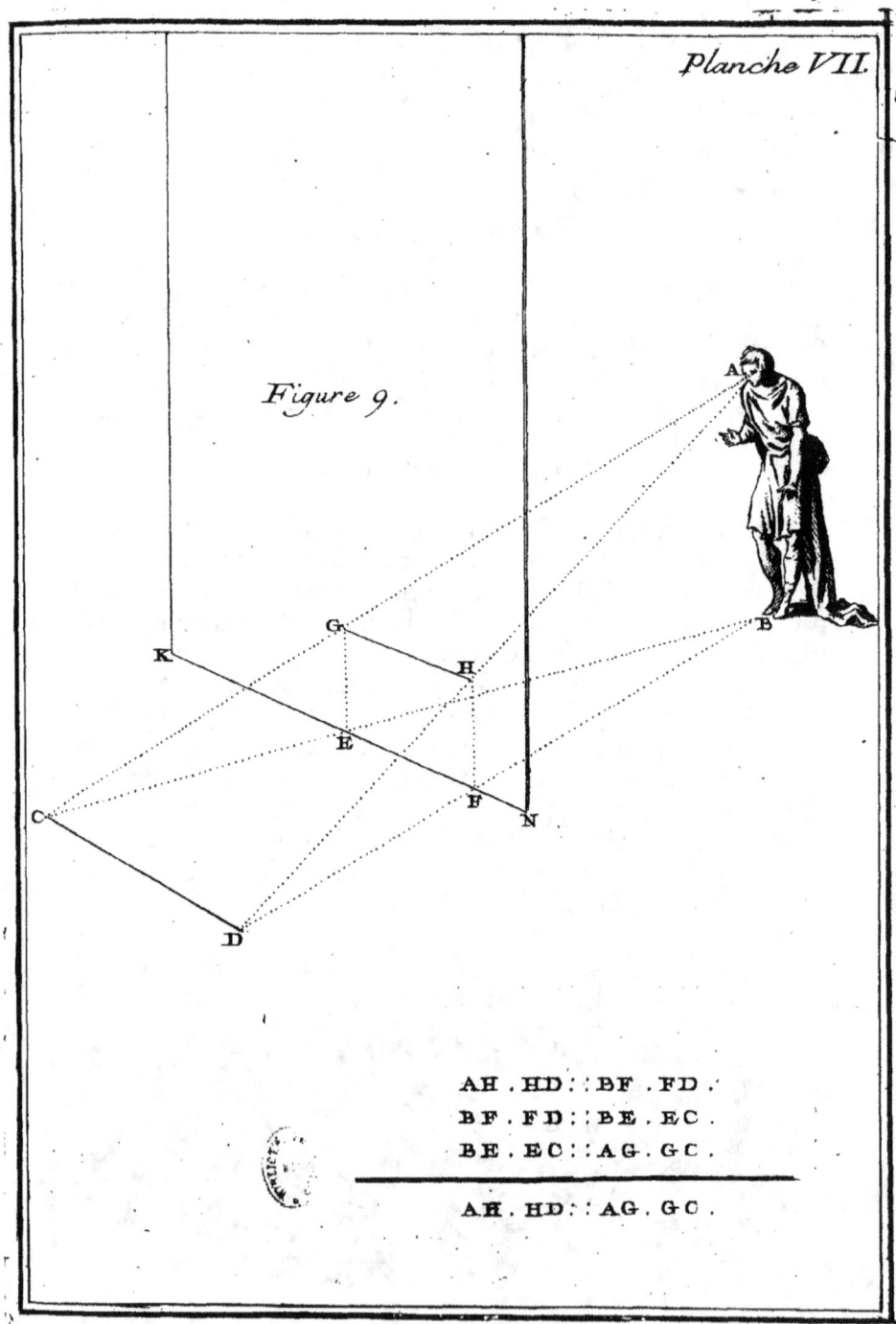

Figure 9.

AH . HD :: BF . FD .
BF . FD :: BE . EC .
BE . EC :: AG . GC .

AH . HD :: AG . GC .

Autre maniere de démontrer la même Proposition.

CONSTRUCTION.

PL. VIII.
FIG. 10.

Soit encore la ligne IM parallele à CG; des points M & I je mene les lignes MG, IC perpendiculaires à CG : des points I, M je tire au pied du spectateur les lignes IB, MB, & comme j'ai démontré (*Corollaire I. de la Prop. II.*) que les apparences des lignes perpendiculaires à la base du tableau, étoient dirigées au point de vûe figuratif K, je tire tout d'un coup des points C & G au point K les lignes CK, GK; ainsi les lignes IC & MG auront leurs apparences dans les lignes CK & GK.

Les lignes ID & MF étant dirigées au pied B du spectateur auront leurs apparences dans les perpendiculaires DH & FL (*Corollaire II. de la Prop. II.*), comme en H & en L; ainsi les apparences des triangles ICD & MGF seront les triangles HCD & LFG. par conséquent le point H sera l'apparence du point I, le point L sera l'apparence du point M, & la ligne HL celle de la ligne MI. Il s'agit à présent de démontrer que cette apparence HL sera parallele à CG base du tableau.

DEMONSTRATION.

Les triangles semblables BEF & MGF donnent BF.FM :: BE.MG; (*par Prop. I.*) BE (éloignement du spectateur) est à MG (éloignement de l'objet M), comme OL (son éloignement vertical) est à FL (sa hauteur perpendiculaire). Par la similitude des triangles KOL & GLF, j'aurai OL.FL :: KL.LG; par égalité de rapport, j'aurai KL.LG :: BF.FM. IM étant donné parallele à DF, j'aurai BF.FM :: BD.DI : par égalité de rapport, j'aurai KL.LG :: BD.DI. Par la similitude des triangles IDC & BED, j'aurai BD.DI :: BE.IC. (*par Prop. I.*) j'aurai BE (éloignement du spectateur) est à IC (éloignement de l'objet), comme NH (son éloignement vertical de l'horison) est à HD (sa hauteur perpendiculaire). Par la similitude des triangles NKH & DCH, j'aurai NH.HD :: KH.HC; & enfin, par égalité de rapport, j'aurai KL.LG :: KH.HC. Or si les côtés d'un triangle sont coupés proportionnellement, la ligne menée par les sections sera parallele à la base (*Eucl. VI. 2.*); donc LH sera parallele à GC base du tableau. C. Q. F. D.

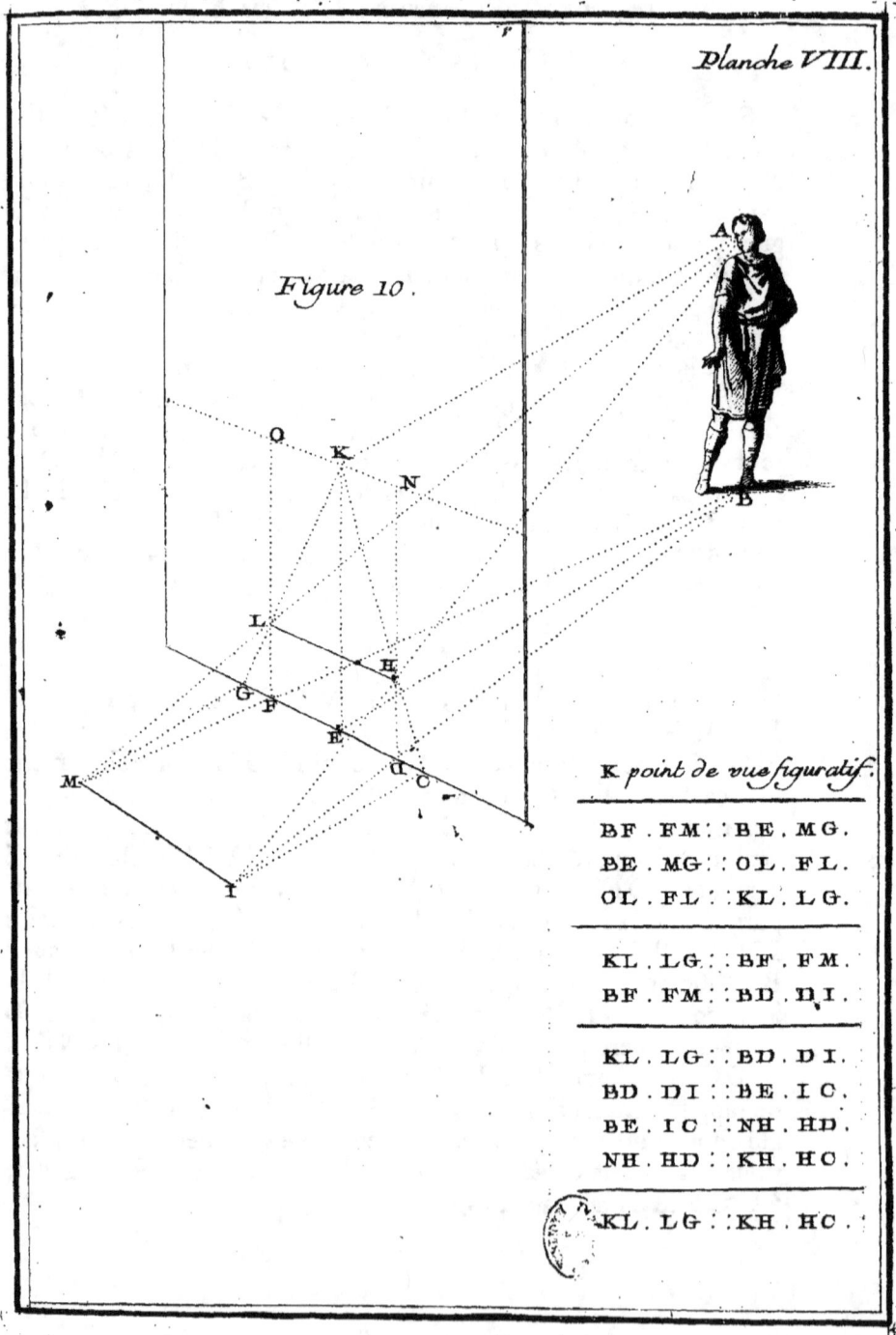

Figure 10.

Planche VIII.

K point de vue figuratif.

BF.FM :: BE.MG.
BE.MG :: OL.FL.
OL.FL :: KL.LG.

KL.LG :: BF.FM.
BF.FM :: BD.DI.

KL.LG :: BD.DI.
BD.DI :: BE.IC.
BE.IC :: NH.HD.
NH.HD :: KH.HO.

KL.LG :: KH.HO.

TRAITÉ

PROPOSITION VIII.

THÉOREME VI.

Toutes lignes parallèles entr'elles & inclinées, ont leurs apparences dirigées à un point au-dessus ou au-dessous de l'horison.

DEMONSTRATION.

Pl. IX.
Fig. 11.

Soit le parallelogramme incliné G L P N, & L I K P son plan, qui sera aussi un parallelogramme. Dans le premier, on aura G L parallele à N P, & G N parallele à L P ; dans le second, on aura I L parallele à K P, & I K parallele à L P. Des points I, K je tire au pied B du spectateur les lignes I B & K B : aux sections M & O j'éleve les perpendiculaires M C, O E qui seront terminées par les rayons G A, N A, I A, & K A. R Q apparence de K I, sera parallele à L P (*Prop. VII.*). Les lignes C Q & R E seront les apparences des lignes G I & N K ; (par la précédente) C E apparence de G N, sera aussi parallele à L P : le point C sera l'apparence du point G : le point E l'apparence du point N : la ligne L C sera l'apparence de la ligne L G, & la ligne E P celle de la ligne N P. Ces lignes L C & E P s'entre-couperont à un point quelconque F, & ce point sera au-dessus de l'horison, car les lignes I L & K P étant paralleles, auront leurs apparences dirigées à un point dans l'horison comme en D. Donc le point F sera au-dessus de l'horison.

De plus, je dis que si du point F au point D on tire la ligne F D, elle sera perpendiculaire à C E ou à Q R, ou à L P.

On aura le parallelogramme C Q R E qui donnera C Q égale à E R, & C E égale à Q R. Les triangles semblables L F P & C F E, donneront L C + C F. C F :: L P. C E ou Q R son égale. Les triangles semblables L D P & Q D R, donneront L Q + Q D. Q D :: L P. Q R. Par égalité de rapport, on aura L C + C F. C F :: L Q + Q D. Q D. D'où je conclus que L C. C F :: L Q. Q D. Or dans le triangle L F D les côtés L F & L D étant coupés proportionnellement, C Q sera parallele à F D ; (*Eucl. VI.* 2.) mais C Q a été donnée perpendiculaire à L P, donc F D sera aussi perpendiculaire à L P. *Ce qu'il falloit démontrer.*

REMARQUE.

De même, il est facile de s'imaginer que si les lignes inclinées l'eussent été dans un sens contraire, l'opération auroit été renversée

DE PERSPECTIVE. I. PART. 29

Planche IX.

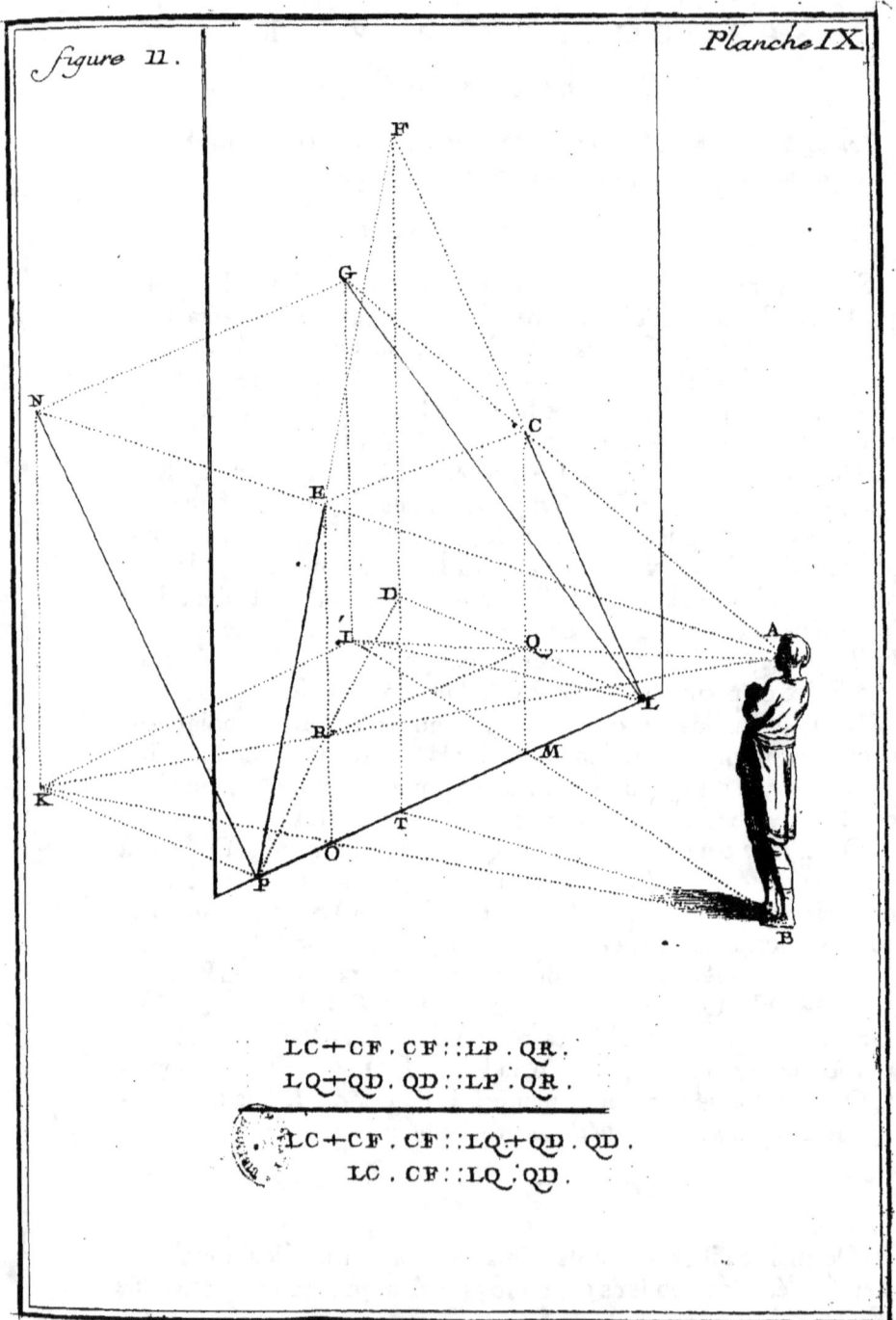

figure 11.

LC+CF . CF :: LP . QR .
LQ+QD . QD :: LP . QR .

LC+CF . CF :: LQ+QD . QD .
LC . CF :: LQ . QD .

PL. IX.
FIG. 11.

dans le tableau; & que la démonstration auroit été la même pour faire voir que la réunion des apparences des lignes inclinées en sens contraire, se feroit faite au-dessous de l'horison, comme on vient de faire voir que celle des lignes de cet exemple devoit se faire au-dessus.

Corollaire déduit de cette Proposition.

Toutes lignes inclinées ont leurs points évanouissans dans la perpendiculaire du point évanouissant des plans de ces mêmes lignes. De ce Corollaire on en déduit aussi les trois suivans.

Corollaire I. déduit du précédent.

Toutes lignes inclinées & non déclinantes, c'est-à-dire, lorsque leurs plans est perpendiculaire à la base du tableau, ont leurs points évanouissans dans la perpendiculaire du point de vûe.

Corollaire II.

Toutes lignes inclinées, qui font par leur plan un angle de 45 degrés avec la base du tableau, ont leurs points évanouissans dans la perpendiculaire du point de distance.

Corollaire III.

Et enfin toutes lignes inclinées & déclinantes ont leurs points évanouissans hors de ces perpendiculaires.

DE PERSPECTIVE. I. PART.

figure 11. Planche IX.

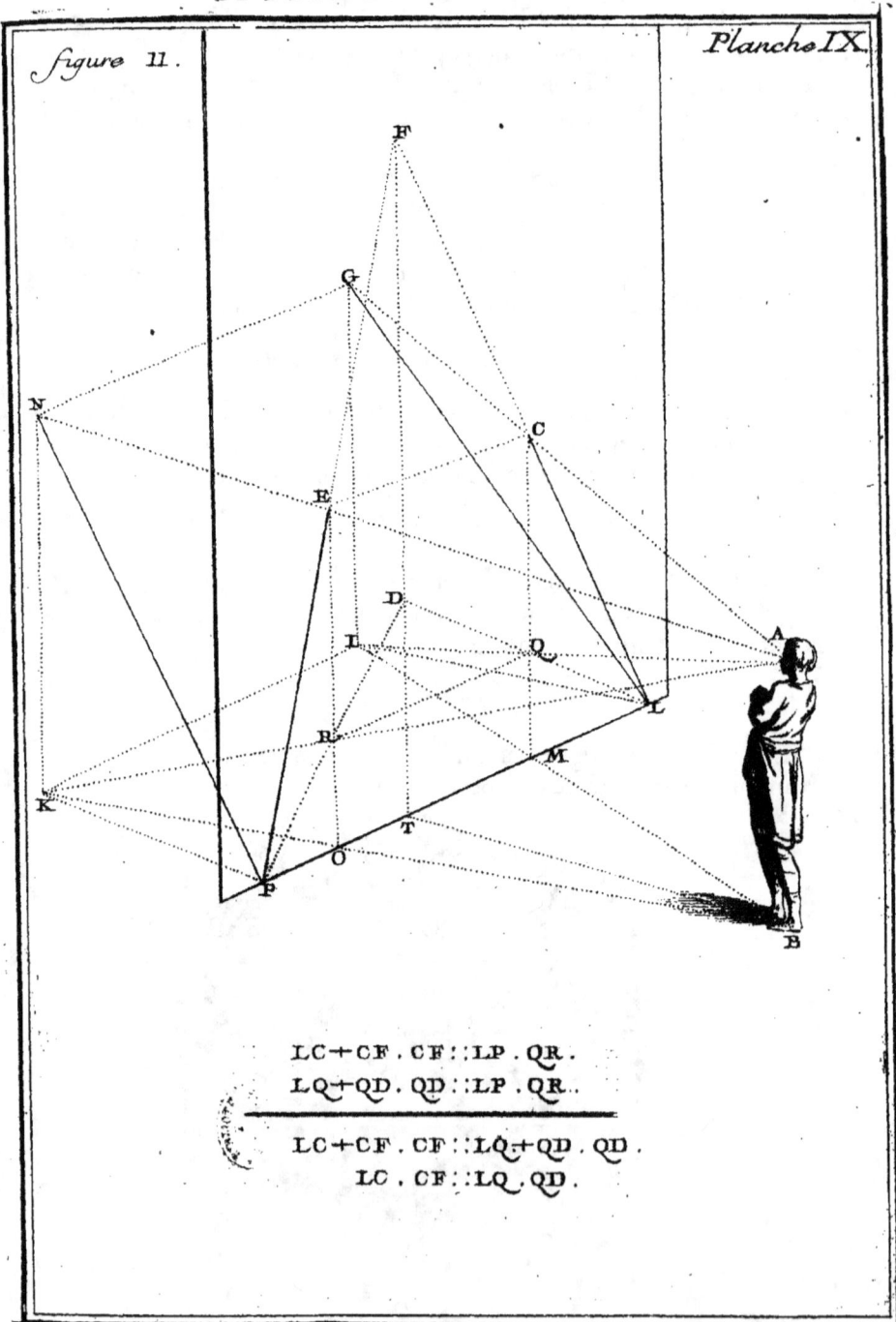

LC+CF . CF :: LP . QR .
LQ+QD . QD :: LP . QR .

LC+CF . CF :: LQ+QD . QD .
LC . CF :: LQ . QD .

TRAITÉ

PROPOSITION IX.

THÉOREME VII.

PLAN. X.
FIG. 12.

1°. *Si de l'œil* A *du spectateur on tire une ligne au point* D, *qui est le point accidentel des lignes* IL & KP, *cette ligne leur sera parallele.*
2°. *Si du même œil* A *on tire une ligne au point* F, *qui est le point accidentel des lignes* GL & NP, *cette ligne leur sera aussi parallele.*

PREMIERE DEMONSTRATION.

Soit la ligne BT parallele aux lignes IL & KP. J'éleve la perpendiculaire TD qui a été démontrée (*Prop. VI.*) passer par le point accidentel D. On aura dans le triangle DLT la ligne QM parallele à DT, ce qui donnera LQ.QD :: LM.MT. Par les triangles semblables ILM, BTM, on aura LM.MT :: IM.MB. La ligne QM étant parallele à AB donnera dans le triangle IAB, IM.MB :: IQ.QA. Par égalité de rapport, on aura LQ.QD :: IQ.QA. Mais comme toutes lignes qui se coupent entre deux paralleles, se coupent proportionnellement; il s'ensuivra réciproquement que lorsque deux lignes se coupent proportionnellement, elles sont comprises entre deux paralleles; donc AD est parallele à LI ou à PK.

DEMONSTRATION II.

Par les analogies de la Proposition précédente, on a eu LC.CF :: LQ.QD; on vient d'avoir LQ.QD :: IQ.QA. Présentement dans le triangle AGI la ligne CQ étant parallele à GI donnera IQ.QA :: GC.CA, & par égalité de rapport, on aura enfin LC.CF :: GC.CA. Donc la ligne AF est parallele aux paralleles inclinées LG & PN. *Ce qu'il falloit démontrer.*

REMARQUE.

Après avoir établi dans ce Chapitre, les principes de la Perspective, & après en avoir rangé les démonstrations de maniere qu'en se prétant un jour mutuel elles servent d'introduction à la pratique, nous donnerons dans le suivant, la récapitulation de ces mêmes principes faite dans un ordre de comparaison utile à la pratique, & très-peu différent de l'ordre que nous venons de suivre dans les Propositions précédentes. On a crû devoir donner cette facilité aux personnes qui n'ont aucune teinture de la Géométrie, & cette récapitulation leur remettra sous les yeux les regles dont la connoissance est nécessaire pour mettre toutes sortes d'objets en perspective.

Planche X.

DE PERSPECTIVE. I. PART. 33

Planche X.

Figure 12.

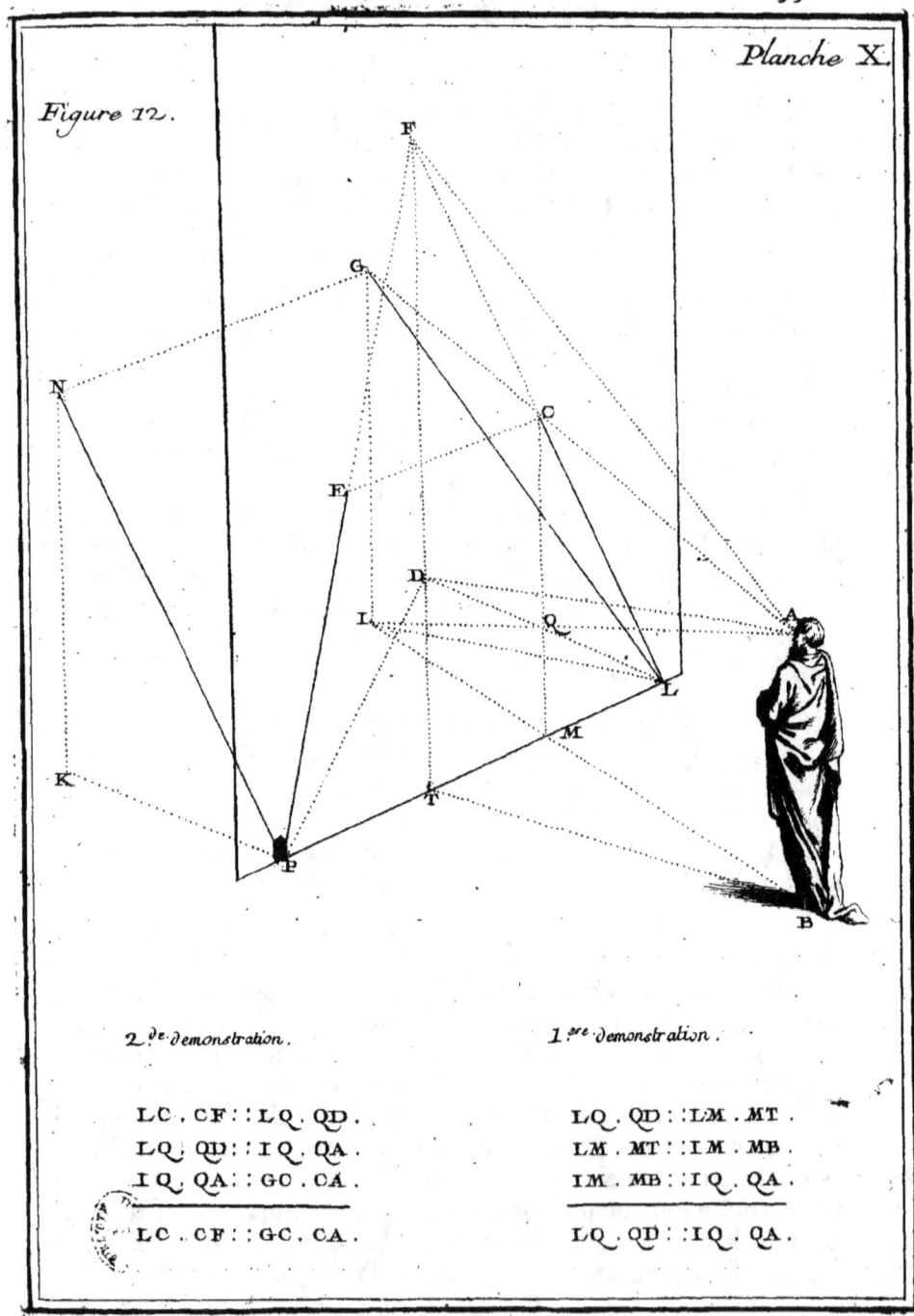

2.^{de} demonstration.

LC . CF : : LQ . QD .
LQ . QD : : IQ . QA .
IQ . QA : : GC . CA .
─────────────────
LC . CF : : GC . CA .

1.^{ere} demonstration.

LQ . QD : : LM . MT .
LM . MT : : IM . MB .
IM . MB : : IQ . QA .
─────────────────
LQ . QD : : IQ . QA .

E

CHAPITRE II.

Récapitulation des principes de la Perspective démontrés dans le Chapitre précédent.

DES LIGNES HORISONTALES.

PL. XI.
FIG. 13.
J'AI démontré (*Prop. II.*) que si une ligne FC est donnée de telle sorte, qu'étant prolongée, elle passe par le pied B du spectateur, l'apparence de cette ligne FC dans le tableau en DC sera dans la perpendiculaire CE ; d'où il suit que toute fuyante passant par le pied du spectateur sera cachée par une perpendiculaire.

FIG. 14.
Par ce qui vient d'être dit, la ligne CS, dirigée au pied B du spectateur, doit avoir son apparence dans la perpendiculaire CG, telle que CH. Si l'on suppose cette ligne CS perpendiculaire à la base KP du tableau, il s'ensuivra que l'apparence CH de cette ligne sera dirigée au point de vûe figuratif G, parce que BC & CS, qui sont perpendiculaires à KP, ne font qu'une seule ligne. Mais il est démontré (*Prop. III.*) que si une ligne FE quelconque est donnée perpendiculaire, de telle sorte qu'étant prolongée vers X, elle ne passe point par le pied du spectateur, cette ligne FE doit avoir encore son apparence dirigée au point de vûe G; donc toute ligne quelconque faisant un angle droit avec la base du tableau, soit que prolongée elle passe ou ne passe point par le pied du spectateur, doit toujours avoir une apparence dirigée au point de vûe G.

FIG. 15.
De même, la ligne NS doit avoir son apparence dans la perpendiculaire SL. Si l'on suppose cette ligne NSR former l'angle NSO ou DSR de 45 degrés, on aura le triangle RDS rectangle & isoscele, ce qui donnera DS ou BL égale à la distance RD ou AB. Mais le point L étant le point de distance, il suivra de cette construction que la ligne NS doit avoir une apparence dirigée au point de distance L. Or, comme on a démontré (*Prop. V.*) que si une ligne quelconque XV, faisant un angle de 45 degrés & prolongée, ne passe point par le pied R du spectateur, elle a encore son apparence dirigée au point de distance L; il suit de-là, que toute ligne faisant un angle de 45 degrés avec la base du tableau, passant ou ne passant point par le pied du spectateur, est toujours dirigée au point de distance.

DE PERSPECTIVE. I. PART.

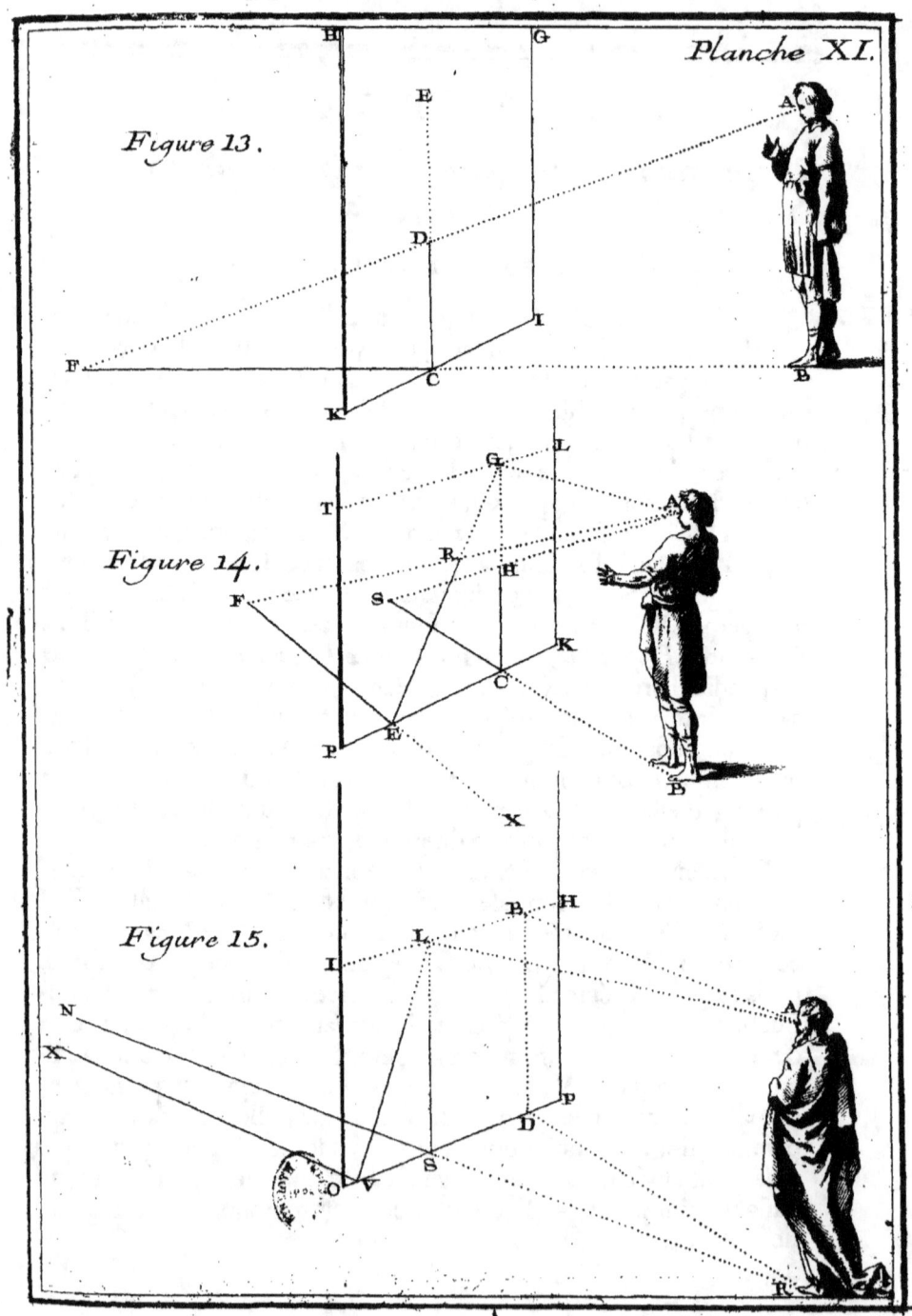

Planche XI.

Figure 13.

Figure 14.

Figure 15.

E ij

36 TRAITÉ

Suite des Lignes horifontales.

PL. XII.
FIG. 16.
Préfentement fi l'on fuppofe que la ligne NS, dont l'apparence fera toujours dans la perpendiculaire SC, ne fait ni un angle droit, ni un angle de 45 degrés, il s'enfuivra que ce point C ne fera ni le point de vûe figuratif, ni le point de diftance. Mais j'ai démontré (*Prop. VI.*) que fi l'on a une ligne ME parallele à la ligne NS, cette ligne aura fon apparence dirigée à ce point C. De plus, cette ligne pouvoit être plus ou moins éloignée de la ligne NS fans rien changer à la démonftration, d'où il fuit que fi l'on a un nombre de paralleles données, telles que ME, NS, XV, ces lignes paralleles doivent avoir des apparences dirigées à un point dans l'horifon, qui fera au-delà, ou en-deçà du point de diftance, felon que l'angle de concours de ces lignes avec la bafe du tableau, fera au-deffus ou au-deffous de 45 degrés. Ce point eft appellé le point accidentel, ou le point évanouiffant de ces lignes.

FIG. 17.
De ce raifonnement fuit la pratique d'avoir le point accidentel de telle ligne que ce foit. Car, par cette démonftration, il eft évident que pour avoir le point accidentel de la ligne ME ou XV, il ne faut que faire paffer par le pied R du fpectateur une ligne RN parallele à la ligne ME ou à XV; le point de fection de cette ligne RN avec la bafe PO du tableau, comme en S, fera le point duquel il faudra élever la perpendiculaire SC, & le point d'interfection de cette perpendiculaire avec l'horifon HI, fera le point cherché. D'où l'on tire le Corollaire fuivant.

COROLLAIRE.

Si deux ou plufieurs lignes ne font pas paralleles entre elles, l'apparence de ces lignes ne fera pas dirigée à un même point dans l'horifon.

DE PERSPECTIVE. I. PART. 37

Planche XII.

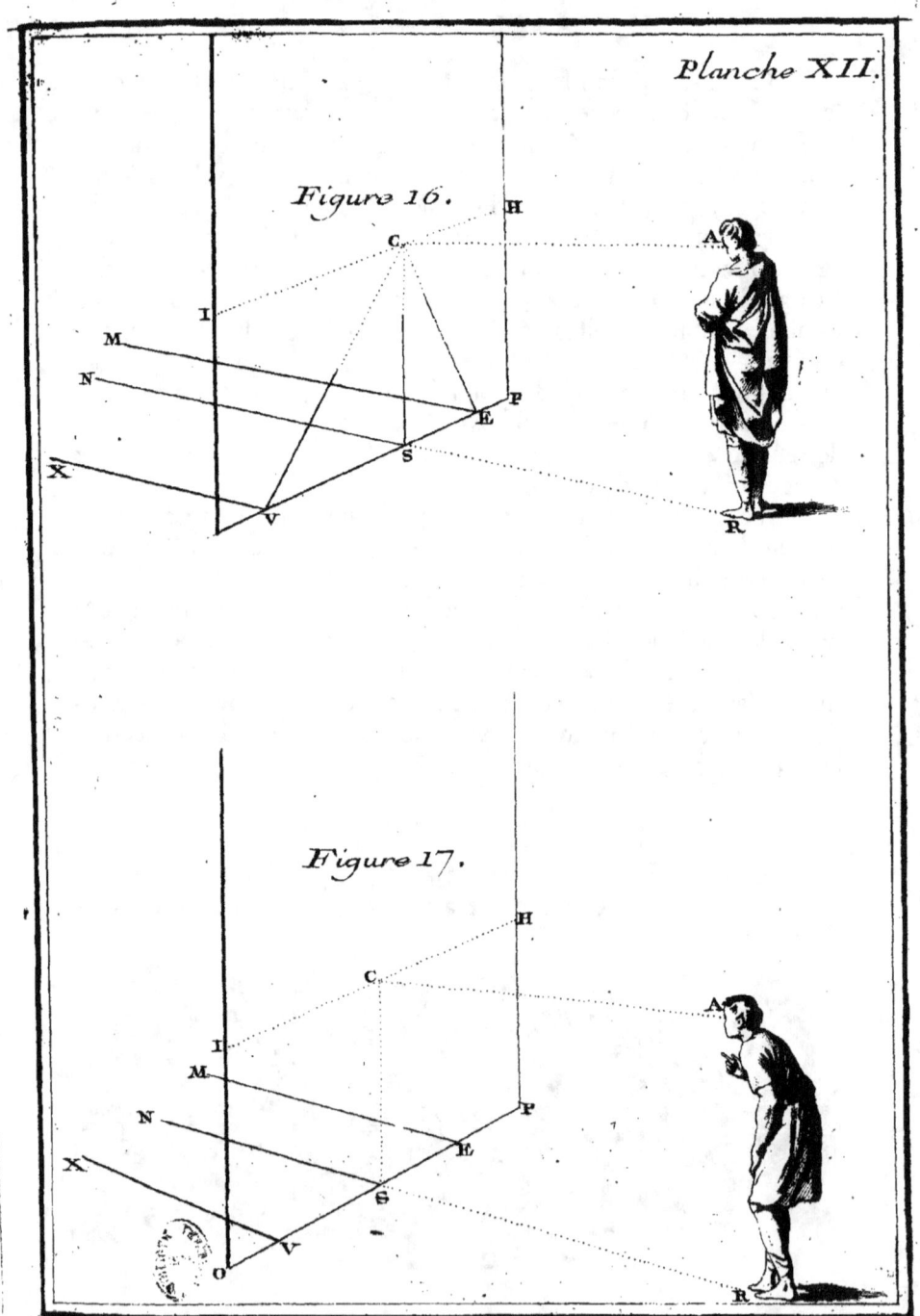

Figure 16.

Figure 17.

Suite des Lignes horifontales.

Il est aisé de voir que la conséquence que nous venons de tirer est conforme aux précédentes. Car il est dit (*Prop. III.*) que toute ligne formant un angle droit avec la base du tableau, a son apparence dirigée au point de vûe figuratif. Or ces lignes ne peuvent être que paralleles entr'elles. Donc, il suit que toutes les lignes qui font un angle droit avec la base du tableau, ont leurs apparences réunies à un point dans l'horison.

Il est dit ensuite (*Prop. V.*) que les lignes formant un angle de 45 degrés avec la base du tableau ont leurs apparences dirigées au point de distance : mais comme ces lignes ne peuvent former un même angle avec la base du tableau qu'elles ne soient aussi paralleles entr'elles, il s'ensuivra que ces lignes paralleles ont leurs apparences dirigées à un point dans l'horison.

Il est prouvé enfin (*Prop. VI.*) que toutes les paralleles qui forment des angles qui ne font ni droits, ni de 45 degrés, doivent avoir des apparences dirigées à un point quelconque dans l'horison, qui ne sera ni le point de vûe, ni le point de distance; ce qui le fait appeller le point accidentel. Donc la 2^e, 3^e, & 4^e conséquence de cette récapitulation sont une seule & même chose, différenciée seulement par la position de ces lignes horifontales. Ce que l'on dit ici des lignes horifontales va s'entendre également des lignes inclinées.

Pl. XIII.
Fig. 18. Conformément à ce qui vient d'être dit, je conclus que si l'on a des lignes paralleles à la base du tableau, (*Prop. VII.*) leurs apparences seront aussi paralleles à cette même base. Car si l'on vouloit trouver le point accidentel de la ligne DC, qui est donnée parallele à la base KN du tableau, il faudroit mener du pied B du spectateur une ligne LP, parallele à la ligne DC, dont on cherche le point accidentel : & comme DC est parallele à NK, la ligne LP ne coupera jamais cette base NK. Donc cette ligne CD n'aura pas de point accidentel, & par conséquent son apparence GH sera parallele à la base du tableau.

DE PERSPECTIVE. I. PART. 39

Planche XII.

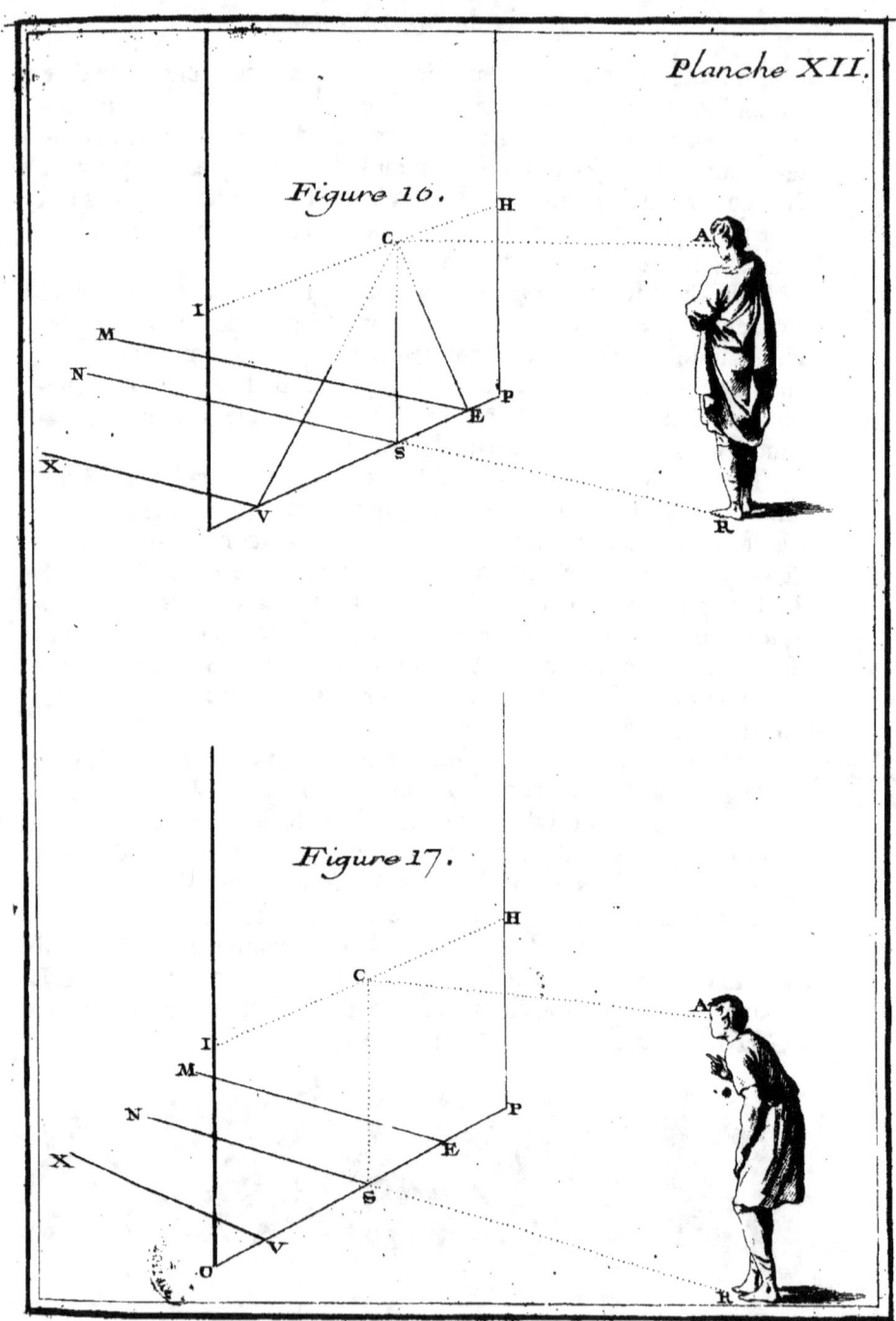

Figure 16.

Figure 17.

TRAITÉ

DES LIGNES INCLINÉES.

Par les raisons ci-devant rapportées, on a dû voir que les lignes horisontales en se mouvant, avoient des apparences dirigées à des points quelconques dans l'horison, ou parallelement à cet horison lorsque ces lignes étoient paralleles à la base du tableau. Il s'ensuivra que lorsque ces lignes ne seront point horisontales, c'est-à-dire, lorsqu'elles seront inclinées à l'horison, elles ne pourront avoir des apparences à aucun des points de l'horison, mais elles seront au-dessus ou au-dessous. Ainsi, comme les points accidentels des lignes horisontales parcourent l'horison, de même les points accidentels des lignes inclinées parcoureront le vertical du tableau. On remarquera seulement que comme les lignes inclinées peuvent se mouvoir en tout sens, les points accidentels de ces lignes ne se borneront point à parcourir une ligne droite, comme les lignes horisontales qui se réunissent toujours dans l'horison.

PL. XIV.
FIG. 19.
Il est prouvé (*Prop. IX.*) que si l'on a une ligne inclinée EF dont on cherche le point accidentel, ayant mené de l'œil A une ligne A K parallele à la ligne inclinée E F, la section K de la ligne A K avec le tableau, sera le point accidentel cherché. De même, pour avoir le point accidentel de la ligne inclinée F G, il faut mener de l'œil A la ligne AD parallele à F G, & le point de section D sera le point accidentel de la ligne F G. D'où il suit que toutes les lignes inclinées, qui tendront à s'écarter du haut du tableau, seront dirigées à un point au-dessus de l'horison : au contraire les lignes inclinées qui s'écarteront par le bas du tableau, seront dirigées au-dessous.

Planche XIV.

DE PERSPECTIVE. I. PART.

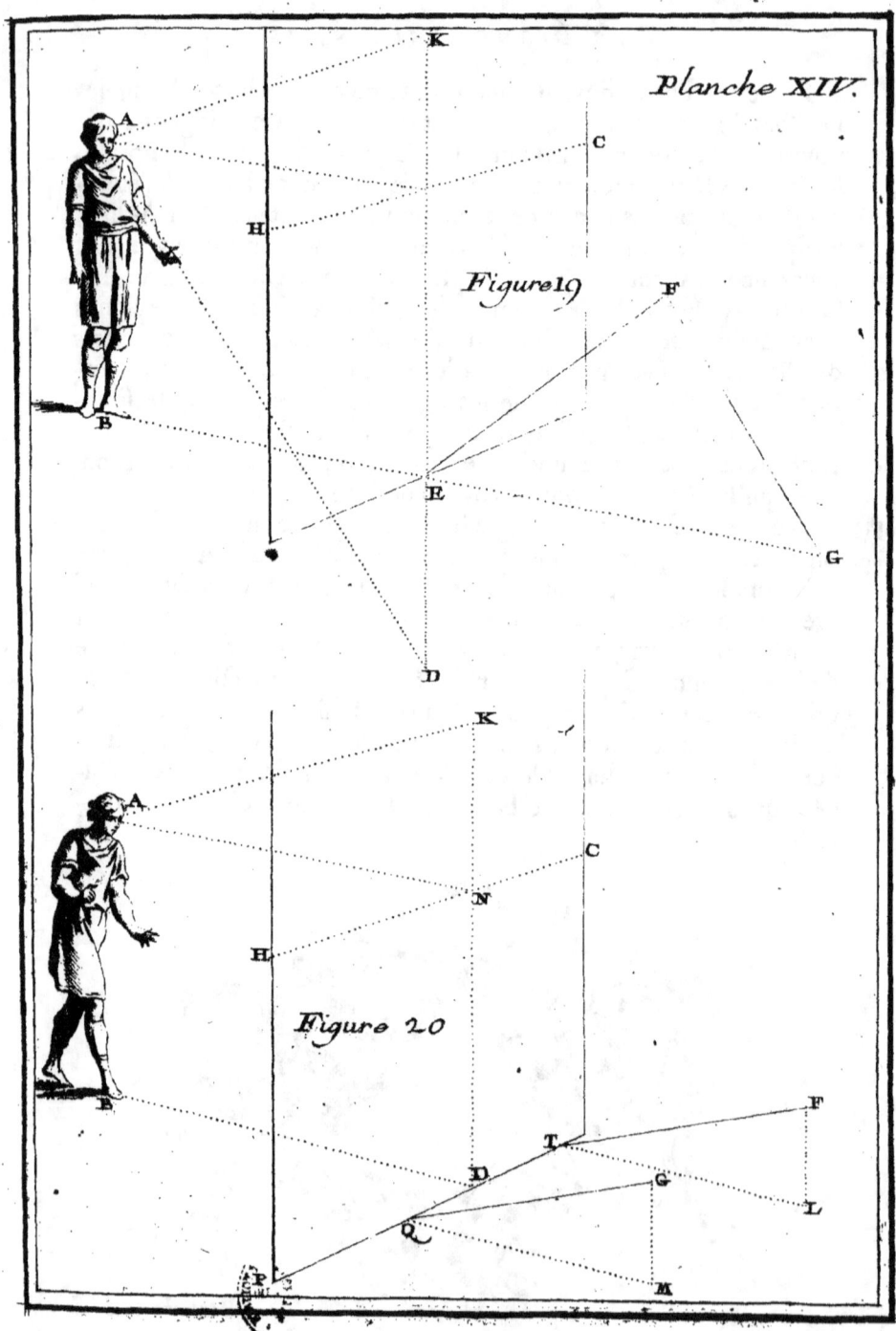

Planche XIV.

Figure 19

Figure 20

Problème IV.

Trouver le point de section dans le tableau.

PL. XIV.
FIG. 20.

Soient les lignes parallèles & inclinées F T, G Q, & les parallèles L T, M Q leur plan. Du point B, pied du spectateur, menez la ligne B D parallèle aux lignes T L, Q M. Du point de section D élevez la perpendiculaire D N que vous prolongerez à discrétion. (*Par Prop. VI.*) le point N sera le point accidentel des lignes T L, Q M. Du point A, œil du spectateur, menez la ligne A K formant l'angle N A K égal à l'angle L T F ou M Q G, c'est-à-dire, tirez la ligne A K parallèle à la ligne T F ou Q G. Le point K sera le point accidentel cherché.

REMARQUE.

Si les lignes L T, M Q, plan des lignes F T, G Q, forment des angles droits avec la base T P du tableau, le point N sera le point de vûe figuratif, & B D ou A N sera la distance, & par conséquent le point K sera perpendiculairement au-dessus du point de vûe figuratif N; sinon le point N sera un point accidentel, & la distance A N sera plus grande que la distance perpendiculaire.

Si le point accidentel K étoit donné, il faudroit abaisser la perpendiculaire K N pour avoir le point N, qui sera le point accidentel des plans des lignes inclinées F T, G Q.

Babel. in v. sculp.

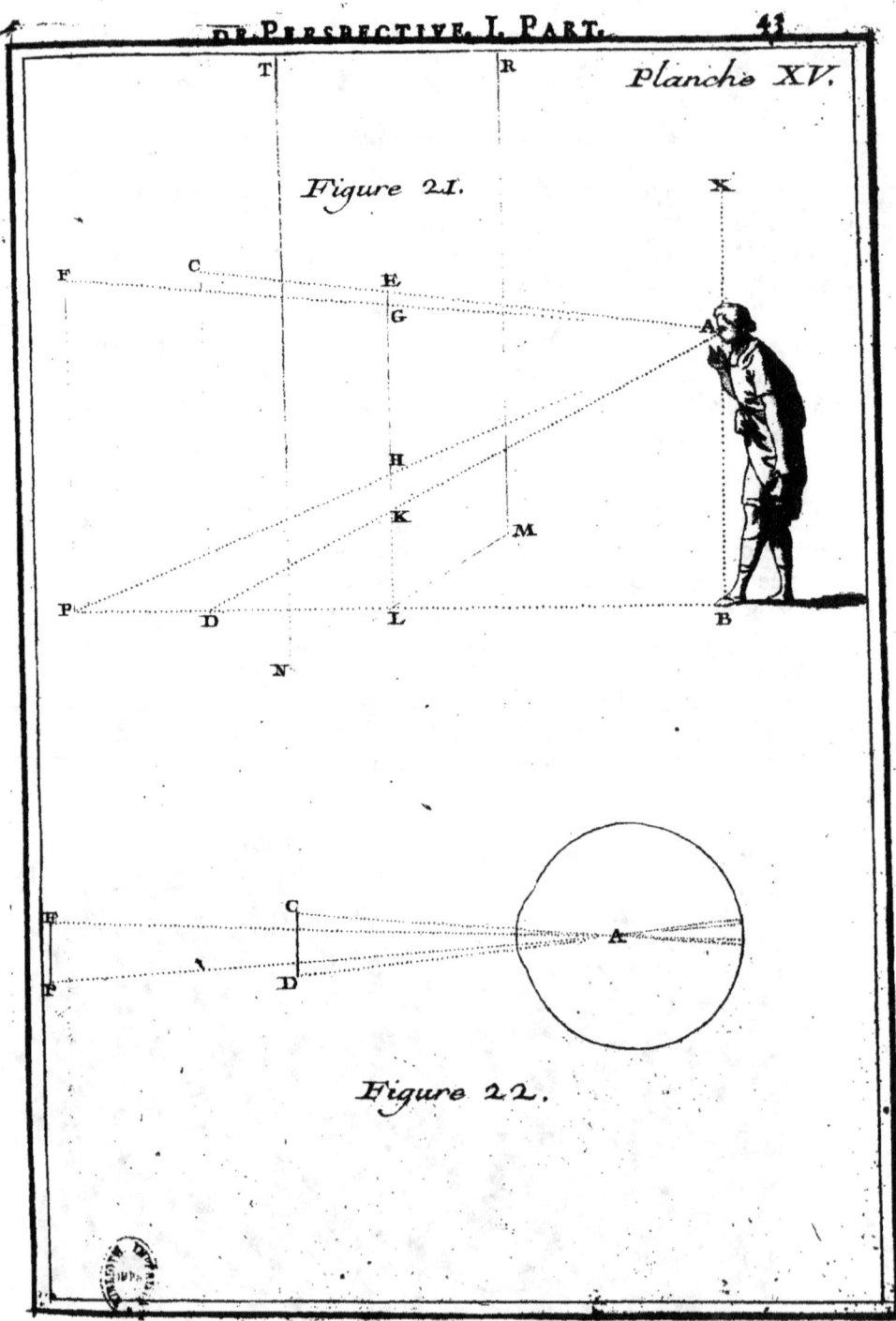

Figure 21.

Figure 22.

TRAITÉ

PROBLEME V.

Plusieurs lignes verticales étant données, trouver leur apparence dans le tableau.

PL. XV.
FIG. 21.
Par ce qu'on vient de dire, tant des lignes horisontales que des lignes inclinées, on a vû que pour trouver les points accidentels ou évanouissans d'une ligne quelconque, il falloit toujours de l'œil A mener une ligne AX parallele aux lignes dont on cherche le point accidentel. Ainsi, soient les perpendiculaires ou les verticales CD, FP, dont on veut avoir les apparences dans le tableau.

On voit que la ligne AX, parallele aux lignes DC, PF, n'est autre chose que le prolongement de l'aplomb BA, & que ce prolongement, soit de bas en-haut ou de haut en-bas, ne coupera jamais la vitre, cette ligne étant verticale, & par conséquent parallele à cette même vitre. Donc, par cette construction, ces lignes CD, FP ne peuvent avoir de réunion dans la vitre ou tableau, à moins que l'une ne cache l'autre, comme CD couvre FP: & même, en ce cas, l'œil A ne pouvant voir que la ligne CD, il ne sera question que de sa représentation EK. Ainsi le prolongement de la ligne BA en X, n'étant autre chose qu'une ligne verticale parallele aux montans RM, TN du tableau, désigne que l'apparence EK sera aussi parallele aux montans du tableau, c'est-à-dire, perpendiculaire à la base MN.

Babel invenit et sculpsit

DE PERSPECTIVE. I. PART. 45

Planche XV.

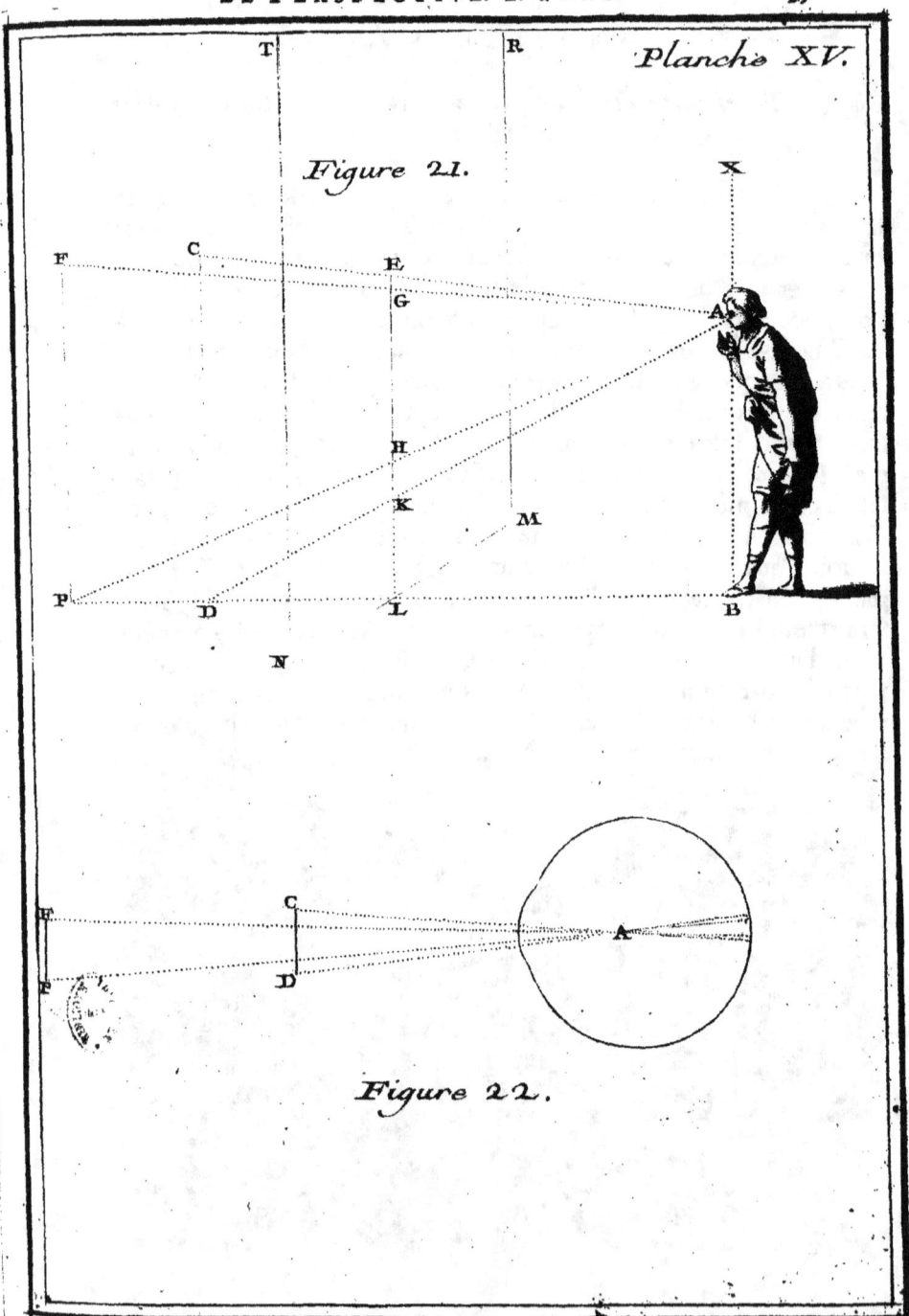

Figure 21.

Figure 22.

46 TRAITÉ

De la grandeur apparente des objets.

Pl. XV.
Fig. 22.

On juge de la grandeur des objets par l'ouverture de l'angle sous lequel ils sont apperçûs, c'est-à-dire, par l'angle formé par les rayons tirés de l'objet à l'œil : ou pour mieux dire, les objets nous paroissent plus ou moins grands, selon que leurs images occupent plus ou moins de place sur la retine ; car l'image des objets n'est pas exactement proportionnelle à l'angle sous lequel ils sont vûes.

Si l'on suppose que la ligne verticale C D est apperçûe par l'ouverture de l'angle C A D, il est certain que son apparence dans le tableau sera en E K. Mais si l'on transporte cette verticale C D en F P, l'angle C A D se transformera en un moindre F A P, & son apparence en G H sera moindre que E K sa premiere apparence. D'où l'on conclut que les objets nous paroissent plus ou moins grands à proportion qu'ils sont plus proches ou plus éloignés de notre œil.

Si l'on examine aussi que l'objet C D s'éloignant à l'infini, comme en F P, peut rapprocher les rayons F A, P A jusqu'à se mêler presque l'un avec l'autre, il est aisé de se figurer que cet objet en s'éloignant devient confus. De plus, si l'on remarque que les rayons d'un objet plus éloigné s'affoiblissent, puisqu'ils viennent de plus loin, on doit conclure que non-seulement les objets nous paroissent moins grands lorsqu'ils sont plus éloignés, mais encore que leur image s'affoiblit jusqu'à ne pouvoir plus distinguer les couleurs, & qu'elle peut s'embrouiller, & même être anéantie par la foiblesse de nos yeux.

DE PERSPECTIVE. I. PART. 47

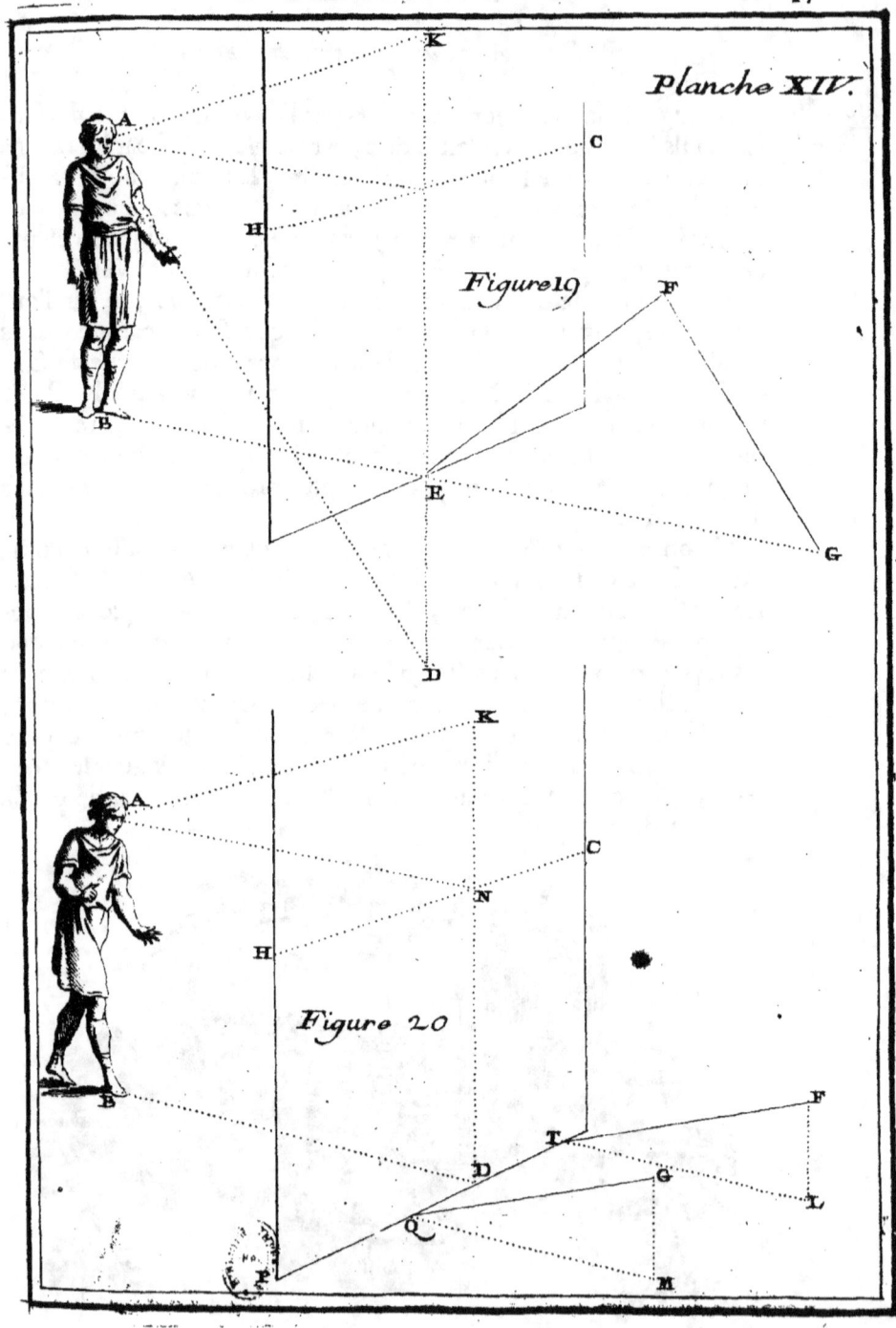

Planche XIV.

Figure 19

Figure 20

TRAITÉ

De la plus grande étendue du tableau.

Comme la conſtruction de l'œil ne permet pas de voir diſtinctement les objets au-delà d'un angle de 90 dégrés, de même le tableau doit être borné en étendue, eu égard à l'éloignement qu'on ſe propoſe de mettre entre ſoi & le tableau.

Pl. XVI.
Fig. 23.
Sur ce principe déduit de la conſtruction de l'œil, & que chacun peut vérifier par l'expérience, on concevra que le tableau doit ſe trouver dans le cône ſphérique des rayons L A S; c'eſt-à-dire, que le tableau C D E F ou N M R T eſt inſcrit dans un cercle B D H E G F I C ou L M R S T N, dont le rayon K B ou O L doit égaler la diſtance K A ou O A. D'où il ſuit que plus un tableau eſt grand, plus la diſtance propoſée doit être grande.

REMARQUE.

Par cette conſtruction on donne au tableau autant de hauteur au-deſſus de l'horiſon qu'au-deſſous, c'eſt-à-dire, que l'on met préciſément le point de vûe dans le milieu du tableau, comme en K ou en O : ce qui n'eſt pas vrai-ſemblable, ni même poſſible, à moins que le tableau ne fût très-petit, comme en YZ, ou que l'œil A ne fût très-élevé. Sans nous arrêter à en donner la démonſtration, qui, quoiqu'inconnue à pluſieurs perſonnes, ne leur paroîtra pas moins impoſſible, nous dirons ſeulement que, ſelon notre calcul, ſi l'on ſuppoſe un ſpectateur élevé de ſix pieds au-deſſus du terrain géométral, un tableau vû d'une pareille diſtance ne peut avoir, tout au plus, que huit pieds. Ainſi, pour ſe conformer à cette obſervation, il faut reſtraindre les tableaux C D E F, N M R T en C D H I, N M P Q, ou pour mieux dire, on ne déterminera gueres ſon horiſon plus haut que le tiers de la hauteur totale du tableau. Examinons à préſent le moyen géométrique dont il faut ſe ſervir pour déterminer la diſtance qu'on doit ſe propoſer, auſſi-bien que le point de vûe, qu'il ſeroit à ſouhaiter être le même que celui dont le tableau doit être réellement vû.

Planche XVI.

DE PERSPECTIVE. I. PART.

Planche XVI.

Figure 23.

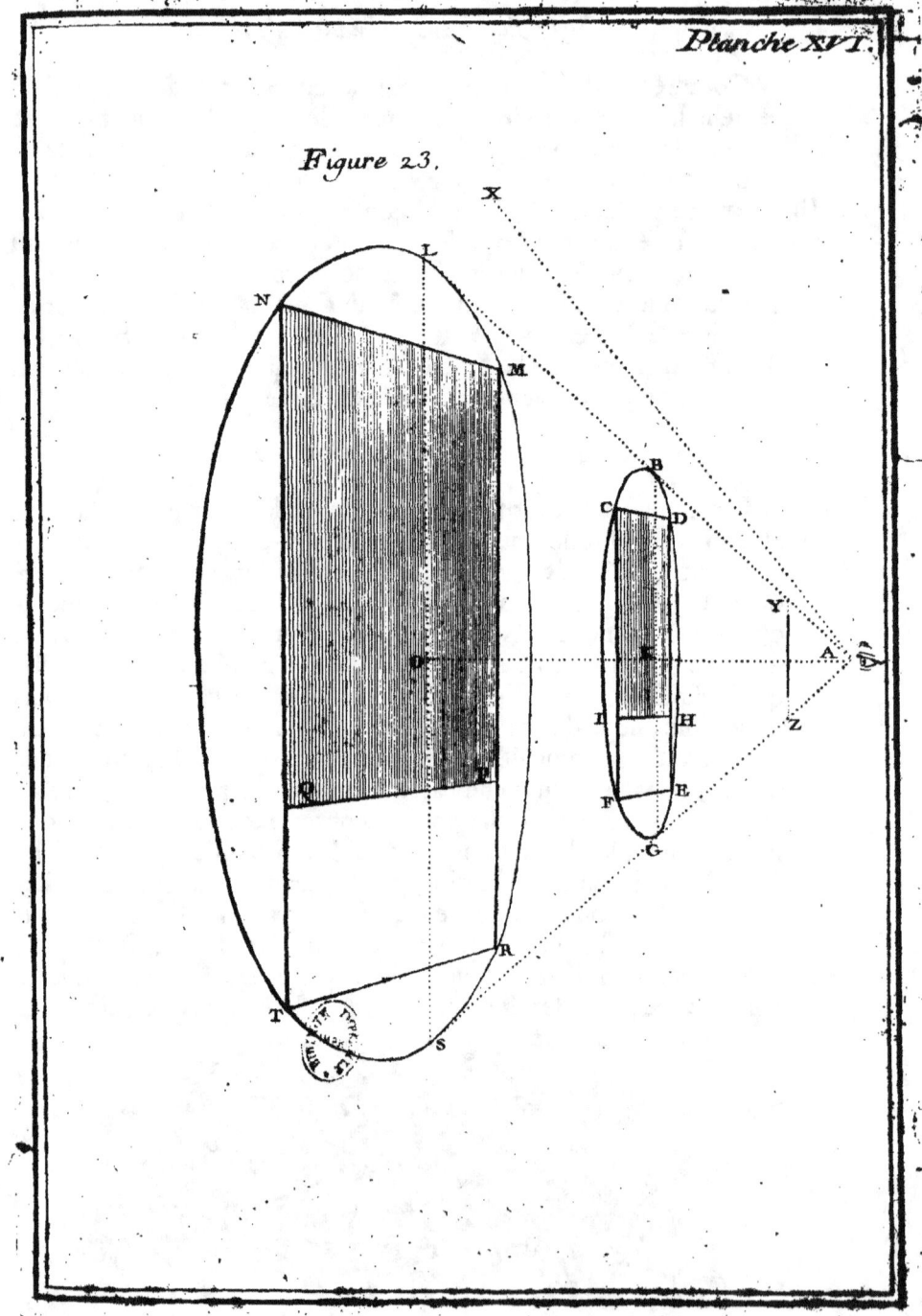

TRAITÉ

Probleme VI.

Trouver la plus petite distance qu'on puisse se proposer dans un tableau.

Planch. XVII. Fig. 24. & 25.

Il est facile de voir par ce qu'on vient d'exposer, que le point de distance ne peut jamais se trouver dans le tableau, puisque le cercle circonscrit autour du tableau doit avoir pour rayon la distance proposée.

Sur ce fondement, le tableau BDFG étant connu, & l'horison AC étant déterminé, ainsi que le point de vûe A, il ne faut que prendre la distance de l'œil A à l'angle du tableau le plus éloigné du point de vûe, comme AB, & la porter sur l'horison en C; AC sera pour lors la plus petite distance qu'on pourra se proposer, c'est-à-dire, qu'on s'assujettira à ne pas prendre une moindre distance, & qu'on sera libre d'en prendre toute autre plus grande.

REMARQUE.

S'il nous arrive, par la suite, dans nos leçons de Perspective, de mettre le point de distance dans le tableau, ou bien de le supposer perdu, on observera que nous y avons été forcé par la petitesse des planches.

Probleme VII.

Déterminer l'horison dans un tableau.

Le meilleur moyen de déterminer l'horison dans un tableau, est de prendre la vraye hauteur d'où l'on compte que le tableau sera vû. Pour rendre ceci plus sensible, nous allons en donner un exemple.

Fig. 26.

Soit le tableau DCIK de 7 pieds de haut, & fait pour être placé en IK, à 4 pieds de hauteur.

Considérant que ce tableau sera vû par un spectateur AB d'environ 6 pieds de hauteur, on prendra 6 pieds de M en H, c'est-à-dire, deux pieds de hauteur dans le tableau, comme FK; & FE sera l'horison cherché.

Quant aux tableaux qui ne sont pas faits plus pour un place que pour une autre, on tâchera de mettre l'horison le plus bas qu'il sera possible, parceque cette position est la plus gracieuse.

Le pied du spectateur est un point de niveau au tableau, comme dans cet exemple le point marqué par la lettre P.

DE PERSPECTIVE. I. PART.

Planche XVII.

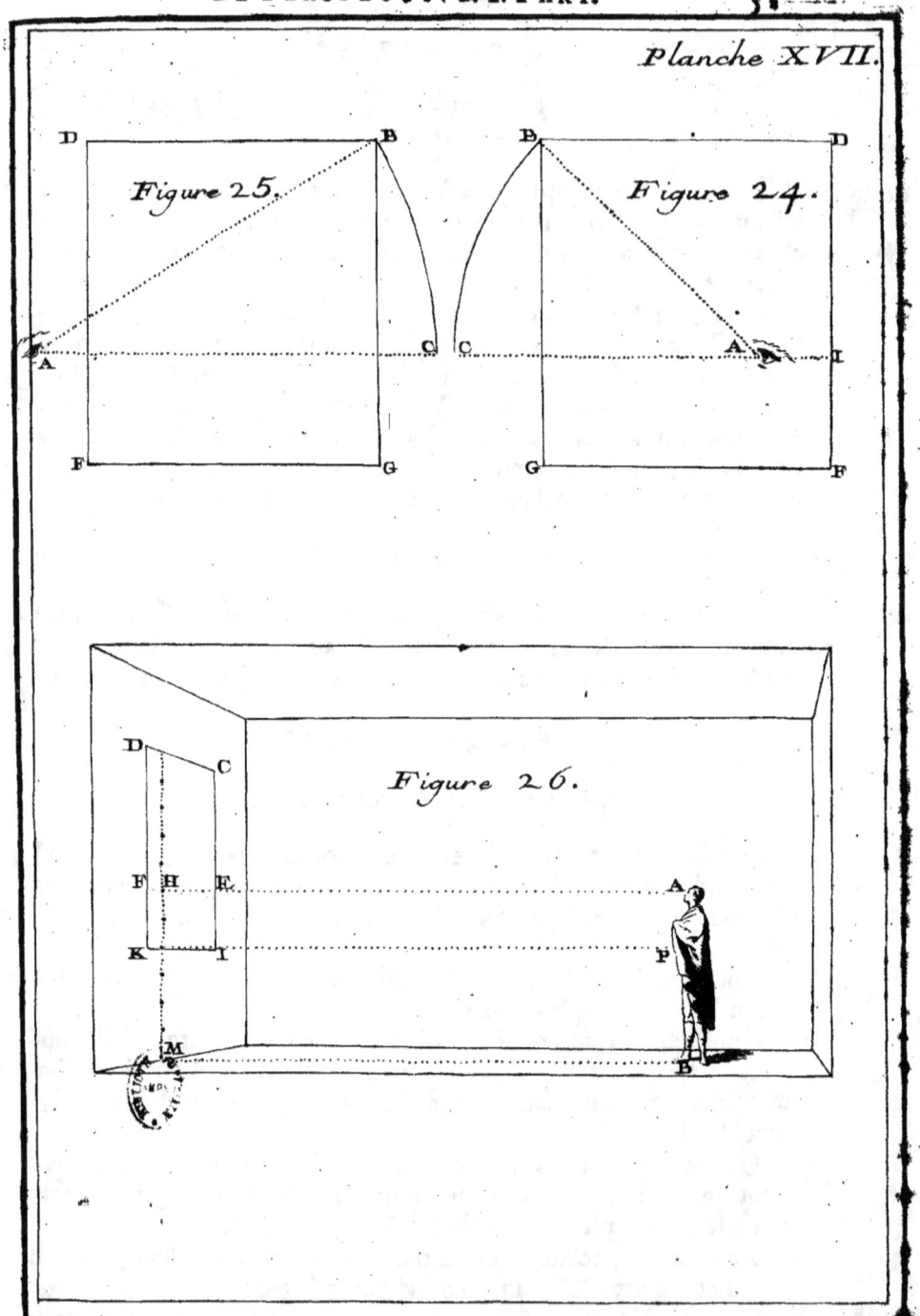

CHAPITRE III.

Contenant diverses Méthodes pour pratiquer la Perspective.

Méthode pour mettre les objets en Perspective.

IL est question à présent de représenter le spectateur & les objets dans le plan du tableau, ensorte que la coupe de ces objets ainsi figurés, se fasse telle que si on alloit des objets à l'œil dans leur vraye position.

PLANCH. XVIII. FIG. 27. Soit l'objet I dont on cherche l'apparence M. Tirez du point I au point B, pied du spectateur, la ligne I B. Au point de section L élevez la perpendiculaire LM qui cache la fuyante LI, & assure que le point I doit avoir son apparence dans cette perpendiculaire L M. Ensuite du point I, menant une perpendiculaire au tableau G H, comme I P, & du point de vûe D menant la ligne P D, on est sûr que le point I doit avoir son apparence dans cette ligne P D. Or, le point M étant le seul commun à ces deux lignes L M, P D, il est le seul point qui puisse être l'apparence du point I.

Si l'on fait C N égale à la distance C B, le point N, ainsi que le point B, tombera perpendiculairement sur la base G H. De même, si l'on transporte l'objet I de I P en P K, le point K, aussi-bien que le point I, aura la même position sur la ligne G H. D'où il suit que la ligne N K coupera la base G H dans le même point L que la ligne B I. Cette démonstration servira à établir la pratique suivante.

DE PERSPECTIVE. I. PART. 58

Planche XVIII.

Figure 27.

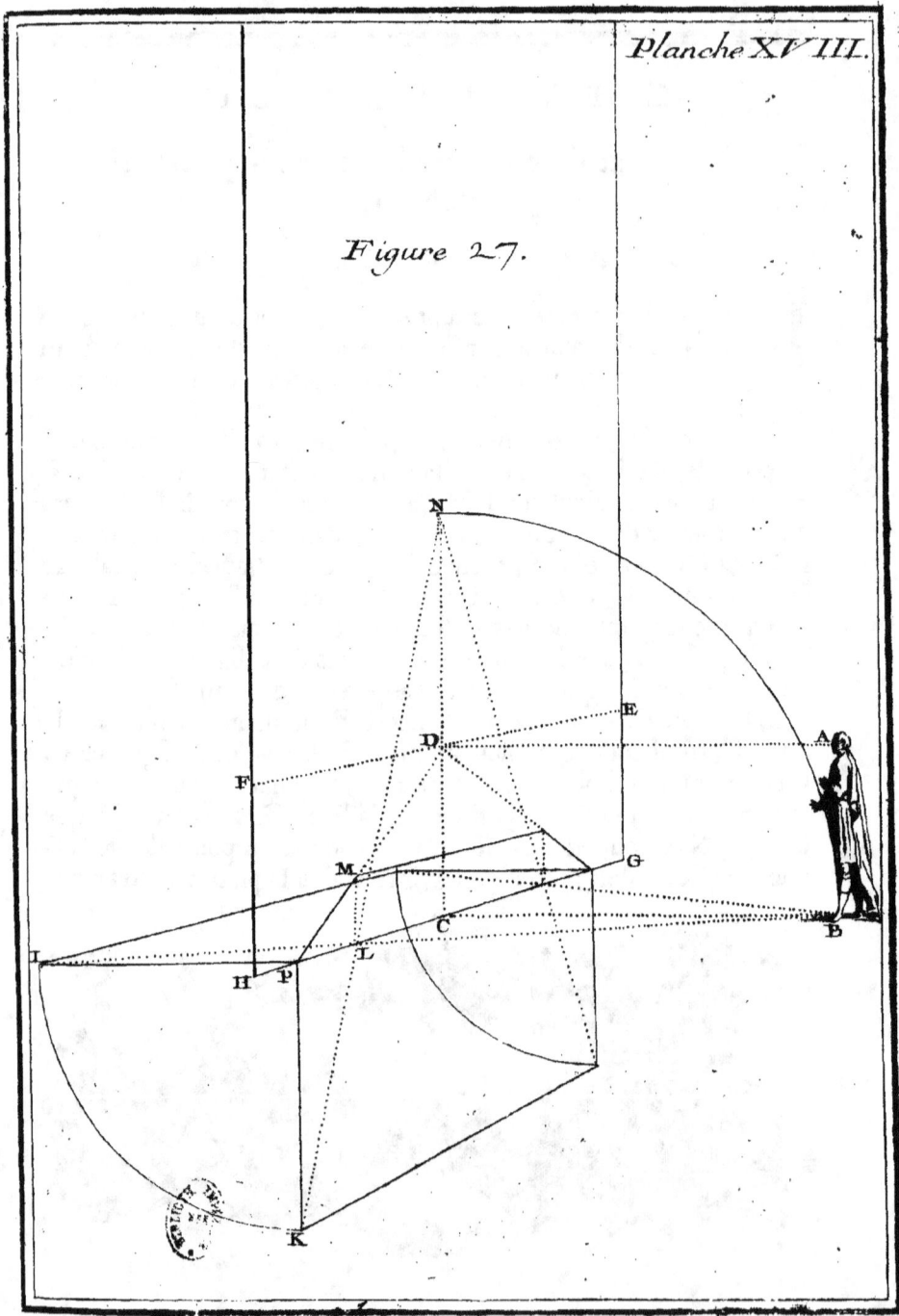

Pratique pour mettre les objets en perspective.

Pl. XIX.
Fig. 28.

Soit le géométral I H L M N O au-dessous de la base du tableau, & la distance portée du pied du point de vûe figuratif D en C B. Selon la démonstration précédente, on peut considérer le point B comme le vrai pied du spectateur, & le géométral comme s'il étoit dans sa vraye position. Ainsi des points du géométral on tirera au pied du spectateur B les lignes H X, L Y, &c. & aux sections de ces lignes avec la ligne de terre K G, on élevera les perpendiculaires X P, Y Q, &c. qui (*par Probl. V.*) doivent cacher les fuyantes X H, Y L, &c. Des mêmes parties du géométral on élevera des perpendiculaires à la base du tableau, comme H Y; des sections 2, 3, 4, 5, Y, on tirera au point de vûe D des lignes comme Y P, &c. ces lignes coupant les perpendiculaires X P, &c. qui viennent aussi des points H, L, &c. donneront P, Q, R, S, T, V pour le perspectif du géométral proposé.

Cette Méthode paroît la plus commode & en même-tems la plus expéditive pour les élévations, en ce que, si l'on eût voulu élever le plan hexagonal perspectif à sa solidité, on auroit été obligé d'élever des perpendiculaires de chaque point du plan perspectif P Q R S T V, afin de tracer sur ce plan l'élévation perspective, comme on éleve un géométral sur un plan géométral. Or ces perpendiculaires se trouvent toutes élevées par la Méthode que nous enseignons ici : donc il est évident qu'elle est la plus commode & la plus expéditive.

REMARQUE.

Malgré les avantages de cette Méthode, nous n'avons pas cependant jugé à propos de nous en servir dans le courant de ce Traité, parce que si l'on avoit eu un point géométral tel que A dans la perpendiculaire du point de vûe D, on n'auroit point eu de coupe ; la perpendiculaire élevée sur la base étant commune avec la fuyante. D'ailleurs on a crû devoir se conformer aux meilleurs Auteurs qui ne s'en sont point servis.

DE PERSPECTIVE. I. PART.

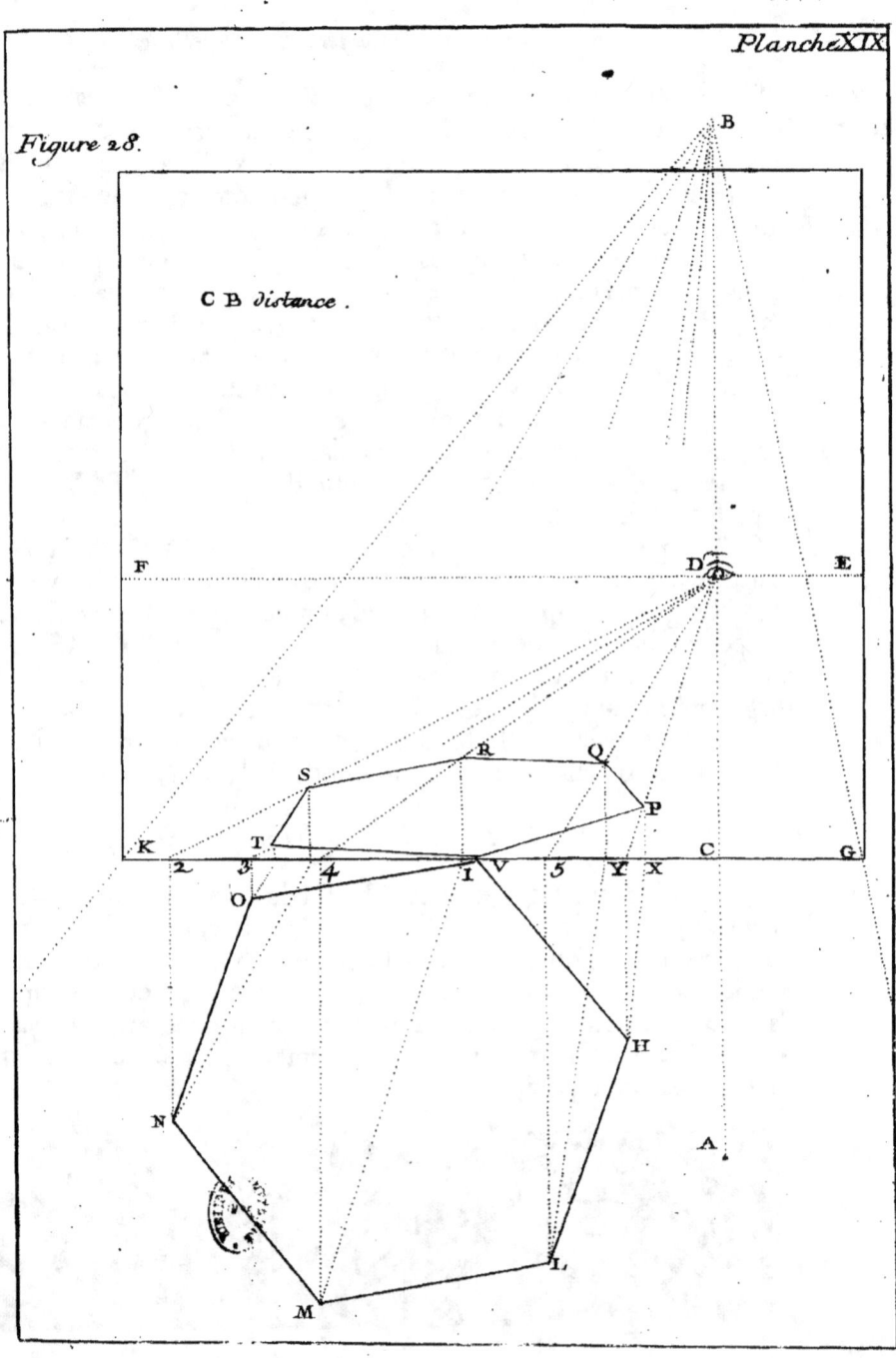

Figure 28.

CB distance.

Autre Méthode pour pratiquer la Perspective.

Pl. XX.
Fig. 29.

Soit XY l'horifon; A le point de vûe; & BS la diftance.

Du point S, que je regarde comme le pied du fpectateur, menez les lignes SCT, SDV, ce qui donnera TC, DV pour l'efpace géométral qui peut être apperçû dans le tableau, & par conféquent la ligne géométrale CT fera cachée par la perpendiculaire CX, dont X eft le point accidentel : de même la ligne géométrale DV fera cachée par la perpendiculaire DY, dont Y eft le point accidentel.

Du plan géométral EFGH, élevez des perpendiculaires qui, dans ce cas, font le prolongement des lignes FE, GH vers la bafe CD du tableau en M & en N. De ces points M & N tirez au point de vûe A les lignes MA, NA. Des points E, F, H, G menez des lignes EL, FI, HK, GZ paralleles à la fuyante TC. Et comme on eft affuré que ces paralleles ont le point X pour point accidentel, tirez des points L, I, K, Z à ce point accidentel X les lignes LO, IP, KQ, ZR. Ces lignes coupant les fuyantes au point de vûe, donneront la figure OPRQ pour l'apparence perfpective du géométral EFGH.

REMARQUE I.

Si l'on eût mené des paralleles à la fuyante géométrale DV, dont le point Y eft le point accidentel, on auroit tiré des lignes à ce point accidentel Y, & l'on auroit eu le même plan perfpectif pour l'apparence du géométral propofé.

REMARQUE II.

Ce que cette pratique a de commode, c'eft que les points dont on fe fert étant donnés dans les deux coins du tableau, ils ne jettent point dans l'embarras de recourir à des points éloignés. D'ailleurs l'alternative que l'on a de ces points X ou Y, fait que cette Méthode n'a point d'exception comme la précédente. Car, fi le point de vûe eft dans le milieu, comme ici en A, on aura le choix de fe fervir de l'un ou de l'autre de ces points; fi le point de vûe eût été en X ou en Y on fe feroit fervi des points oppofés Y ou X, en menant les paralleles à DV ou à CT.

Planche XX.

DE PERSPECTIVE. I. PART. 57

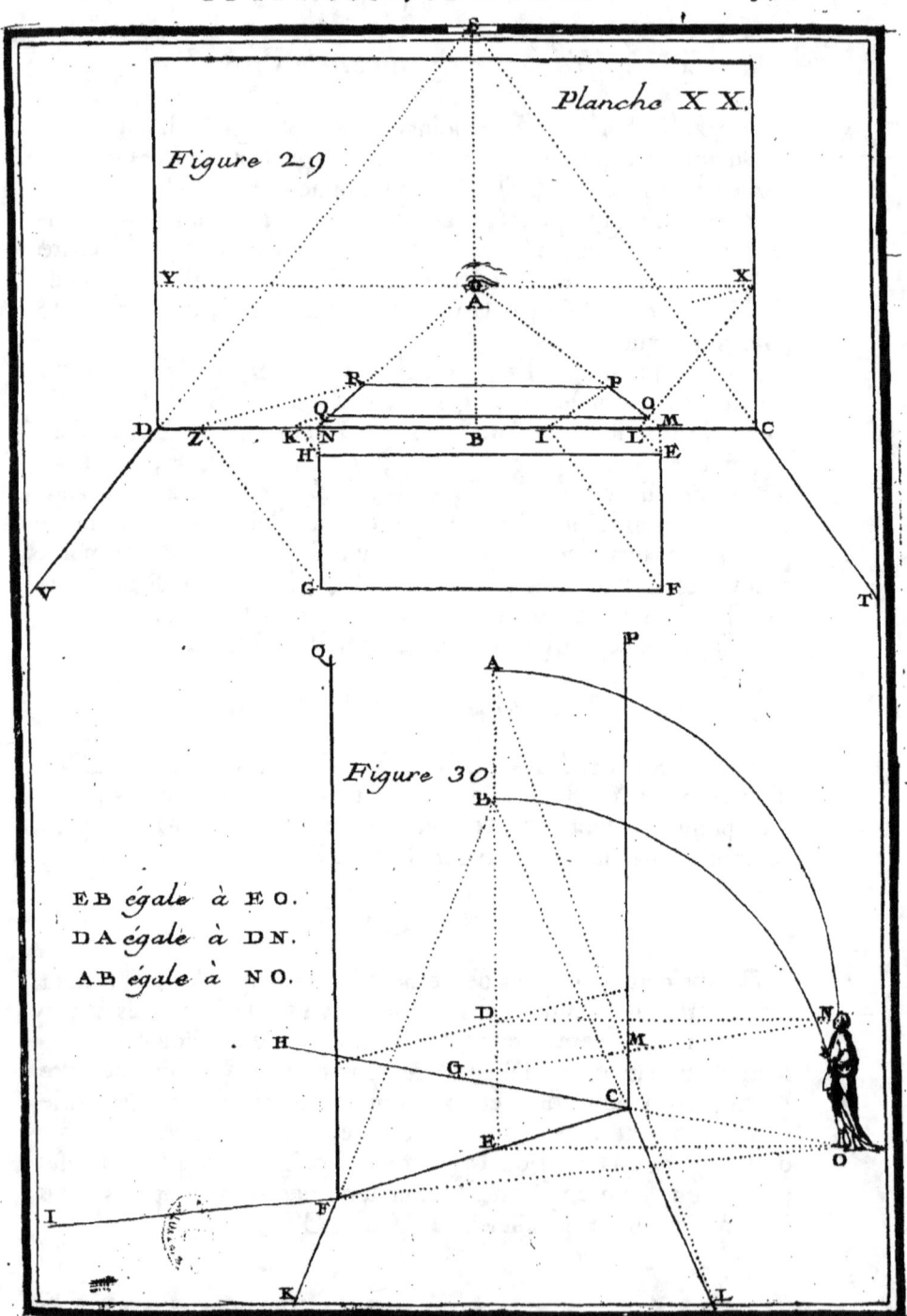

Planche XX.
Figure 29
Figure 30

EB égale à EO.
DA égale à DN.
AB égale à NO.

TRAITÉ

Autre maniere de mettre les objets en perspective.

Introduction à la pratique de cette Méthode.

PL. XX.
FIG. 30.
Il faut, comme dans l'exemple précédent, transporter le pied O du spectateur en B, c'est-à-dire, faire la ligne E B égale à la distance E O. Du point B, regardé comme le vrai pied du spectateur, & par l'extrémité de la base C F du tableau, menez les lignes BCL, BFK. Ces lignes CL, FK représentent les vrayes fuyantes CH, FI, dirigées au pied O du spectateur : l'espace LCFK sera sensé le vrai espace HCFI qui doit être apperçû dans le tableau par l'ouverture CF.

De même, on transportera l'œil N en A, c'est-à-dire, on fera la ligne DA égale à DN; & comme les fuyantes CH, FI sont représentées par les lignes CL, FK, le point A représentera le vrai œil N du spectateur. D'où il suit que si l'on se propose au bas du tableau un point géométral L, sensé derriere le tableau en G, tirant du géométral supposé L à l'œil A la ligne LMA, la section M sera la même que si l'on tiroit du vrai géométral G au vrai œil du spectateur N la ligne GMN. Ce fondement établi, faisons-en l'application à la pratique.

Babel. *invenit*. *X. Sculpsit.*

DE PERSPECTIVE. I. PART. 59

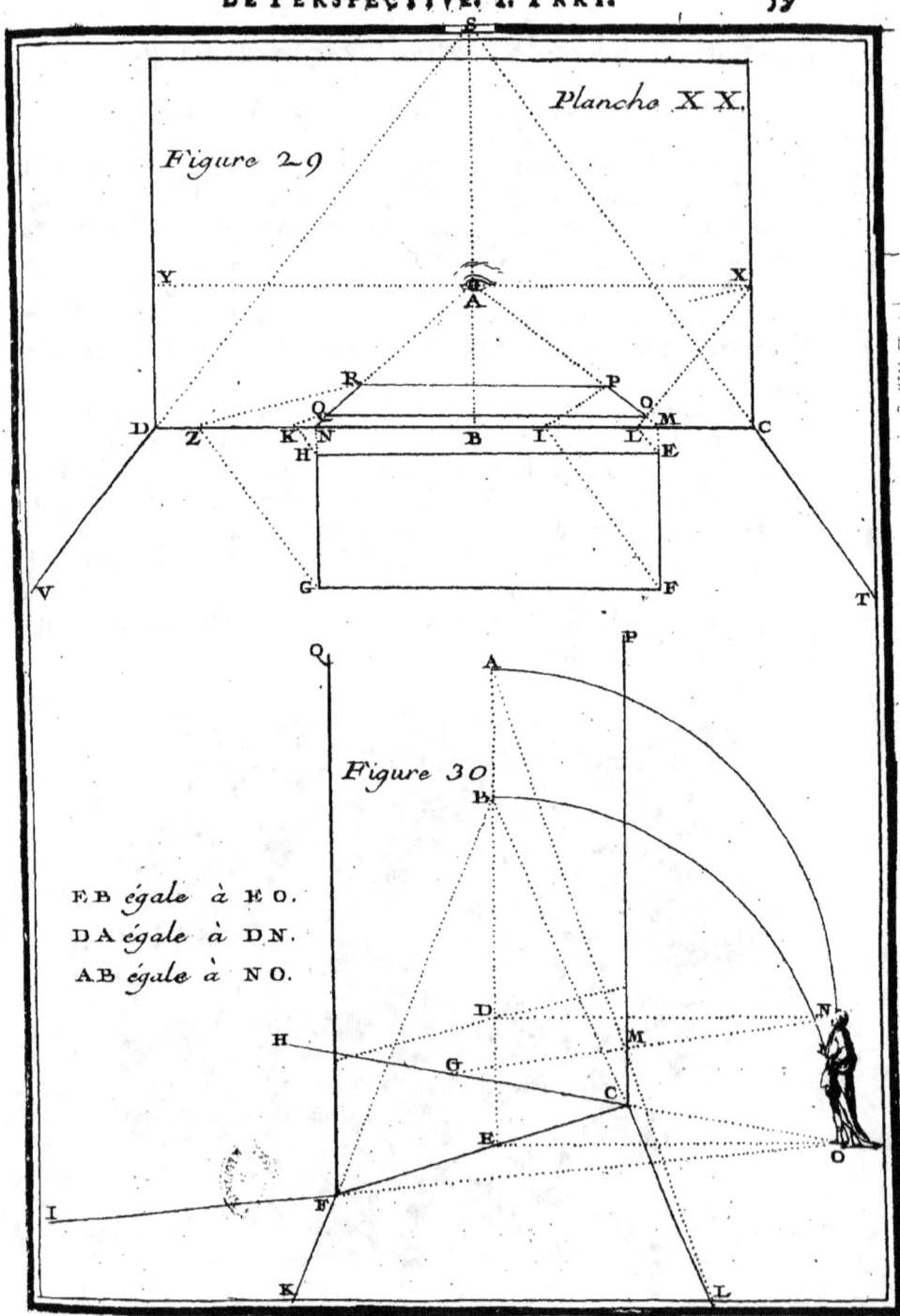

Planche XX.

Figure 29

Figure 30

FB égale à HO.
DA égale à DN.
AB égale à NO.

Hij

Pratique de cette Méthode.

Pl. XXI.
Fig. 31.

Soit le tableau X Y E D, l'horifon donné T R, le point de vûe A déterminé, & VB ou AC la diftance ; ce qui donnera BC égale à la hauteur VA de l'horifon. Du point B, confidéré comme le pied du fpectateur, menez les lignes B D F, B E G, ce qui donne le géométral F D E G pour le contenu du tableau. Des parties égales D, E, &c. tirez au point de vûe A les lignes D H, E I, &c. ce qui donnera les apparences perfpectives des lignes perpendiculaires à la bafe. Puis tirant, des points de fection des paralleles avec la fuyante E G, comme E M N G, des lignes au point C, confidéré comme le vrai œil, les rayons G L, &c. donneront les fegmens L, E pour les apparences des points E M N G. Et de ces fegmens L, E on menera les paralleles L Z, &c.

Quant aux petits angles perfpectifs E I L, D Z H qui reftent à remplir & dont le géométral eft E O G, &c. il faut prendre une des grandeurs I Q que l'on portera en I K autant de fois qu'il fera néceffaire pour remplir le vuide. Ce qu'on a fait d'un côté, on le fera également de l'autre, s'il eft néceffaire : de ces points, & par le point de vûe, on menera des lignes qui rempliront le vuide, ce qui donnera les carreaux perfpectifs D Z L E dont le géométral eft D F G E.

Fig. 32.

Pour plus de facilité, on portera feulement la diftance propofée au-deffus du point de vûe O, comme O P, & fans fe fervir d'aucun autre point, on élevera des perpendiculaires à la bafe du tableau. Des points de fection, on tirera des lignes au point de vûe O, puis des points géométraux même G H I K L M, on en tirera d'autres au point de diftance P. Ces lignes étant fenfées les vrais rayons, couperont chacune fa correfpondante dirigée au point de vûe ; & l'on aura la figure B A C E G D pour le perfpectif du plan géométral G H I K L M.

REMARQUE.

Il eft évident que cette coupe ne repréfente la vraye fection que par ce que l'on fait faire au fpectateur & aux objets un mouvement réciproque, enforte que les rayons fuppofés fe coupant proportionnellement aux vrais rayons, donnent des fections communes aux vrayes fections. Or, comme ce mouvement fe peut faire au choix du perfpecteur, il s'enfuit que pour mettre les objets en perfpective, on aura autant de méthodes qu'on voudra.

DE PERSPECTIVE. I. PART.

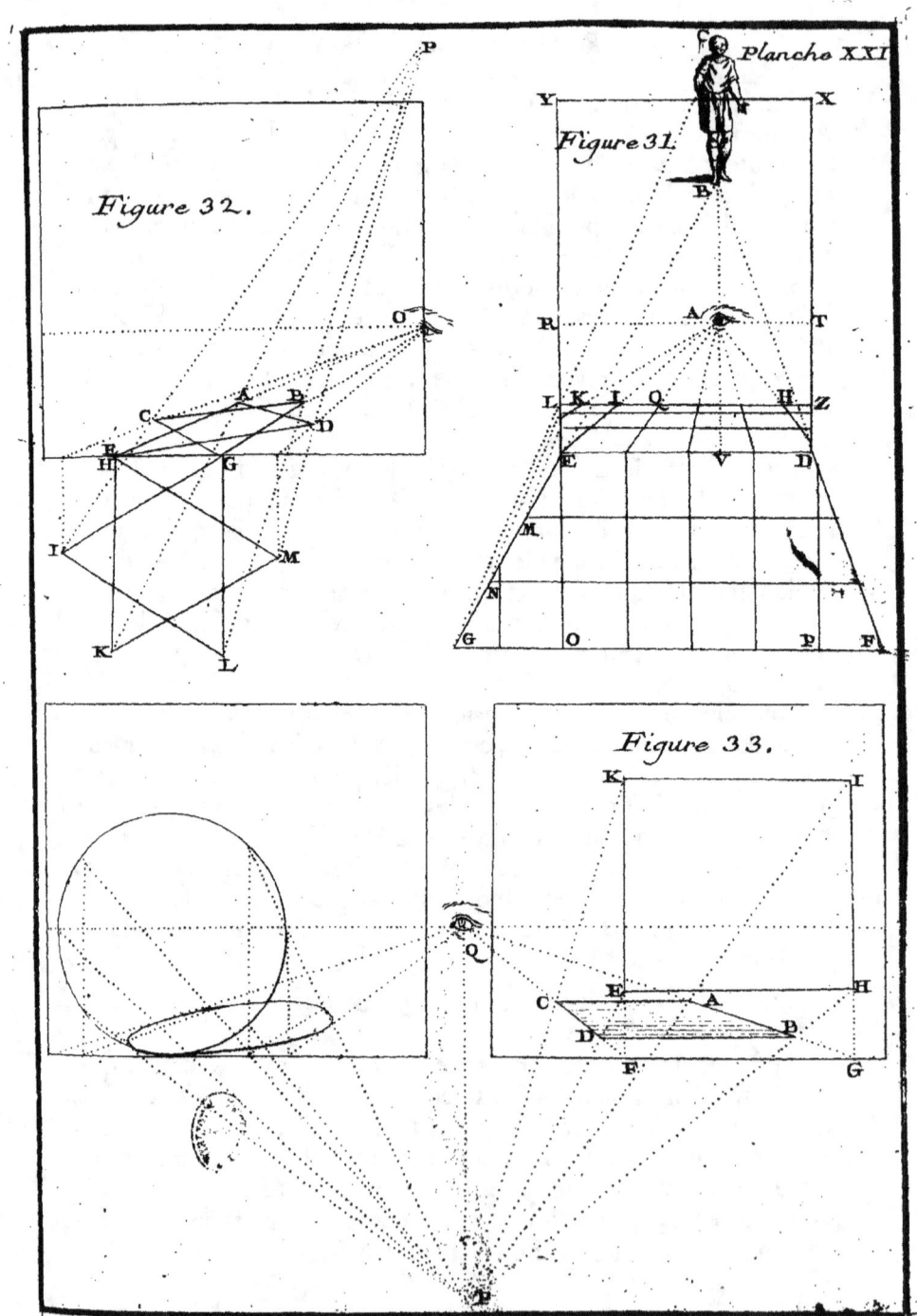

La même Méthode pratiquée en sens contraire.

PL. XXI.
FIG. 33.

Suppofons que le géométral fe meut fur la bafe du tableau, comme fur un axe, & fe tranfporte, dans cet exemple, fur cette bafe en I K E H. De même, on peut confidérer le fpectateur fe mouvant fur le point de vûe figuratif Q, qui eft le point du tableau le plus près de l'œil. Or, comme le mouvement du fpectateur eft réciproque au mouvement des objets, il s'enfuit que les objets ayant été tranfpofés perpendiculairement fur la bafe du tableau, le fpectateur doit pareillement fe tranfporter perpendiculairement deffous le point de vûe figuratif Q, comme en P. Ainfi, du géométral on abbaiffera des perpendiculaires fur la bafe du tableau, des fections G, F on tirerera au point de vûe Q les lignes G A, F C, & des points même du géométral I K E H on tirera des lignes au point de diftance P, fenfé le vrai œil du fpectateur, & les rayons figuratifs K C, I A, E D, H B coupant les fuyantes au point de vûe, donneront le quarré perfpectif B A C D pour l'apparence du géométral I K E H.

DE PERSPECTIVE. I. PART.

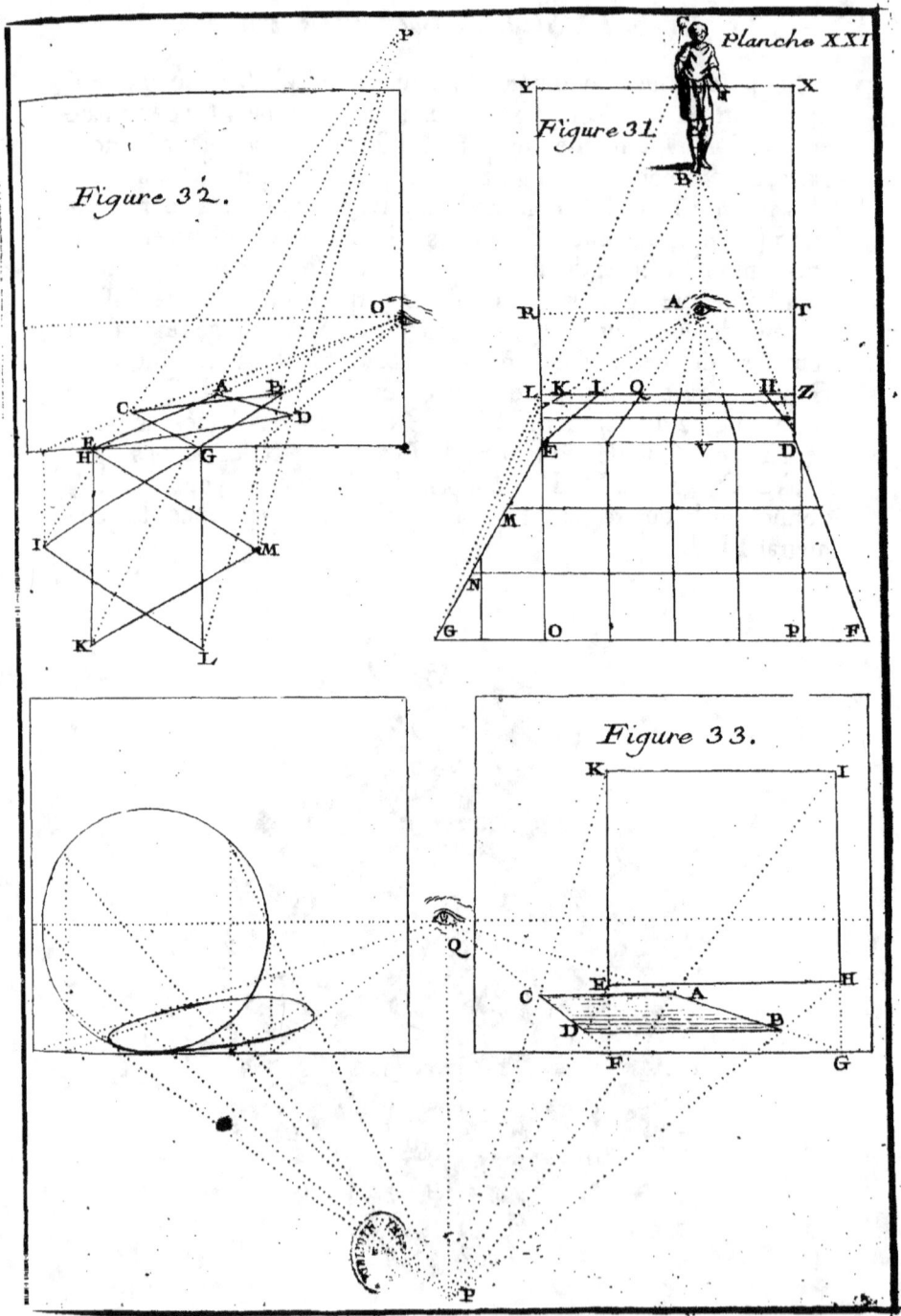

La même Méthode pratiquée sous un angle quelconque.

PLANCH. XXII.
FIG. 34.

Si au lieu de supposer le spectateur perpendiculairement au-dessus ou au-dessous du point de vûe figuratif A, on le suppose à un point B formant un angle quelconque BAC, il suivra, par le mouvement réciproque, que les objets doivent former le même angle quelconque en sens contraire.

PRATIQUE.

Soit A le point de vûe figuratif; AB la distance. Des points M, O, P du géométral élevez des perpendiculaires à la base du tableau. Des points de section I, H, K tirez des lignes au point de vûe A. Puis des points I, H, K considérés comme les axes des lignes MI, OH, PK, menez des lignes IN, HQ, KR parallelement à la ligne BA, & égales à leurs correspondantes, c'est-à-dire, IN égale à IM; HQ égale à HO, & KR égale à KP. Cette opération donnera le géométral HNQR pour le vrai géométral HMOP vis-à-vis du point de distance B. Tirant de ce géométral supposé au point B, sensé le vrai œil du spectateur, les rayons figuratifs RL, QF, NG, ils donneront le plan perspectif GHLF pour l'apparence du géométral MOPH.

REMARQUE.

Cette maniere de représenter les objets est extrêmement générale; mais comme elle est plus longue que les précédentes, on n'en auroit point fait mention dans ce Traité, si on ne l'avoit crûe propre à servir d'introduction à la pratique suivante, laquelle je donnerai encore plus particulierement dans la seconde Partie de cet Ouvrage, *Planche XXVII.* c'est-à-dire, que je ferai voir comment on s'en sert pour représenter les objets renversés ou non renversés.

La même Méthode pratiquée horisontalement.

FIG. 35.

Si en se servant de cette pratique, on suppose l'œil du spectateur, qui est le point de distance, dans l'horison comme en B, le géométral prendra pour forme une ligne droite. Car en supposant toujours que les lignes PM, ON s'élevent sur leurs axes L, H, on fera LK égale à LM & parallele à BA; LI égale à LP & parallele à BA; HQ égale à HN & parallele à BA; & HC égale à HO & parallele à BA. Or le géométral MNOP se transformera alors en KQCI, il faudra donc tirer les rayons figuratifs KG, IE, CD, QF pour tracer EDFG, apparence de MNOP. D'où il suit que si l'on pose le point de distance B dans la ligne horisontale, il suffira de porter les grandeurs géométrales sur la base du tableau, mais en sens contraire de la position de ce point de distance.

Fin de la premiere Partie.

Planche XXII.

DE PERSPECTIVE. I. PART. 65
Planche XXII.

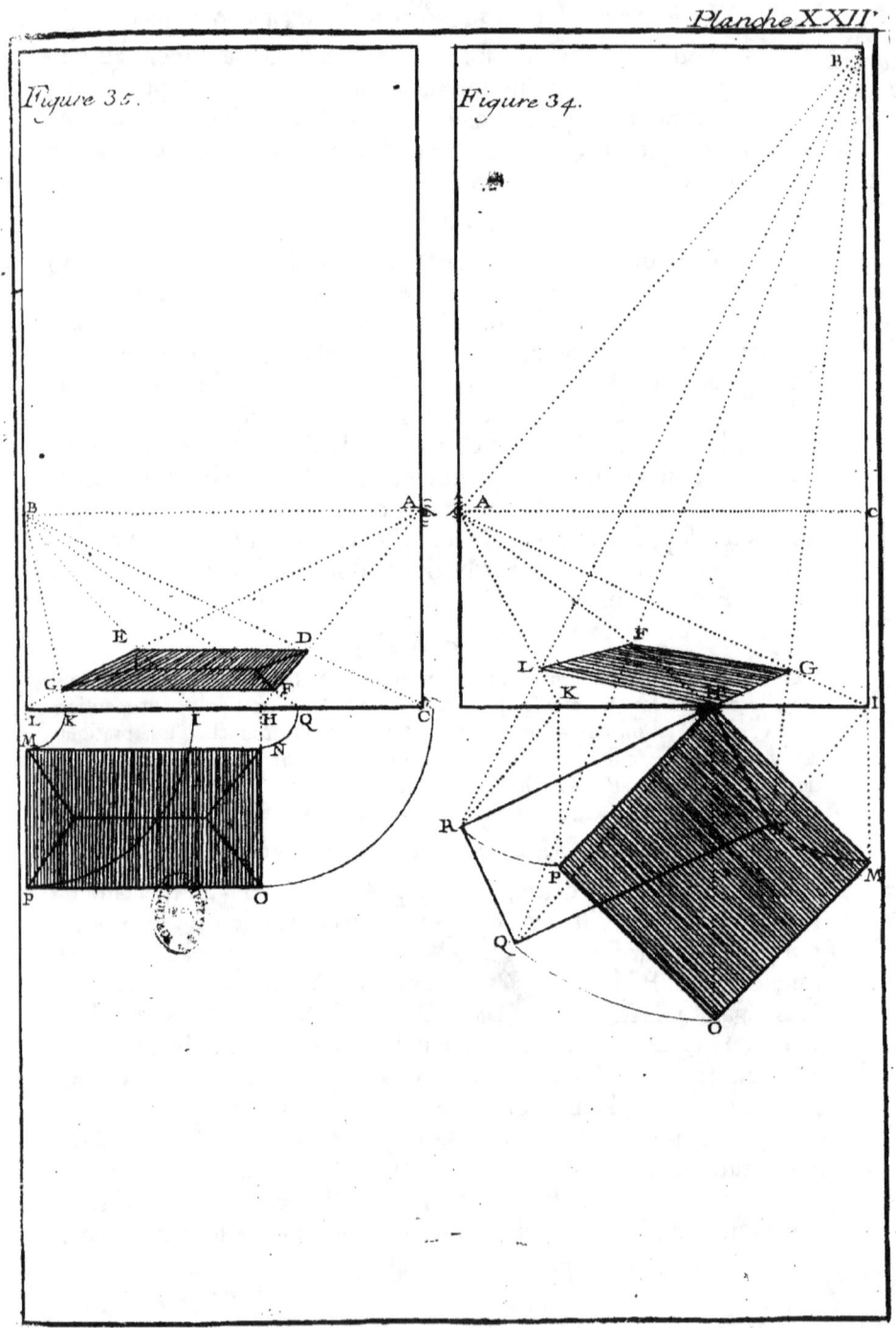

Figure 35. Figure 34.

I

66 TRAITÉ DE PERSPECTIVE.

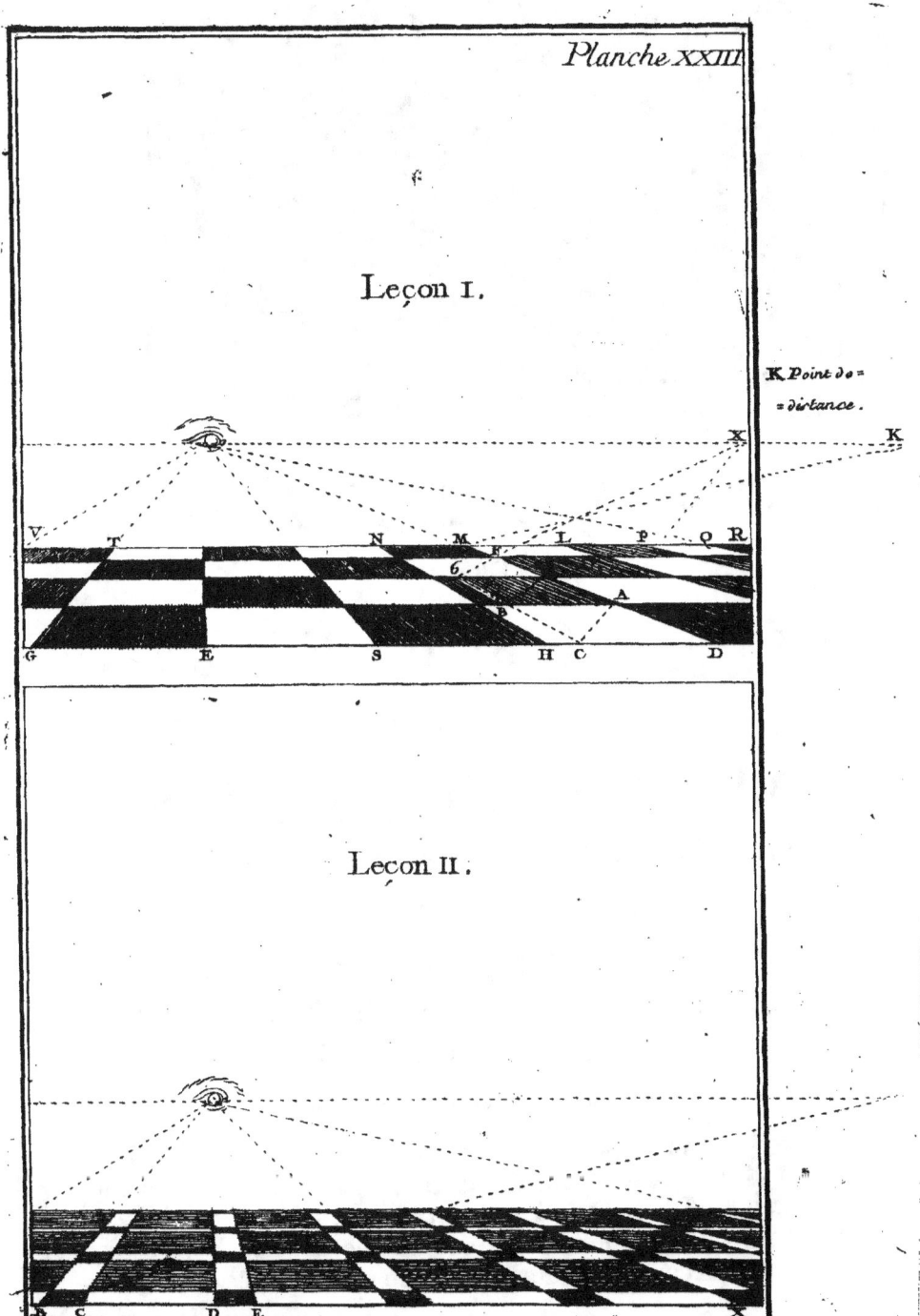

Planche XXIII.

Soubeyran Inv. J. Ingram Sculp.

TRAITÉ
DE
PERSPECTIVE
A L'USAGE
DES ARTISTES.

❖❖❖❖❖❖❖❖❖❖❖❖❖❖❖❖❖❖❖❖❖❖❖❖❖❖❖❖❖❖❖❖❖❖❖❖❖❖

SECONDE PARTIE.
Contenant la pratique de la Perspective.

LEÇON PREMIERE.
Faire des carreaux dans un tableau.

I l'on suppose les parties égales G E, E S, S H, H D Pₗₐₙ꜀ₕ pour la grandeur des carreaux proposés, de ces points XXIII. G E S H D tirez au point de vûe. D'un point quelconque comme G, tirez au point de distance K la diagonale G M qui coupera les fuyantes au point de vûe; & des sections

I ij

68 TRAITÉ

PLANCH. de cette diagonale menez des paralleles qui formeront les carreaux
XXIII. cherchés.

On remarquera que les lignes GT, DM ont laiſſé un vuide GTV, DMR, que l'on pourra remplir de deux manieres; ſoit en prenant une des grandeurs perſpectives MN que l'on portera de M en L, comme ML, LP, PQ; des points L, P, Q, & par le point de vûe, on menera des lignes qui acheveront les carreaux; ou, ſi l'on veut, pour plus d'exactitude, en prolongeant la ligne de terre GD, de part & d'autre, ſur laquelle on continuera de porter la grandeur des carreaux; & des ſections tirant au point de vûe, on achevera également les carreaux. Il faut obſerver de ne marquer que ce qui eſt apperçû dans le tableau.

REMARQUE.

Comme il pourroit arriver qu'on voudroit faire des carreaux en plus grande quantité dans le tableau, & que la diagonale étant perdue dehors le tableau, elle ne donneroit plus de ſection pour mener des paralleles, il faut ſe ſervir d'un autre point dans l'horiſon, qui figure le point de diſtance. Pour cet effet, il faut mener d'un point pris à volonté dans l'horiſon comme X, & par un angle des carreaux A, la ligne AC; du point C tirer au point de vûe la ligne CB6; du point B au point accidentel X, la ligne BO; de la ſection O une parallele qui coupe la ligne B6; du point 6 au point X la ligne 6F, ainſi de ſuite; ce qui peut donner des ſections O, F, M, à l'infini, & par conſéquent le moyen de mettre dans un eſpace étroit une profondeur conſidérable de carreaux.

LEÇON II.

Quant à celle-ci elle eſt la même. Des points B, C, D, E, on tirera au point de vûe; & d'un point quelconque comme B, on tirera au point de diſtance pour avoir les profondeurs; ce qui formera les carreaux cherchés.

DE PERSPECTIVE. II. PART.

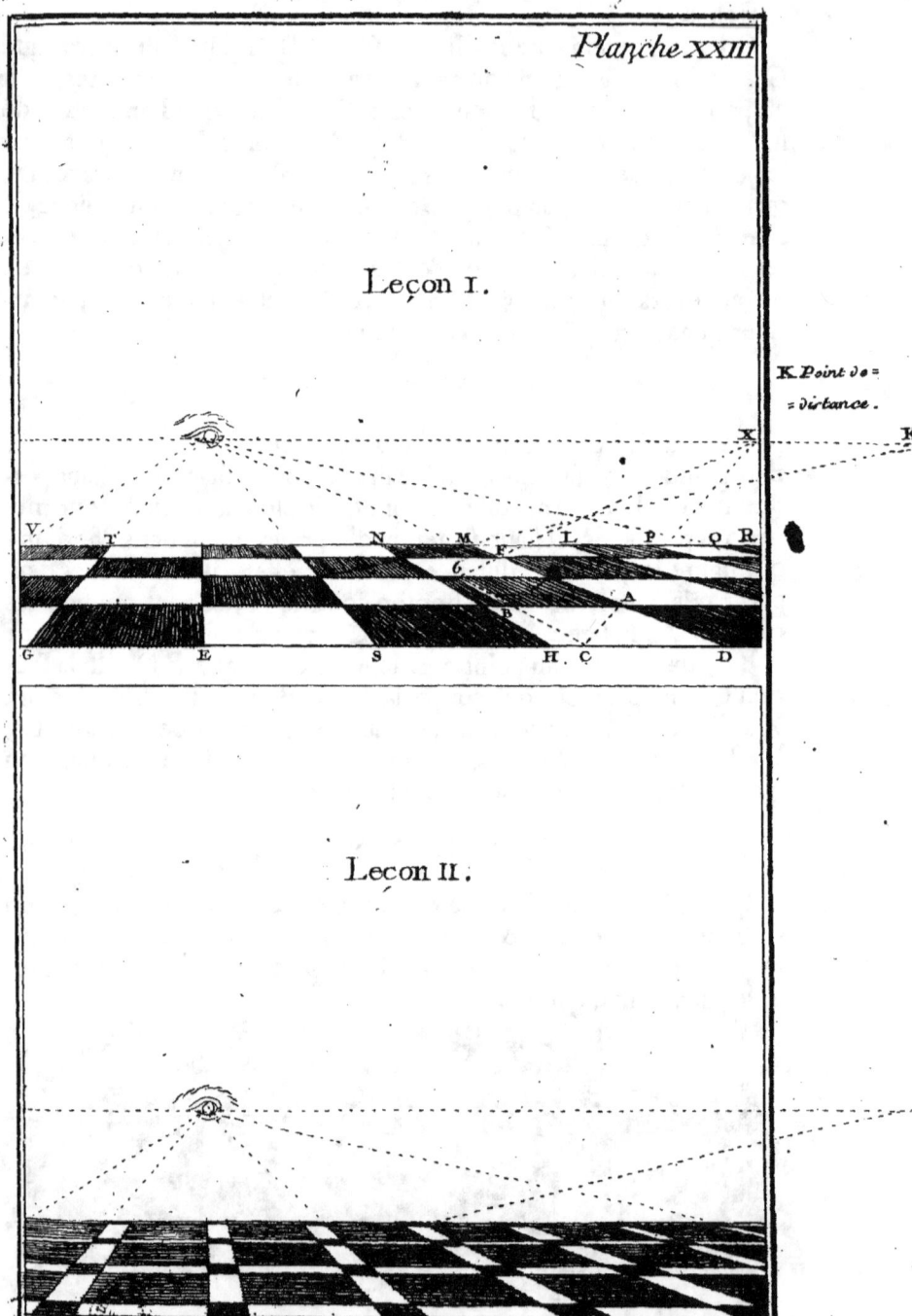

Planche XXIII

Leçon I.

K. Point de distance.

Leçon II.

TRAITÉ

LEÇON III.

Mettre des carreaux sur l'angle en perspective.

PLANCH. XXIV.

Portez la grandeur des carreaux proposés sur la ligne de terre, comme AB, BC, CD. De ces parties égales tirez aux deux points de distance pris toujours équidistans du point de vûe; d'un point quelconque menez une parallele PH pour terminer le fond des carreaux, & d'une des sections des lignes DL, CR, AK, BH sur la ligne PH comme LR, vous la porterez encore le long du vuide LK, tel que LS, &c. par ces points, & des deux points de distance, ou de l'un des deux, selon ce qui pourroit être requis, vous menerez des lignes qui termineront les carreaux cherchés.

LEÇON IV.

Il en est de même de celle-ci. Elle s'opere de la même maniere, & ne sert qu'à montrer que l'on va facilement du simple au composé. Car, si l'on vouloit dans ces carreaux dessiner différens compartimens, on en feroit un parquet très-riche, & en même-tems fort simple dans son opération.

DE PERSPECTIVE. II. PART. 71

Planche XXIV.

Leçon III.

Leçon IV.

LEÇON V.

Mettre en perspective des carreaux droits, dans les angles desquels il y en a d'autres qui se retournent sur l'angle.

PLANCH. XXV.

Si l'on suppose les parties égales A C, D F, G K pour les petits carreaux & les parties égales B E, E H, H M pour les grands. Des points B, E, H, M tirez au point de vûe; d'un de ces points, comme B, tirez au point de distance : ce qui vous donnera des sections sur les lignes E 2, H 5, &c. pour les profondeurs des grands carreaux, d'où vous retournerez des paralleles. Des points A, C, D, F, &c. tirez aux deux points de distance, ce qui donnera les petits carreaux sur l'angle qui seront exactement dans les angles des grands, si l'opération est bien faite. Quant à ce qu'il faut pour remplir le vuide qui se trouve dans les deux angles du tableau, rien de plus facile; car les grandeurs A B C D étant tirées au point de vûe, & ayant donné sur la ligne du fond les grandeurs 78, 89, 91, on prendra seulement la grandeur 28 que l'on portera de 8 en Q, de 7 en P, &c. Par ces points & du point de vûe, aussi-bien que des points de distance, on menera des lignes qui acheveront les carreaux : ce que l'on a fait d'un côté, se peut répéter de l'autre, s'il est nécessaire.

LEÇON VI.

Soit le même pavé retourné sur l'angle, & les mêmes grandeurs A B C D données. Faites le contraire de ce que vous venez de faire. Des points D, O, K, N tirez aux deux points de distance; des points A, B, C, E tirez au point de vûe. Pour lors les grands carreaux que vous aviez paralleles viennent sur l'angle, & les petits qui étoient sur l'angle deviennent paralleles.

Planche XXV.

DE PERSPECTIVE. II. PART.

Planche XXV.

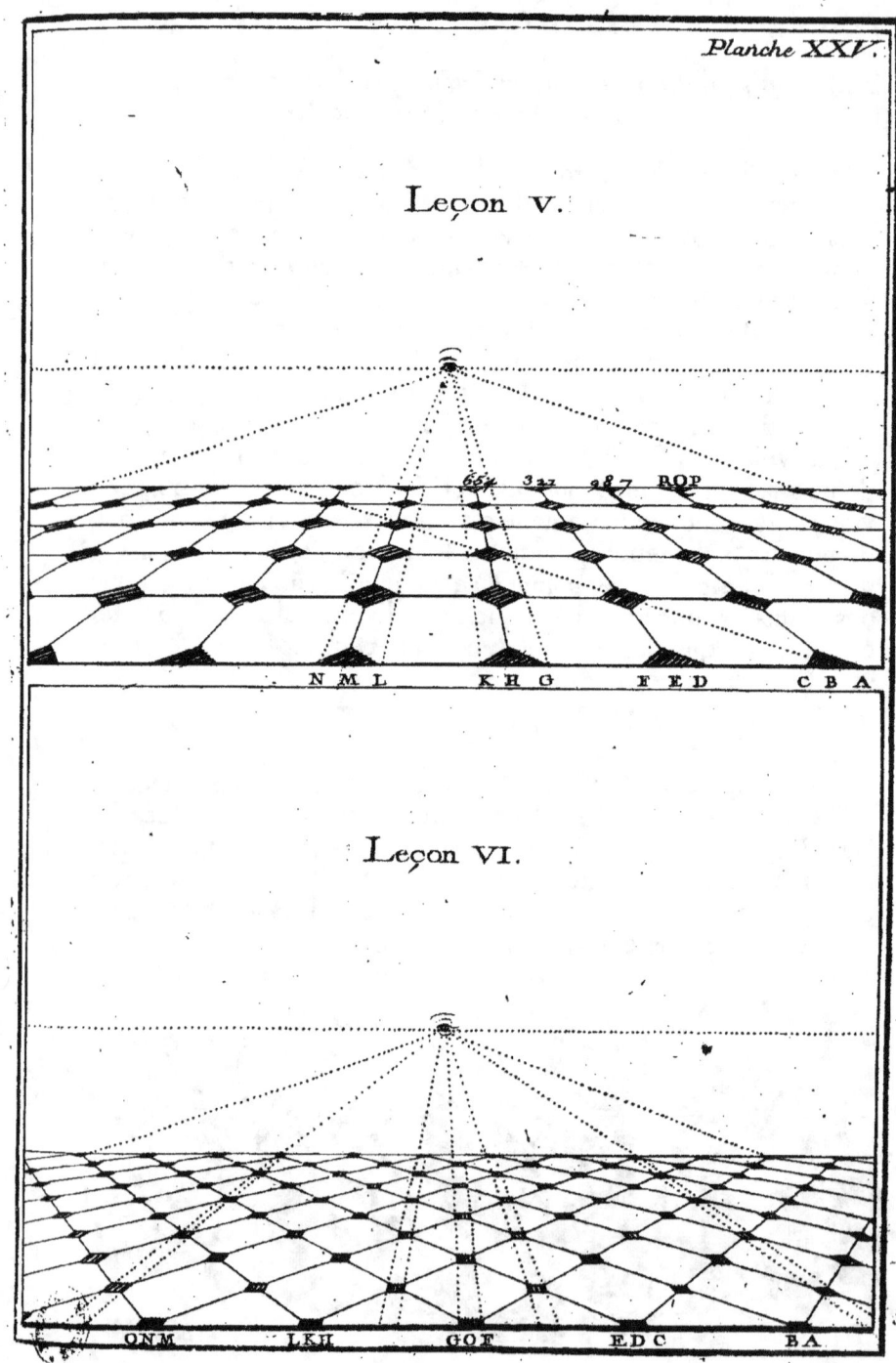

LEÇON VII.

Trouver les points accidentels d'un pavé hexagonal, dont les diamétrales sont perpendiculaires à la base du Tableau.

PLANCH. XXVI.

Soit A le point de vûe, & la distance portée dans sa perpendiculaire au-dessus & au-dessous, comme A B & A C. Il ne faut que du point de distance B, comme centre, & de l'ouverture BC (double de la distance) décrire deux petites sections K & D sur la ligne horisontale. Ces deux sections, équidistantes du point de vûe A, seront les points cherchés.

Si l'on a une grandeur géométrale déterminée, l'on prendra la demi-diagonale que l'on portera sur la ligne de terre comme LM, MN, OP. Des points P, N, L on tirera aux points accidentels K & D. De toutes les divisions L M N O P l'on tirera au point de vûe A, observant de ne marquer que les lignes des polygones contigus, c'est-à-dire, les espaces de deux en deux sections. Cela observé, tant pour les lignes tirées au point de vûe A, que pour celles qui sont tirées aux points accidentels K & D, l'on aura le pavé hexagonal demandé.

LEÇON VIII.

Soit le même pavé retourné quatrément, ensorte que les diamétrales soient parallèles à la base du tableau.

Les points K & D étant trouvés, comme ci-dessus, il ne faudra que partager l'espace AK ou AD en trois : le tiers de cet espace donnera les points cherchés H & E.

Si l'on a un géométral donné, l'on prendra un des côtés du polygone, que l'on portera le long de la ligne de terre, comme PQ, QR, RS, ST, TV. De ces divisions on tirera aux points accidentels E & H, observant de ne marquer que les lignes des polygones contigus suivant l'ordre indiqué ci-dessus : & des points de section de ces lignes de deux en deux, l'on menera des paralleles que l'on tracera aussi de deux en deux ; ce qui donnera le pavé héxagonal proposé.

DE PERSPECTIVE. II. PART. 75

Planche XXVI.

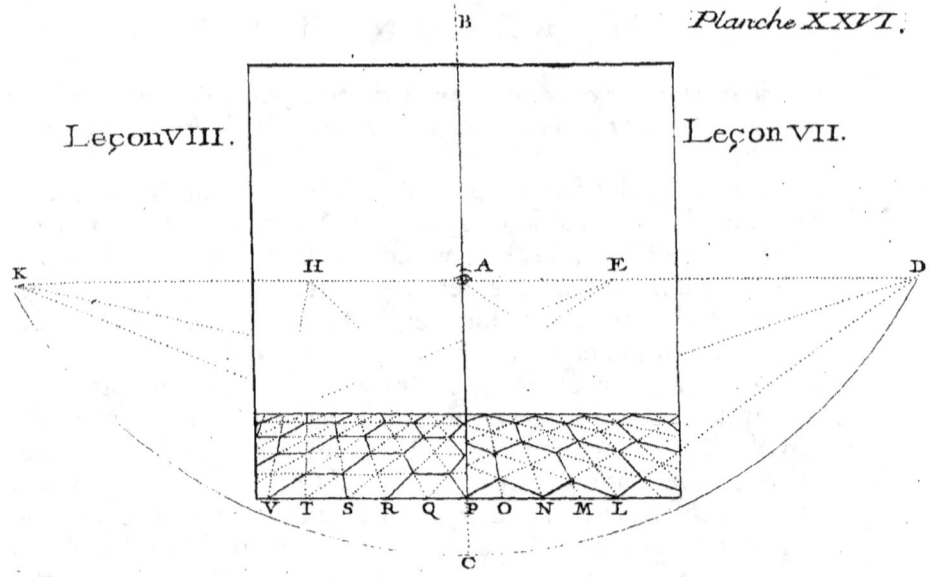

Leçon VIII. Leçon VII.

A *point de vue.*
AB ou AC *distance.*
DK ou EH *points accidentels.*

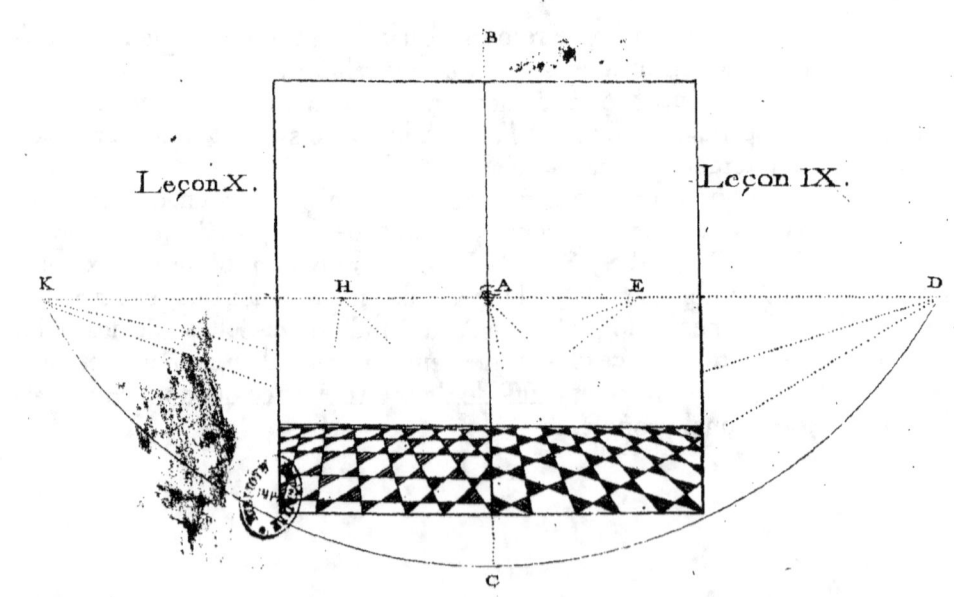

Leçon X. Leçon IX.

K ij

76 TRAITÉ

LEÇON IX. & X.

PLANCH.
XXVI.

Quant à ces deux autres, leur seule différence est que ce sont les diagonales des hexagones qui sont tracées ; ce qui forme de petits triangles équilatéraux entrelassés avec des hexagones. La vûe des exemples IX & X. suffira pour en donner l'intelligence, & comme la Méthode de trouver ces points accidentels est géométrique, il s'ensuit qu'avec un peu d'attention on les fera avec autant de facilité que les plus simples ; ce qui rend tout à la fois ces pavés aussi aisés à entendre qu'à exécuter.

Babel. in. et fecit

DE PERSPECTIVE. II. PART. 77

Planche XXVI.

Leçon VIII. Leçon VII.

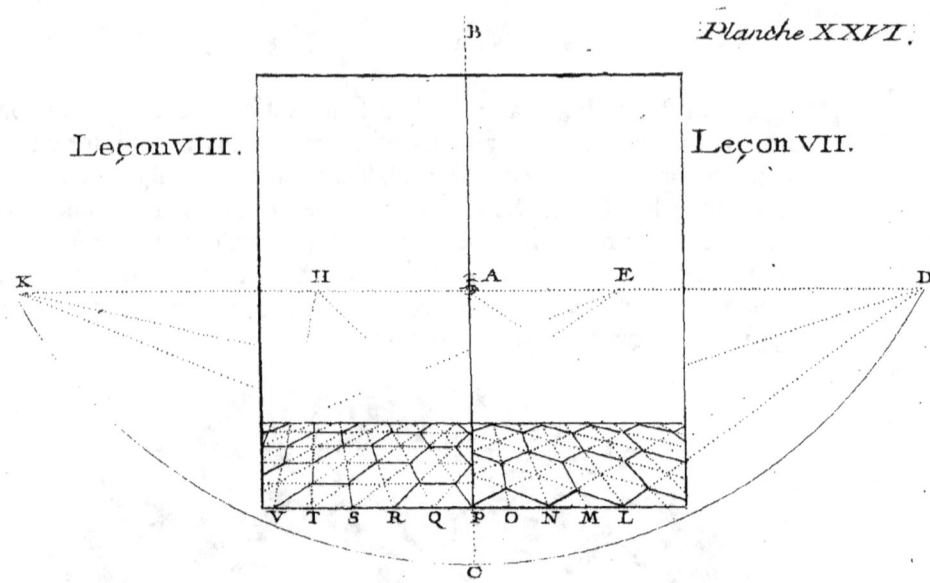

A *point de vue*.
AB *ou* AC *distance*.
DK *ou* EH *points accidentels*.

Leçon X. Leçon IX.

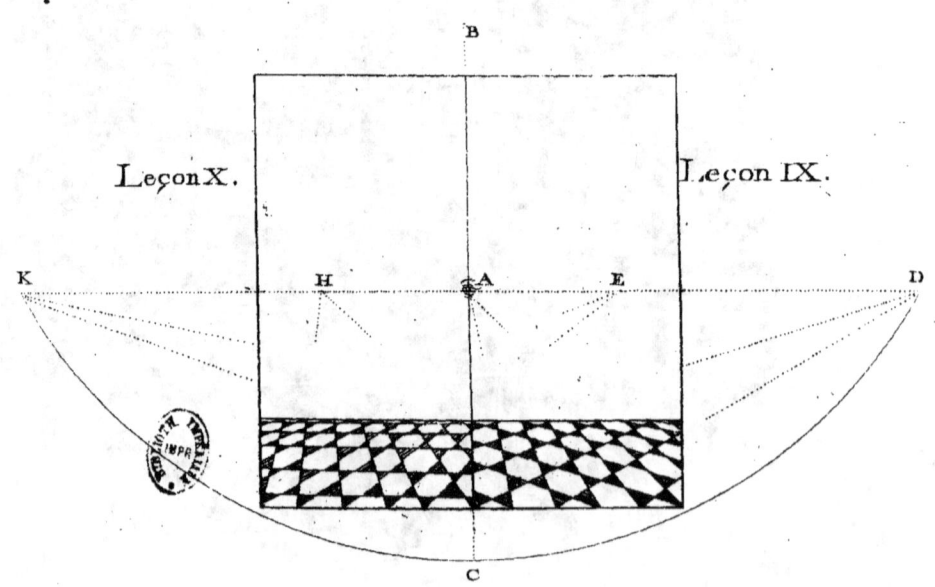

LEÇON XI.

Mettre un plan quelconque en perspective.

PLANCH. XXVII.

Soit la figure irréguliere L V Y Q ; de tous les angles, élevez des perpendiculaires sur la ligne de terre 9 & 8 , telles que V 9 , Y M , T P ; des sections, tirez au point de vûe. Des mêmes angles géométraux, menez les paralleles L P , V R , Y T ; du point de section de la ligne T P sur la ligne de terre 8 , 9 , comme centre, décrivez les cercles P C , Q Z , T 8 ; des points C , Z , 6 , 8 , tirez au point de distance ; aux sections C , E , G , menez des paralleles qui coupent les lignes du point de vûe, & donnent la figure perspective H K B O dont L V Y Q N est le géométral. On remarquera que cette opération renverse l'objet.

LEÇON XII.

Représenter l'objet sans être renversé.

L'opération sera la même : mais il faut observer que la distance Q R sera la distance de l'objet au Tableau : ainsi du point R on fera les espaces R S , R T , &c , égaux aux distances R Q , R 7 , &c. Des points R , S , T , Z on élevera des perpendiculaires jusqu'à la base du Tableau ; des sections 3 , 4 , 5 , &c. on tirera au point de distance, & on menera pareillement des paralleles, ce qui donnera V B D O Y pour la représentation perspective de l'objet F 6 Q P N H , sans être renversé. Il y a encore des Méthodes pour faire ces opérations, tant renversées que non renversées : mais elles different si peu de celle-ci, que ce seroit ennuyer le Lecteur que de les lui proposer.

DE PERSPECTIVE. II. PART. 79
Planche XXVII.

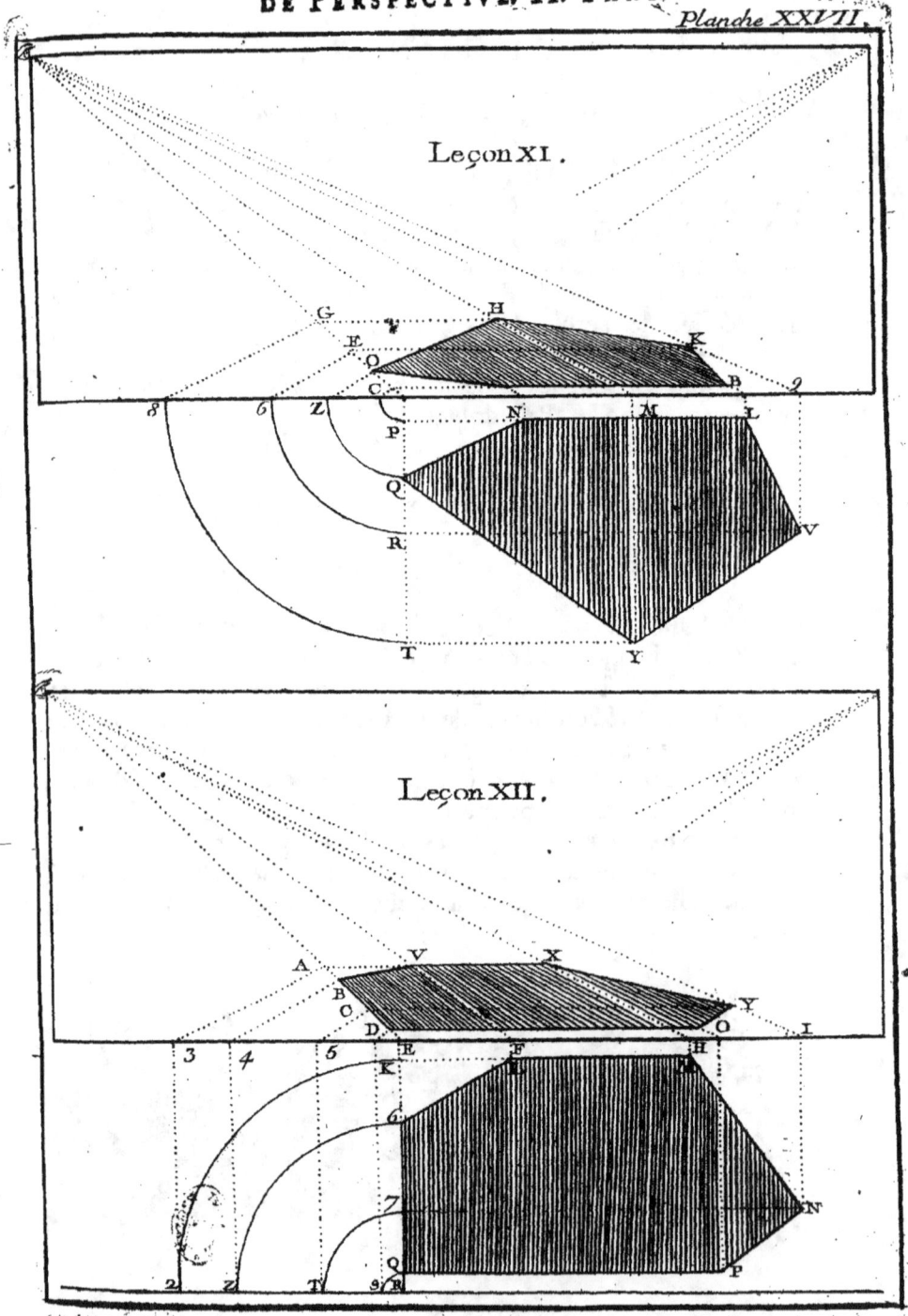

Leçon XI.

Leçon XII.

LEÇON XIII.

Méthode pour suppléer au point de distance quand il se trouve trop éloigné.

PLANCH. XXVIII. Suppofons maintenant que le point de diftance foit trop éloigné pour que l'on y puiffe tirer des lignes, il s'agit d'en trouver un qui puiffe donner les mêmes fegmens. Soit le point L, équidiftant du point de vûë de la moitié de la diftance. Ayant partagé la grandeur DF en deux comme en E, de ce point E tirez à la moitié de la diftance; ce qui vous donnera la fection C, telle que DF (toute la diftance) auroit donné étant tirée au vrai point de diftance, ainfi de fuite; le tout étant au tout, ce que la partie eft à la partie. D'où il fuit que l'on ira de la moitié à la moitié, du tiers au tiers, du quart au quart, &c.

LEÇON XIV.

Mettre un cercle en perfpective.

Si l'on confidere ce cercle enfermé dans un quarré dont le perfpectif eft E H G F, les diagonales GE, HF s'entrecoupant donneront le centre du cercle, & par conféquent les diamétres TR, OP donneront les points P, T, O, R où le cercle doit toucher le quarré. Elevant enfuite des points de fection du cercle géométral avec la diagonale, comme K & L, des perpendiculaires; l'on tirera de ces points au point de vûë, ce qui coupera les diagonales perfpectives, & donnera le moyen de décrire le cercle P A T C O D R B pour l'apparence du cercle Q L K M.

Planche XVIII.

DE PERSPECTIVE. II. PART.

Leçon XIII. Planche XXVIII.

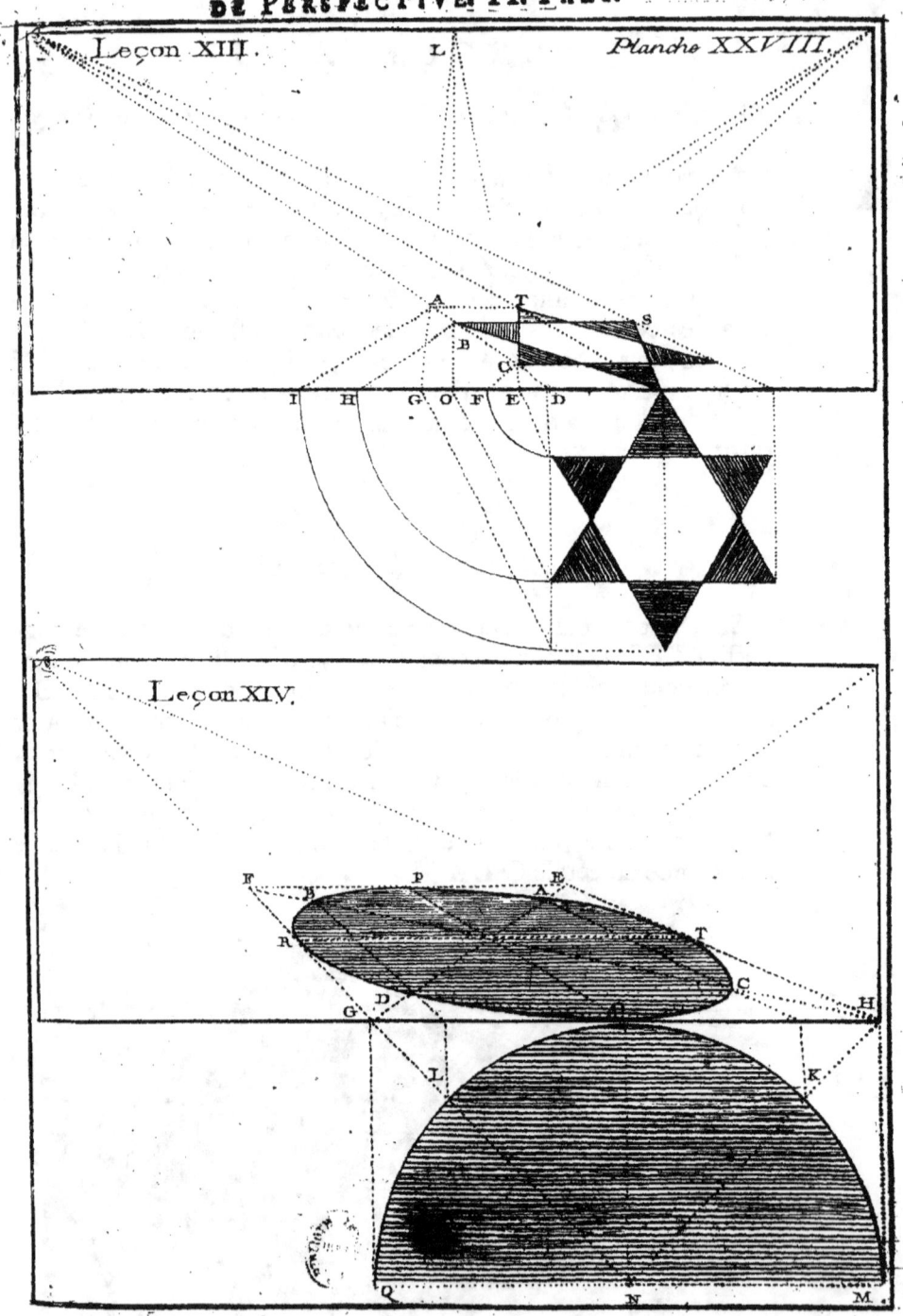

Leçon XIV.

LEÇON XV.

Mettre un cercle en perspective par une plus grande quantité de points.

PLANCH. XXIX.

On prendra un nombre de parties égales telles que A C E F, pourvû que le nombre de ces parties se trouve pair dans le quart de cercle P F. De ces sections on élevera des perpendiculaires à la base du tableau. De ces points on tirera au point de vûe; & où ces lignes couperont les diagonales, on menera des paralleles qui formeront des carreaux irréguliers; mais dans les angles desquels on aura les parties égales du cercle P T V, &c. qui sera renfermé dans son quarré S R 3, 4, dont le centre perspectif sera toujours la section des deux diagonales S 3, R 4.

LEÇON XVI.

Mettre des cercles concentriques en perspective.

Je considere ces cercles dans leurs quarrés, tels que le cercle S 7 N, dont le quarré est S I G N. De même le cercle 2, 9, 8 dans son quarré 9 L 8, ainsi de suite. Si on a un nombre de carreaux donnés dans ces cercles tels que S R, Q P, & ces carreaux tirés au centre, on observera que la distance du premier cercle au second se fait égale au carreau S R; la distance du second au troisième égale au carreau 2, 3, &c. afin de faire des carreaux aussi réguliers qu'il est possible dans des cercles.

Les quarrés qui renferment ces cercles étant mis en perspective donneront les points 7, 12, 16, pour le premier cercle; les points 10, 17, 11 pour le second, &c. De plus, on aura les points sur les diagonales K, M, &c. qui donneront les points perspectifs D E, B A, &c. pour décrire les cercles 7 D E, & 10 B A 11, &c.

A l'égard des carreaux, il est facile de les faire. Il ne s'agit, pour cela, que d'élever des perpendiculaires du géométral P Q R S. Des sections de ces perpendiculaires, on tirera au point de vûe des lignes, qui, coupant le cercle perspectif aux points T, V, X, Z, donneront les points cherchés, desquels on tirera au centre.

DE PERSPECTIVE. II. PART.
Planche XXIX

Leçon XV.

Leçon XVI.

Operation des Carreaux. *Operation des Cercles.*

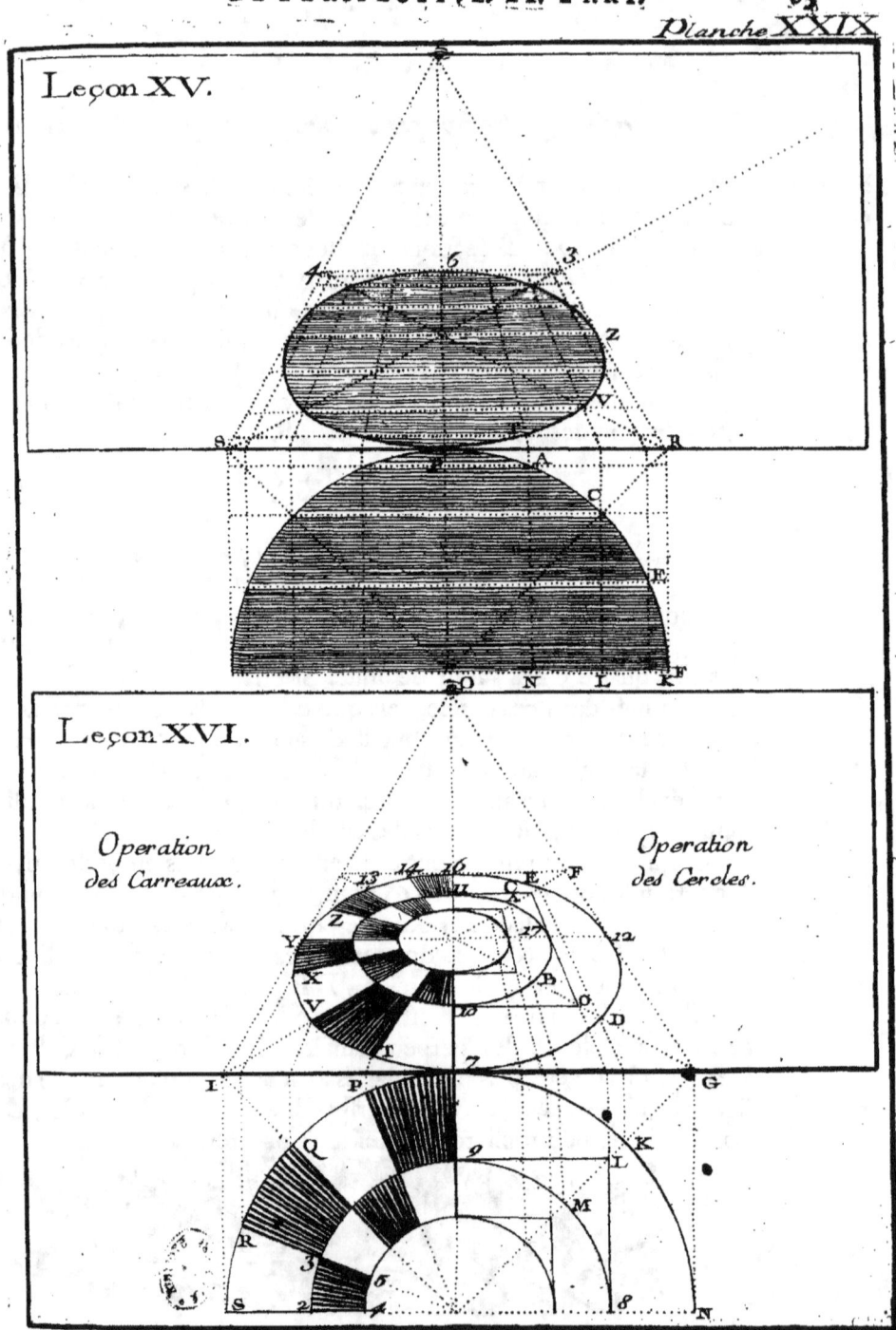

L ij

LEÇON XVII.

Autre pavé circulaire plus composé, à mettre en perspective.

PLANCH. XXX. Ce pavé circulaire, quoique composé, n'est pas si difficile à exécuter qu'on pourroit le penser. La Leçon précédente donne le moyen de mettre en perspective ces cercles & ces carreaux, dans lesquels on pourra dessiner les compartimens sans aucune difficulté.

Il faut observer que le géométral, quoique moins grand de la moitié, tient lieu d'un géométral double ; car je porte le double de toutes les grandeurs géométrales sur la base.

Ceux qui auront donné quelque attention aux Leçons précédentes, & qui voudront exécuter ce pavé, sentiront bien de quelle importance il est de suivre l'ordre de ces Leçons, qui, par leur liaison seule, épargnent la moitié des difficultés.

REMARQUE I.

Il semble que je devrois donner ici le moyen de tracer l'apparence d'un cercle quelconque par un mouvement continu, mais je me suis réservé cette solution pour la Planche LXXVI, afin d'y pouvoir joindre celle du cercle vertical, qui peut être déclinant ou non déclinant avec le tableau.

REMARQUE II.

Il y auroit différens problêmes de perspective à proposer à l'égard du cercle. Tel que de faire ensorte que l'apparence d'une ellipse ou ovale mathématique soit un cercle ; ou de faire qu'un cercle ait encore pour apparence un cercle parfait ; mais je me borne à ce dernier, pour faire voir seulement les agrémens qui peuvent résulter de cette science, vu que mon dessein, pour le présent, est de ne donner précisément que ce qui est utile à la perspective. Je conseille même aux Artistes de passer à la Leçon XVIII. Quant à ceux qui auront le loisir de s'amuser de ces curiosités, voici un Problême qui leur facilitera l'intelligence de la démonstration du Problême suivant.

DE PERSPECTIVE. II. PART. *85

Planche XXX.

Leçon XVII.

AB egale à BC

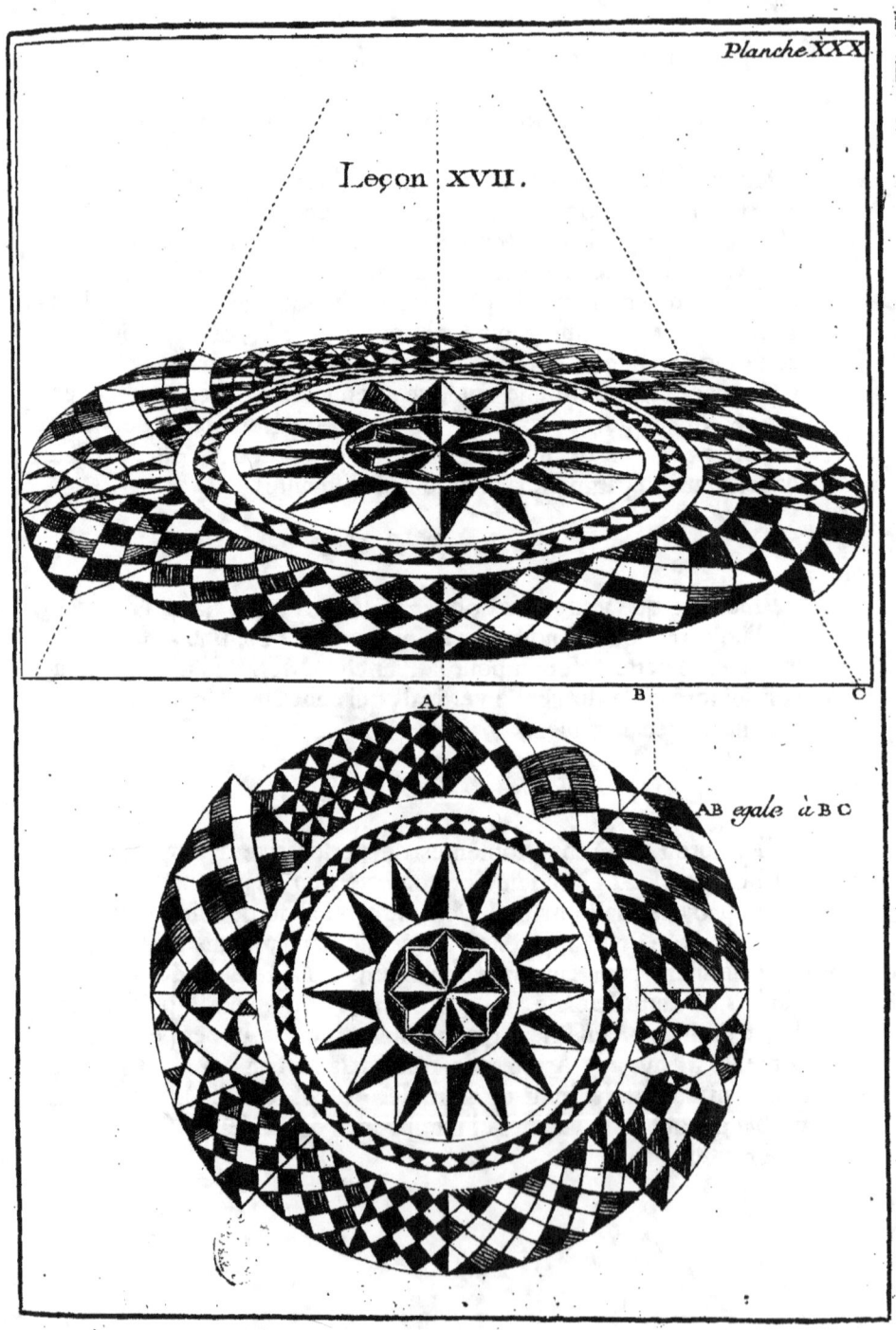

86 * TRAITÉ

THÉOREME I.

Si d'un point quelconque H *on mene une perpendiculaire* HI *à la secante* BG; *qu'on fasse* HS, HA *égales à* HE, *& qu'on tire les lignes* SE, AE, *je dis qu'elles sont paralleles aux cordes* GK, KF.

CONSTRUCTION.

PLANCH. XXXI. Fig. 36.
Soit la sécante BG, passant par le centre du cercle. D'un point B quelconque (qui sera le point de distance dans le Problême suivant,) je mene les tangentes BK, BL (*Eucl. III.* 17.) que je prolonge jusqu'à la rencontre de la tangente GQ, qui est perpendiculaire à BG (*Eucl. III.* 16.). Du point F je mene la tangente FR, qui sera aussi perpendiculaire à la sécante BG. D'un point quelconque E je mene la ligne HI (qui sera dans le Problême suivant la section du tableau), parallele à la ligne RF. Présentement si l'on fait HS & HA égales à HE, je dis que la ligne SE sera parallele à la ligne KF, & que la ligne AE sera parallele à la ligne GK.

DÉMONSTRATION.

L'angle GQK est égal à l'angle EHA; car QG est parallele à HE; l'angle QGK, formé par une tangente & une corde, a pour mesure la moitié de l'arc soutenu par la corde (*Eucl. III.* 19.) aussi-bien que l'angle QKG; donc le triangle GQK est isoscele, & par conséquent semblable au triangle isoscele EHA, puisque l'angle du sommet GQK est égal à l'angle du sommet EHA; ce qui donne l'angle QKG égal à l'angle HAE: d'où il suit que la ligne GK est parallele à la ligne AE.

Il en sera de même du triangle KRF; on aura les angles RKF & RFK mesurés par la moitié de l'arc KF; donc le triangle KRF est isoscele. Par la construction, le triangle SHE est isoscele aussi; de plus, l'angle du sommet KRF est égal à l'angle du sommet SHE, d'où je tire pour conclusion que l'angle RKF est égal à l'angle HSE; donc la ligne SE, est parallele à la ligne KF. *Ce qu'il falloit démontrer.*

DE PERSPECTIVE. II. PART. 87

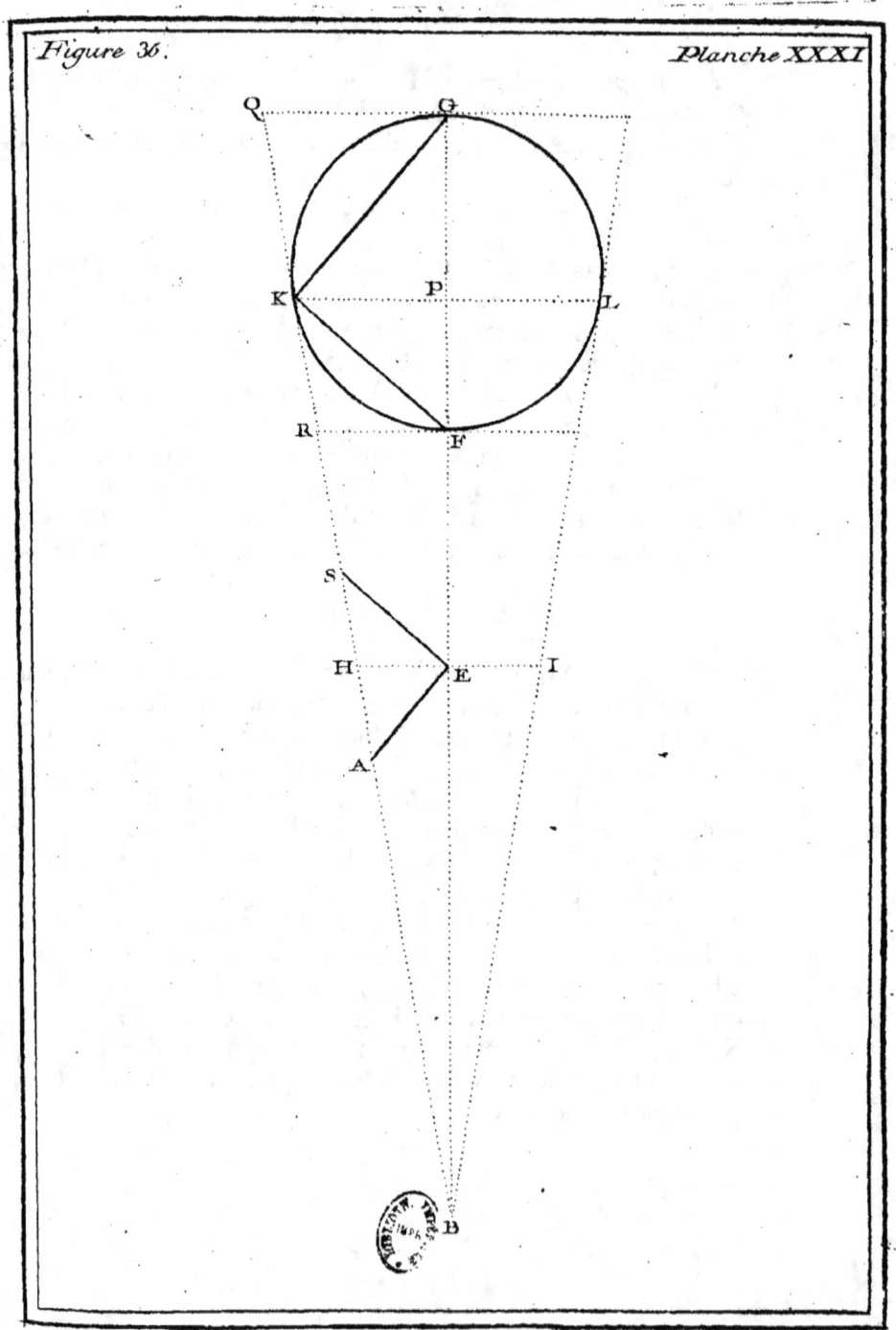

Figure 36. Planche XXXI

PROBLEME II.

Mettre un cercle en perspective, ensorte que son apparence soit aussi un cercle.

CONSTRUCTION.

PLANCH. XXXII. FIG. 37.

Du pied B du regardant, menez une ligne B G passant par le centre du cercle. Interposez le tableau, en un point E quelconque : mais de façon que H I soit perpendiculaire à B G. Du point B menez les tangentes B K & B L. Faites la hauteur du regardant A B égale à l'une de ces tangentes, c'est-à-dire, moyenne proportionnelle entre B G & B F. (*Eucl. III. 36.*) Des points de tangentes K & L, tirez la ligne K L qui sera coupée en deux au point P. De l'œil A, tirez les rayons A K, A G, A L, A F qui seront coupés par les perpendiculaires H M, E C, I O, & donneront le cercle parfait C M D O pour l'apparence du vrai cercle K G L F.

La ligne K L étant parallele à la base H I du tableau, & divisée en deux également au point E, il est démontré que son apparence M O sera aussi parallele & divisée en deux également au point N; ainsi le point N est déja également éloigné des points M & O, il ne s'agit plus que de faire voir que N M est égale à N C ou à N D.

DEMONSTRATION.

Prenez la grandeur H E que vous porterez de H en S, & de H en Q ; par les triangles semblables F B A & F E D, on aura F B. B A :: F E. E D ; par la construction, B A égale B K ; ainsi, substituant à B A, B K son égale, on aura F B. B K :: F E. E D. La ligne K F étant démontrée parallele à la ligne S E, (*Probl. précédent*) on aura FB.BK :: FE.KS. Or, deux grandeurs proportionnelles à des mêmes grandeurs sont égales entre elles. Donc E D est égal à K S.

Par les triangles semblables P B A & P E N, on aura P B. B A ou B K :: P E. E N. La ligne K L étant parallele à la ligne H I, on aura P B. B K :: P E. K H ; donc E N égale K H.

Par les triangles semblables G B A & G E C, on aura G B. B A ou B K :: G E. E C ; K G étant démontrée parallele à Q E, on aura G B. B K :: G E. K Q : donc E C égale K Q. Or, E D étant égale à K S, E N égale à K H, & E C égale à K Q, il est évident que S H égale D N, & que H P égale N C : mais les grandeurs S H & H P ont été prises égales à H E, & H E est égale à M N ou N O ; d'où il suit que les grandeurs D N, N C sont égales aux grandeurs M N & N O ; donc le point N est également éloigné des quatre points M, C, O, D. *Ce qu'il falloit démontrer.*

Planche XXXII.

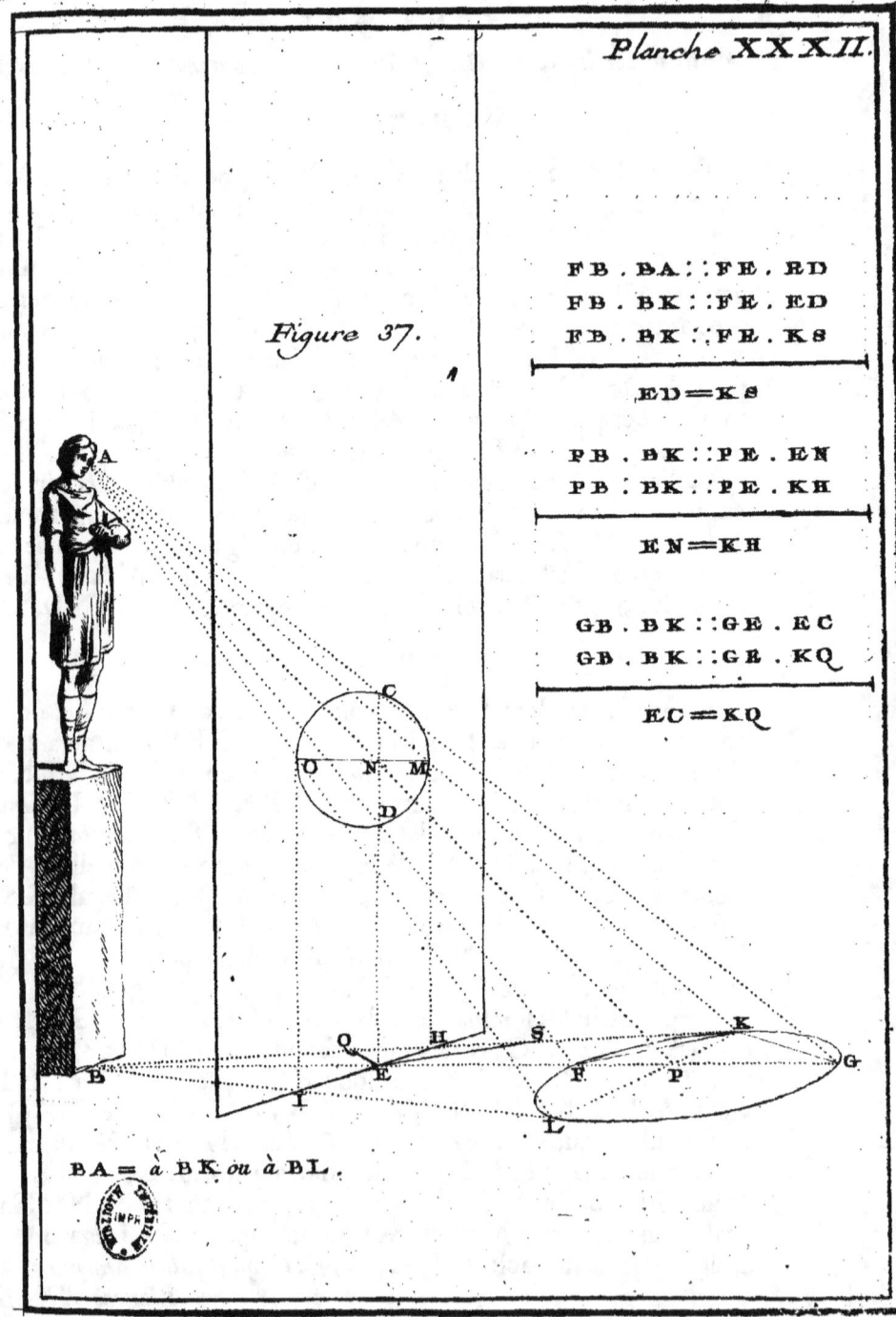

90 TRAITÉ

Problème III.

PLANCH. XXXIII.
FIG. 38.

L'éloignement AC *du spectateur au tableau étant donné*, & SP *celui du géométral au même tableau, trouver la hauteur* PA *de l'œil, qui puisse donner au cercle* SYV *une apparence circulaire* E I d G.

Portez la distance CA proposée en P X; du point X, considéré comme pied du spectateur, menez X Z tangente au cercle S Y V (*Eucl. III. Prop.* 17.), faites PA, hauteur de l'œil, égale à la tangente X Z; puis du point N tirez au point de distance C la ligne N C; du point K menez la parallele K M; faites d d égale à P b, & du point d, comme centre & de l'ouverture d d, égale à P b, décrivez le cercle perspectif E I d G, qui sera l'exacte apparence du géométral S Y V.

REMARQUE.

Si, au contraire, la hauteur A P de l'œil étoit donnée, ainsi que l'éloignement P S du cercle à la base, & qu'il fallût trouver la distance A C du spectateur au tableau, il ne faudroit que porter la grandeur Q Y en Q I, & faire la distance A C égale à A I (le reste de la ligne A Q). On démontrera dans le Problême suivant, la conformité de cette construction avec la démonstration précédente.

DE PERSPECTIVE. II. PART.

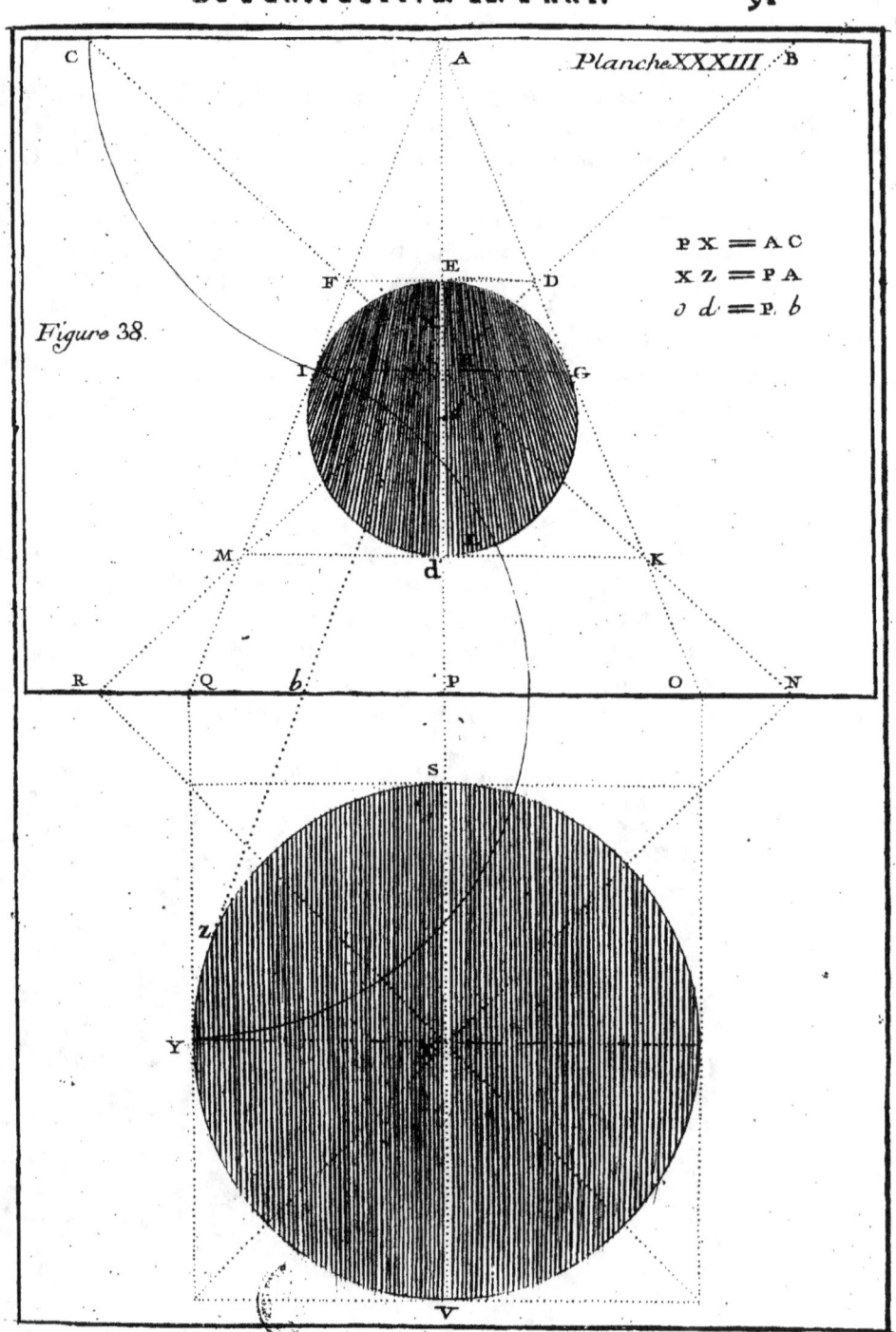

Figure 38.

PX = AC
XZ = PA
∘d = P.b

PROBLEME IV.

PLANCH. XXXIV. FIG. 39.
La hauteur B *de l'œil étant donnée, trouver la distance* BA, *d'où le cercle* EH, *qui touche le tableau, doit être apperçû, pour que son apparence* RE *soit aussi un cercle.*

PRATIQUE.

Du point D, comme centre, & de l'ouverture DE, décrivez l'arc de cercle EC; du point de vûe B, comme centre, & de l'ouverture BC, décrivez l'arc CA, qui donnera la distance BA cherchée.

Il s'agit actuellement de faire voir que la hauteur BE du point de vûe, est moyenne proportionnelle entre DF (diamétre du cercle) plus la distance AB, & la même distance AB.

DEMONSTRATION.

On a dans le triangle BDE le quarré de BE égal au quarré de BD moins celui de DE; le quarré de BD égale les quarrés BC, CD, plus deux rectangles de DC par CB (*Eucl. II.* 4.), ainsi, substituant au quarré de BD son égalité, on aura le quarré de BE égal au quarré de BC, plus celui de CD, plus deux rectangles de DC par CB moins le quarré de DE. Mais BC égale AB, & CD égale DE; ainsi, ces grandeurs étant substituées, on aura le quarré de BE égal au quarré de AB, plus le quarré de DE, plus deux rectangles de DC par AB moins le quarré de DE; ou, ce qui revient au même, le quarré de BE égal au quarré de AB, plus deux rectangles de DC par AB. Par la construction, DC est égal à DE, & DE est moitié de DF; donc deux DC égaleront DF, ce qui donnera le quarré de BE égal au quarré de AB, plus le rectangle de DF par AB. Mais comme de toute équation il résulte une proportion, on aura DF plus AB est à BE, comme BE est à BA. *Ce qu'il falloit démontrer.*

REMARQUE.

Cette solution, quoique perspective, est peu satisfaisante pour un Peintre, puisqu'elle n'a point d'attraits pour l'œil, & qu'il n'y a qu'une démonstration géométrique, telle que celle-ci, qui puisse le convaincre que ce cercle est perspectif.

$DF + AB, BE :: BE, AB$

$\overline{BE}^2 = \overline{BD}^2 - \overline{DE}^2$

$\overline{BD}^2 = \overline{BC}^2 + \overline{CD}^2 + 2DC \times CB$

$\overline{BE}^2 = \overline{BC}^2 + \overline{CD}^2 + 2DC \times CB - \overline{DE}^2$

$\overline{BE}^2 = \overline{AB}^2 + \overline{DE}^2 + 2DC \times AB - \overline{DE}^2$

$\overline{BE}^2 = \overline{AB}^2 + 2DC \times AB$

$\overline{BE}^2 = \overline{AB}^2 + DF \times AB$

$DF + AB, BE :: BE, AB$

$DE = DC$

$AB = BC$

Figure 39.

LEÇON XVIII.

Elever un solide sur son plan.

PLANCH. XXXV.

Mettez son plan en perspective. De toutes les parties du plan perspectif, élevez des perpendiculaires indéterminées, que vous pourrez déterminer ainsi. Posez la hauteur géométrale donnée, perpendiculairement sur la ligne de terre, comme O L; de ces points O, L tirez à un point quelconque X pris dans l'horison, qui est dans cet exemple le point de vûe. Comme j'ai démontré que toutes paralleles se réunissoient à un point dans l'horison, il s'ensuit que ces lignes O X, L X sont paralleles entre elles, ainsi élevant nombre de perpendiculaires comme H G, I M, &c. elles seront sensées égales entre elles. Par exemple, si l'on vouloit avoir la hauteur G H sur le plan I, comme ce plan est moins enfoncé, cette perpendiculaire sera plus grande, & pour lors elle sera de la hauteur I M. Sur ce principe, de toutes les parties perspectives du plan A B E F D C, menez des paralleles jusqu'à la ligne L H, & comme les points B, C & E, D sont paralleles dans leurs géométraux Q, S & R, T, ils donneront une même ligne, c'est-a-dire, que B I sera la même que C I, & que E K sera la même que D K. De tous les points H, I, K, élevez les perpendiculaires H G, I M, K N; des points G, M, N, O, menez des paralleles jusqu'à la rencontre de la perpendiculaire d'où elle est partie. Par exemple, le point H vient du point A, ainsi la parallele G sera terminée par la perpendiculaire A 2; ou, pour mieux dire, la perpendiculaire A sera terminée par la parallele G 2, ainsi des autres.

COROLLAIRE.

De cette méthode, il suit le moyen d'élever toutes sortes de plans perspectifs à leur solidité.

DE PERSPECTIVE. II. PART.

Planche XXXV.

Leçon XVIII.

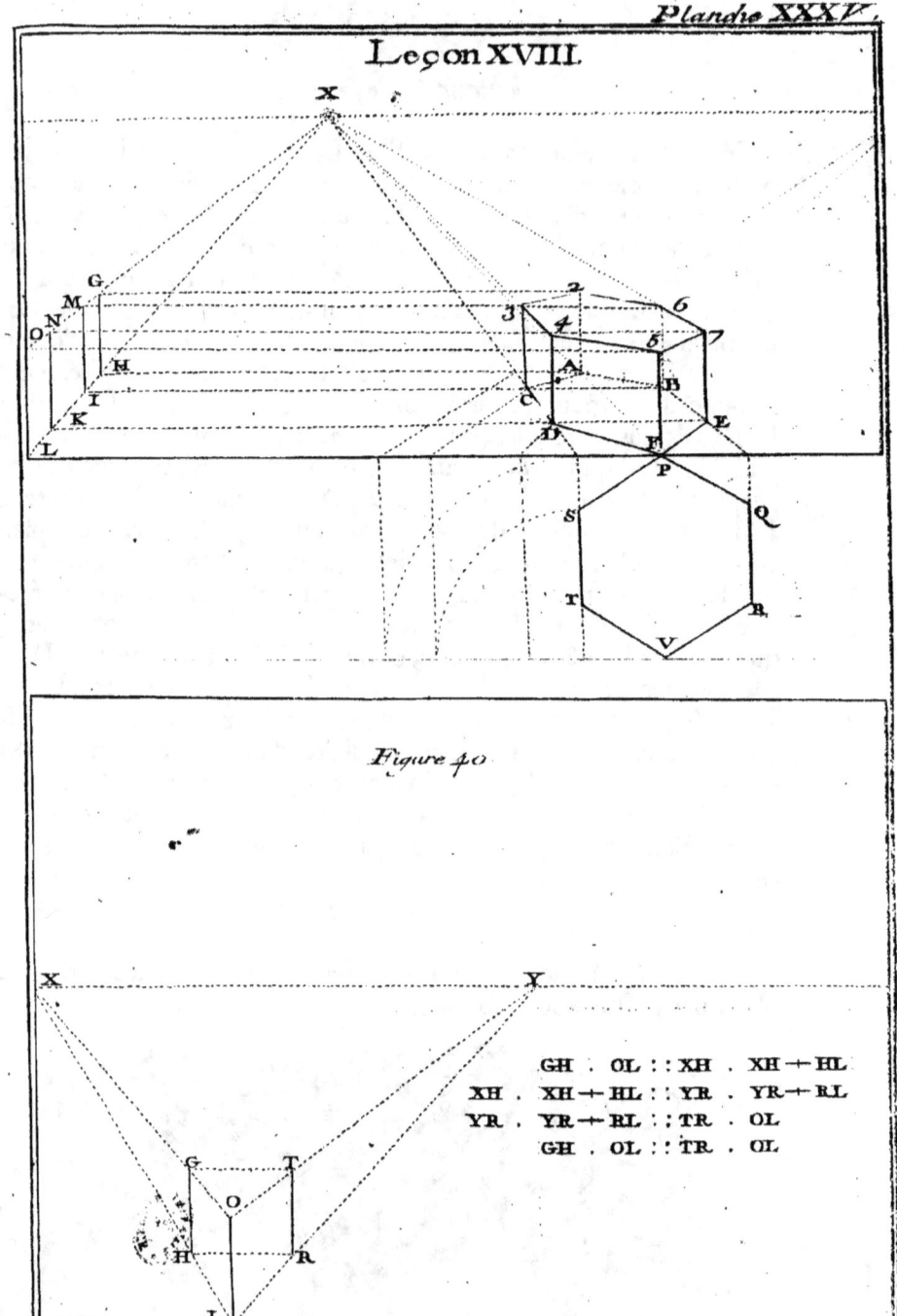

Figure 40.

GH . OL : : XH . XH + HL
XH . XH + HL : : YR . YR + RL
YR . YR + RL : : TR . OL
GH . OL : : TR . OL

TRAITÉ

THÉOREME I.

En quelque point de l'horifon que foit placé le point de vûe, il donnera toujours les mêmes hauteurs pour élever un plan à fa folidité.

PLANCH.
XXXV.
FIG. 40.
Soit un autre point Y pris dans l'horifon; menez une parallele quelconque RH, & élevez les perpendiculaires HG & RT, que je dis être égales.

DEMONSTRATION.

Par la fimilitude des triangles XHG & XLO, on aura GH eft à OL, comme XH eft à XH plus HL. RH étant parallele à XY, on aura XH eft à XH plus HL, comme YR eft à YR plus RL. Par la fimilitude des triangles YTR & YOL, on aura YR eft à YR plus RL, comme TR eft à OL; ainfi, par égalité de rapport, on aura GH eft à OL, comme TR eft à OL; or, OL eft égale à OL, donc GH eft égale à TR. *Ce qu'il falloit démontrer.*

Planche XXXV.

DE PERSPECTIVE. II. PART

Planche XXXV.

Leçon XVIII.

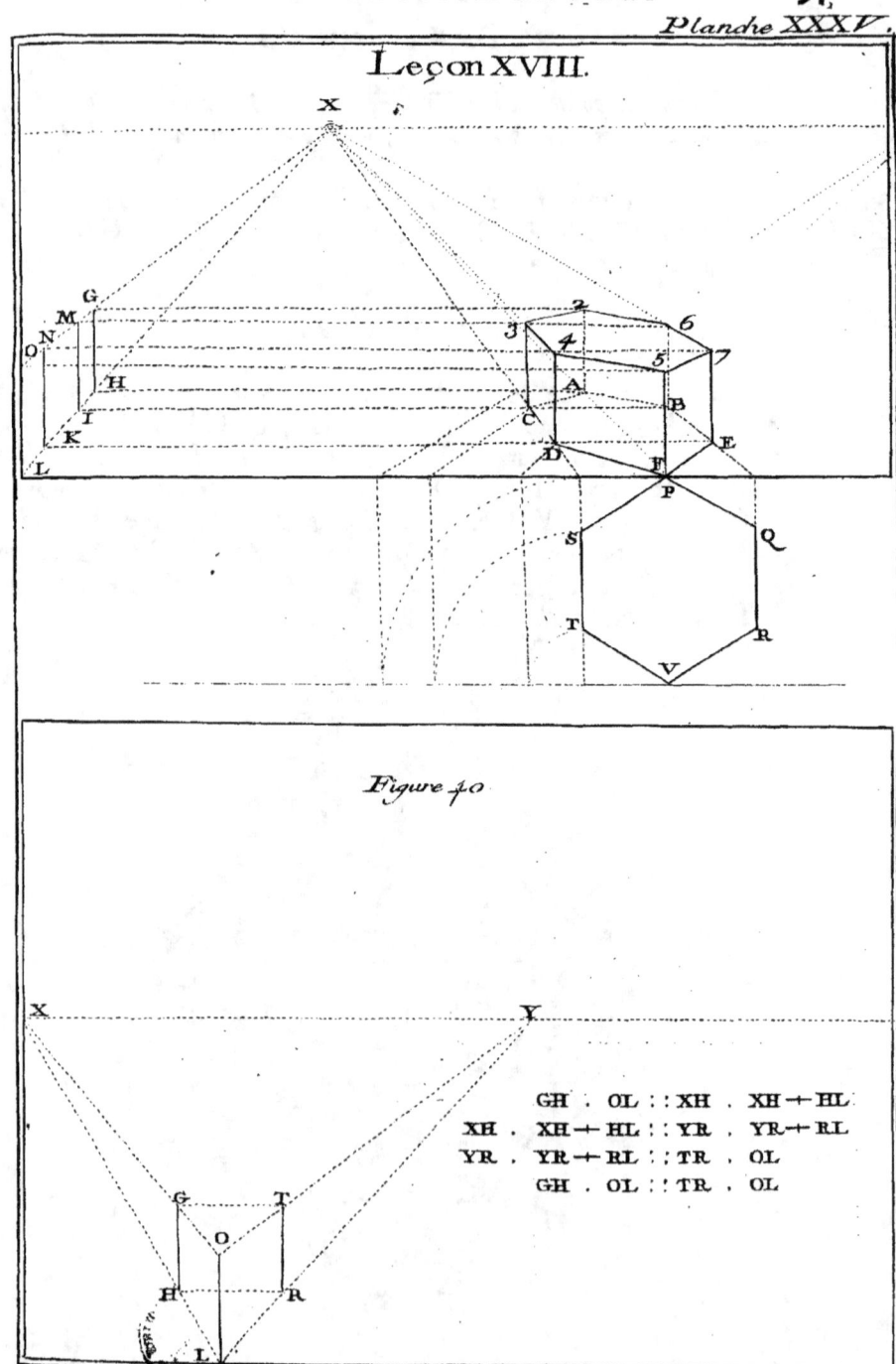

Figure 40.

GH . OL :: XH . XH + HL
XH . XH + HL :: YR . YR + RL
YR . YR + RL :: TR . OL
GH . OL :: TR . OL

LEÇON XIX.

Mettre une piramide en perspective.

PLANCH. XXXVI.
Déterminez la grandeur HK, égale à la grandeur proposée. Des points H, K tirez au point de vûe les lignes HG, KL; du point K tirez au point de diſtance la ligne KG; du point G menez la parallele GL; du point L la ligne LH qui ſera la ſeconde diagonale qui ſeroit dirigée au ſecond point de diſtance. Au point de ſection I élevez la perpendiculaire IM que vous déterminerez en M à volonté, ou ſelon la grandeur proposée. Des points H, G, L, K, baſe de la piramide, tirez au point M, ſon ſommet, les lignes HM, KM, LM, & GM qui ne ſera point apperçûe. Si cette piramide eſt circulaire on mettra un cercle en perſpective. Du centre perſpectif P on élevera une perpendiculaire PR qui ſera toujours ſon aſſiete; & du point R, ſommet du cone, on tirera deux tangentes au cercle.

LEÇON XX.

Mettre en perspective une piramide inclinée.

Soit la piramide inclinée ABC dont le plan eſt CTSRQ. Mettez ce plan en perſpective. Des points du perſpectif H, M, L élevez des perpendiculaires indéterminément. Au point géométral B, menez la parallele BD, le point A eſt la hauteur géométrale du ſommet de la piramide inclinée, & la hauteur ED auſſi géométrale. De ces points A, D, E tirez à un point quelconque dans l'horiſon, afin de vous faire une échelle de dégradation perſpective. Préſentement conſidérez que le point H eſt le perſpectif du plan géométral P dont l'élévation eſt A; ainſi du point H menez une parallele HG; du point G élevez la perpendiculaire juſqu'en F, ce qui déterminera la hauteur HV, & vous donnera le point V pour le ſommet de la piramide perſpective. Les points K & I ſont les points N & O, ou C & R: mais ces points ſont les plans du point C qui touche la ligne de terre; ainſi ils n'ont aucune élévation. Les points L & M ſont les points T & S, dont l'élévation eſt B ou D; ainſi élevant les perpendiculaires LX & MY de la hauteur ED, vous aurez la piramide perſpective VXKIY élevée ſur ſon plan perſpectif KHIML.

Leçon XIX.

Leçon XX.

CR = CB

LEÇON XXI.

Mettre en perspective une piramide inclinée vûe par l'angle.

PLANCHE XXXVII.

Soit la piramide inclinée R Z 3, vûe par l'angle, c'est-à-dire, que R Y Z fera un des côtés, & R Y 3, un autre. Ayant mis en perspective le plan H F C E, comme on le voit en A B C D, de tous ces points élevez des perpendiculaires; de ces mêmes points menez des parallelles A S, B T; des points S & T élevez des perpendiculaires S N, T P. Le point M étant le point G, & le point G le plan du point Z qui touche la ligne de terre, il s'ensuit qu'un des angles de cette piramide sera le point M. Le point A étant le point H, & le point H étant le plan du sommet de la piramide R, la perpendiculaire S sera terminée dans la ligne R au point N, qui donnera S N ou A X pour la hauteur du sommet de la piramide. Les points D & B étant les points F & E (plan de Y) élevez la perpendiculaire T jusqu'en P, qui donnera T P pour la hauteur des perpendiculaires B L, D I. Le point C, touchant la vitre, aura sa hauteur C K égale à la géométrale V 4, ou 6, 3; & l'on aura la piramide X L M I K dont A B C D est le plan perspectif.

LEÇON XXII.

Mettre un cylindre incliné en perspective.

Je le considere enfermé dans un parallelipipede rectangle T 5, 3, 2 dont le plan sera P R X Y, c'est-à-dire, P Q R S pour le plan du quarré d'en-haut, & T V X Y pour celui d'en-bas, ainsi l'ovale 7 sera le plan du cercle d'en-haut, dont 3, 2, ou T 5 est le diamétre, & l'ovale 8, le plan du cercle d'en-bas. Mettant ce plan en perspective, comme I N O K; des points I, L, menez des parallelles I 10, L 9; de ces points élevez des perpendiculaires pour avoir les hauteurs. La perpendiculaire 10, 12, déterminera les hauteurs I E, K F; la perpendiculaire 9, 13 donnera les hautes hauteurs L A, M D, & les lignes N B, O C, donneront la hauteur P 2. Ainsi on aura A B C D pour le quarré d'en-haut, & E G H F pour le quarré d'en-bas, ce qui forme le parallelipipede A B G H F D, & inscrivant dans le quarré d'en-haut A B C D un cercle, & dans celui d'en-bas un autre, si on mene deux tangentes à ces cercles, on aura le cylindre perspectif cherché.

DE PERSPECTIVE. II. PART. 101

Planche XXXVII.

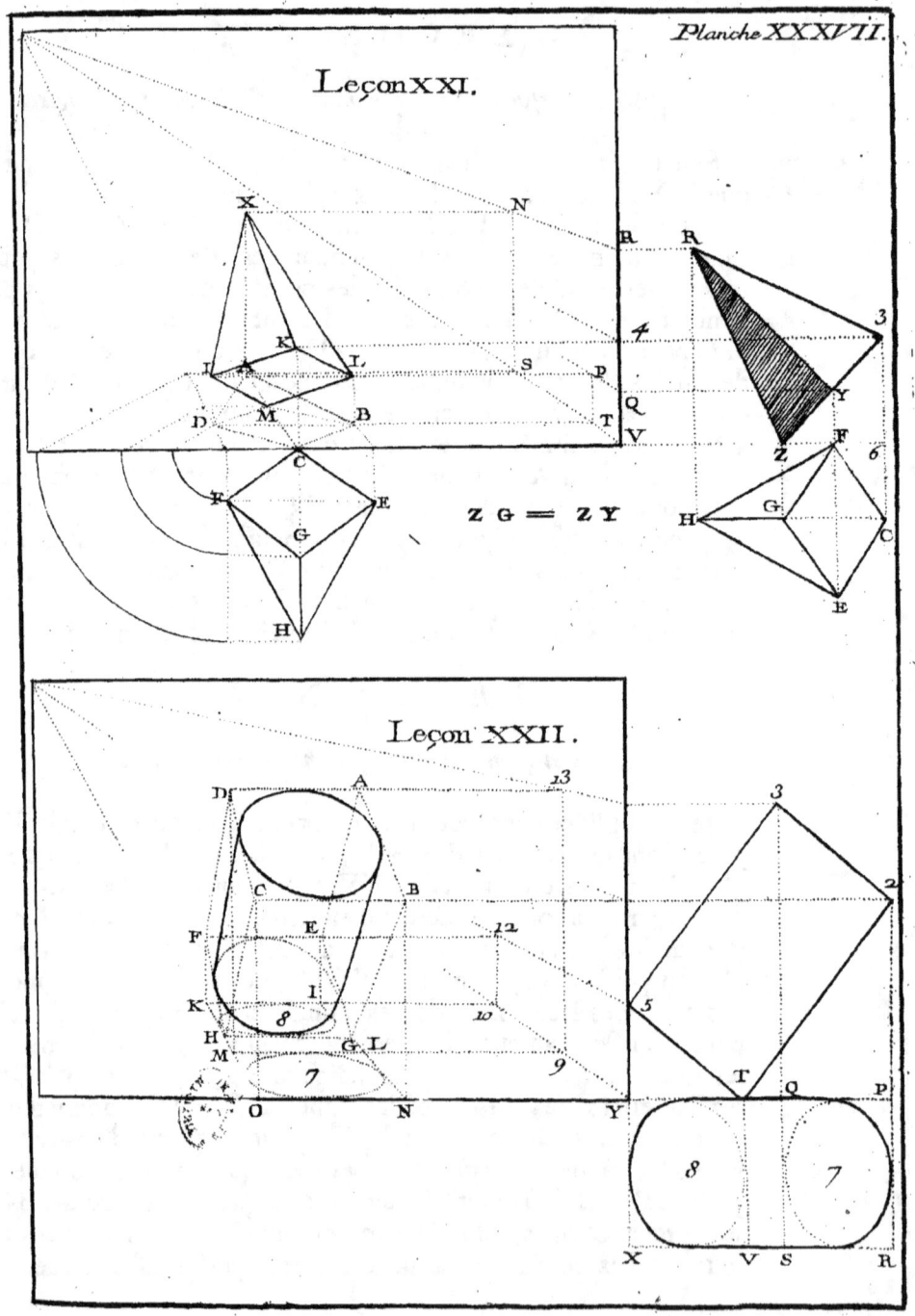

Leçon XXI.

ZG = ZY

Leçon XXII.

TRAITÉ

LEÇON XXIII.

Maniere de mettre un plan en perspective, en se servant des points accidentels.

PLANCHE. XXXVIII. Portez la distance proposée au-dessous du point de vûe, comme en bL; du point L considéré comme le pied du regardant, menez la ligne L O, parallele aux paralleles Q 5, R N, cette ligne L O, coupant l'horison, donnera le point O pour le point évanouiſſant des géométrales Q 5, R N. De même du point L, pied du regardant, menez la ligne L P, parallele aux paralleles N 6, M Q, ce qui donne le point P pour leur point évanouiſſant, ou autrement dit, point de réunion. Les lignes 6, 5, & R M n'en ont point, puisqu'elles sont paralleles à la base du tableau; ainsi, prolongeant les lignes 6 N, N R, &c. vers la ligne 4 Z qui représente la base du tableau, on élevera de leurs sections 4, 3, 2, Z, des perpendiculaires; des points Y, T, S, G, on tirera à leur point correspondant O, ou P, & ces lignes s'entrecoupant, aussi-bien que celles du point de vûe, donneront l'hexagone perspectif A F E D C B, pour l'apparence du géométral 5 Q M R N 6.

Cette Méthode a pour elle la véritable exactitude, puisqu'on tire positivement au point de direction, mais il faut dire aussi qu'elle est quelquefois embarassante, en ce qu'elle vous fait aller à des points extrêmement hors du tableau, selon que la construction des angles géométraux l'exige.

DE PERSPECTIVE, II. PART. 103

Planche XXXVIII.

Leçon XXIII.

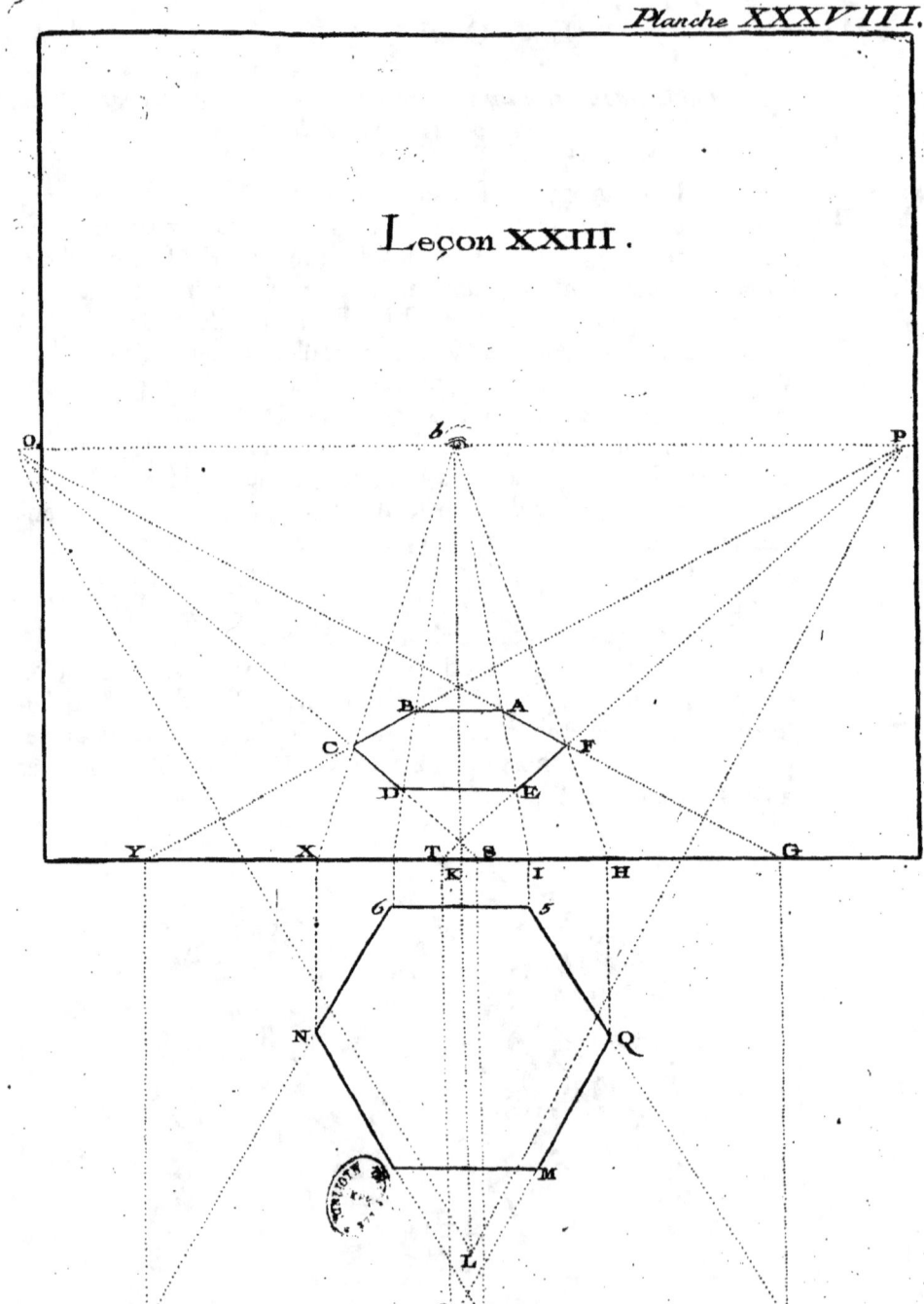

LEÇON XXIV.

Mettre en perspective un solide dont le plan supérieur n'est point parallele à sa base.

PLANCH. XXXIX.

Soit l'hexagone A B C D E F élevé à sa solidité; & le plan de de dessus supposé incliné, c'est-à-dire, qu'il n'est point parallele à celui de dessous.

Ayant fait le profil géométral de l'inclinaison dessus son plan géométral A B C, &c. comme 1, 2, 3, 4. Il faut retourner ce plan suivant ce qu'on se propose, & le mettre en perspective. Des points 5, 6, 7, 4, 14, on tirera à un point quelconque R de l'horison; des points perspectifs B, C, D, on menera des parallèles dans l'échelle de dégradation perspective; & ces points étant élevés perpendiculairement jusques dans leur hauteur, & renvoyés parallelement, comme G, 13, &c. termineront les perpendiculaires B, 13, &c.

Si l'opération est bien faite, l'on aura la ligne 9, 10, parallèle à la ligne 13, 12, parce que leurs plans D E, B A sont paralleles. Les lignes 9, 8, & 11, 12, se réuniront à un point Q qui sera perpendiculaire au point P, qui est le point accidentel des lignes plans D C & F A. De même, les lignes 8, 13 & 10, 11 se réuniront à un point T, perpendiculaire au point S, point accidentel des lignes plans C B & E F; & si du point Q on tire au point T la ligne Q T, elle sera parallèle aux lignes 9, 10, & 13, 12. G H K L M O sera le profil perspectif de l'inclinaison. Si du point R on éleve une perpendiculaire, les lignes K H & M O se réuniront à un point X pris dans la perpendiculaire; R sera égale à Q, c'est-à-dire, que R X sera égale à P Q. Les lignes H G & L M se réuniront à un point V; ensorte que R V sera égale à S T. Les lignes L K & O G sont paralleles, puisqu'elles sont perpendiculaires, & par conséquent ne peuvent pas se réunir, ainsi que leurs plans D E, B A.

Babel. invenit. *sculpsit*

Planche XXXIX.

DE PERSPECTIVE. II. PART. 105

Leçon XXIV. Planche XXXIX

TS = VR.
QP = XR.
et TQ parallele à 12,13 ou à 10,9.

106 TRAITÉ

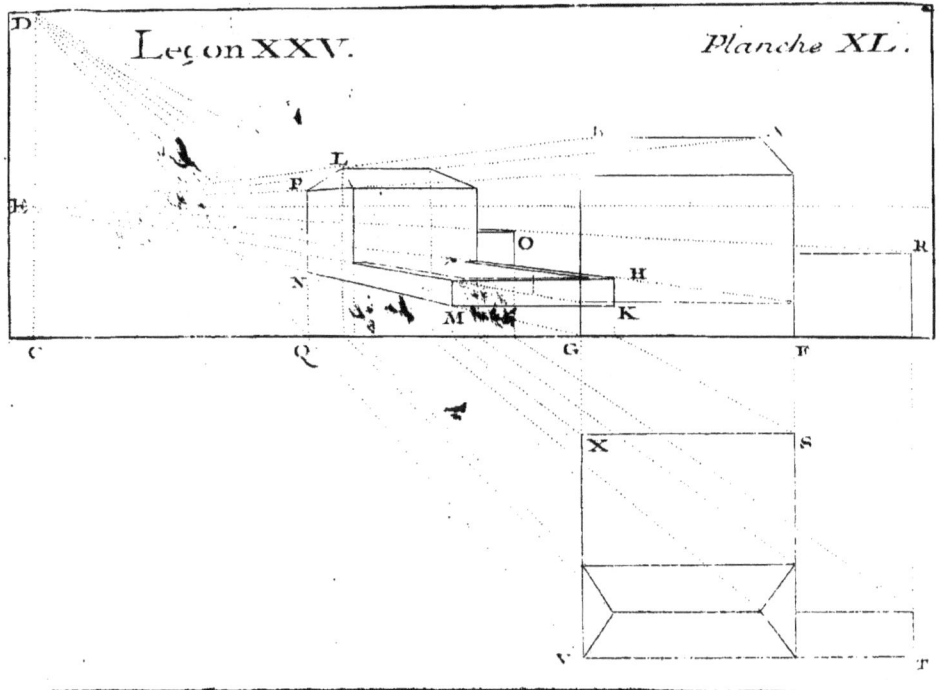

LEÇON XXV.

Faire une élévation perspective sans se servir d'échelle de dégradation, & même sans faire de plan perspectif.

Pl. XL. Le point de vûe E étant déterminé dans l'horison, il faut porter la distance proposée dans la perpendiculaire de ce point de vûe, comme en CD; puis considérant le point D comme le vrai pied du spectateur, on tirera du plan géométral S X V T au point D; aux sections de ces lignes avec la base du tableau on élevera des perpendiculaires : de l'élévation géométrale A B G R on tirera des lignes au point de vûe E ; & ces lignes coupant chacune les perpendiculaires correspondantes, donneront L N K O pour le perspectif de l'élévation géométrale A B G F R, dont S X V T est le plan.

LEÇON XXVI.

Pl. XLI. On peut, en se servant de la précédente pratique, user de la regle de réduction du petit au grand, soit pour abréger, soit pour faire la preuve de l'opération ; & comme la réduction de la moitié, du tiers, ou du quart, est la plus facile, on éloignera le géométral A B D dans une telle position qu'il puisse se trouver la moitié, ou le tiers, ou le quart du géométral qui appartiendroit au plan E F H G, & pour lors, faisant passer des lignes du point de vûe, & par ce géométral A B D, on aura l'élévation perspective cherchée *a b d*.

DE PERSPECTIVE. II. PART. 107

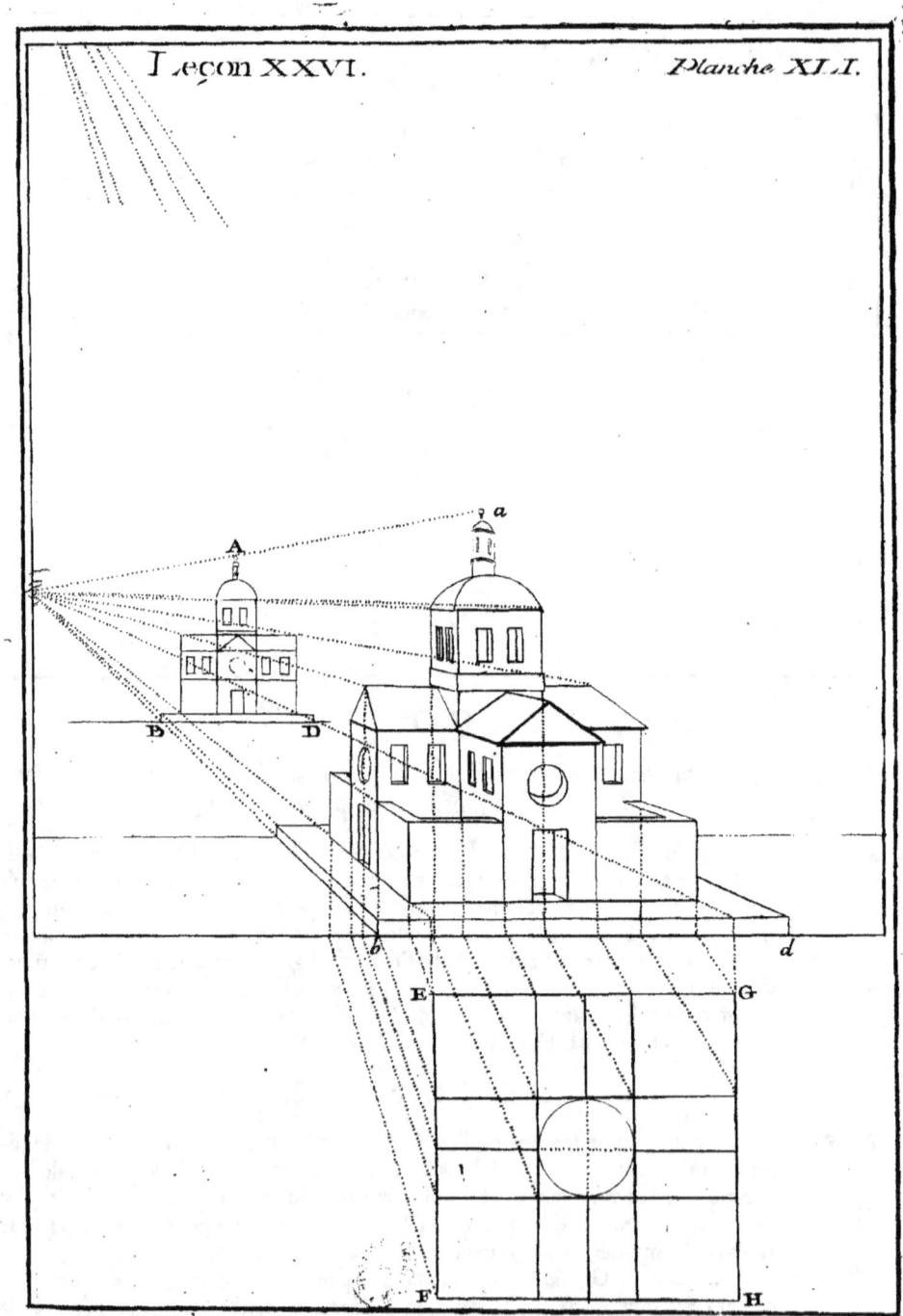

Leçon XXVI. Planche XLI.

Oij

Remarque sur la Leçon XXV.

L'opération indiquée dans cette Leçon est préférable à toute autre ; car, non-seulement les perpendiculaires servent également à donner les points d'élévation ainsi que les points plans, comme on l'a fait voir ci-devant, page 54; mais encore cette Méthode a la commodité de ne point exiger de certains plans qui ne sont point apperçûs, & dont néanmoins les élévations sont vûes. Le point perspectif L (*Plan. XL.*), dont le plan est caché, suffit pour en convaincre. Il est bon de remarquer que dans la pratique de cette Méthode, qui donne le moyen de faire toutes sortes d'élévations perspectives, il est inutile de terminer l'élévation géométrale; il suffit de tirer des points géométraux plans au point de distance ; ensuite des sections que ces lignes font avec la base du tableau, il faut élever des perpendiculaires; & enfin des hauteurs géométrales portées perpendiculairement sur les points plans géométraux, tirer au point de vûe, pour avoir la coupe cherchée.

EXEMPLE.

Planch. XLII.

Pour avoir le perspectif du point géométral E, je tire du point E, au point de distance C, la ligne EF, qui est le véritable plan du rayon de la section de cette ligne avec la base du tableau. J'élève une perpendiculaire indéterminément. Du point D, pris dans la base du tableau & perpendiculairement au point E, je tire au point de vûe la ligne DK, qui me donne l'enfoncement perspectif DK, dont DE est le géométral; puis la hauteur géométrale étant portée en DG, je tire au point de vûe la ligne GH, qui me donne la ligne HK, pour le perspectif cherché de la ligne GD; ainsi du reste.

REMARQUE.

Quoique cette Méthode renferme tout le secret de la perspective, puisqu'elle donne le moyen de trouver sur le tableau, les points de section des rayons que les objets, qui sont derriere le tableau, envoyent à l'œil du spectateur, qui est en-deçà du même tableau; néanmoins l'expérience fait assez voir l'embarras où elle jette ceux qui ne possedent que la pratique de cette Science. Pour leur en faciliter l'étude, nous donnerons dans les Leçons suivantes, des dévelopemens d'escaliers, de croix, portes, arcades, &c; mais avant que d'y passer, il est à propos de donner encore deux manieres de faire la même opération, sans renverser l'objet, & en se servant uniquement du point de vûe, ou autrement dit *point principal*, que quelques Auteurs ont appellé *point central*.

DE PERSPECTIVE. II. PART. 109
Planche XLII.

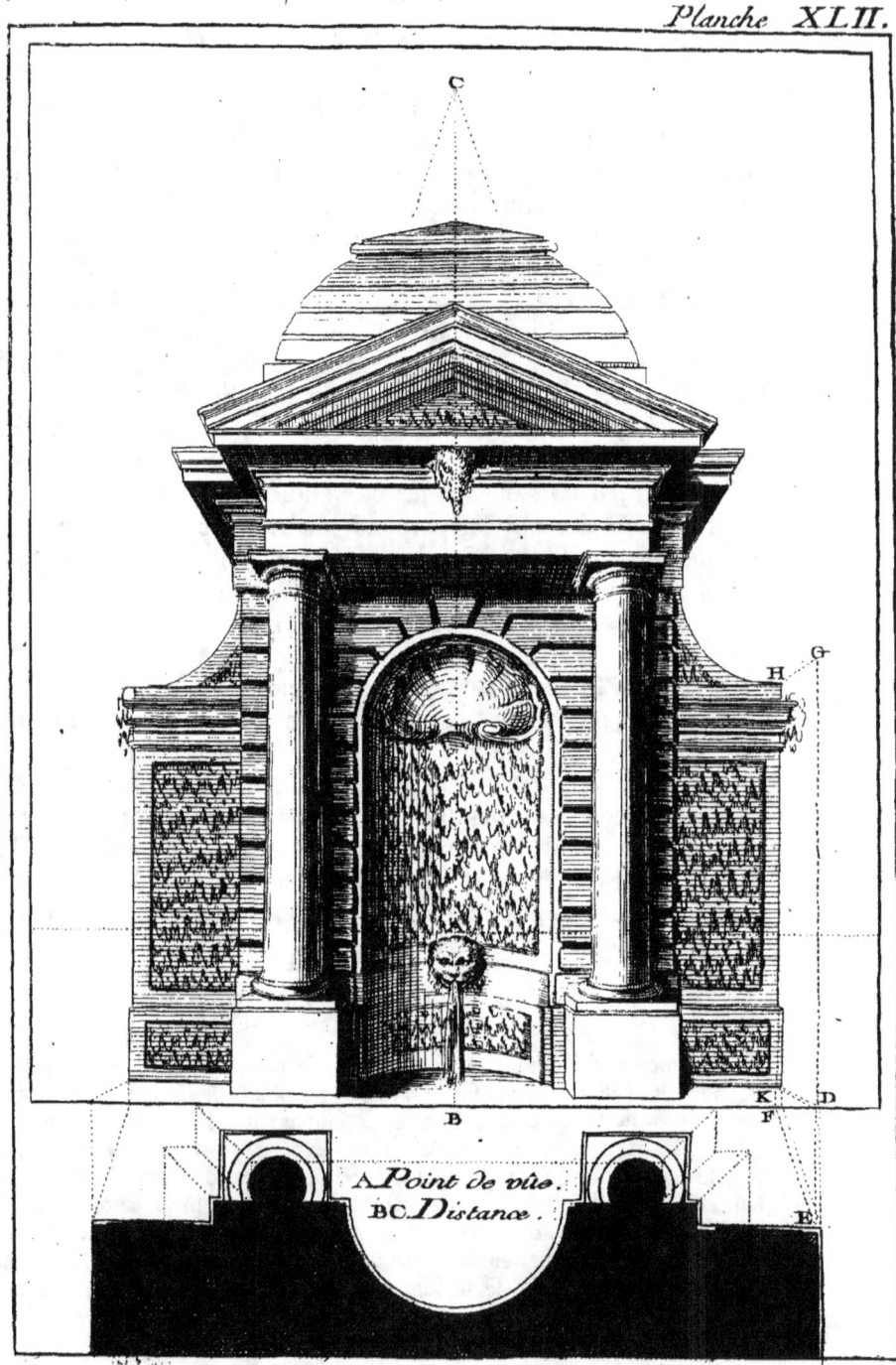

A Point de vûe.
BC Distance.

Pratique pour mettre toutes sortes d'objets en perspective, sans avoir besoin de faire le plan perspectif, & en se servant du seul point de vûe.

PLANCH. XLIII.
FIG. 41.

Portez la distance proposée dans la perpendiculaire du point de vûe comme en H G ; du point de distance G, menez la parallele G E considérée comme la ligne de terre, de laquelle vous éloignerez le plan géométral A B D C, selon l'enfoncement proposé de l'objet. De ce plan géométral, tirez des lignes au point de vûe, considéré, dans cet exemple, comme le pied du regardant. De la section E F de ces lignes (qui sont les vrais plans des véritables rayons) avec la ligne de terre, abaissez les perpendiculaires E β, F O ; du géométral A B D C, abaissez aussi les perpendiculaires C T, B P jusqu'à la véritable ligne de terre ou base du tableau T Q P, puis faisant l'élévation géométrale M T P directement dans l'aplomb du plan A C D B, il ne faudra que poser la regle sur cette élévation géométrale, & la diriger au point de vûe pour avoir les points cherchés, comme du point M au point H, pour avoir le point L ; du point T au point H pour avoir le point S ; du point Q au point H pour avoir le point R ; du point P au point H pour avoir le point O, ainsi de suite.

Autre maniere.

FIG. 42.

On peut également faire cette même opération par des lignes menées parallelement à la base du tableau ; car, si on pose quarrément la distance proposée dans la perpendiculaire, & dans la parallele du point de vûe, comme en *h* & en *g*, on pourra considérer la ligne *h* Y comme la véritable base du tableau, & la ligne Z Y pour son vrai profil. Posant semblablement la coupe géométrale *a*, derriere le tableau Z Y, comme le plan *d* derriere la base du tableau *h* Y, (c'est-à-dire faisant la distance Y X, égale à la distance Y X) on tirera de l'élévation géométrale *a*, & du plan géométral *d*, des lignes au point de vûe ; puis menant des paralleles des sections verticales du tableau Z Y, & tirant des perpendiculaires des sections Y *h*, on aura la maniere de tracer l'élévation perspective cherchée, avec presque autant de facilité qu'un Peintre en a pour réduire un dessein par le moyen des carreaux.

DE PERSPECTIVE. II. PART.

Planche XLIII

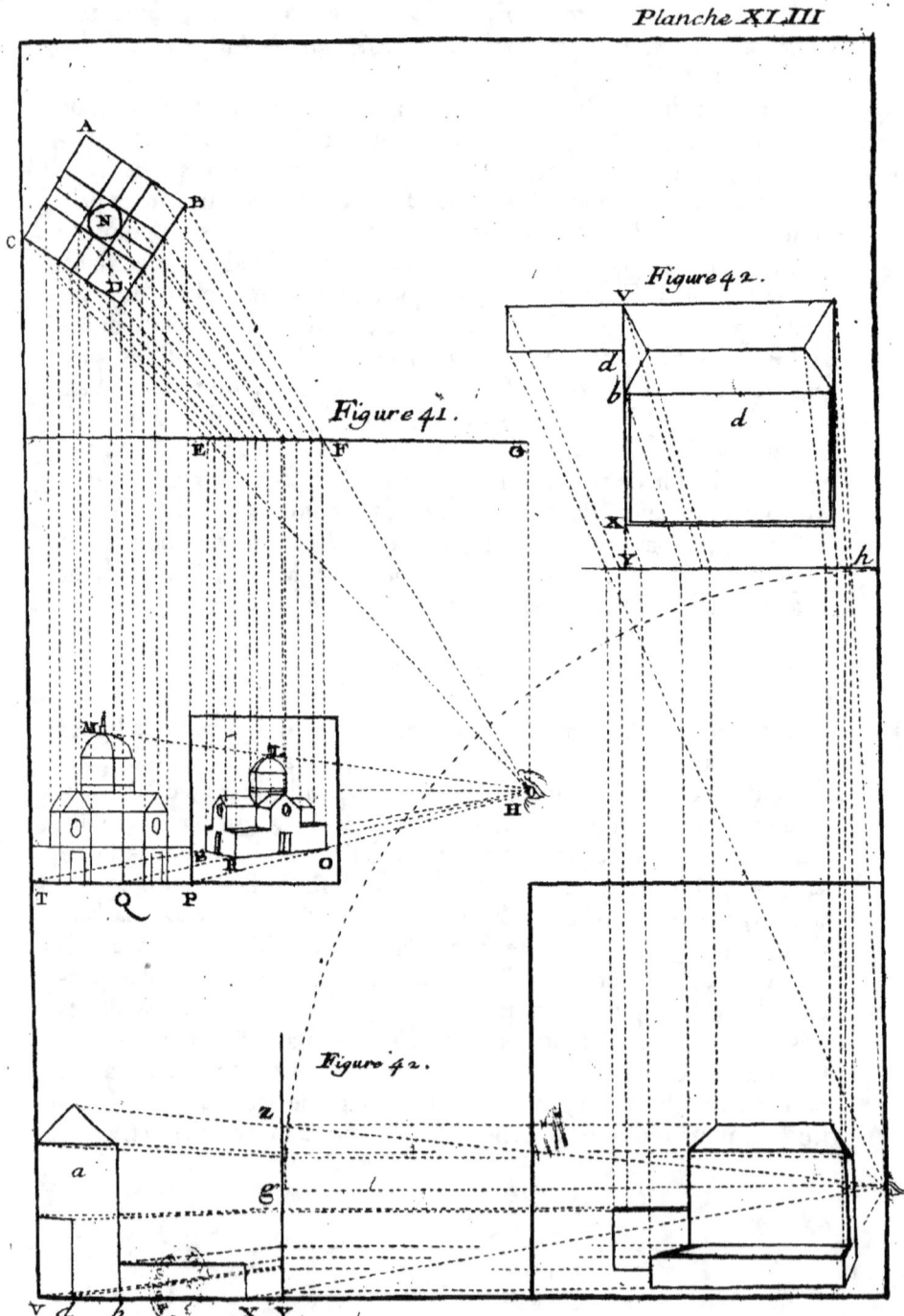

Figure 41.

Figure 42.

Figure 42.

LEÇON XXVII.

Mettre en perspective un escalier dont le plan du profil est parallele.

PLANCH. XLIV.

Soit le profil A C B D fait géométralement, c'est-à-dire, compris entre ses deux paralleles A C, B D. C D sera moitié de CK, parce que le giron d'une marche est assez ordinairement le double de sa hauteur, & même plus dans les escaliers ceintrés. De toutes les parties égales du profil D C, K L, &c. tirez au point de vûe. Sur le prolongement de Z D mettez l'ouverture géométrale que vous vous proposez de donner à l'escalier comme D Y. Du point Y tirez au point distance pour avoir le point H; du point H élevez la perpendiculaire H G, & de ces deux points H & G, menez deux lignes G E, H F, paralleles aux paralleles A C, B D. Les lignes E G, F H, coupant les lignes du point de vûe, donneront l'autre profil, ce qui terminera l'escalier.

LEÇON XXVIII.

Si on veut joindre à cet escalier un autre semblable, il ne faut que jetter la vûe sur cette Leçon XXVIII.

Planche XLIV.

DE PERSPECTIVE. II. PART. 113

Planche XLIV.

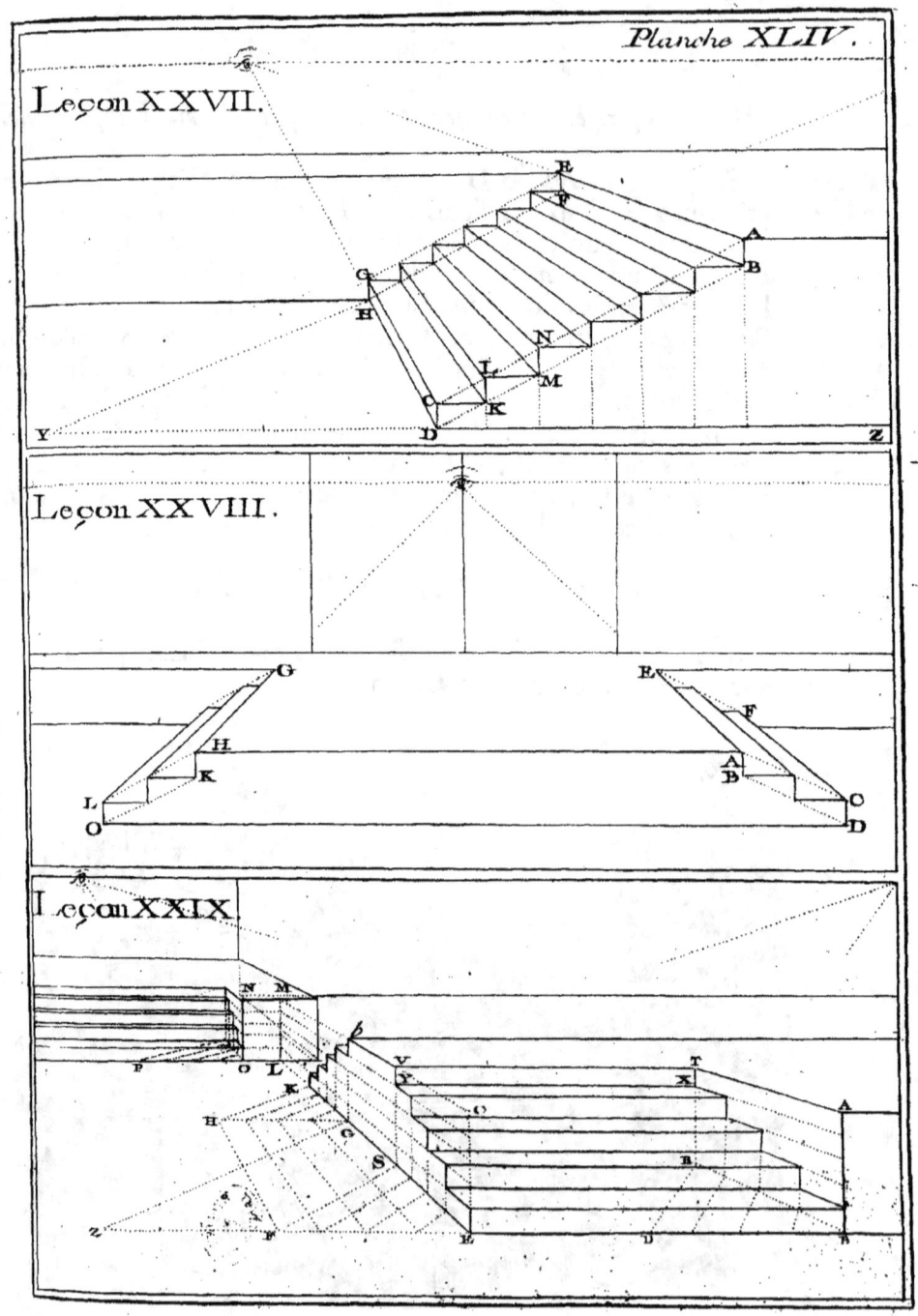

LEÇON XXIX.

Faire un escalier où les marches seront paralleles, & le profil perspectif.

PLANCHE XLIV. Soient les parties égales AB, CE pour les hauteurs des marches; la distance BE pour l'ouverture de l'escalier, & BD pour les girons des marches. Des parties égales AB, CE on tire au point de vûe les lignes AT, BR, CV, ES. Des parties égales BD, EF on tire au point de distance, pour avoir les profondeurs des marches. Des sections BR & ES on éleve des perpendiculaires qui, coupées par les lignes du point de vûe AT, BR, CV, &c. donnent les profils perspectifs BT, EV; & de ces profils on tirera des lignes comme TV, XY qui seront paralleles. Si l'on veut faire descendre l'escalier par derriere, il faut mettre la profondeur géométrale du palier sur le prolongement BDF comme FZ. Du point Z tirer au point de distance la ligne ZG. Du point de section G mener une parallele GH. Des parties égales E, F tirer au point de vûe; ce qui donnera les parties égales GH. De ces points G, H on tirera au point de distance. Et de ces profondeurs perspectives G, K on élevera des perpendiculaires, qui couperont les lignes C b, EK, tirées au point de vûe, ce qui donnera le profil b K pour le contraire du profil VE. On peut faire un escalier, comme NO, sous la même proportion du premier, en prenant pour les grandeurs N, O, les grandeurs M, L venans des grandeurs géométrales C, E.

DE PERSPECTIVE II. PART. 115

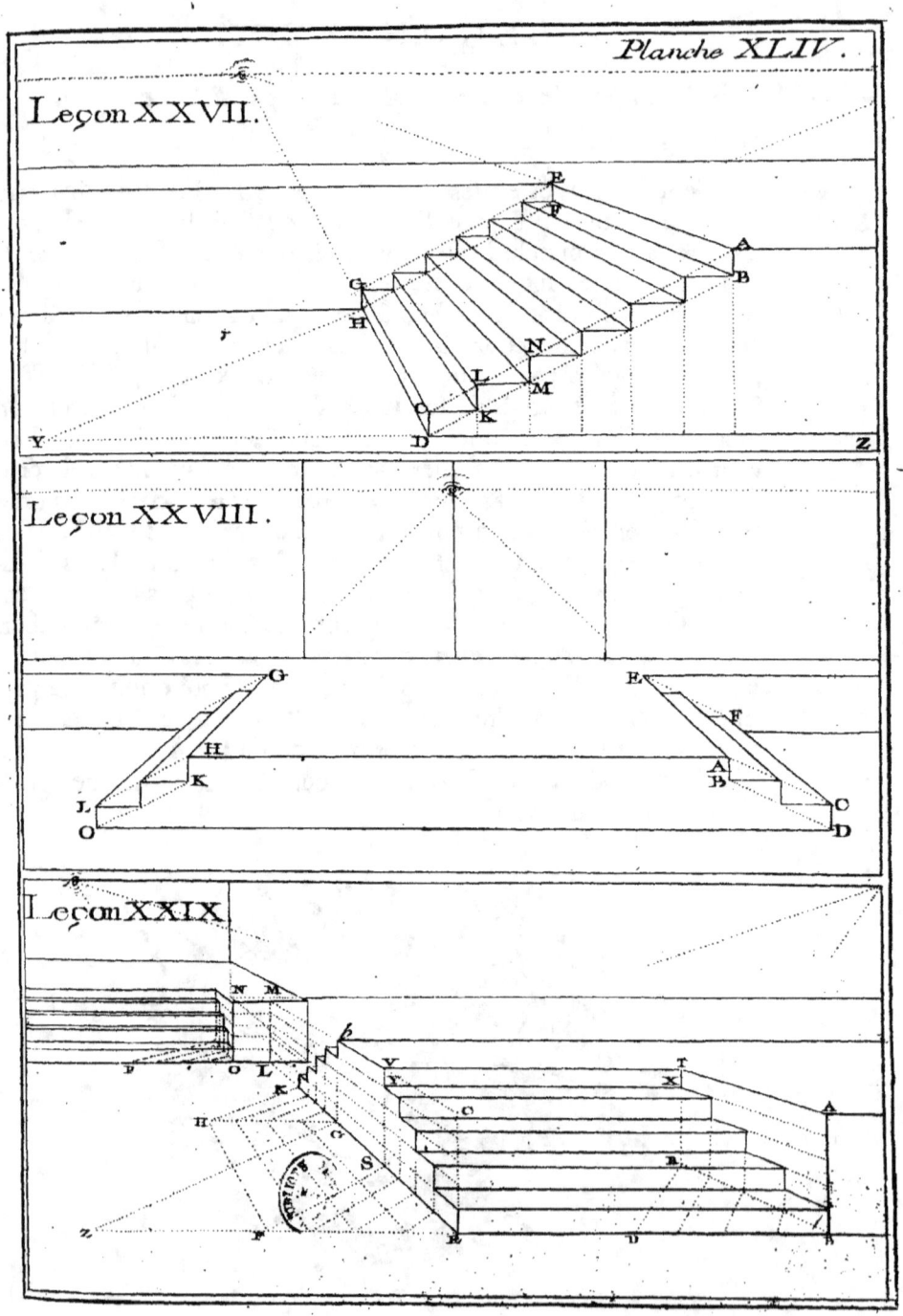

Planche XLIV.

Leçon XXVII.

Leçon XXVIII.

Leçon XXIX.

LEÇON XXX.

Mettre une rampe à l'escalier.

PLANCH. XLV.

On enfermera le profil entre deux lignes, comme nous avons dit dans le premier escalier. Et comme ce profil est perspectif, ses paralleles K O, D P, se réuniront à un point au-dessus du point de vûe en H. Ainsi la hauteur B D de la rampe étant déterminée, on tirera à ce point H les lignes B S, &c. jusqu'à la perpendiculaire P O; après quoi on tirera au point de vûe, si on veut continuer la rampe sur le palier comme S T, qu'on retournera ensuite parallelement.

LEÇON XXXI.

Faire un escalier avec retour.

Soit la marche N I, & les profondeurs I G, G K. Des points I, G, K on tirera au point de vûe, & du point I, au point de distance. Du point de section H on menera une parallele que l'on prolongera en H P; des points H, P on élévera & l'on abaissera les perpendiculaires H E, P Q, en faisant H E égale à P Q. Du point E on menera une parallele; des points H, E on tirera au point de vûe. Du point O on élevera la perpendiculaire O D; du point D on tirera au point de vûe la ligne D B, & du point E au point de distance; du point de section B on menera une parallele que l'on prolongera en B C. Du point C on abaissera la perpendiculaire C F, & l'on fera A B égale à C F, ainsi de suite. D'une ouverture (qu'on se propose) N Z, l'on tirera au point de distance la ligne Z Y: du point Y on élevera la perpendiculaire Y X; du point X on tirera au point de distance la ligne X V, &c. De ces points R, Y, on menera des paralleles terminées par la rencontre des autres marches N A qui sont faites de la même maniere.

DE PERSPECTIVE. II. PART. 117
Planche XLV.

Leçon XXX.

Leçon XXXI.

Leçon XXXII.

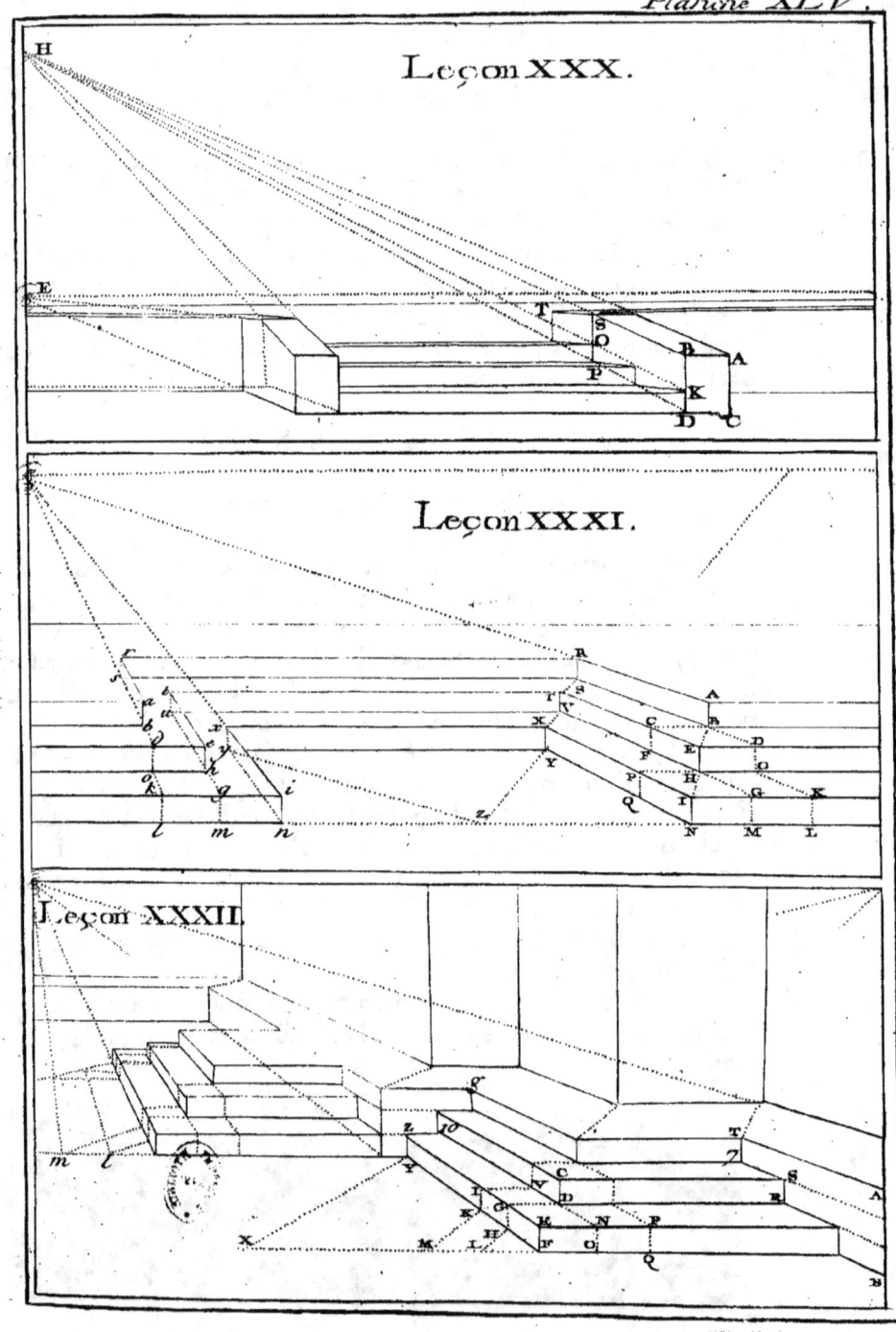

TRAITÉ

LEÇON XXXII.

Faire un escalier dans l'encoignure d'un mur.

PLANCH. XLV.

Je porte la hauteur des marches en A B, que je tire au point de vûe comme A T. Des profondeurs ou girons des marches P, E je tire au point de vûe; des mêmes profondeurs F, M je tire au point de distance les lignes M K, &c. De ces points j'éleve des perpendiculaires H G, K I; du point G je mene une parallele G R terminée en R & en D; du point R j'éleve la perpendiculaire R S; du point S je mene une parallele S C qui termine la perpendiculaire D C, &c. D'une distance proposée comme M X, je tire au point de distance la ligne X Y; au point Y j'éleve la perpendiculaire Y Z; du point Z la parallele Z. 10, &c. ce qui me donne le profil Y g. Si on vouloit faire ce profil Y g avec retour, on tireroit les points L, M au point de vûe, & rencontrant la ligne du point de distance, on meneroit des paralleles qui, élevées perpendiculairement, feroient entrer les marches les unes dans les autres, comme on peut voir dans l'escalier *l m*.

DE PERSPECTIVE. II. PART. 119
Planche XLV.

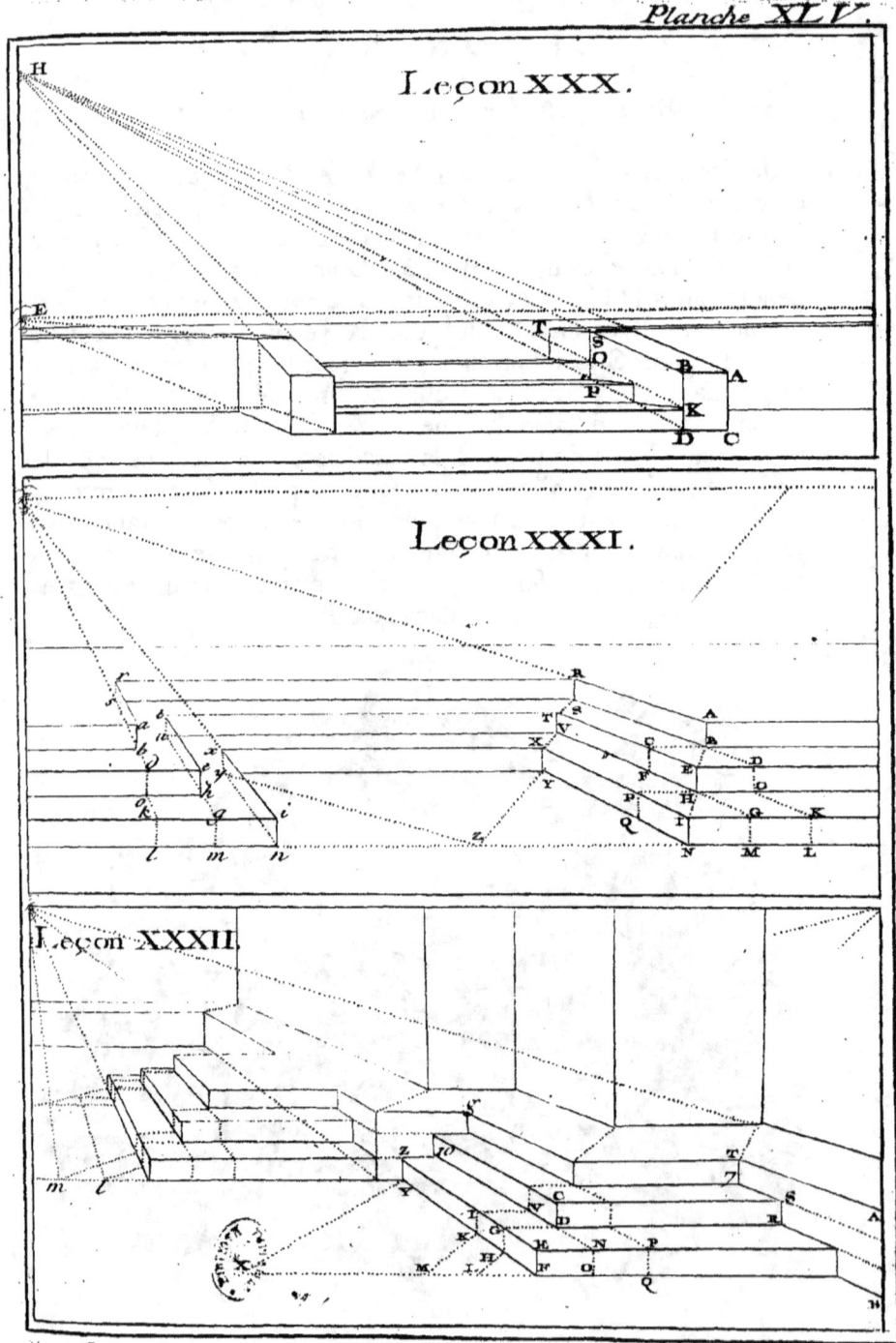

Leçon XXX.

Leçon XXXI.

Leçon XXXII.

LEÇON XXXIII.

Faire un escalier ceintré.

PLANCH. XLVI.

Soit la hauteur du mur TY & le nombre des marches TV, XY, proposées & faites géométralement. Je partage l'ouverture de l'escalier TT en deux également, aux points A, B, C; des points T, V, X, Y, & du point de vûe, je mene les lignes TO, VP, XR, YS. Par les points A, B, C, & du point de distance, je mene les lignes AO, BR, CS que j'arrête chacune sur la ligne du point de vûe partant du même plan. La rencontre de ces diagonales, avec les lignes du point de vûe, donneront le profil O P R S de l'escalier quarré, dans lequel doit être inscrit l'escalier ceintré cherché. Ainsi il n'est plus question que de trouver des points sur les diagonales pour échancrer les angles de ces marches. Des points A, B, C je menerai des lignes au point de vûe qui, rencontrant les paralleles des marches, donneront le profil perspectif D E F G qui sera précisément dans le milieu de ces marches. De l'angle O P j'abaisse la perpendiculaire jusques sur son plan Q; du point Q, & du point de vûe, je mene la ligne Q 4; du point G, comme centre & ouverture G 4, je décris le demi-cercle 4, 5, qui est le plan de la seconde marche : le demi-cercle S 6 sera celui de la premiere. Des points de la diagonale, comme 5 & 6, j'éleve les perpendiculaires 5, 7 & 6, 8; de ces points 7, 8 je tire au point de vûe jusqu'à la rencontre de la diagonale perspective plan S C; & du point L j'éleve la perpendiculaire jusques dans la seconde hauteur K H, parce qu'elle vient du plan de la seconde marche; la perpendiculaire N M parce qu'elle vient du plan de la premiere ce qui donne le moyen de tracer les marches cherchées.

LEÇON XXXIV.

Escalier ceintré avec retour.

Si l'on veut faire cet escalier avec retour, du point V, & par le point de distance, on menera la ligne V A. Du point A, l'on abaissera la perpendiculaire A B; du point B, & par le point de distance, la ligne BC. Du point C, la perpendiculaire CD, ce qui donnera le profil sur l'angle T D. Des parties de ce profil T D, on menera les retours D H, C G, &c. que l'on prolongera jusqu'à la rencontre des cercles, comme D M, C L, &c; ce qui donnera le profil cherché T M.

Planche XLVI.

DE PERSPECTIVE. II. PART. 121

Planche XLVI.

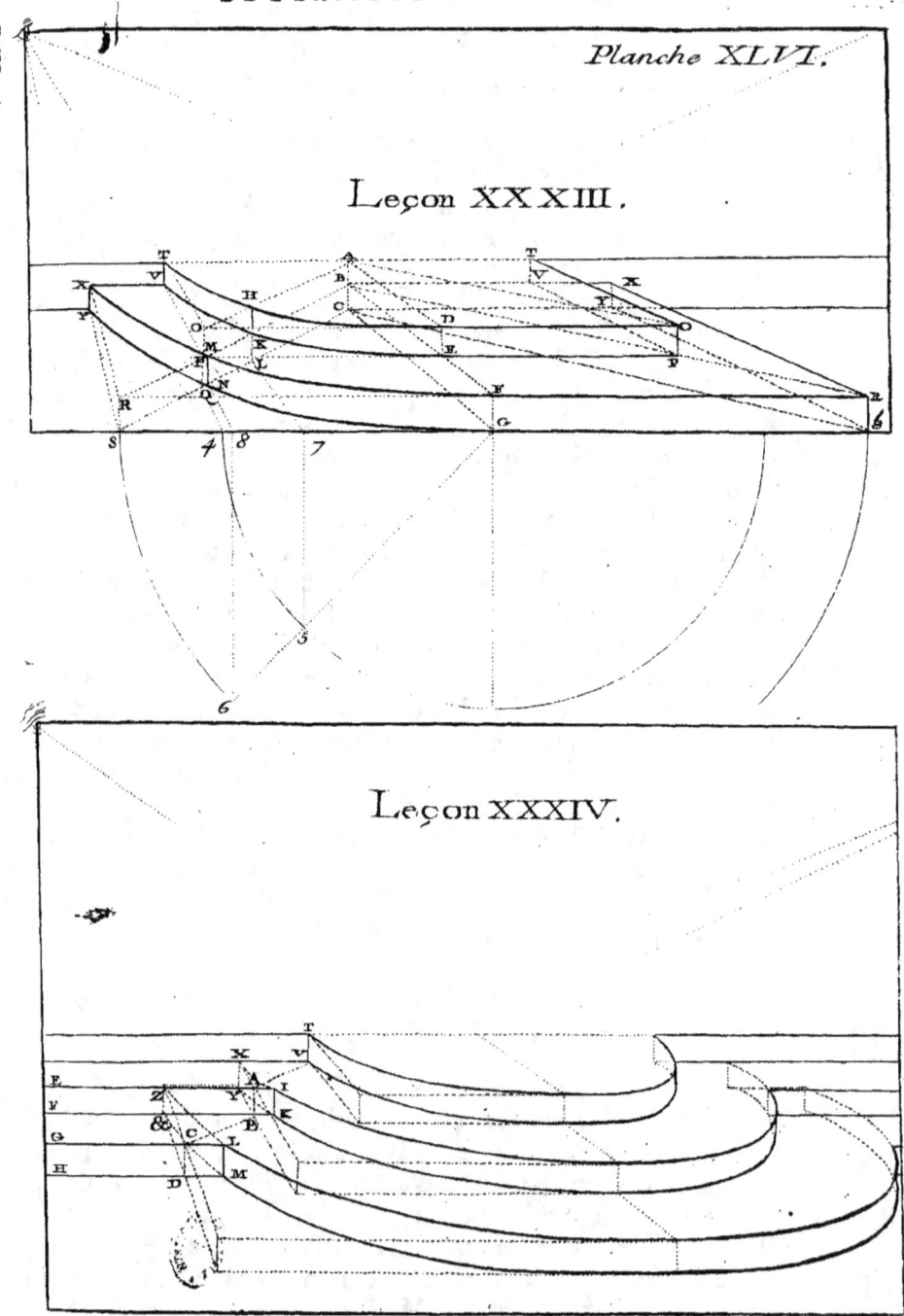

Leçon XXXIII.

Leçon XXXIV.

LEÇON XXXV.

Escalier ceintré en sens contraire.

PLANCH. XLVII. Soient les marches H, I, K. Je partage l'ouverture de l'escalier en deux également en M L; je fais les hauteurs L M égales à celles des marches H K; du profil H K je tire au point de vûe; des points L M je tire au point de distance; ce qui me donne le profil N S, duquel je retourne parallelement jusqu'à la rencontre des autres marches qui sont faites de la même maniere. Des points L, M je tire au point de vûe; ce qui me donne le profil perspectif 7, 2; ainsi j'aurai un escalier quarré, comme dans l'exemple précédent, qu'il n'est plus question que d'arrondir. Des angles P, R, j'éleve des perpendiculaires sur la diagonale plan N M; des points 8, 9 je tire au point de vûe les lignes 8, 10, & 9, 11. Du point 7 comme centre, & des ouvertures N, 10, 11, je décris des cercles qui sont les plans des marches; je prends dans ces cercles des points dessus la diagonale, d'où j'abaisse des perpendiculaires en D, E, F: de ces points, & du point de vûe, je mene les lignes D A, E B, F C. Des points A, B, C j'abaisse des perpendiculaires, observant que le point A, venant du troisiéme cercle, sera abaissé dans la troisiéme hauteur T V. Le point B dans la seconde X Y, & le point C dans la premiere C Z. Après quoi l'on décrira les courbes des marches comme dans l'exemple précédent, à l'exception que l'escalier étant posé en sens contraire, l'opération se trouvera renversée.

LEÇON XXXVI.

Le même escalier avec retour.

Pour faire des retours à cet escalier, on tirera du point A au point de distance, la ligne A B; du point B on élevera la perpendiculaire B C; du point C on tirera au point de distance, &c. & des points G, F, C, B, on menera des paralleles G L, F M, C N, B O que l'on prolongera jusqu'à la rencontre des cercles comme G H, F I, C D, B E.

DE PERSPECTIVE. II. PART. 123
Planche XLVII.

Leçon XXXV.

Leçon XXXVI.

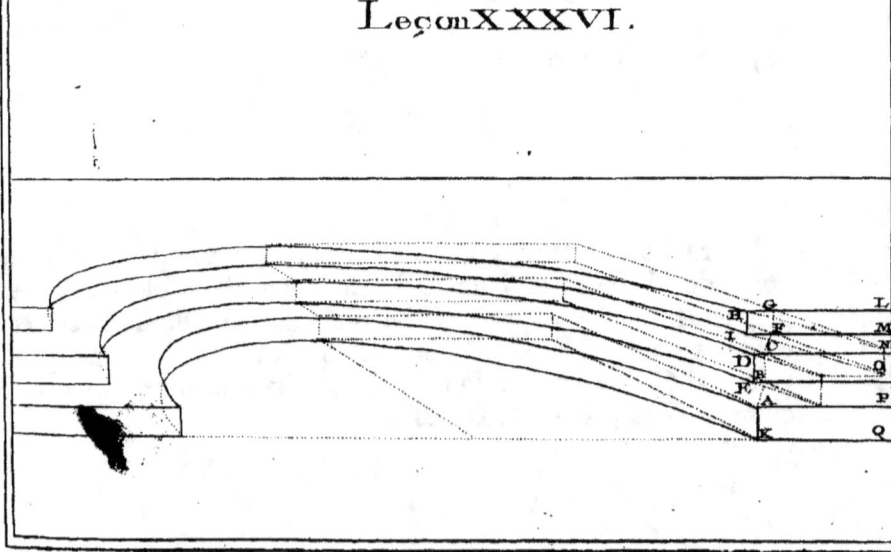

LEÇON XXXVII.

Escalier en fer à cheval.

PLANCH.
XLVIII.

Soit le plan ceintré enfermé dans son quarré *a d h a*. Le nombre des marches *a* Y tirées au centre. On observera que les divisions doivent être égales dans le cercle, & non pas dans le quarré *a d h a*, parce que si elles étoient égales dans le quarré, elles ne le seroient plus dans le cercle. Je mets les cercles & les marches en perspective, comme *a* P Q S, que je tire au centre 1 ; j'éleve les perpendiculaires *a* Z sur lesquelles je mets le nombre des parties égales des marches. Des points *a* Z je tire au point de vûe, & la rencontre des perpendiculaires du plan donnera le profil *a* G du quarré de l'escalier, & en retour G F B. Du point *f* je tire au point de vûe la ligne *f u*, afin de faire un pallier quarré A A tel qu'il est exprimé dans le géométral en Y Y. Ce qui donne par conséquent une marche triangulaire X R *y*, dont G F B est le profil.

LEÇON XXXVIII.

Le même escalier vû en face.

Le profil O N M L, &c. étant fait, j'éleve au centre E une perpendiculaire sur laquelle je mets la hauteur des marches géométrales ; je tire des parties du profil O L aux parties égales E A, sçavoir, du point N au point D ; du point M encore au point D ; du point L au point C, ainsi de suite. Les points N, M, étant sur le même plan, doivent être tirés au même point D. Il ne s'agit plus que de profiler l'escalier sur son plan ceintré ; ce qui sera fort facile à faire par les perpendiculaires G, Q, R, c'est-à-dire, la perpendiculaire G élevée dans sa hauteur M L, la perpendiculaire Q dans la troisiéme, &c. Il en est de même des perpendiculaires V Z, &c ; ce qui achevera l'escalier proposé.

Escalier en fer à cheval vû par le côté.

PLANCH.
XLIX.

La planche X L I X, qu'on a été obligé de rejetter à la page 126, représente ce même escalier en fer à chéval, vû par le côté, & mis en perspective, suivant la Méthode enseignée dans cette Leçon, & dans la précédente ; & comme les regles qu'on y donne peuvent également s'appliquer à l'exemple rapporté sur cette planche, nous nous croyons dispensés d'en donner une nouvelle explication.

DE PERSPECTIVE. II. PART. 125

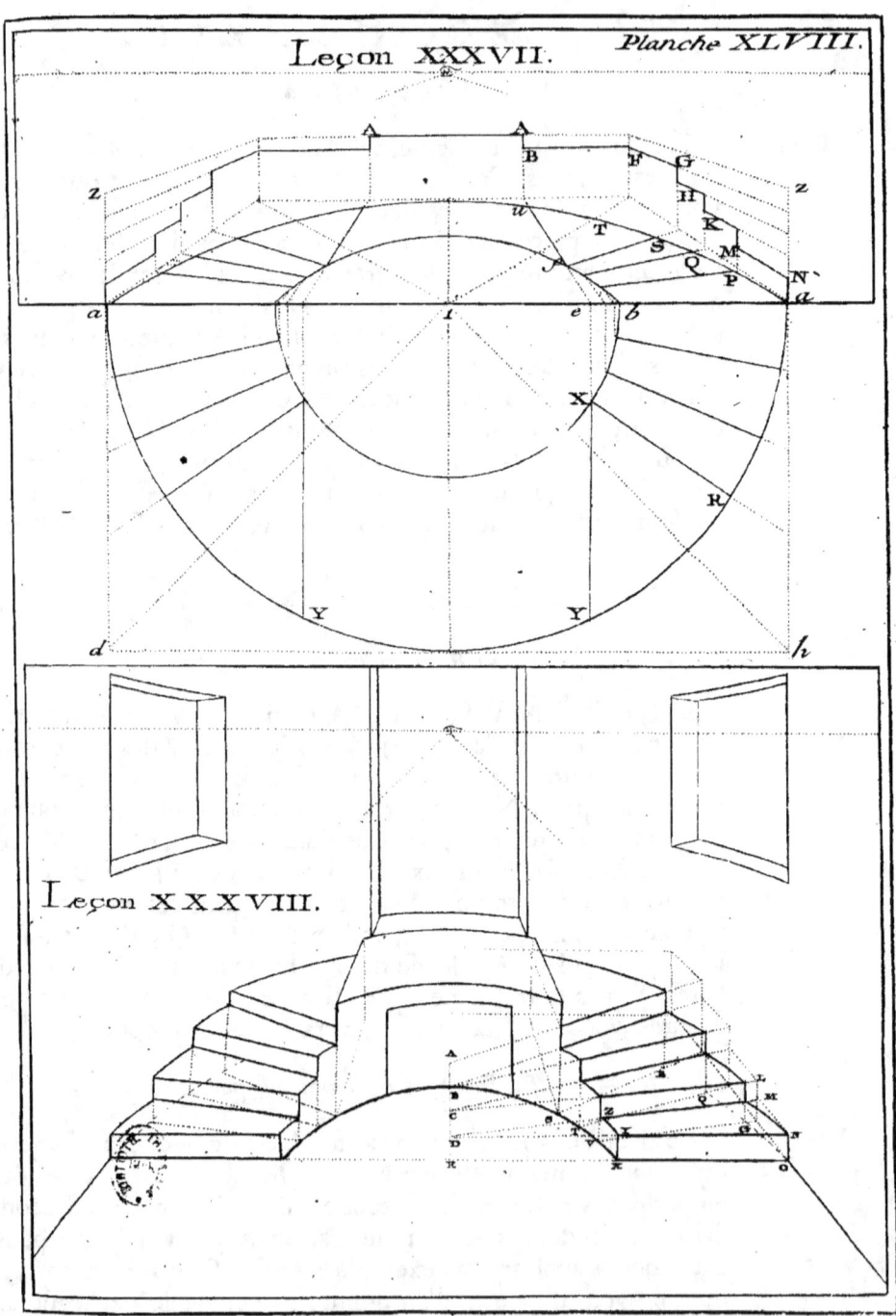

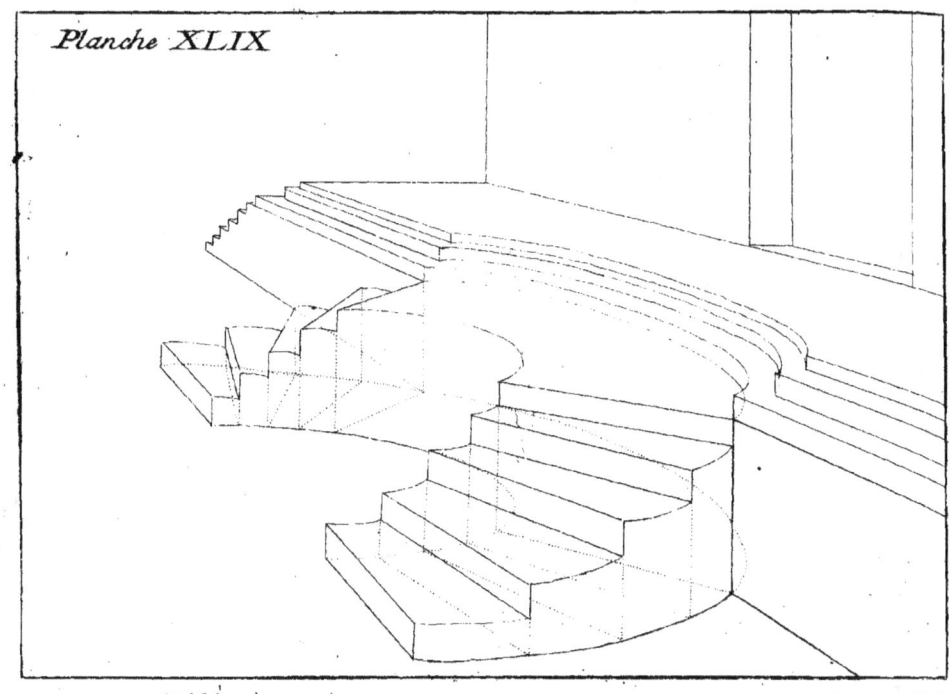

Planche XLIX

LEÇONS XXXIX & XL.

Mettre en perspective un escalier en vis saint Gilles.

PLAN. L. Soit le plan perspectif R Q P O. De toutes les parties de ce plan élevez des perpendiculaires ; déterminez sur les perpendiculaires Q V, N E, R T les hauteurs égales des marches ; menez les paralleles I K, L M. Des points H T tirez au point de vûe ; des points G Y menez des paralleles. Ces lignes étant coupées par les perpendiculaires du plan, donnent le profil N H G F V que l'on peut faire monter nombre d'étages. Si des points N, E on tire au point de vûe, on aura sur la perpendiculaire C les parties égales C D pour les hauteurs perspectives des marches. Des parties du profil N H G F, tirez aux points C, D, observant toujours de tirer du point I au point A ; du point K encore au point A, les points I, K étant sur le même plan ; du point L au point B, &c. après quoi l'on arrondira l'escalier par le moyen des perpendiculaires élevées du plan ceintré, tel que le marque la Leçon XL.

DE PERSPECTIVE. II. PART.

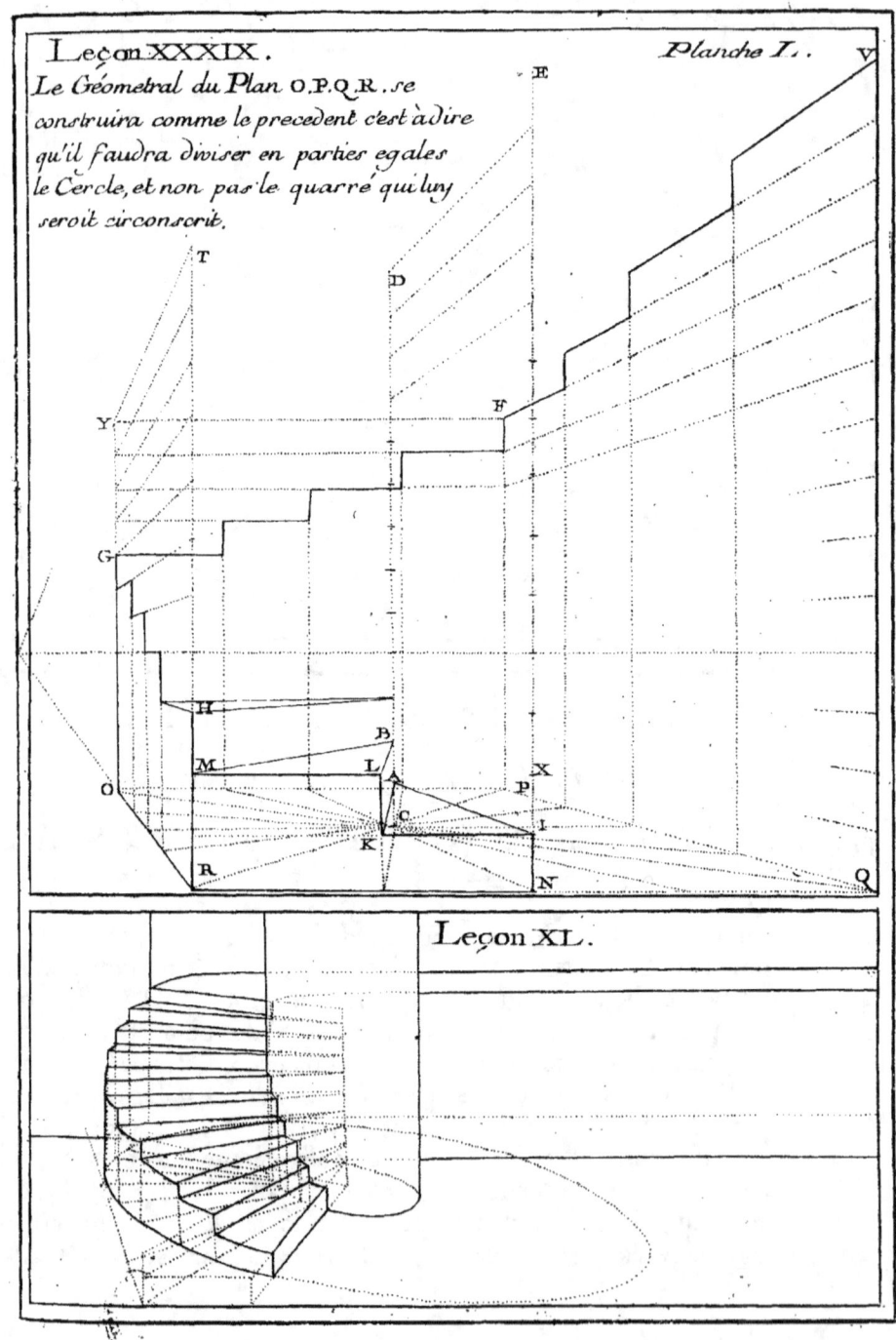

Leçon XXXIX.
Le Géometral du Plan O.P.Q.R. se
construira comme le precedent c'est à dire
qu'il faudra diviser en parties egales
le Cercle, et non pas le quarré qui luy
seroit circonscrit.

Planche I.

Leçon XL.

LEÇON XLI.

Mettre une croix simple en perspective.

PL. LI. On fait le géométral A B M R Q E D selon la proportion que l'on se propose de donner à la croix. De tous les angles de ce géométral, on tirera au point de vûe, comme B C, M O, &c. Du point R on tirera au point de distance; au point de section T on menera la parallele T S; du point S on élevera une perpendiculaire qui coupera les lignes du point de vûe B C, H I. De la section I on menera une parallele P F, qui coupera les lignes du point de vûe E F, N P; du point P on élevera la perpendiculaire P O qui terminera la croix cherchée.

LEÇON XLII.

Croix dont le croisillon fait un angle droit avec la base du tableau.

On se proposera le géométral A B S R, dans lequel on déterminera la place du croisillon L K N M. De ces points, & par le point de vûe on fera passer des lignes indéterminément; par les points R, S on fera passer aussi des lignes au point de vûe; par le point S, & du point de distance on tirera la ligne T V. Du point T on menera une parallele T X; on fera Y X égale à la grandeur proposée du croisillon, qui est ordinairement égale à B K ou à F h, le bout d'en-haut. Du point X, & du point de vûe, on menera la ligne X V jusqu'à la rencontre de la diagonale T V. Au point de section V on menera la parallele V b, qui donnera b D pour la longueur d'un des croisillons. Du point X on tirera au point de distance la ligne X Q, qui déterminera l'autre bout du croisillon, & donnera la croix G A H S cherchée.

Si l'on veut faire la croix à double croisillon, on joindra l'opération précédente avec celle-ci, comme on le voit au bas de cette Planche; & si l'on veut évuider ces croix, il suffira de voir les exemples rapportés dans les Leçons XLIII & XLIV.

Planche LI.

DE PERSPECTIVE. II. PART. Planche 129

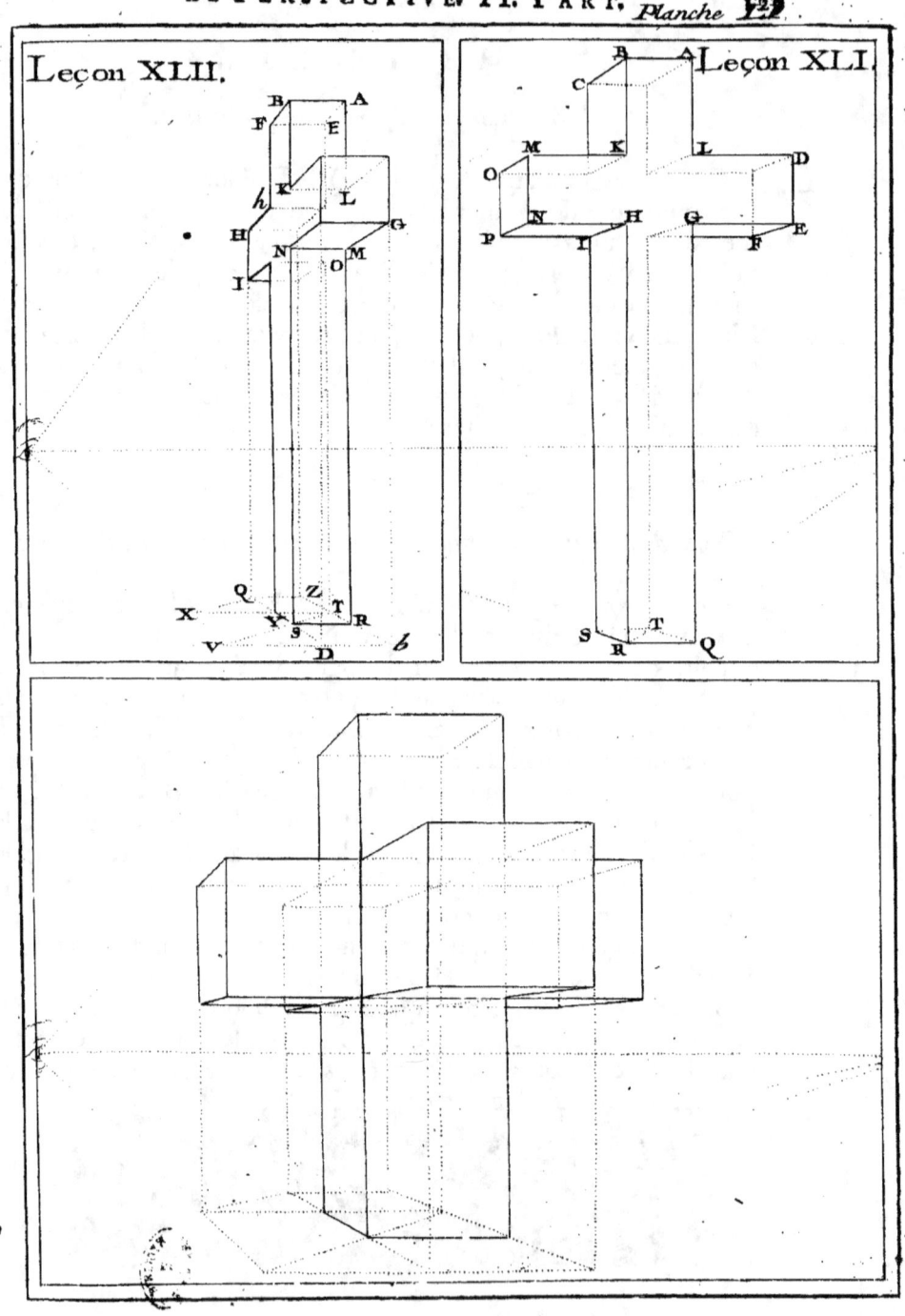

R

130 TRAITÉ

LEÇON XLIII.

Croix évuidée.

PL. LII. Cette croix est seulement plus longue à opérer que la croix simple, mais si d'un côté on est ennuyé de son opération, de l'autre on en sera bien dédommagé par l'intelligence qu'elle donne, non-seulement pour les emboitures de cette charpente, mais encore pour toute autre chose à mettre en perspective. C'est pourquoi je conseille à ceux qui voudront se familiariser dans la pratique de cette Science, de se proposer différens objets, & de les représenter sous divers points de vûe; je ne doute pas même qu'ils ne parviennent, par ce moyen, au point de sçavoir assez bien les regles pour pouvoir s'en passer ensuite.

DE PERSPECTIVE II. PART.

Leçon XLIII.

Planche LII.

132 TRAITÉ

LEÇON XLIV.

Croix évuidée, dirigée au point de vûe.

Pl. LIII. Cette opération n'a pas plus besoin d'instruction que la précédente; il suffira, pour en avoir l'intelligence, de se rappeller l'opération de la croix simple, (*Leçon XLII.*) qui doit paroître fort aisée à concevoir aux personnes qui auront fait quelque attention à ce qui précede.

DE PERSPECTIVE. II. PART. 133

Planche LIII.

Leçon XLIV.

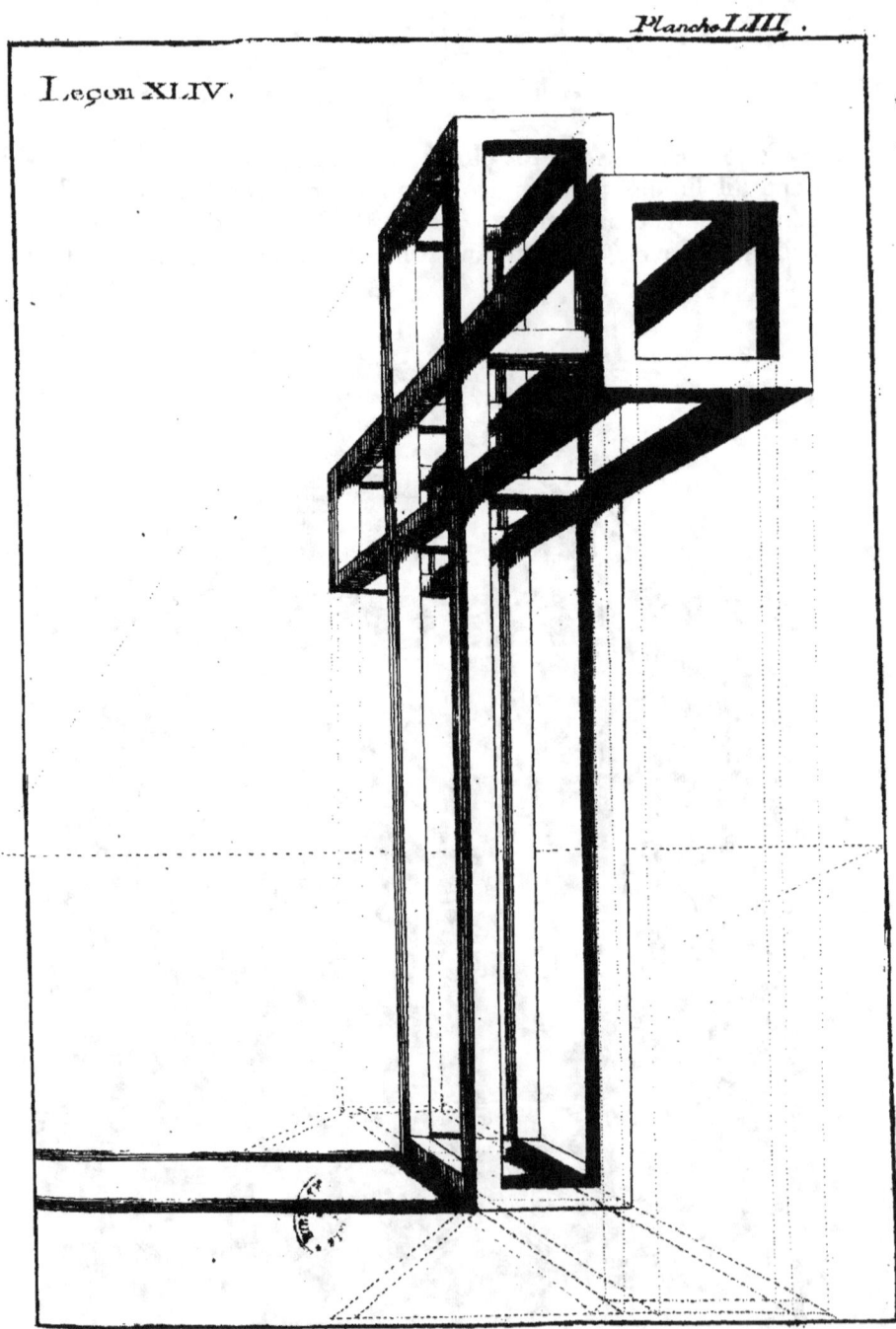

134 TRAITÉ

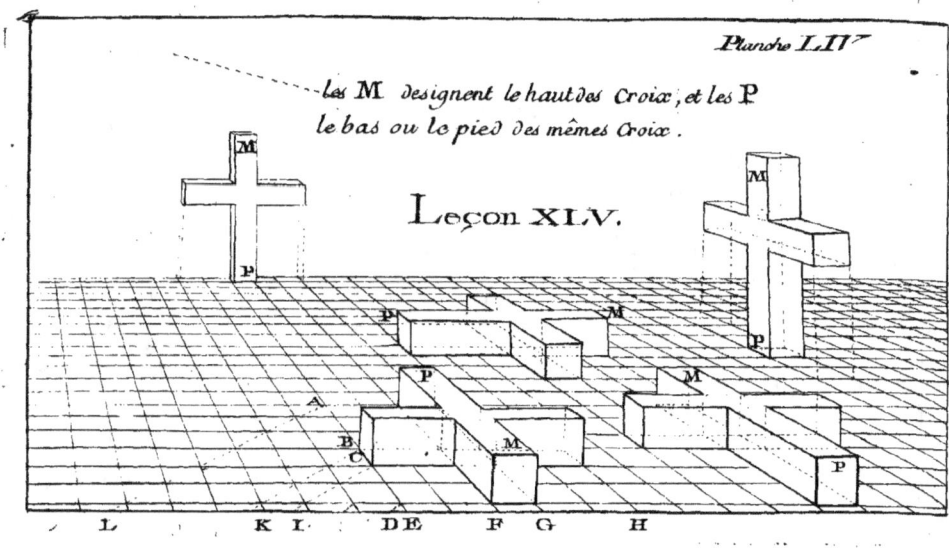

LEÇON XLV.

Croix couchée horifontalement.

PL. LIV. Des points E, F, G, H, proportion de la croix propofée, je tire au point de vûe, fuppofant que E F ou G H eft la longueur des croifillons, & F G l'épaiffeur de la croix. Des points L, K, I, D, je tire au point de diftance; L D eft la longueur totale de la croix, & K I marque la place du croifillon, que je fais égal à F G; D E eft l'éloignement de la croix, & M C P la croix cherchée.

LEÇON XLVI.

Croix verticale fur l'angle.

PL. LV. Soit l'élévation A B D G M donnée, & le plan H G V X Q auffi donné. Ayant mis ce plan en perfpective, des hauteurs géométrales de la croix Z B, je tire au point de diftance; aux fections des lignes du plan, avec les lignes de l'échelle, j'éleve des perpendiculaires, ce qui me donne le profil perfpectif de la croix. Des points de ce profil & du point de diftance, je fais paffer des lignes qui, coupant les perpendiculaires du plan, donnent la croix propofée.

LEÇON XLVII.

Si cette croix n'étoit pas donnée fur l'angle, on mettroit également fon plan en perfpective: mais des plans du perfpectif on meneroit des parallèles, que l'on éleveroit dans l'échelle, afin d'avoir les hauteurs cherchées.

DE PERSPECTIVE. II. PART. 135

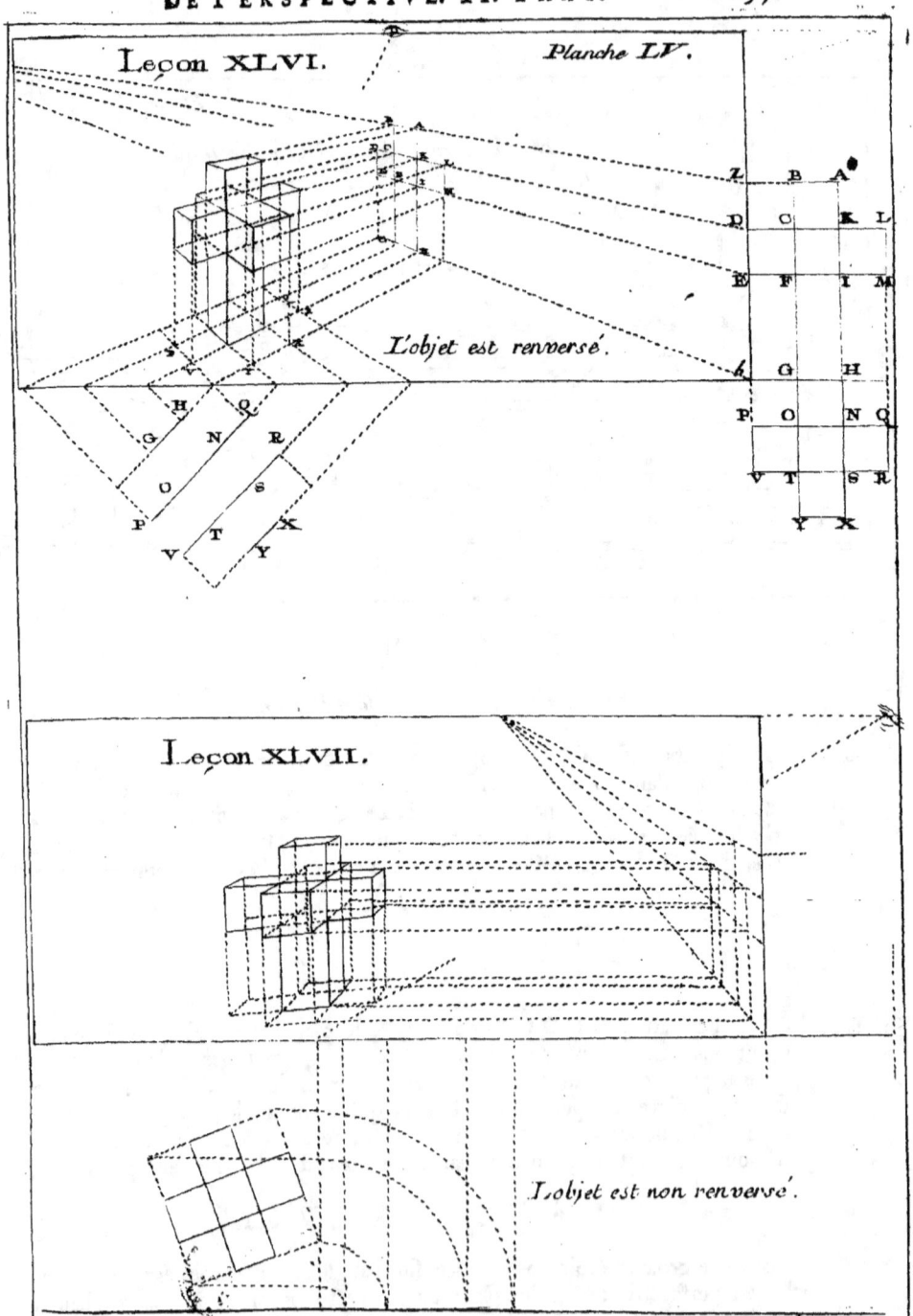

Leçon XLVI. Planche LV.

L'objet est renversé.

Leçon XLVII.

L'objet est non renversé.

LEÇON XLVIII.

Croix inclinée.

Pl. LVI. Pour peu qu'on faſſe de réflexion, il eſt aiſé de voir que le croiſillon ML, ED a pour plan TP, NO; de même QR eſt le plan de AB, & IK celui de HG. Ce plan bien conçû, il n'y aura aucune difficulté; car, étant mis en perſpective, on élevera des perpendiculaires de ce plan perſpectif, que l'on déterminera par des paralleles qui, élevées dans l'échelle, donneront la hauteur de ces perpendiculaires, & formeront la croix inclinée cherchée.

Cette Méthode eſt générale pour toutes ſortes d'élévations; ainſi il eſt bon de ſe la rendre familiere.

LEÇON XLIX.

Croix inclinée, dont le croiſillon eſt horiſontal.

Il ſuffit de comprendre que le croiſillon horiſontal, dont CFGK eſt le plan, a pour élévation ou profil géométral NSOT; que le parallelogramme LPQM eſt le plan du haut de la croix, dont VX eſt le profil, & AB le plan du bout d'en-bas. Cela poſé, on mettra ce plan en perſpective, & on élevera des perpendiculaires, dont on ira chercher les hauteurs dans l'échelle de dégradation.

Si l'on veut faire cette croix inclinée à double croiſillon, on exprimera, ſur le plan, les deux croiſillons, c'eſt-à-dire, que l'on joindra ces deux opérations enſemble.

Planche LVI.

DE PERSPECTIVE. II. PART.

Planche LVI.

Leçon XLVIII.

Leçon XLIX.

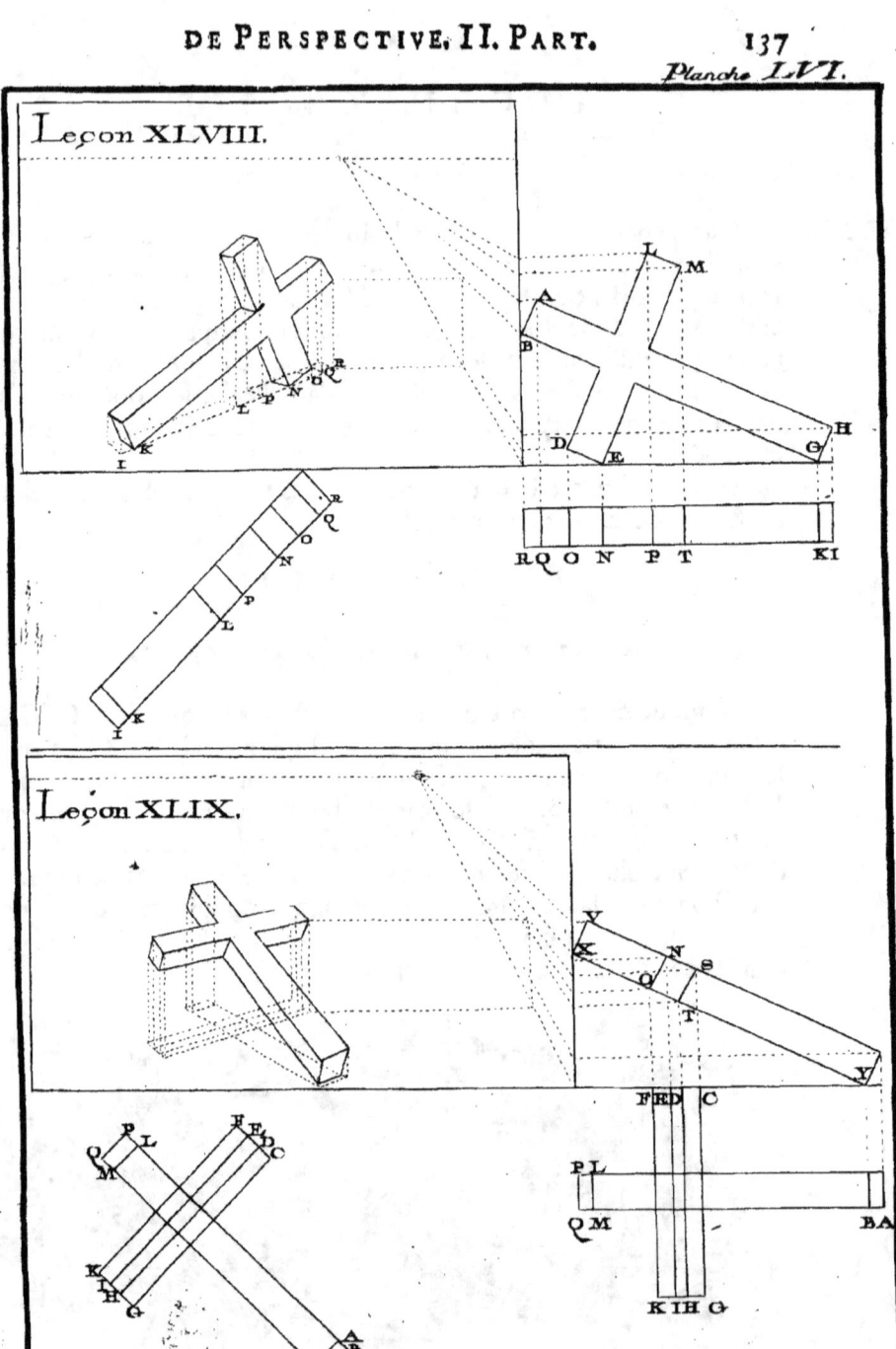

LEÇON L.

Mettre la même croix en perspective, par la Méthode de la page 106.

PLANCH. LVII.

Soit le géométral h T V I dont le plan est f. Je pose ce géométral en R, selon la déclinaison & l'éloignement que je me propose de donner à cette croix. Je tire du plan géométral P d X g, des lignes au point de distance D, (a D, ou A B est la distance) comme $b e$, X C. Des sections de ces lignes avec la base du tableau, j'élève des perpendiculaires indéterminément, telles que e L, C q; du plan géométral j'élève aussi des perpendiculaires que je fais égales aux hauteurs géométrales, c'est-à-dire, N M égale à a T, ainsi de suite ; puis tirant des hauteurs géométrales au point de vûe A des lignes comme M L, &c. elles couperont chacune leur correspondante, & donneront la croix perspective cherchée sans avoir eu besoin de faire son plan perspectif.

Outre que cette Méthode est, à ce qu'il me semble, plus courte que la précédente, en ce qu'elle sauve l'opération du plan, il me paroît encore qu'elle peut être regardée comme une des meilleures, parce que les horisons bas, que je recommande très-fort, aussi-bien qu'un point de distance très-éloigné, (position avantageuse pour voir les objets dans un heureux point,) ne permettent presque pas de découvrir le plan horisontal. Ainsi elle met, pour ainsi dire, dans le cas de ne point détailler le plan perspectif, & par conséquent on coure risque d'avoir une mauvaise élévation, ce qui n'arrive point dans celle-ci, puisque les fuyantes, tirées au point de distance, donnent tout d'un coup l'aplomb de chaque élévation.

Question pour les Géomètres.

Le géométral h I V T, étant donné, trouver les points évanouissans du perspectif S q, R o, R S, $o q$.

SOLUTION.

Du point de distance B, il faut mener les lignes B F, B G, paralleles aux lignes du plan P X, & $d g$; ce qui donnera les points G, F, pour les points évanouissans du plan. Du point G, comme centre & de l'ouverture G B, on décrira l'arc de cercle B E, ce qui donnera G E, pour la distance oblique, eu égard à la déclinaison du plan dont on a parlé ci-devant. Puis du point de distance E, on menera les lignes E H, E K jusques dans la perpendiculaire du point plan G, ce qui donnera les points évanouissans cherchés H & K.

DE PERSPECTIVE. II. PART. 139

Planche LVII.

Leçon L.

A point de vûe.
A B distance.
B F parallele à ∂ g.
B G parallele à P X.

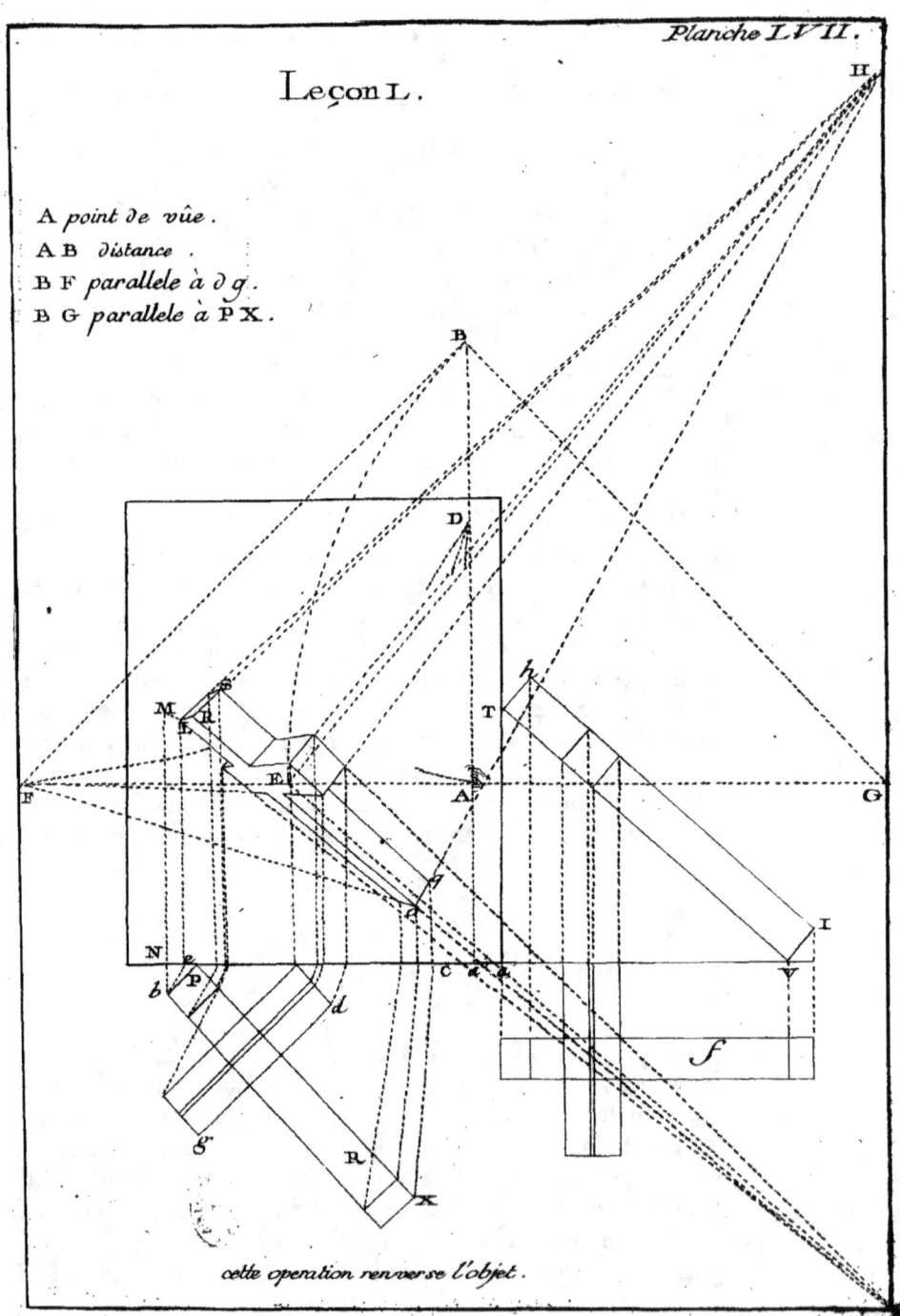

cette operation renverse l'objet.

Sij

LEÇON LI.

Arcades à mettre en perspective.

PLANCHE. LVIII.

Soit l'arcade géométrale C A F. J'enferme le ceintre C A F, dans un quarré C P F; je prends une diagonale P Q. Du point de section A je mene la parallele A B. Des points géométraux O, B, E, G, je tire au point de vûe. Je fais G N égale à G Y, N M égale à F P, ou à C P moitié de l'ouverture, M D égale à M N, & D X égale à N G, ou G Y. De ces grandeurs géométrales G, X, je tire au point de distance. Des sections Z, G, j'éleve des perpendiculaires qui, étant coupées par les fuyantes au point de vûe, donneront l'arcade perspective cherchée. Si des points G, X, on tire au point de vûe, on aura en retour de semblables segmens Z, V, qui donneront le moyen de construire d'autres arcades. Ainsi cette Leçon suffit pour apprendre à mettre toutes sortes d'arcades en perspective, ainsi que leurs épaisseurs.

DE PERSPECTIVE. II. PART. 141

Planche LVIII.

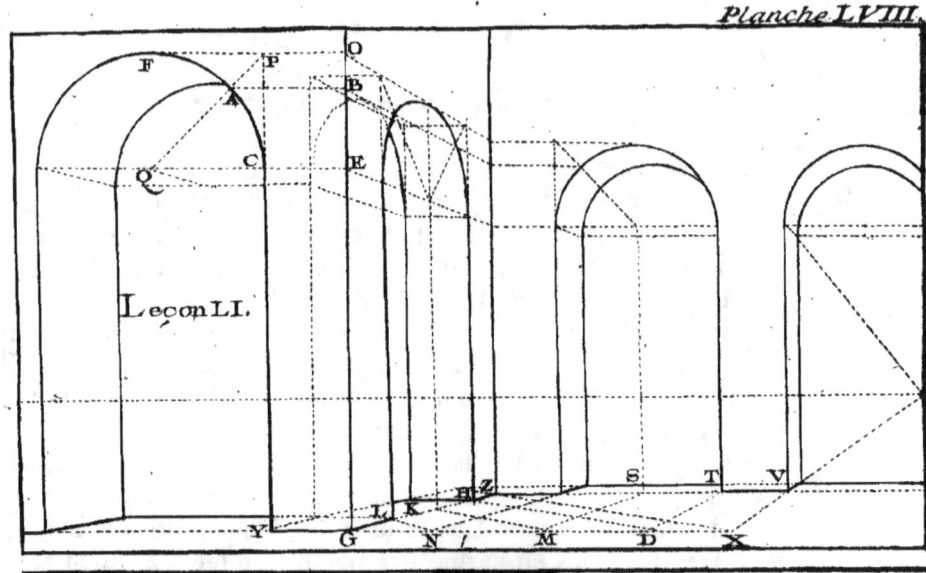

Leçon LI.

142 TRAITÉ

REMARQUE.

Il est bon d'avertir ceux qui ne sont que praticiens, & qui veulent sçavoir la perspective, que puisqu'il est nécessaire de faire le géométral des objets, (n'étant pas possible de donner l'apparence d'une porte Dorique, si l'on ignore la hauteur de son imposte, eu égard à son ouverture) qu'ils doivent se servir de l'explication de la Planche XLII pour mettre généralement toutes sortes d'objets en perspective. A l'égard des Leçons données depuis cette Planche XLII jusqu'ici, ils ne les doivent considérer que comme des instructions propres à détailler de certaines parties, comme des marches, des portes, des arcades, des entablemens, &c.

EXEMPLE.

Pl. LIX. Soit un portique tel que celui de cet exemple, ou aura (page 108) le détail des retraites, l'ouverture des portes, la hauteur des arcades, la saillie des corniches, &c; puis on se servira de la Leçon précédente pour les arcades; des Leçons de la Planche LXIX, s'il étoit question de portes; de celles de la Planche LXXVII s'il s'agissoit d'un fronton; ainsi des autres.

Babel. invenit & Sculpsit.

DE PERSPECTIVE. II. PART. 143
Planche LIX

144 TRAITÉ

LEÇON LII.

Mettre une coquille dans une niche.

Pl. LX. Soit le demi-cercle L O K perspectif pour le concave de la niche; le point C le centre du demi-cercle L B K, aussi-bien que du demi-cercle perspectif L O K. Dans ce demi-cercle je prends nombre des points comme I, D, H. De ces points je mene des paralleles I P, D E, H G. Je tire du point C au point de vûe la ligne C O qui coupera les diamétres I P, D E, H G, en deux également, & me donnera les points b, a, &c. pour les centres des cercles I Q P, D S E, &c. Je divise ces cercles en autant de parties égales que l'est le grand cercle L B K, c'est-à-dire, que si le cercle L B K est divisé en neuf parties égales L M, M N, &c. le cercle I Q P sera aussi divisé en neuf parties égales I A, A Q, &c. ainsi de suite. Et par les divisions de ces cercles je tracerai les courbes M A R T O, N Q S V O, &c.

Planche LX.

DE PERSPECTIVE. II. PART. 145.

Planche LX.

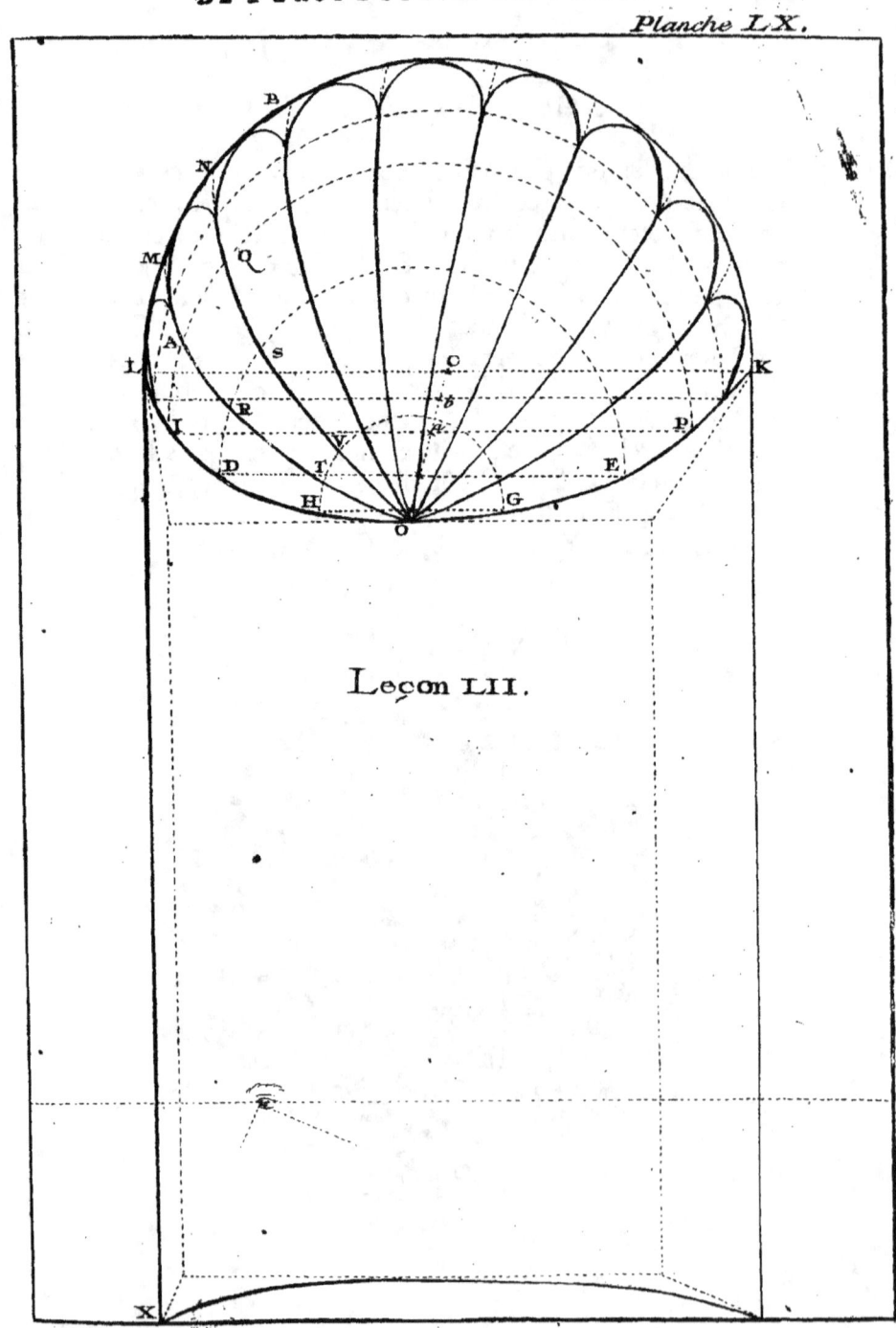

Leçon LII.

TRAITÉ

LEÇON LIII.

Mettre un berceau en perspective.

Pl. LXI. On construira les arcades YFBX, TVR, &c. Dans l'arcade YFBX, on déterminera le nombre de traverses FE, BA, &c. Dans le milieu de eC on décrira le cercle G, qui aura pour rayon la moitié de ef ou de CD. Des points F, E on tirera des tangentes au cercle G, ce qui donnera les points h, d. De ces points on tirera au point de vûe. Le point F venant du premier cercle sera terminé en K sur l'autre premier cercle. Le point h pris sur le second cercle sera terminé en L, sur l'autre deuxiéme cercle. Le point A sera terminé en O, & ainsi des autres. Si l'on décrit le cercle H dans le milieu de qM, les épaisseurs KL, RS, OQ seront tangentes à ce cercle H; car le point K étant le point correspondant de F, & le point L le point correspondant de h, on aura la ligne KL correspondante à la ligne Fh. Par la construction, on a eu la ligne Fh tangente au cercle G, on aura de même la ligne KL tangente au cercle H.

DE PERSPECTIVE II. PART. 147

Planche LXI.

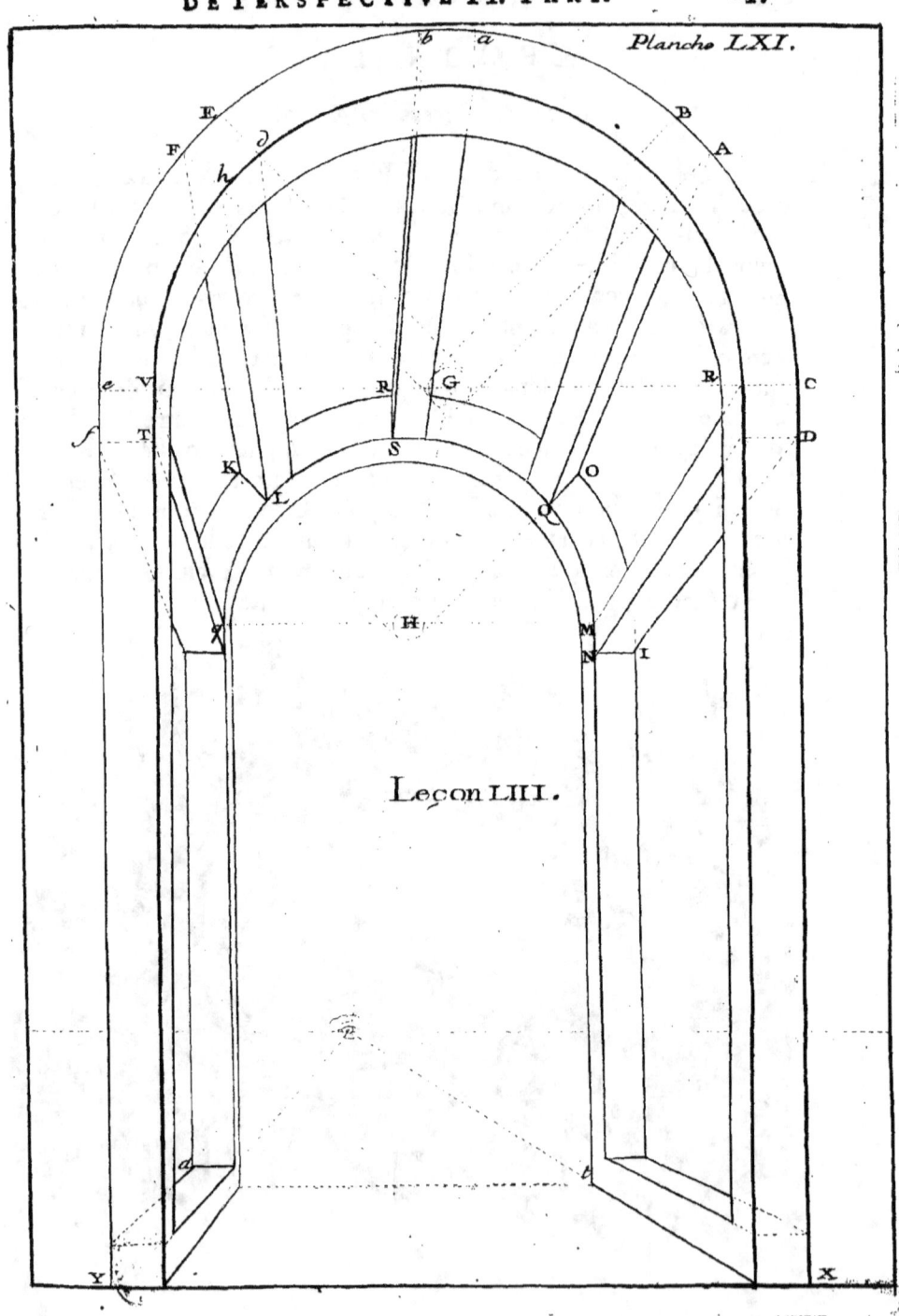

Leçon LIII.

Tij

LEÇON LIV.

Arcade vûe de profil.

PLANCH. LXII.

Soit présentement l'arcade CDEF, perspective, c'est-à-dire, allant au point de vûe.

Par les Leçons précédentes, on trouvera le moyen de faire cette arcade, ainsi que le petit cercle L, perspectif du géométral K. Des points O P, N ƒ, & du point de vûe, on tirera les lignes O D, P C, N d, ƒ b. Les sections de ces lignes, sur l'arcade, donneront les points C, D, I, E, F. De ces points on tirera des tangentes C B, D Y au cercle L; & des points B C, D Y, &c. on menera des paralleles qui donneront les traverses, lesquelles, prenant le contour de l'arcade tel qu'on le voit dans le géométral M N, font que l'on voit le dessus de ces traverses, quoique l'horison soit plus bas. Les traverses A b d g, e N a dont le géométral N ƒ est horisontal, seront toujours vûes en-dessous.

DE PERSPECTIVE. II. PART. 149
Planche LXII.

Leçon LIV.

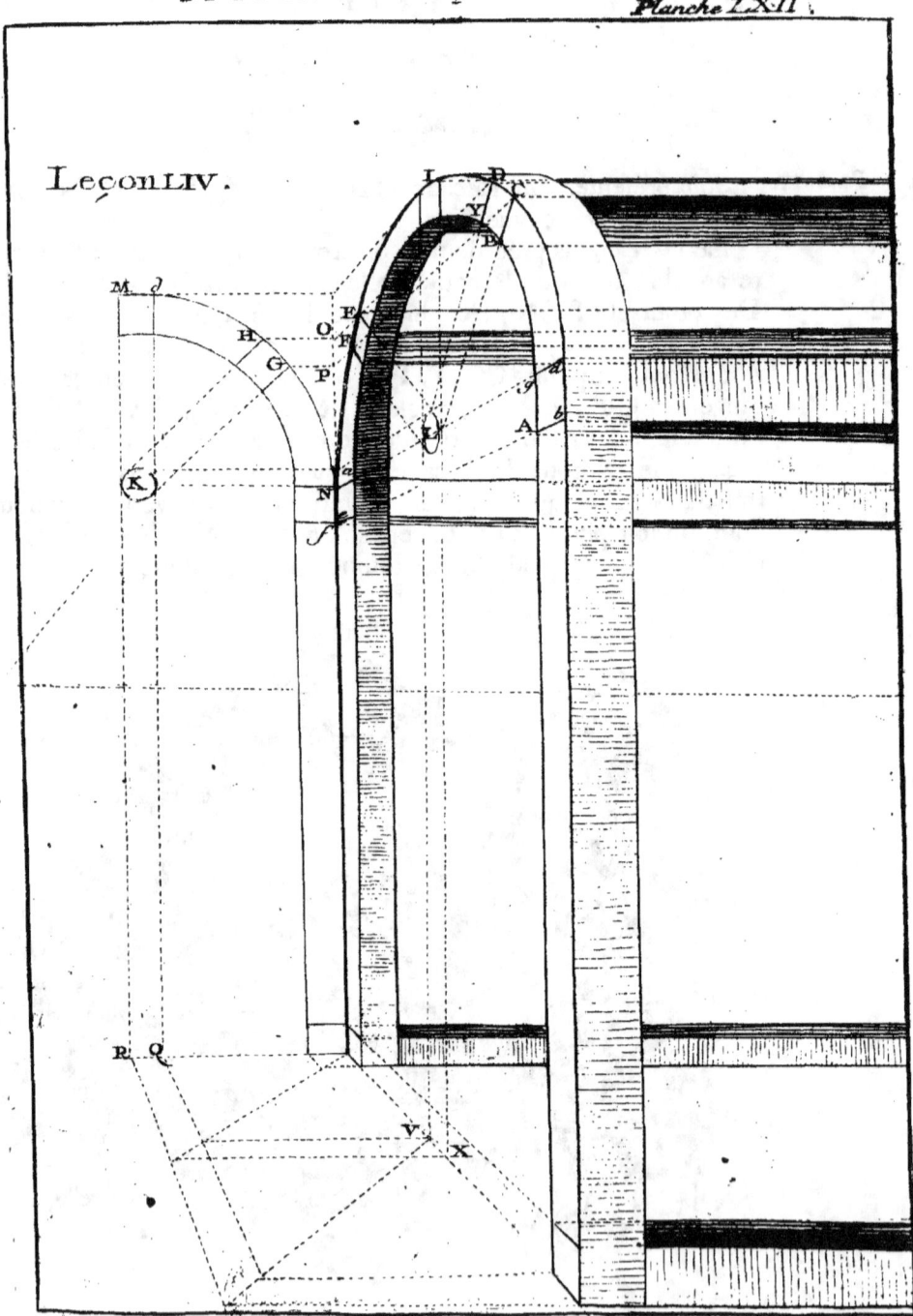

LEÇON LV.

Luſtres dans une voûte.

PLANCH. LXIII.

Soit O *d* la profondeur de la galerie, dans laquelle on veut mettre deux luſtres, de maniere que le premier ſoit au tiers de la galerie, & l'autre aux deux tiers, enſorte qu'ils ſoient autant éloignés l'un de l'autre qu'ils le ſont des extrémités de la galerie. Pour cet effet, du point *d* profondeur de la galerie, & d'un point quelconque, pris dans l'horiſon, on menera la ligne *d* R; on diviſera l'eſpace O R en trois parties égales. De ces diviſions P, Q on tirera à ce point accidentel; ce qui diviſera la longueur *d* O en trois parties, aux points O, *a*, *b*, *d*. De ces points on menera des paralleles, & on élevera les perpendiculaires *a f*, *b g*. Des points *f*, *g* on menera des paralleles, qui ſeront diamétres des cercles *f* A D, *g* B E. Du point *h*, centre du cercle L M N, on tirera au point de vûe; ce qui coupera les paralleles au centre des cercles. On déterminera ſur la baſe O R l'emplacement qu'on veut donner à ces luſtres dans la voûte, comme en V & en X. De ces points on tirera au point de vûe, les lignes V S, X Z. Des points S, T, Y, Z on élevera des perpendiculaires T A, S B, &c. qui couperont les cercles correſpondans; ce qui donnera les points A, B, D, E où doivent être attachés les luſtres. On déterminera enſuite dans la hauteur O L, la longueur que l'on veut leur donner au-deſſous du ceintre, comme le point 4. De ce point on tirera au point de vûe, & les points *d*, *e* étant renvoyés parallelement, détermineront les points F, I, G, K, pour les longueurs des luſtres cherchés. Si l'on vouloit en placer un dans le milieu, on prendroit les diagonales F K, G I, qui donneroient le point H, duquel on éleveroit la perpendiculaire H C juſqu'à la rencontre de la ligne M C, qui eſt tirée au point de vûe.

DE PERSPECTIVE. II. PART. 151
Planche LXIII.

Leçon LV.

LEÇON LVI.

Corniche vûe de profil.

PLANCH. LXIV.

Des parties du profil géométral A B menez des paralleles, qui vous donneront les points géométraux C, B. De ces points tirez au point de vûe jusqu'à la rencontre du mur D V. Des points D, V, menez des paralleles D E; & des parties du profil A B, tirez des lignes au point de vûe; elles seront terminées par les paralleles D E qui donneront le profil E V.

LEÇON LVII.

Corniche avec retour.

Soit le géométral C D A. Du point A il faut tirer au point de vûe la ligne A E, que l'on déterminera suivant la profondeur donnée. Des points A, E & des points de distance, on menera les lignes A B & E G. De toutes les parties du profil géométral C D, on élevera des perpendiculaires sur la ligne A C son plan. Des points A, C il faut tirer au point de vûe jusqu'à la rencontre des diagonales A B, E G, des points de section abaisser des perpendiculaires, & des parties du profil géométral C D, tirer des lignes au point de vûe, jusqu'à la rencontre des perpendiculaires; comme, par exemple, le point D, qui a pour plan le point A jusqu'au point H, qui a pour plan le point E, correspondant du point A. Ce qui donnera les profils perspectifs sur l'angle, B D, G H, desquels on menera des paralleles.

Planche LXIV.

DE PERSPECTIVE. II. PART.

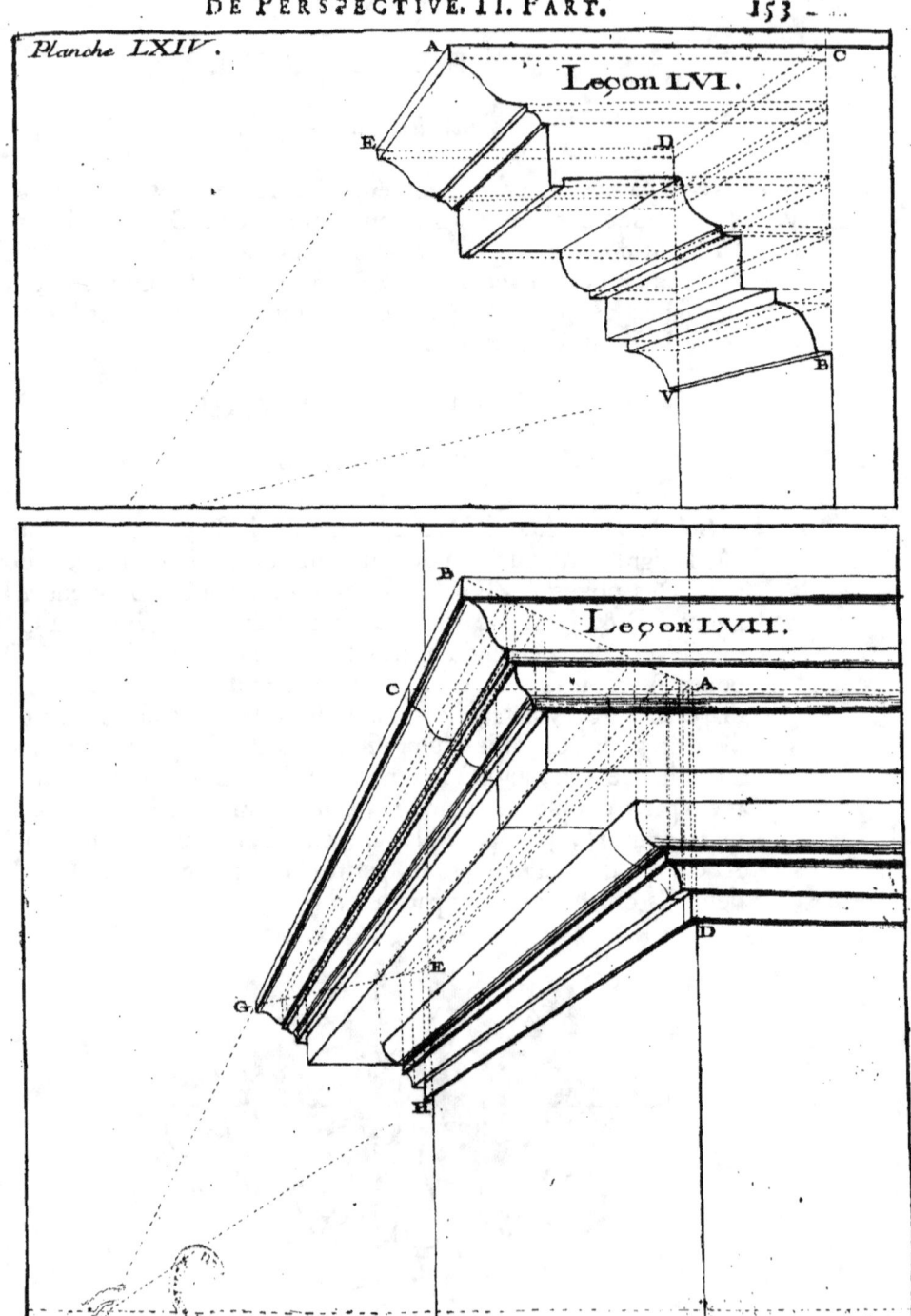

Planche LXIV.

Leçon LVI.

Leçon LVII.

LEÇON LVIII.

Tracer des moulures quelconques profilées sur des lignes ou paralleles, ou allant au point de vûe, ou avec retour sur la diagonale.

PLANCH. LXV.

Soient supposés les points de distance hors du tableau. La diagonale HQ étant supposée aller à un point de distance, il s'agit de trouver la diagonale NM, sensée aller à un autre point de distance.

La profondeur QN étant déterminée; des points H, Q, N menez les parallèles quelconques HK, NL, QI. D'un point quelconque pris dans l'horison comme P, & par le point I, menez la ligne IK. Du point K tirez au point de vûe la ligne KL. Du point L tirez au point P la ligne LM; & du point M au point N tirez la diagonale MN cherchée.

DE PERSPECTIVE. II. PART. 155

Planche LXV.

Leçon LVIII

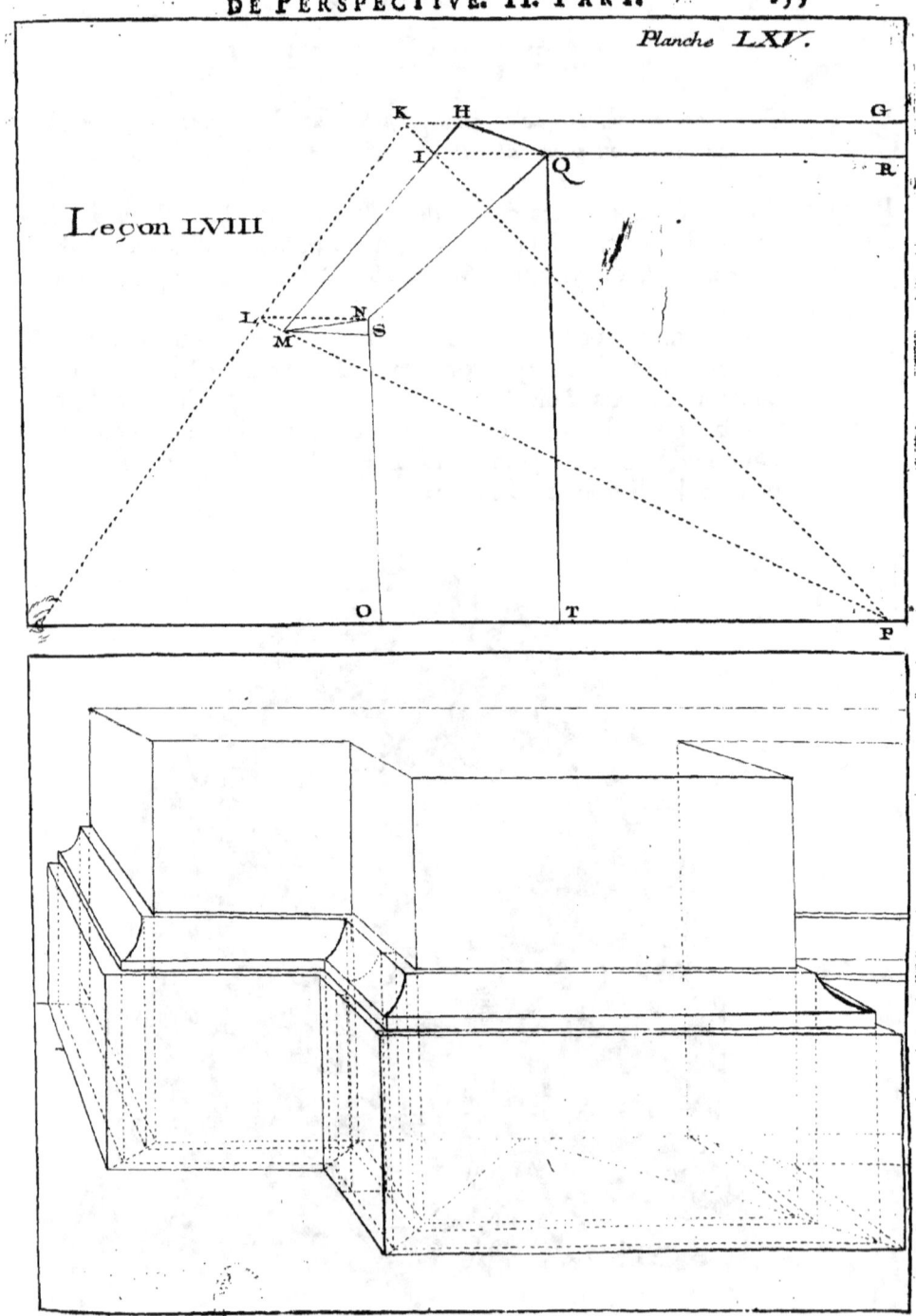

Vij

156 TRAITÉ

LEÇON LIX.

De l'aplomb des colonnes.

PLANCH. LXVI. Il arrive quelquefois, en mettant en perspective des compositions d'Architecture, que l'on a de la difficulté pour trouver l'aplomb des colonnes au-dessous de leur entablement; il est cependant nécessaire de les sçavoir bien placer, sans quoi l'on seroit tous les jours exposé à faire des porte-à-faux, & des colonnes hors d'œuvre. C'est ce qui m'a déterminé à dépouiller ici la colonne de son chapiteau, afin que cette colonne étant enfermée dans son quarré, & touchant les quatre points qui sont au milieu de chaque côté, on puisse mieux voir, par l'échancrure de la courbe, sa vraye position. L'expérience confirmera les principes naturels de cette Méthode dont a donné un exemple dans la figure qui est au bas de la planche LXVI.

DE PERSPECTIVE. II. PART. 157

Leçon LIX. Planche LXVI.

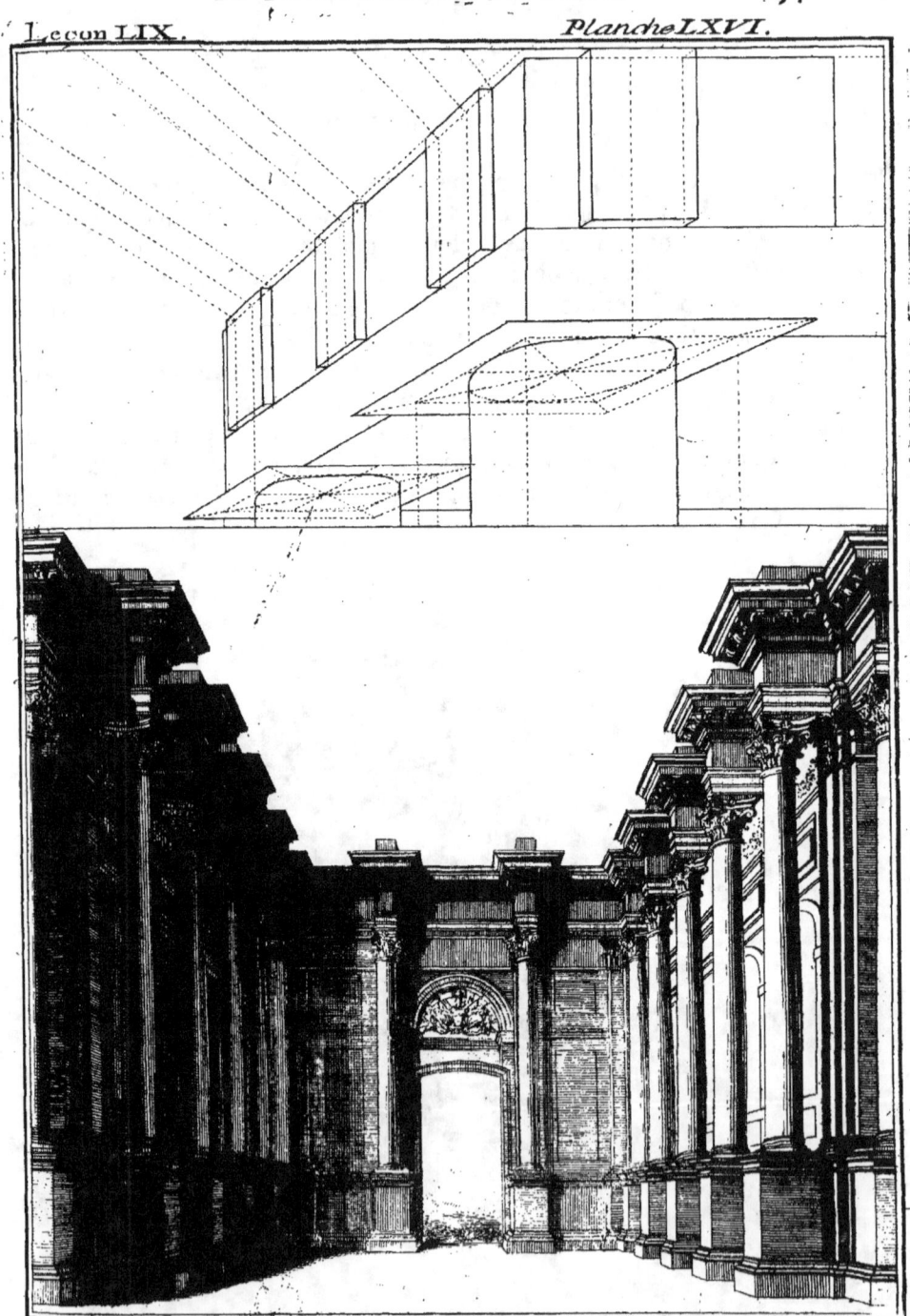

TRAITÉ

LEÇON LX.

Mettre des portes en perspective.

PLANCH. LXVII. Soient les portes H V y d & T E d, auxquelles il s'agit de mettre des battans qui puissent fermer leurs ouvertures. Je considere H V comme un point fixe, sur lequel la porte se meut, & par conséquent décrit un cercle en se fermant ou s'ouvrant, dont le point H est le centre, & l'ouverture de la porte H d est le rayon.

Des points H, d je mene les paralleles H g, d e. Du point H, & du point de distance, je mene une diagonale qui coupe la parallele d e en e. Du point e je tire au point de vûe la ligne e f, qui coupe la parallele H g en g. Du point g je tire au point de distance; ce qui me donne le point h. De ce point je tire la parallele h f; ce qui me donne le quarré perspectif h f e d, dans lequel je fais le cercle perspectif h g G d, dont H sera le centre. Considérant ensuite que cette porte peut s'ouvrir dans tous les points de ce cercle, je la détermine en G. Du point H à ce point G, je tire la ligne H G; j'éleve la perpendiculaire G M; je mene la parallele G N. Du point N j'éleve la perpendiculaire N Z, & la parallele Z M ayant déterminé la perpendiculaire G M, du point V au point M je tire la ligne V M; ce qui me donne le battant V M G H, qui ferme exactement l'ouverture de la porte V H d y.

Si cette opération est bien faite, les lignes M V, G H se réuniront à un point A dans l'horison; d'où l'on peut conclure que le battant G H étant continué dans l'horison en A, donnera le point A pour mener tout de suite la ligne V M.

Il en sera de même de la porte d E T, dont le battant est déterminé par le plan en un point quelconque D; car la ligne D E étant prolongée dans l'horison, donnera le point B pour mener T S, aussi-bien que le point de vûe O, pour mener S Q, T R, & enfin le point C pour les lignes Y K & X L.

DE PERSPECTIVE. II. PART.

Planche LXVII.

Leçon LX.

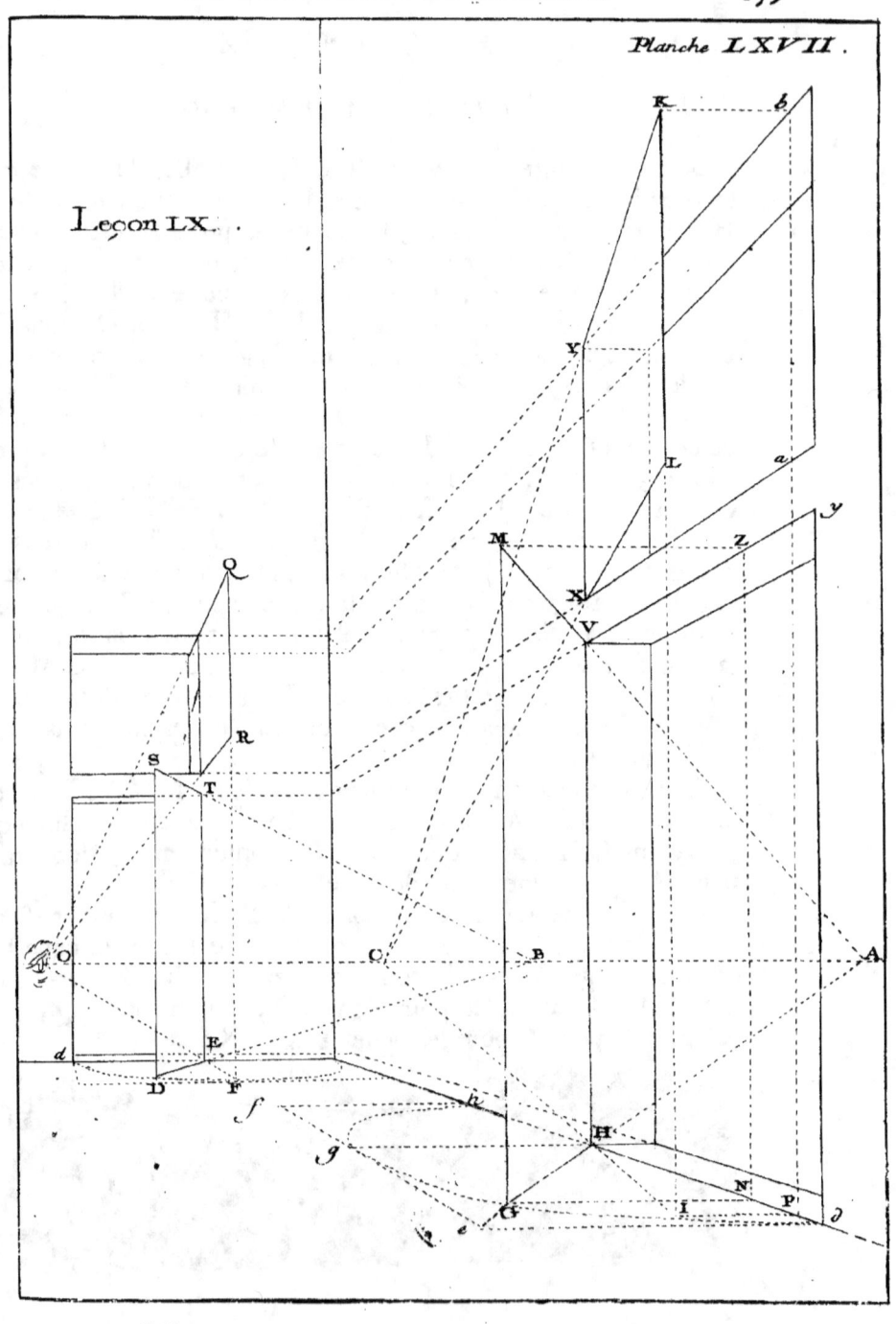

LEÇON LXI.

Porte ceintrée à deux battans.

PLANCH. LXVIII. Suppofons que ces battans fe meuvent fur leur axe C L, E Z, & ferment chacun la moitié de l'ouverture. Du point A on menera la parallele A B jufqu'à la rencontre de la ligne du point de vûe C B. Du point B on élevera la perpendiculaire B Q, terminée par la ligne du point de vûe L Q. Des points Q, *d*, on menera les paralleles *d a*, Q K, qui donneront A C, *e a* pour le deffous du ceintre, & K L, *e a* pour fon quarré, dans lequel on prendra la diagonale L *a*, & dans le vrai ceintre de la porte, la diagonale L Y. Du point de fection de la diagonale avec le ceintre de la porte, on menera une parallele qui donnera le point X. Sur le côté K *a* il faut décrire un demi-cercle, dans lequel on prendra un point *b* dans la diagonale *a b*. De ce point *b*, ayant mené la parallele *b* V; du point X au point V on tirera la ligne V X, qui, coupant la diagonale L *a*, donne un point pour ceintrer le battant K *e* C A.

A l'égard du battant F R, ayant continué la ligne F E dans l'horifon en H; du point H on menera les lignes Z R, S T, qui donneront R Z S T pour le quarré du ceintre, dans lequel on prendra la diagonale Z T. Et la diagonale du ceintre de la porte ayant donné le point *p*, on menera du point H la ligne *p* O, qui, coupant la diagonale Z T, donne le moyen d'échancrer le battant R S E F. L'opération de ce battant eft, comme l'on voit, bien plus courte que la premiere. Il eft cependant néceffaire de les fçavoir toutes deux. Car la premiere eft pour le cas où le point accidentel eft dehors le tableau, & la feconde pour celui où il fe trouve dedans.

Planche LXVIII.

DE PERSPECTIVE. II. PART. 161

Planche LXVIII

Leçon LXI.

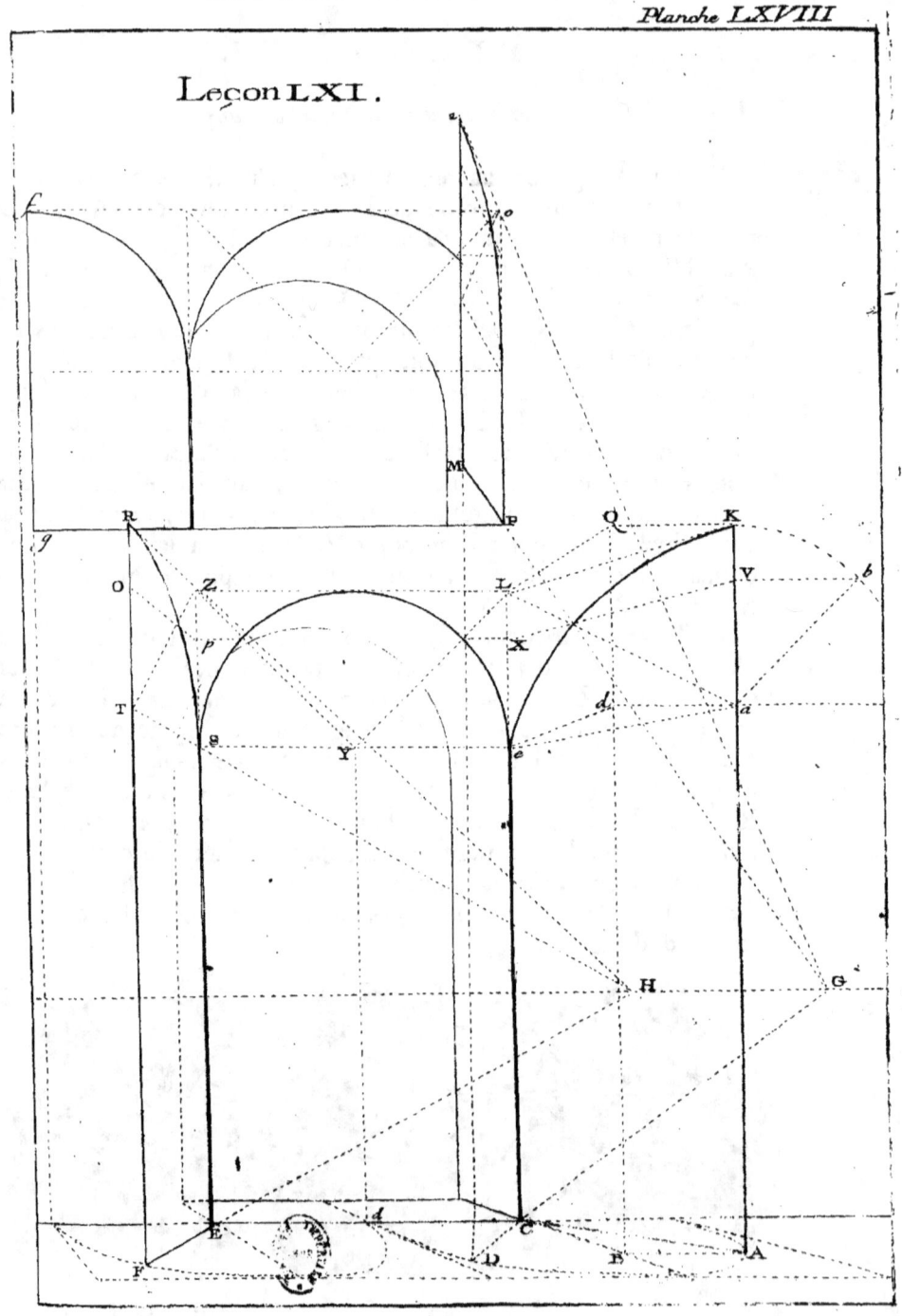

X

TRAITÉ

LEÇON LXII.

Déterminer des portes par une seule coupe.

PLANCH. LXIX.

Ayant porté la diſtance donnée dans la perpendiculaire du point de vûe B, tel que A B; des points R, K, deſtinés pour le côté des gonds, il faut mener des lignes indéterminément R S, K L, que l'on dirigera à un point de l'horiſon C, ſelon l'ouverture propoſée de la porte. Du point C, comme centre, & de l'ouverture A C, on décrira l'arc de cercle A G, puis tirant des lignes, des autres extrémités T, M de la porte, à ce point G, les ſections S & L termineront le battant cherché R S L K.

Si l'on avoit choiſi T M pour le côté des gonds, & qu'on eût également dirigée l'indéterminée M N (battant de la porte) au point C, il auroit fallu porter la diſtance A B, de C, en V, au lieu de la porter de C en G, & tirer du point K au point V, pour avoir la coupe cherchée ſur la ligne M N C.

Si l'ouverture de la porte alloit au point de vûe comme Q O, & qu'on ſe fût propoſé d'ouvrir le battant en O P indéterminement, on prolongeroit la ligne juſques dans l'horiſon. De ce point E, au point de diſtance A, on meneroit la ligne E A, ſur laquelle on éléveroit la perpendiculaire A F; du point F on prendroit la diſtance F A, qu'on porteroit de F en H, puis tirant de l'extrémité de la porte Q au point H, la ſection P termineroit la porte cherchée.

Et ſi Q avoit été choiſi pour le côté des gonds, & I Q, pour le battant indéterminé, on auroit tiré la ligne A D, perpendiculaire à la ligne A H, enſuite ayant mené du point D & par le point O la ligne O I, elle auroit donné le point I cherché.

DE PERSPECTIVE II. PART.

Planche LXIX.

Leçon LXII.

B point de vûe
A B distances

$CA = CG$
$FA = FH$ ou FD

Leçon LXIII.

$AF = AQ = FX$
$FO = OQ$

Leçon LXIV.

$AF = AR$

Xij

LEÇON LXIII.

PLANCH. LXIX. Suppofons préfentement que la porte C D, n'eft ni parallele, ni dirigée au point de vûe. Prolongez C D jufques dans l'horifon; de ce point F au point de diftance A, tirez la ligne FA, fur laquelle vous éleverez la perpendiculaire A I qui vous donnera le point I, pour mener perfpectivement la ligne L N, perpendiculaire à la ligne C L, & par conféquent le moyen de faire les épaiffeurs de la porte. Enfuite du point A, & fur le prolongement de la ligne A I, faites A Q égale à A F; du point F au point Q tirez la ligne F Q, que vous diviferez en deux également au point O; du point A au point O, tirez la ligne A P, & du point L à ce point P, tirez la diagonale perfpective L M, fur laquelle vous retournerez l'épaiffeur du mur, & toute autre s'il eft néceffaire.

Si l'on vouloit donner quelque proportion à la largeur de la porte, eu égard à fa hauteur, par exemple, la moitié; on prendroit la moitié de fa hauteur, que l'on porteroit fur la ligne parallele C S; du point F, comme centre & de l'ouverture F A, on décriroit l'arc de cercle A X, & du point géométral S, on tireroit au point X, la ligne S D, qui donneroit C D pour l'ouverture de la porte propofée.

LEÇON LXIV.

Enfin la ligne indéterminée D K étant la pofition quelconque du battant, on fera fur le prolongement de la ligne A H, la ligne A R égale à la ligne A F; du point F au point R, on menera la ligne F R; du point de diftance A on menera la ligne A E, perpendiculaire à la ligne F R, & du point A on menera la ligne A G, perpendiculaire à la ligne A E, ce qui donnera le point G, duquel menant la ligne C K, elle terminera le battant cherché D K.

Et enfin fi C T avoit été la pofition du battant indéterminé, on auroit mené du point E, qui eft à l'oppofite du point G, la ligne D V, qui auroit donnée le battant de la porte.

DE PERSPECTIVE. II. PART.

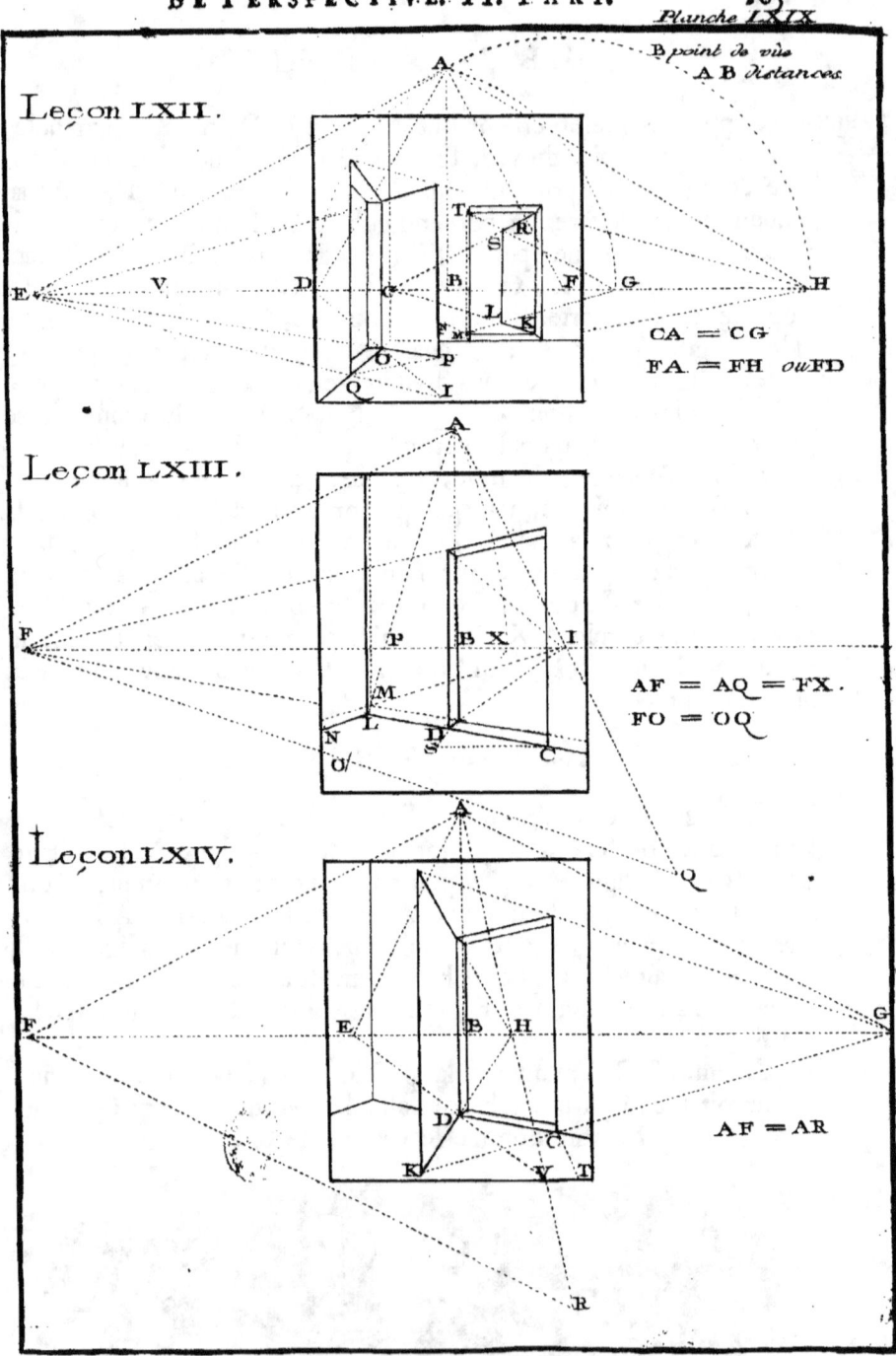

Leçon LXII.

B point de vûe
AB distances

CA = CG
FA = FH ou FD

Leçon LXIII.

AF = AQ = FX.
FO = OQ

Leçon LXIV.

AF = AR

LEÇON LXV.

Trouver les centres perspectifs d'un profil.

PLANCH. LXX.

De toutes les moulures géométrales A, B, C élevez des perpendiculaires jusqu'à la ligne D A, telles que C D, O P, N A. De ces sections D, A, menez des lignes du point de vûe jusqu'à la rencontre de la diagonale E K (dirigée au point de distance), comme D K, P R, que vous tirerez au point de vûe; & A E, &c. que vous menerez du point de vûe. Des sections de ces lignes avec la diagonale E K, abaissez des perpendiculaires. Des parties du profil A B C menez des paralleles jusques à la ligne du nud B S; de cette ligne tirez ou menez des lignes du point de vûe jusques à la perpendiculaire correspondante, c'est-à-dire, la ligne B I jusques à la perpendiculaire T I de la parallele T K, qui vient de la ligne K D, dont C est le géométral : & ainsi des autres. Par ce moyen vous pourrez tracer le profil perspectif F B I, dont A B C est le géométral.

Présentement du point G, centre géométral du profil A B C, il faut tirer la ligne G H au point de vûe, & la prolonger en GV : puis abaissant des perpendiculaires du profil perspectif F B I jusques à cette ligne V H, les différentes sections V, H, donneront les différens centres perspectifs cherchés pour décrire les cercles; sçavoir, du centre V & de l'ouverture V F, le cercle F D : du centre G, & de l'ouverture G B, le cercle B M : enfin du point H, & de l'ouverture H I, le cercle I L; & ainsi des autres.

LEÇON LXVI.

Si la position du point de vûe étoit directement dans la perpendiculaire du centre des cercles, le profil seroit terminé par une seule ligne, & il ne faudroit que du géométral & par le point de distance, mener des lignes pour avoir la naissance des cercles dans l'espace F Y, & du reste du profil Y Z tirer des lignes au même point de distance, pour avoir les autres cercles Y G. Pareille opération doit se faire pour les centres des saillies X Y, & pour les enfoncemens Y Z.

DE PERSPECTIVE. II. PART. 167

Planche LXX.

Leçon LXV.

Leçon LXVI.

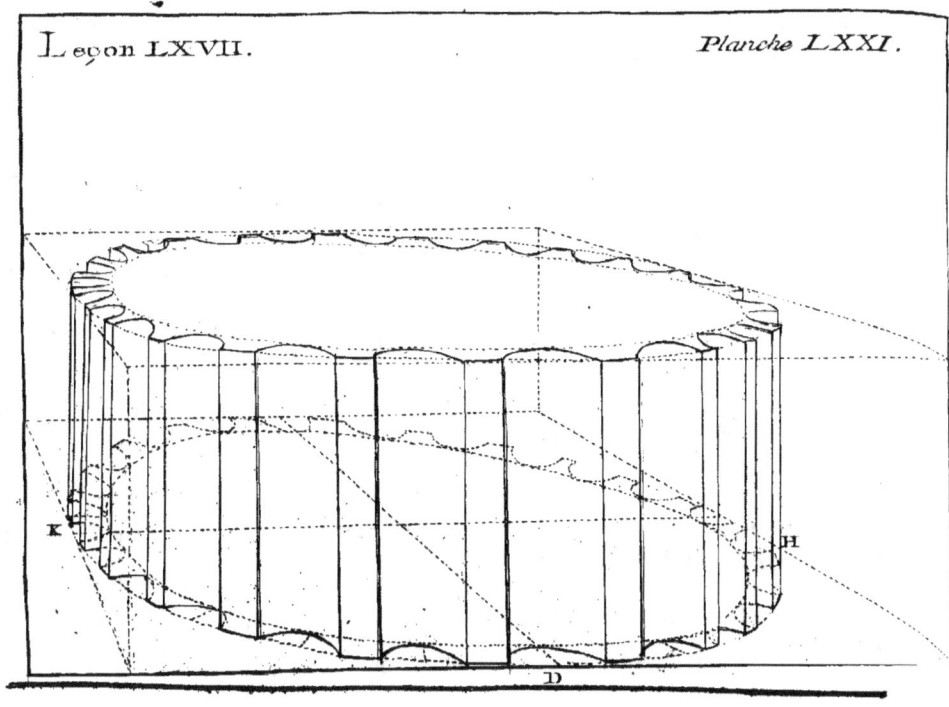

LEÇON LXVII.

Colonne canelée.

PLANCH. LXXI. Quelque simple que soit cette opération, on ne voit pourtant que trop de gens qui l'ignorent, ou qui la négligent, croyant qu'il ne s'agit que de mettre la grande canelure au milieu de la colonne. Pour les convaincre du contraire, il ne faut qu'observer que la colonne doit être inscrite dans un quarré, dont le point D sera le point du milieu, & le lieu de la plus grande canelure. Mais comme ce point D s'approchera du point H, & s'éloignera du point K à proportion que le point de vûe sera plus ou moins de côté, il s'enfuit que ce n'est que dans le cas où le point de vûe est placé précisément dans le milieu, que la plus grande canelure se peut trouver dans le milieu de la colonne.

LEÇON LXVIII.

PLANCH. LXXII. Cette Leçon est pour enseigner à mettre en perspective un triglyphe vû en face ou de côté; on en peut voir l'opération sur la Planche LXXII vis-à-vis, qui n'a pas besoin d'autre explication.

Planche LXXII.

DE PERSPECTIVE. II. PART.

Leçon LXVIII. Planche LXXII.

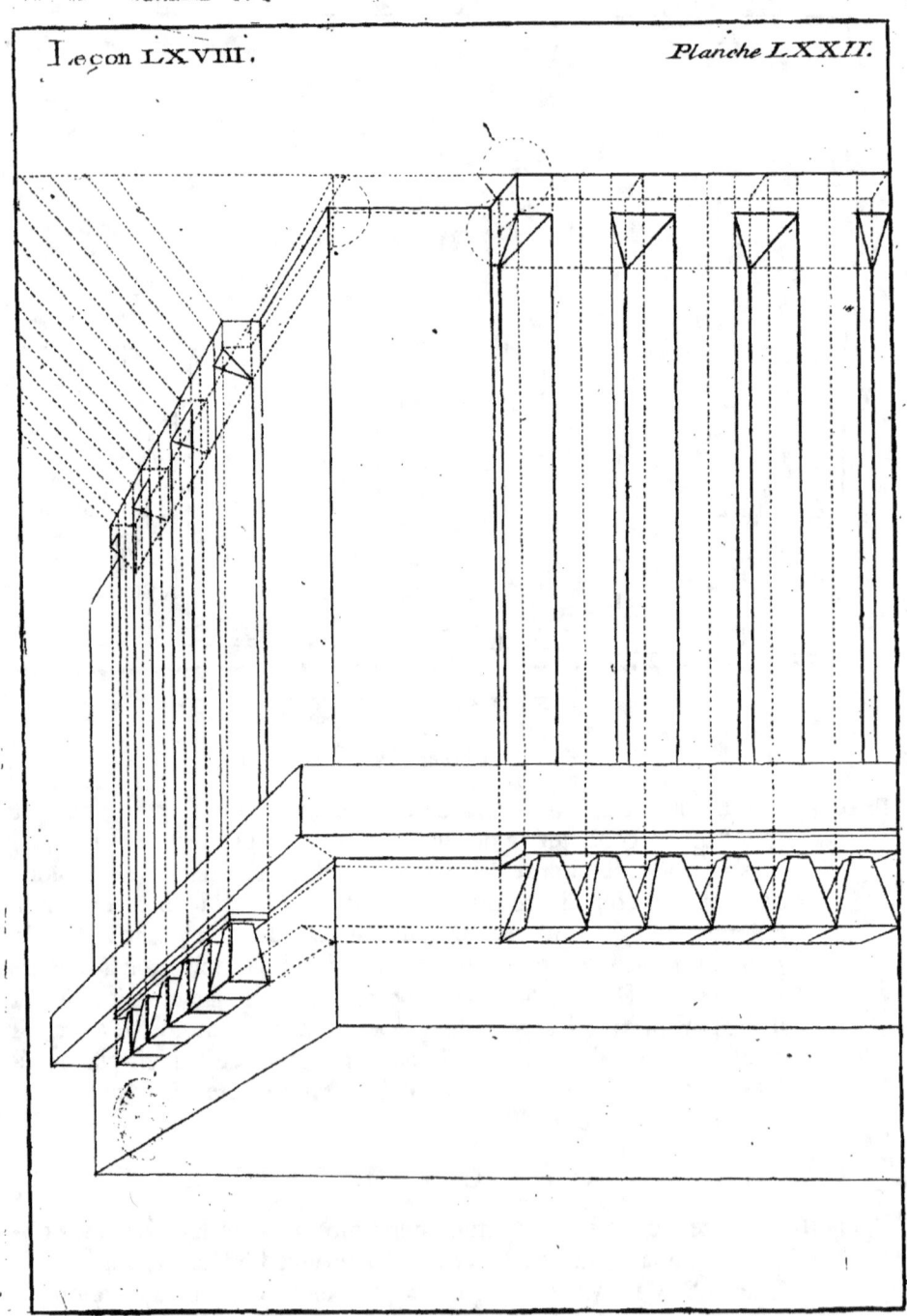

TRAITÉ

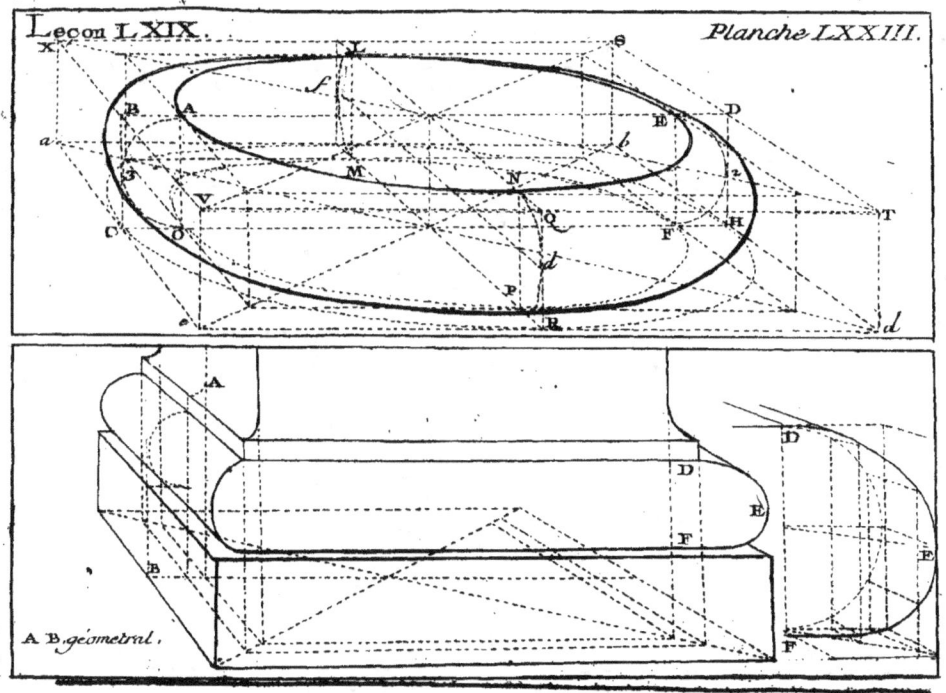

LEÇON LXIX.

Mettre un tore en perspective.

PLANCH. LXXIII.
Comme le tore s'arrondit par son plan & par son profil, il est nécessaire, pour le mettre en perspective, d'en faire le plan & l'élévation.

Soit le perspectif géométral E 2 F O 3 A enfermé dans le quarré perspectif D H C B, qui est la coupe du solide S T *d e a* X, dans lequel on conçoit que le tore est inscrit. Des points H & F, ou C & O, on fera les cercles H R C & F P O M ; le premier sera le plan de la saillie du tore, & le second le nud. Aux points R, P, M, &c. on élevera les perpendiculaires R Q, P N, qui donneront le moyen de faire les cercles N d P, L *f* M. Les points E, N, A, L seront les points principaux du nud du tore, dont le plan indiquera les saillies, puis par les ventres des cercles E 2 F, N d P, A 3 O, on tracera la courbe du tore cherché.

On pourra tracer cette courbe avec précision, en faisant nombre de cercles entre les quatre qui sont dans cette opération, auxquels je ne me suis borné que pour éviter la multiplicité des lignes.

PLANCH. LXXIV.
La Planche LXXIV, qui est vis-à-vis, n'est rapportée ici que pour faire voir l'utilité de ces torés, & le fréquent usage que l'on en fait dans les Ordres d'Architecture.

DE PERSPECTIVE. II. PART.

Planche LXXIV.

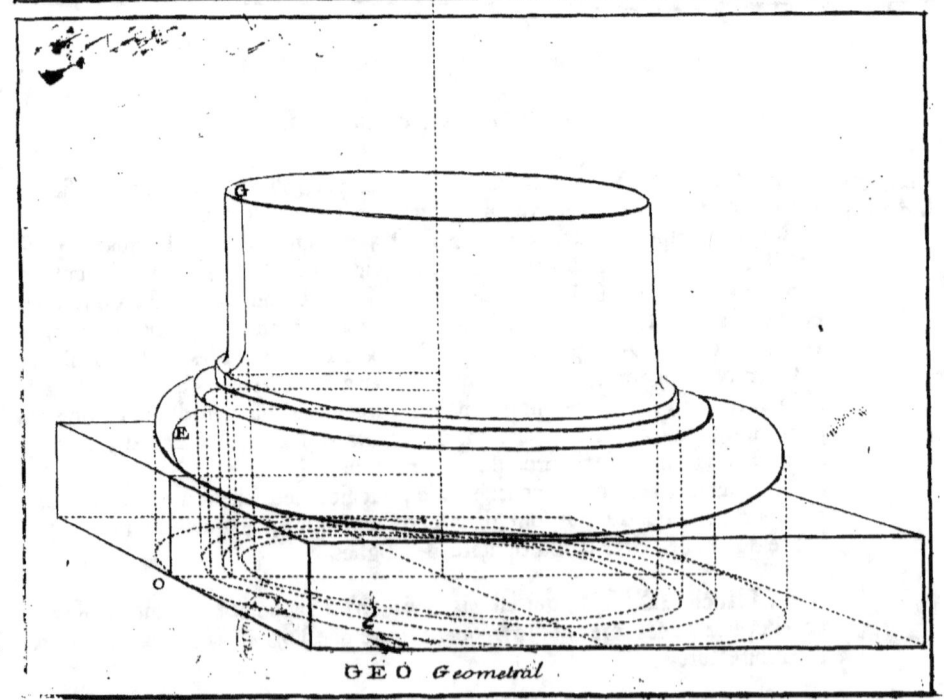

G E O *Geometral.*

G E O *Geometral.*

172 TRAITÉ

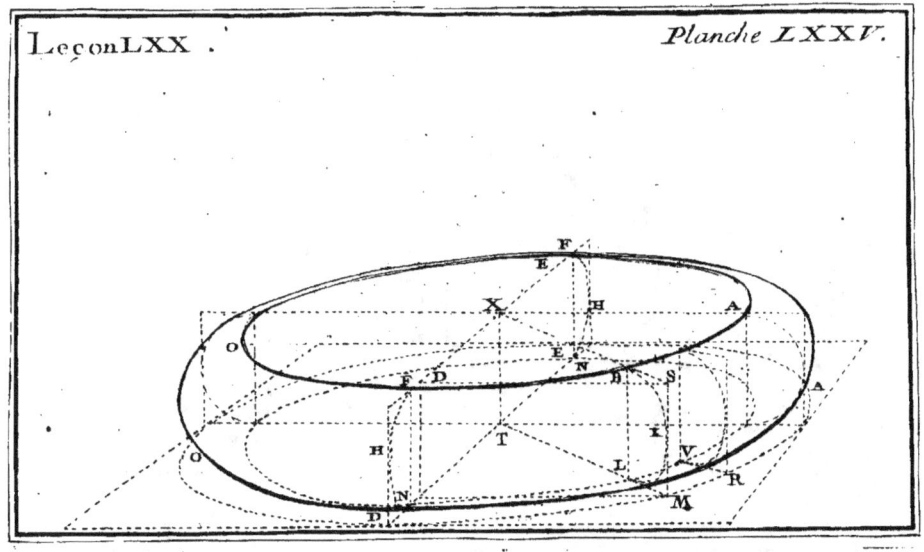

LEÇON LXX.
Tracer la courbe du tore avec précision.

PLANCH. LXXV. L'opération de la Leçon précédente étant faite, on prendra un point quelconque M dans le plan de la saillie du tore. De ce point M on tirera au centre T la ligne MT; de ce même point M on menera la parallele MN. Du point N on élevera la perpendiculaire NF, qui sera la déterminaison de la perpendiculaire MS. Du point S on tirera au centre X la ligne SX. Cette ligne SX coupant la perpendiculaire LB, donnera le rectangle perspectif MSBL, dans lequel on inscrira le demi-cercle BKL : puis faisant pareille opération, non-seulement à l'égard du point R, mais à l'égard de tout autre qu'on auroit pû prendre, on construira nombre de cercles, par le ventre desquels on tracera la courbe cherchée, avec d'autant plus de précision, que ces cercles seront en plus grand nombre, & par conséquent plus près les uns des autres.

DE PERSPECTIVE. II. PART. 173

LEÇON LXXI.

Tracer, par un mouvement continu, les cercles perspectifs qui entrent dans la construction du tore.

PLANCH. LXXVI. Du point de distance E, il faut mener des tangentes au cercle T. Des points de tangentes V, Z, tirer le diamétre apparent VZ. De la section S mener la ligne XN, perpendiculaire à ES. Du point E on menera EK, perpendiculaire à ES. Du point K on élevera la perpendiculaire KQ (ou, ce qui revient au même, on menera HQ perpendiculaire à ES). Du point Y, prolongement du diamétre géométral effectif XN, il faut tirer au point évanouissant Q, ce qui donnera OA pour un des axes conjugués cherchés. Par le milieu de AO, il faut mener la perpendiculaire FDP. Du point P, & par le point S (centre géométral), mener le second diametre géométral effectif RM, ce qui déterminera le second axe conjugué FD cherché.

Puis du point F, ou du point D (extrémité du petit axe) comme centre, & d'une ouverture égale à la moitié du grand axe OA, on marquera les sections B, C, (points générateurs) ensuite de quoi ayant attaché à ces points B, C les extrémités d'un fil fait égal à l'axe AO, & tendant ce fil par le moyen du stile que l'on passe dedans, on le promenera de A en F, de F en O, de O en D, & enfin de D en A; ce qui tracera la courbe cherchée FADO, pour l'apparence exacte du cercle T. Ainsi on tracera, par cette méthode, le cercle EADO de la Leçon LXX.

LEÇON LXXII.

Autre situation de point de vûe.

Si le centre du cercle est dans la perpendiculaire du point de vûe, comme dans cet exemple, où le diamétre apparent & le diamétre effectif, ne different pas l'un de l'autre, cela épargne toutes les difficultés de la Leçon précédente.

DE PERSPECTIVE. II. PART. 175

Planche LXXVI.

Leçon LXXII.

L point de vûe.
HL, ou ED distance.

Leçon LXXI.

Leçon LXXIII.

L point de vûe.
ML distance.
AD diametre apparent.
BC diametre effectif.

176 TRAITÉ

LEÇON LXXIII.

Tracer par un mouvement continu les cercles verticaux qui entrent dans la construction du tore.

Planch. LXXVI. Du point de vûe L, on menera deux tangentes au cercle S. Des points de tangentes A, D, on tirera la ligne A D. Du point S (centre géométral du perspectif), on menera B C perpendiculaire à L S. Des points B, C, on tirera au point de vûe L jusques à la ligne M K (coupe du tableau). Les parallèles O F, P L, donneront l'axe F L. Sur le milieu du diamétre F L, on élevera la perpendiculaire T R. Du point R, & par le point S, on menera la ligne I 4, qui déterminera le second axe ou diamétre conjugué K H. Puis les points générateurs G, N, étant trouvés (Leçon LXXI), on tracera la courbe ou l'ellipse F H L K, qui sera l'exacte apparence du cercle géométral S. Ainsi, par cette Méthode, on tracera le cercle F H N, de la Leçon LXX, aussi-bien que le cercle B K L, de la même Leçon; car, si le cercle décline avec le tableau, comme en K *b* (Leçon LXXIII) l'opération sera la même, à l'exception du géométral B I D 4, qui sera une ellipse au lieu d'un cercle.

On pourroit aussi, par ce moyen, trouver l'apparence d'une boule, puisque la partie apperçûe de la boule est toujours un cercle, & que l'apparence d'un cercle, ou même d'une ellipse, est toujours une ellipse; mais il n'en est pas ainsi du tore, puisque sa partie vûe n'est ni cercle, ni ellipse, ni même dans le même plan.

Planche LXXVI.

DE PERSPECTIVE. II. PART. 177

Planche LXXVI.

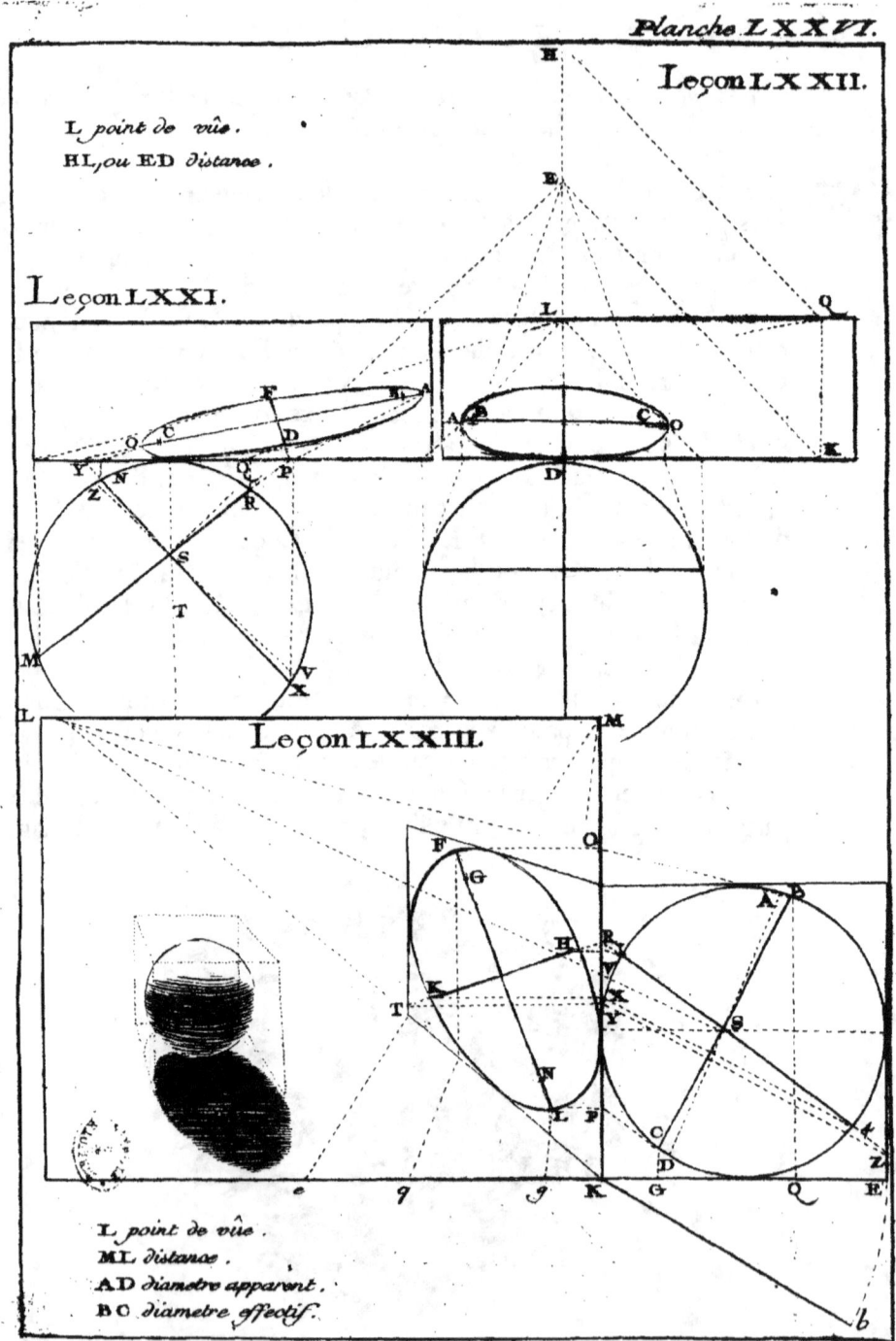

LEÇON LXXIV.

Construction du timpan d'un fronton.

PLANCHE LXXVII.
Partagez la longueur Q S en deux également au point C; par ce point C, menez la perpendiculaire R V, en faisant C V égale à C Q. Du point V comme centre, & de l'ouverture V Q, décrivez le cercle Q R S. Du point R aux points S & Q, tirez les lignes R S, R Q.

LEÇON LXXV.

Trouver les profils perspectifs d'un fronton triangulaire.

Du point O, & par le point de distance, on menera la diagonale O L. Des parties du profil N M on élevera des perpendiculaires sur N O. De ces points, & par le point de vûe, on menera des lignes N, L, &c. Des sections L, O, on abaissera des perpendiculaires qui donneront le profil perspectif L M (Leçon LVII). Des points B, D, égaux aux points O, M, & par le point de vûe, on menera des lignes qui seront coupées par les parallèles L A, &c. & qui donneront le profil A D. Des parties du profil R D on élevera des perpendiculaires sur la ligne C R. Du profil A on abaissera la perpendiculaire A R. On portera les grandeurs C D, C B au-dessus & au-dessous du nud du timpan, en K H, H G. Des points K, G, & par le point de vûe, on menera des lignes G, E, &c. Des plans R, C on menera des parallèles à C G, c'est-à-dire, perpendiculaires à V Q, nud du timpan. Ces lignes, rencontrant celles du point de vûe, donneront le profil F K. Des parties de ce profil on menera des parallèles à V Q, qui seront terminées par les perpendiculaires R T, & qui donneront un petit retour L X. Si on ne vouloit pas de ce retour, tel que dans cet exemple, au lieu d'abaisser une perpendiculaire du point A en R, pour mener la parallèle R F, on meneroit tout de suite du point A la parallèle A E, qui donneroit le profil E K, au lieu du profil F K, & par conséquent la ligne T E L, tombant directement sur le point L du profil L M.

DE PERSPECTIVE II. PART. 179

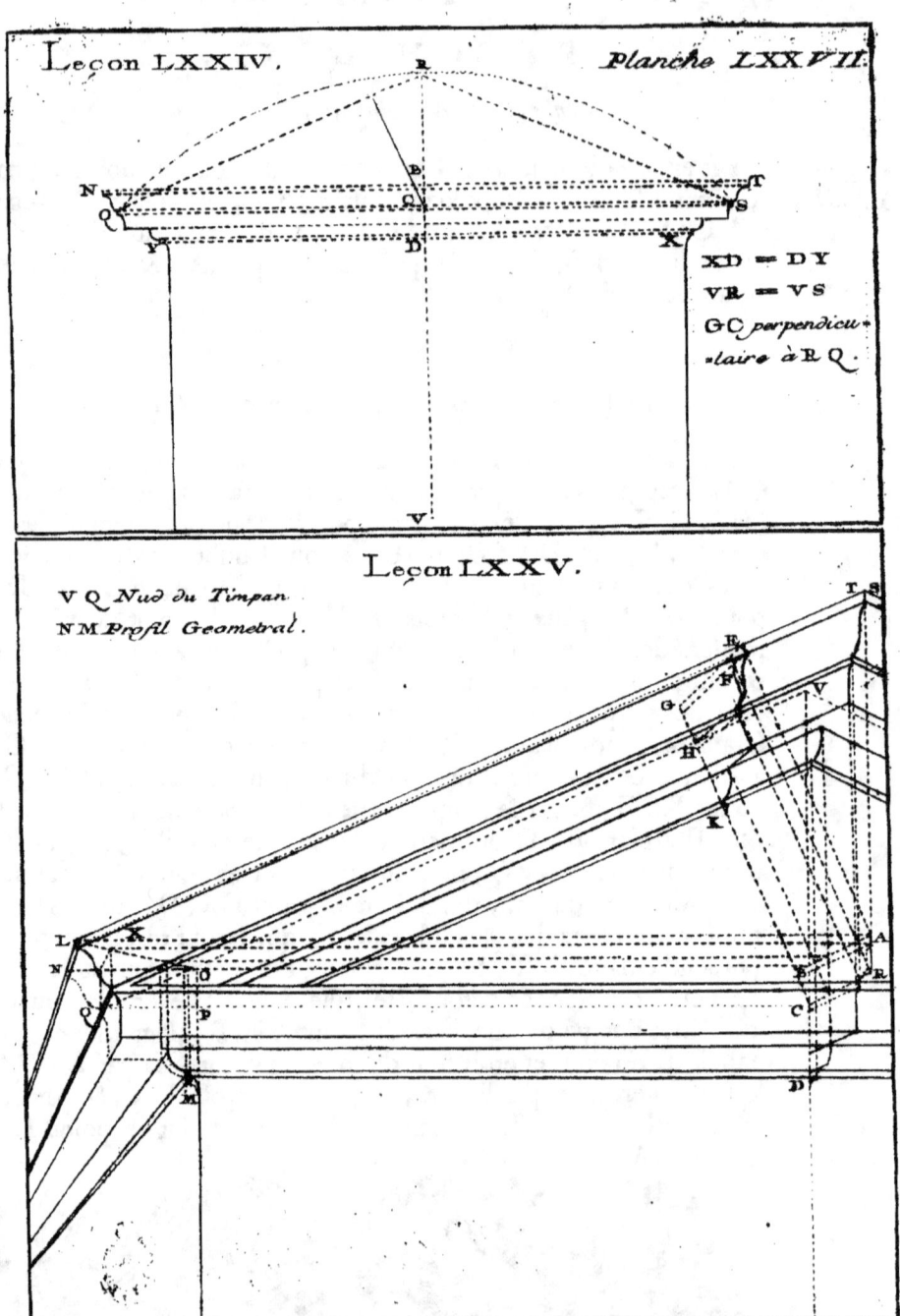

Leçon LXXIV. Planche LXXVII.

XD = DY
VR = VS
GC perpendiculaire à RQ.

Leçon LXXV.

VQ Nud du Timpan.
NM Profil Geometral.

Z ij

180 TRAITÉ

LEÇON LXXVI.

Fronton circulaire.

PLANCHE LXXVIII.

La conſtruction du timpan de ce fronton, & la poſition des profils géométraux, ſont les mêmes que celle du triangulaire, auſſi-bien que l'opération des profils I M, F H. La ſeule différence eſt que l'on n'a pas beſoin d'abaiſſer des perpendiculaires ſur le nud du timpan, parce que ſes coupes donnent toujours le profil géométral, pourvû qu'elles aboutiſſent au centre; au lieu que dans le fronton non ceintré il a fallu que les coupes fuſſent perpendiculaires, pour donner le géométral. Ainſi on portera ſeulement les grandeurs H P, P G en E D, D C. Des points E, C, & par le point de vûe, on menera des lignes qui ſeront terminées par les perpendiculaires G E, F A, & donneront le profil A B E. Du point O, centre géométral du timpan, & par le point de vûe, on menera la ligne O N, & prolongeant les perpendiculaires B F, C H ſur la ligne N O, les points N, O ſeront les centres des cercles, c'eſt-à-dire, que du point N comme centre, & de l'ouverture N A, l'on décrira le cercle A R qui donnera le petit retour I R; ainſi des autres cercles. Si l'on veut ce fronton ſans retour, tel que dans cet exemple, du point N comme centre, & de l'ouverture N I, on décrira le cercle I T.

DE PERSPECTIVE. II. PART.

Planche LXXVIII.

Leçon LXXVI.

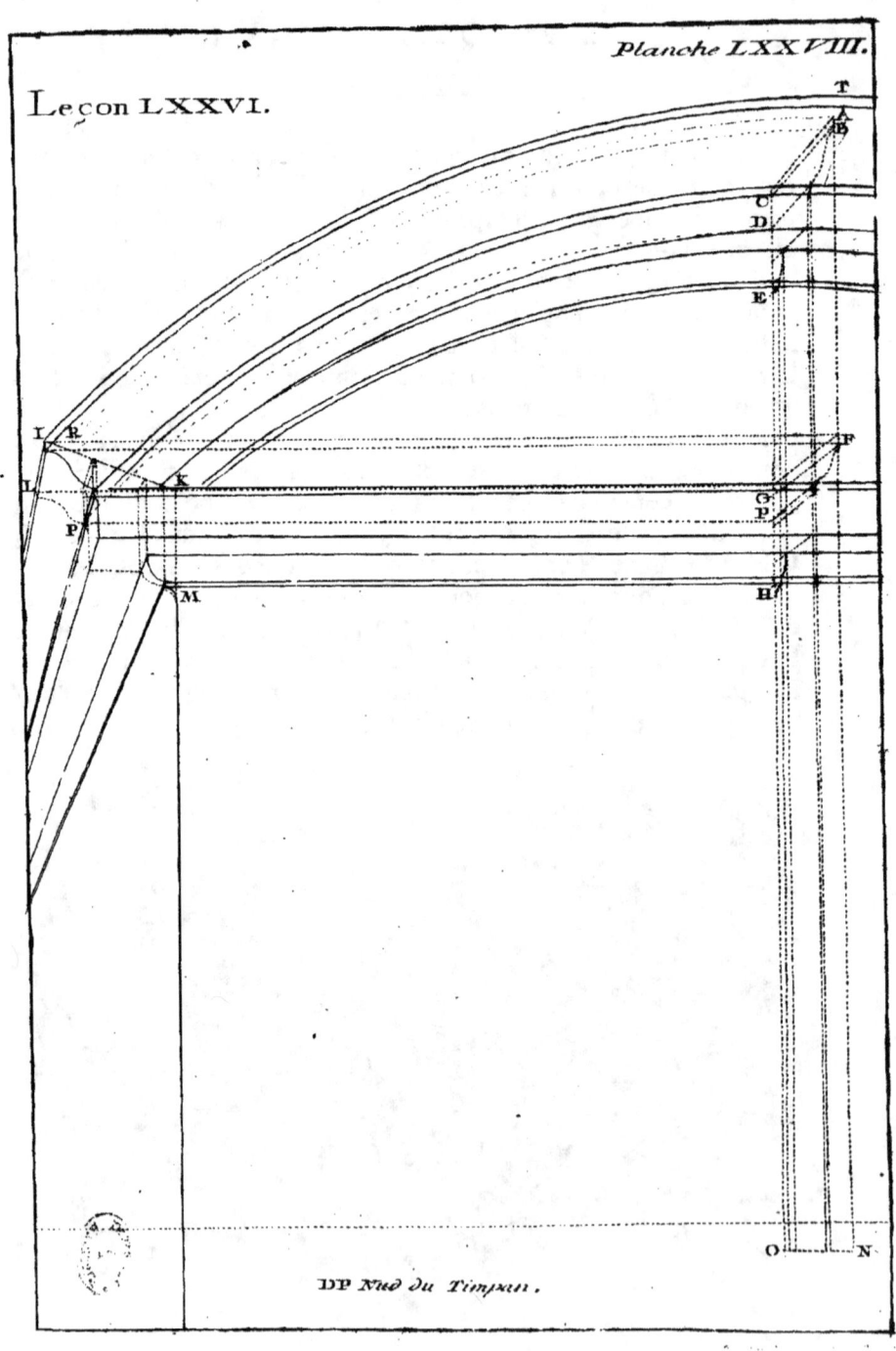

DP Nud du Tympan.

LEÇON LXXVII.
Fronton dirigé au point de vûe.

PLANCH. LXXIX.
La distance proposée étant portée perpendiculairement au-dessus du point de vûe, comme en A, & horisontalement comme en Q, il faudra du point de distance A, comme centre & de l'ouverture AQ décrire l'arc QD, puis faisant BC égale à CD, les points B, D seront les points évanouissans du fronton. Ainsi du profil géométral NM on élevera des perpendiculaires NE, MG. Du point de vûe, & par le même profil, on menera les lignes TO, VS. D'un point quelconque O, pris suivant la grandeur qu'on se propose de donner au fronton, on tirera au point de distance Q la diagonale OP. Des grandeurs géométrales N, K, & par le point de vûe, on menera encore des lignes qui, rencontrant la diagonale OP, & abaissées perpendiculairement comme PS, détermineront le profil perspectif OS (Leçon LVII). Des points O, R, on tirera au point B, ce qui donnera le profil EF. Du point F, on menera la parallele FG; on fera les grandeurs G, H égales aux grandeurs L, M, ce qui achevera le profil EFH, duquel on menera par le point B les lignes HY, & on tirera au point D, les lignes ET, HX. Enfin du point T, & par l'autre point de distance, pris dans l'horison, on menera la diagonale TX, qui donnera le moyen de tracer le dernier profil TY cherché.

PLANCH. LXXX.
On voit sur la Planche LXXX, vis-à-vis, l'application des regles expliquées dans cette Leçon à une composition d'Architecture, décorée d'un Ordre Dorique & surmontée d'un fronton triangulaire.

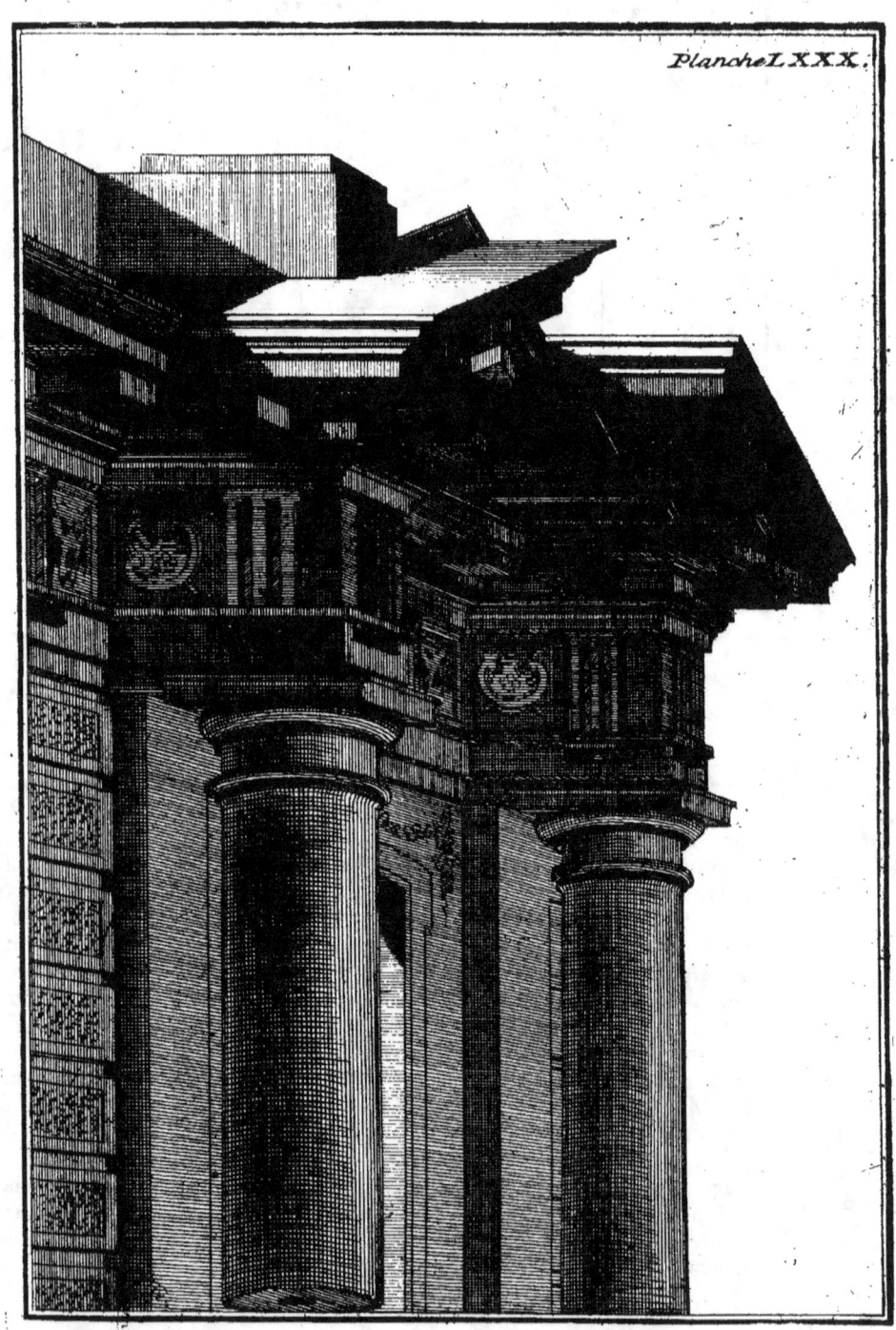

LEÇON LXXVIII.
De la dégradation des figures.

PLANCH. LXXXI.
On peut avoir cette dégradation de deux manieres; sçavoir, horisontalement ou verticalement. Pour cet effet, on portera la hauteur géométrale des figures, soit en YX, soit en YG. Du point X ou G, on tirera la ligne XL ou GL à un point de l'horison L. De chaque plan des figures on menera des lignes dans l'échelle YG, ou bien on les élevera dans l'autre YX, ce qui donnera la dégradation des figures cherchées; par exemple, pour la figure AB, l'on aura la grandeur ab, ou son égale ab; pour la figure CD la grandeur cd, ou son égale cd, &c.

REMARQUE.

Si l'on avoit des natures différentes, on les exprimeroit en géométral, & l'on en trouveroit de même le perspectif. Il n'est pas nécessaire de faire remarquer que de toutes les parties de la perspective, la dégradation des figures en est peut être la plus essentielle.

LEÇON LXXIX.
De la direction des figures.

Soit la figure AB à qui l'on veut faire montrer la figure GH. Pour cela il faut faire le cercle KI où la figure AB sera au centre; & comme, selon les proportions du corps humain, l'ouverture des bras est égale à la hauteur de l'homme, l'on fera le diametre KI égal à AB, hauteur de la figure. Des points B, E, on tirera aux points H, F, les lignes EF, BH. La direction & la longueur du bras de la figure AB à qui l'on veut faire montrer la figure GH, sera en BC; ainsi, élevant la perpendiculaire CD, le point D sera l'extrémité du bras cherchée.

Veut-on sçavoir si ces figures se regardent ? Rien n'est plus facile. Car la ligne BH, qui est le plan du rayon direct par lequel elles doivent se regarder, coupant les cercles KI, ML en C & en O, donnera les points C & O pour la place du nez des figures AB, GH. L'on considérera la portion MO comme le petit côté de la tête, & la portion ONL comme le grand; ainsi la figure GH, regardant la figure AB, sera vûe plus que de profil, & la figure AB moins que de profil.

Planche LXXXI.

DE PERSPECTIVE. II. PART. 185
Planche LXXXI.

Leçon LXXVIII.

Leçon LXXIX.

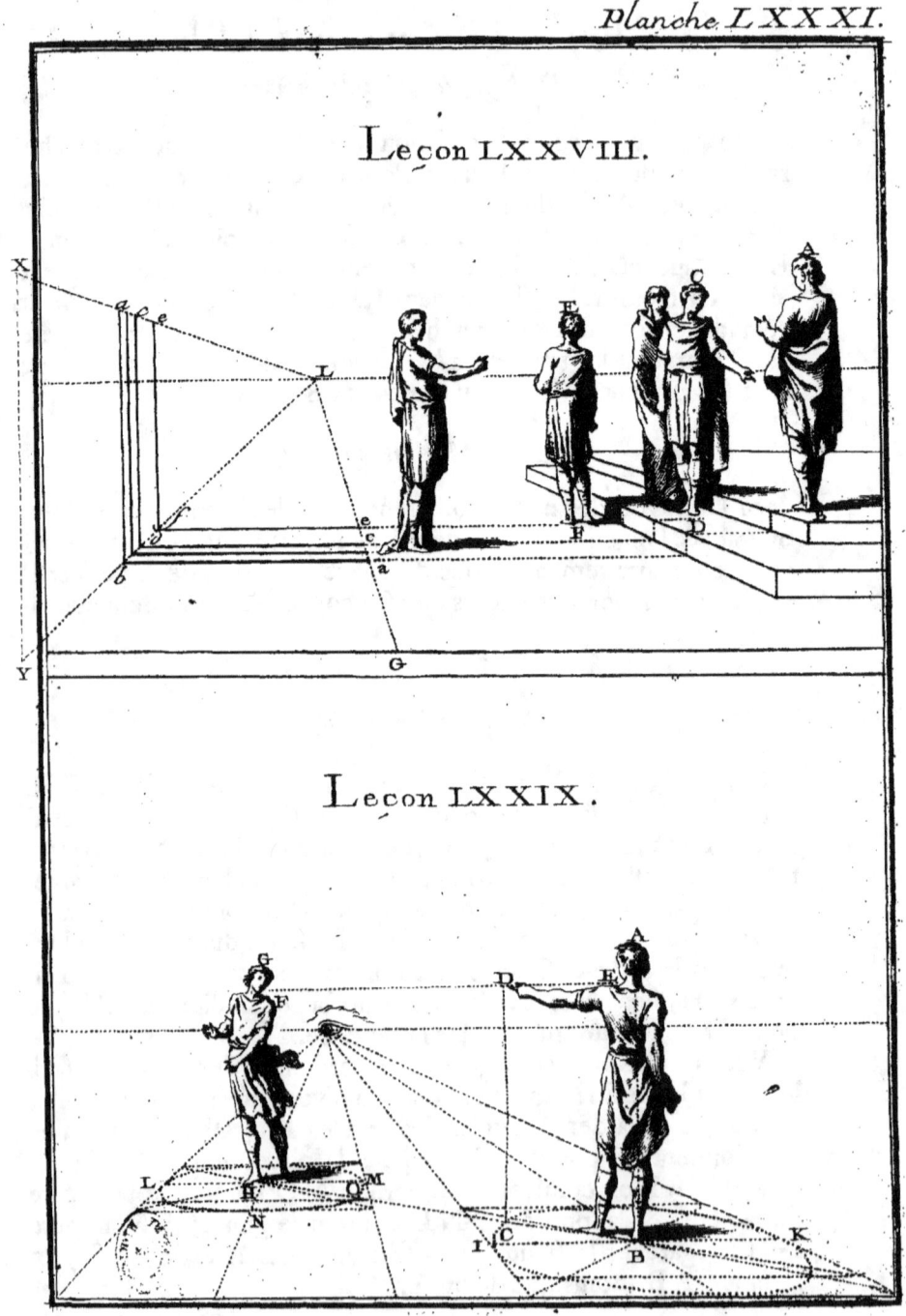

Aa

De la réflexion de l'eau.

L'eau est regardée comme une surface polie, & propre à refléchir les objets, de sorte que l'objet apparent paroît être autant au-delà de la surface, que le véritable objet est en-deçà; d'où il suit que l'angle de réflexion est égal à l'angle d'incidence. Il est aisé d'en faire l'expérience.

PROBLEME V.

Faire l'angle de réflexion égal à l'angle d'incidence.

PLANCHE LXXXII. Soit l'objet CE, dont il faut donner les points apparens, eu égard au spectateur AP, c'est-à-dire, faire les angles de réflexion égaux aux angles d'incidence. On remarquera que les lignes BE, CD, AP font autant de verticales qui font toujours angle droit avec les lignes tirées sur la surface de l'eau, comme EP, DP, puisqu'elles font des intersections de plans verticaux avec des plans horisontaux. On prolongera les lignes BE, CD, AP, on fera EH égale à BE, la ligne DI égale à DC, & la ligne PR égale à AP. Des points C, B on tirera au point R; des points I, H au point A: & des points D, E au pied du regardant, pris sur le niveau de l'eau.

DEMONSTRATION.

Les lignes BR, EP, HA s'entrecouperont au point G, & donneront l'angle BGE égal à l'angle PGR, comme opposé au sommet; l'angle PGR est égal à l'angle PGA, car GP est perpendiculaire à AR, & AP est égal à PR: donc l'angle de réflexion BGE est égal à l'angle d'incidence AGP. Ainsi le point G sera le point apparent du point B sur la surface de l'eau, par rapport au spectateur AP; de même les angles AFP, CFD donneront le point F pour le point apparent du point C, & la réflexion de l'objet CBED, en EGFD.

DE PERSPECTIVE. II. PART. 187

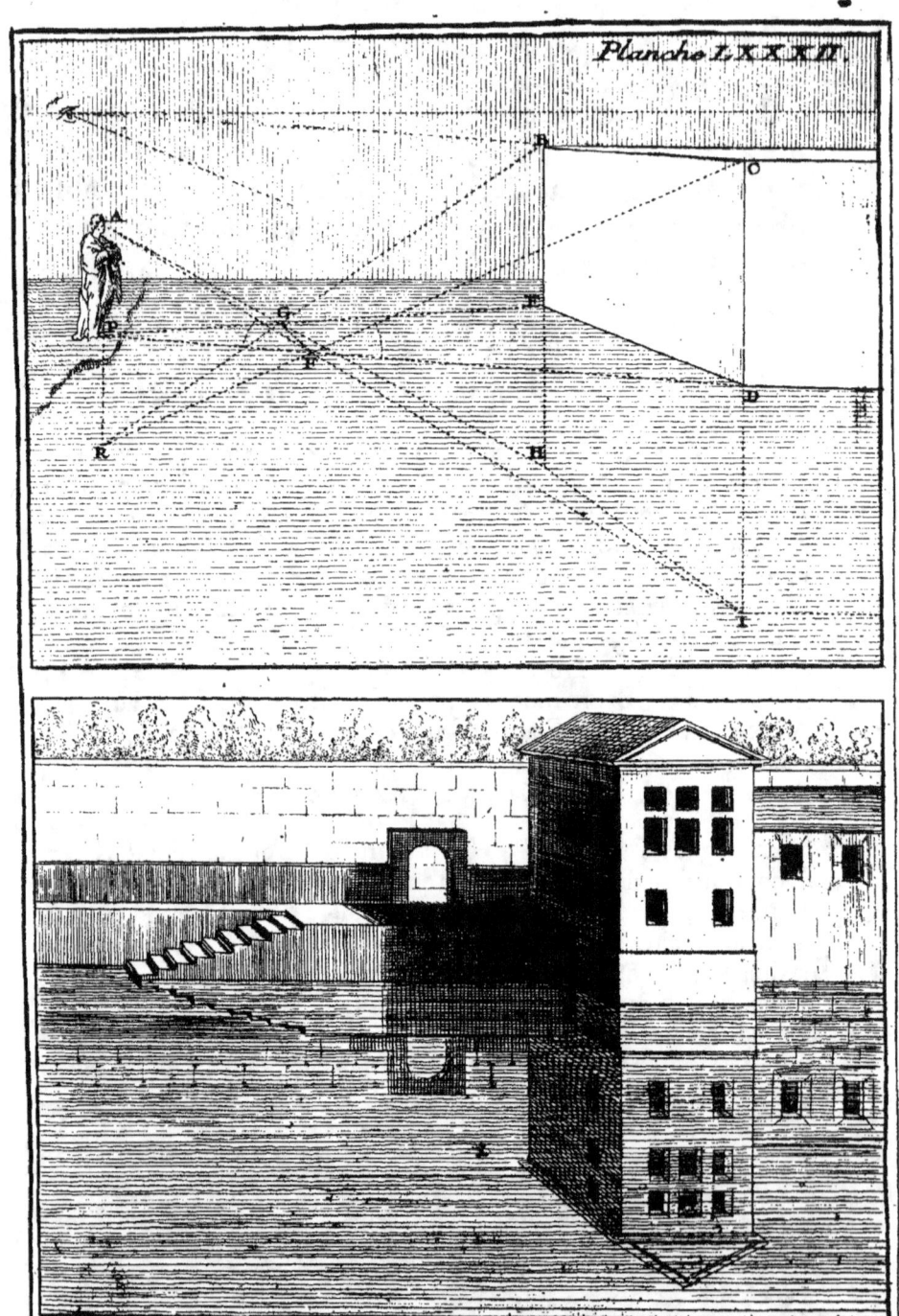

Planche LXXXII.

Aa ij

Théoreme II.

Si l'on interpose un tableau entre la réflexion & le spectateur, en-sorte qu'il voye dans ce tableau, & l'objet & sa réflexion; je dis que la réflexion de l'objet occupera autant de place dans le tableau, que l'objet même.

Démonstration.

PLANCHE LXXXIII.

Soit la réflexion de l'objet C D L M en D G K L, & le tableau interposé en H; on aura F B pour l'apparence de la ligne C D, & B A pour l'apparence de la réflexion D G. En prolongeant le rayon E G en R, l'on aura F A parallele à C R, qui donnera C D est à D R, ce que F B est à B A. Par la construction précédente, C D est égale à D R; donc F B, apparence de l'objet, est égale à B A, apparence de la réflexion de l'objet. *Ce qu'il falloit démontrer.*

Il ne faut donc pas s'étonner si les objets semblent se renverser dans l'eau puisqu'ils nous paroissent de la grandeur des objets mêmes. Ainsi lorsqu'on aura des objets en perspective, dont il s'agira de trouver la réflexion, il faudra, du plan de chaque objet, pris sur le niveau de l'eau, abbaisser des perpendiculaires, puis les faire égales aux élévations, ce qui donnera, comme je viens de le dire, l'apparence de la réflexion.

PLANCHE LXXXIV.

Pour donner l'intelligence de cette pratique, j'ai désigné (Planches LXXXIII, LXXXIV, & LXXXV) le niveau de l'eau par un N; l'objet par un O; & la réflexion par un R: ainsi faisant les grandeurs N R, égales aux grandeurs N O, on aura la réflexion cherchée. Ces trois Planches n'ont pas besoin d'une plus ample explication.

REMARQUE.

La réflexion des objets dirigés au point de vûe, doit être dirigée au même point de vûe; de même les objets qui seront dirigés à d'autres points de l'horison, auront des réflexions dirigées à ces autres points: d'où il suit le Corollaire suivant.

COROLLAIRE.

Les lignes qui seront paralleles, ou dirigées à divers points de l'horison, auront des réflexions paralleles, ou dirigées à des points différens dans l'horison.

DE PERSPECTIVE. II. PART.

Planche LXXXIII.

CD . DR :: FB . BA.
CD === DR donc FB == BA.

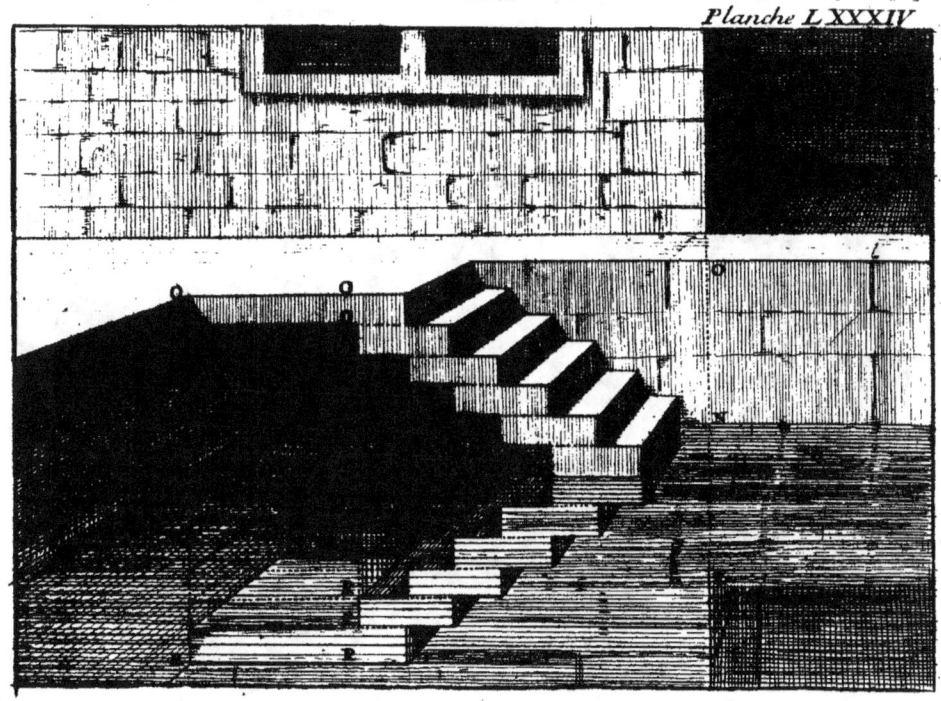

LEÇON LXXX.

Réflexion des objets sur une surface polie & posée verticalement, soit que cette surface verticale soit dirigée au point de vûe, soit qu'elle soit parallele à la base du tableau, ou qu'elle soit déclinante avec cette même base.

PLANCHE LXXXV.
Soit donc le plan N M dirigé au point de vûe A, il faut prendre les distances K M, L O, & les porter sur le prolongement des paralleles M q, O P; ou, ce qui est le même, prolonger la ligne K L (dirigée au point B) jusqu'en N, faire A C égale à A B, puis tirant du point N au point C, la ligne N C coupera les paralleles K q, L P, & donnera P q, pour la réflexion cherchée.

Dans le plan parallele, il faudra tirer les lignes K S, L Y, au point de vûe A, prolonger L K (dirigée au point B) jusqu'en R, & du point R tirer au point C, ce qui donnera S Y pour la réflexion cherchée.

Et enfin dans le plan G I, (dirigé au point D) il faut mener du point de distance H, la ligne H E, perpendiculaire à la ligne H D, partager l'espace D E, en deux également au point Q; puis menant de l'objet K L, les paralleles K I, L G, & tirant des points L, K au point E, & des points G, I au point Q, on aura V T pour la derniere réflexion cherchée.

DE PERSPECTIVE. II. PART. 191
Planche LXXXV

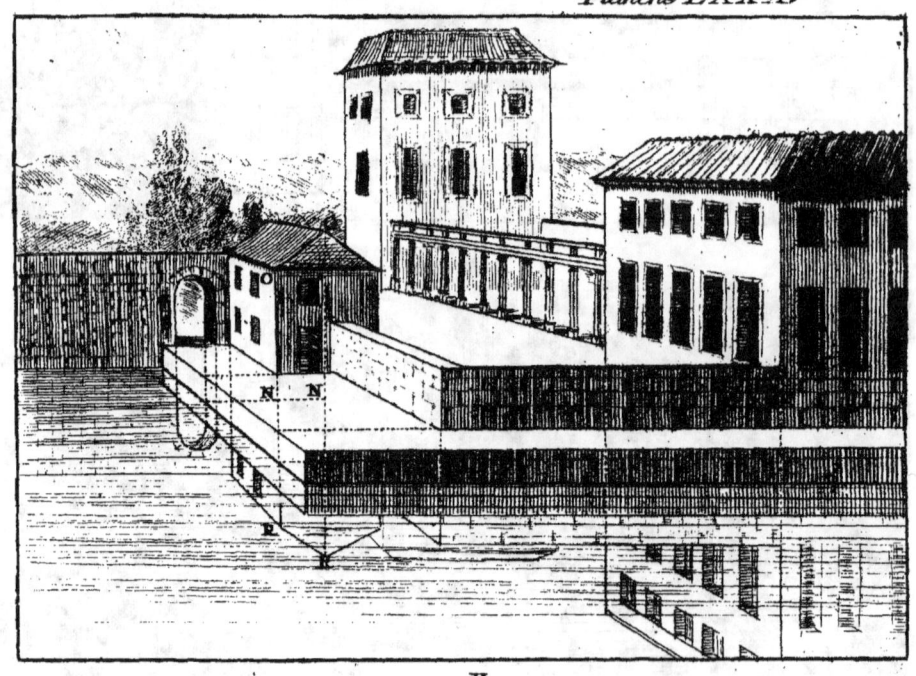

AC = AB.
HE perpendiculaire à HD.
DQ = QE.

LK *Objet reflechi*
Pq *Premiere reflexion*
SY *Deuxieme reflexion*
VT *Troisieme et derniere*.

Leçon LXXX.

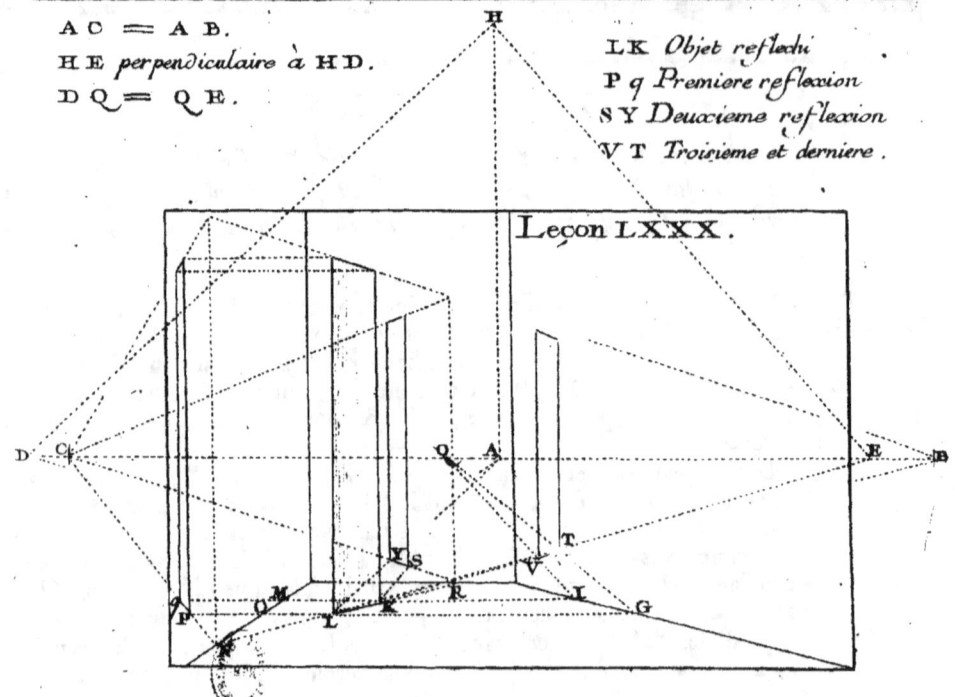

DE LA LUMIERE.

Les divers sentimens des Philosophes, sur la nature de la lumiere, peuvent être réduits à deux; sçavoir, qu'elle est une matiere subtile, déliée, & agitée, qui coule entre les parties de l'air, suivant le sentiment de Descartes; ou qu'elle consiste seulement dans un mouvement causé par la présence du Soleil, ou de quelque autre corps lumineux. Ce qu'il y a de certain, c'est que la lumiere est un corps en mouvement, dont l'action se fait sentir jusqu'à blesser les yeux, & qu'elle donne à notre ame la perception des objets.

Le mouvement d'un corps est le passage d'un endroit dans un autre; sa vitesse, la longueur du chemin parcouru dans un certain tems; & sa force, le produit de la vitesse par sa masse. D'où il suit que la lumiere est plus ou moins grande, selon que les rayons sont plus ou moins nombreux, & réciproquement qu'elle s'affoiblit à proportion que l'espace qui les partage, devient plus grand.

La lumiere est subtile & agitée; car, elle passe au travers de différens corps, tels que sont le papier, le verre & le cryftal.

L'ombre n'est autre chose que la soustraction de la lumiere. Si cette soustraction est entiere, l'ombre est appellée totale; si elle est causée par un corps opaque, elle est appellée partiale. Il seroit inutile de m'étendre davantage sur les propriétés de la lumiere, n'ayant d'autre but que de donner ce que la perspective a d'assuré, pour faire connoître les côtés éclairés & ombrés des corps, selon la position de la lumiere. On remarquera seulement que cette lumiere peut être, ou parallele, ou derriere, ou devant; ce qui fait porter à ces corps des ombres, soit

paralleles,

DE PERSPECTIVE. II. PART. 193

paralleles, soit derriere, soit devant; & afin de donner une idée des directions diverses de la lumiere, je vais donner des Leçons où les ombres se redressent sur des plans verticaux, inclinés, concaves & convexes.

Quoiqu'il n'y ait point à douter que les rayons du Soleil n'ayent pour centre celui du corps lumineux, comme l'ont ceux des lumieres dont on se sert au défaut du jour, on suppose néanmoins ces rayons paralleles entre eux, eu égard au grand éloignement du Soleil.

Babel. in. et fecit Bb

De l'ombre des corps tant solides qu'évuidés, le Soleil étant supposé sur un plan parallele.

LEÇON LXXXI.

Ombre d'un parallepipede évuidé.

PLANCHE LXXXVI.

Abaissez un des rayons du Soleil OC selon l'inclinaison proposée. De tous les angles du corps ombré, menez des rayons paralleles au premier rayon OC, qui seront terminés sur les paralleles que vous menerez des plans, comme OC qui est terminée par la parallele FC, & vous aurez les ombres cherchées.

REMARQUE.

Comme les lignes GC, EB sont les ombres des lignes tirées au point de vûe LO, MN, elles seront aussi tirées au point de vûe; car OC étant parallele à LG, & FC parallele à KG, on aura FC sensée être égale à KG, qui donnera GC sensée parallele & égale à KF, ou à LO : mais ayant démontré que toutes les paralleles vont se réunir à un point dans l'horison, & KF, ou LO, y ayant été tirée, il s'ensuit que GC y sera aussi dirigée.

LEÇON LXXXII.

Ombre d'un parallepipede sur l'angle.

Soit le parallepipede AYGD. Des plans YGF on menera des paralleles YH, GI, FK; on les descendra perpendiculairement. Des points L, M, N, on menera les paralleles LT, MS, NR, qui seront terminées par les rayons BR, DS, CT; ce qui donnera RST pour l'ombre de BDC. Par la Leçon précédente, les lignes RS, TS, seront dirigées aux point de distante, étant les ombres des lignes qui y sont tirées. Des points X, O, on menera des rayons XV, OQ toujours paralleles aux premiers CS, BR. Des points V, Q, on tirera au point de vûe les lignes VY, Qd pour les ombres des lignes Xb, Of; & du point b au point Y on tirera la ligne bY pour l'ombre de la marche sur le corps.

DE PERSPECTIVE. II. PART. 195
Planche LXXXVI.

Leçon LXXXI.

Leçon LXXXII.

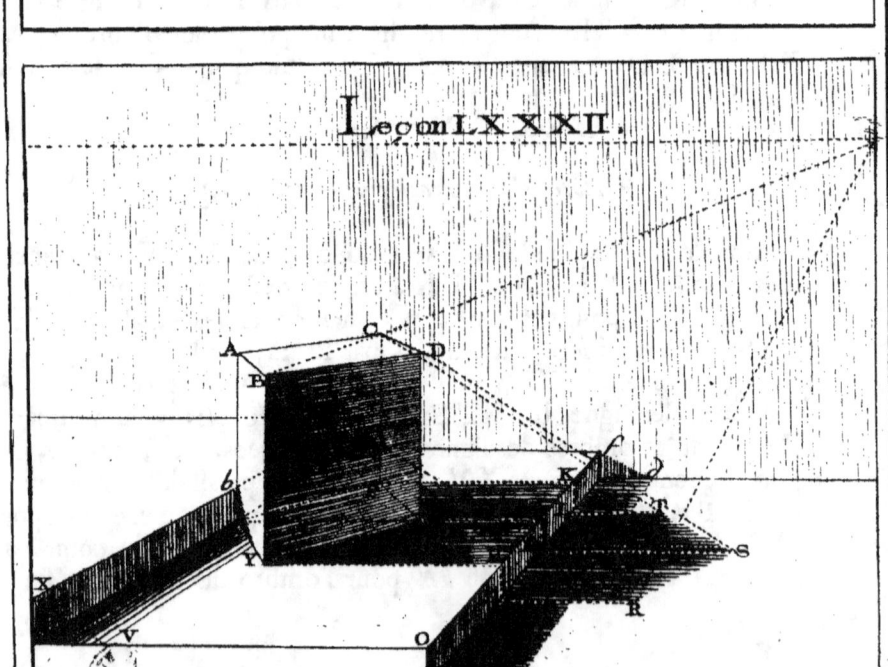

Bb ij

LEÇON LXXXIII.

Ombre d'un mur concave.

PLANCHE LXXXVII.
Du point *b*, milieu de S*d*, on tirera au point de vûe la ligne *b a*. Du point *a* on élevera la perpendiculaire *a* G, le point G sera le commencement de l'ombre ceintrée G K. Dans l'espace A G on prendra nombre de perpendiculaires comme B R, C Q, &c. Des points S, R, Q, plan des points A, B, C, on menera des paralleles S Y, R X, Q V qui seront coupées par les rayons A Y, B X, C V, & qui donneront la courbe Y V K ; enfin élevant les perpendiculaires M I, L H, qui seront coupées par les rayons correspondans E I, F H, elles acheveront la courbe K I H G.

LEÇON LXXXIV.

Ombre d'un mur convexe.

Ce qui vient d'être dit pour le concave est le même pour le convexe, & la courbe étant en sens contraire, donnera pour ombre l'opposé.

LEÇON LXXXV.

Ombre d'un parallepipede sur un cylindre couché horisontalement.

Soit le parallepipede D C B A. Des plans S T on menera les paralleles S M, T N. Du point L, centre du cercle & de son plan O, on tirera au point de vûe les lignes L I, O M. Des sections de la ligne O M avec les paralleles S M, T N, on élevera les perpendiculaires M I, N K qui seront terminées par la ligne centrale L I. Des points I & K comme centre, & des ouvertures I M, K N, on décrira les cercles G E, H F qui seront terminés par les rayons paralleles A E, B F.

DE PERSPECTIVE. II. PART.

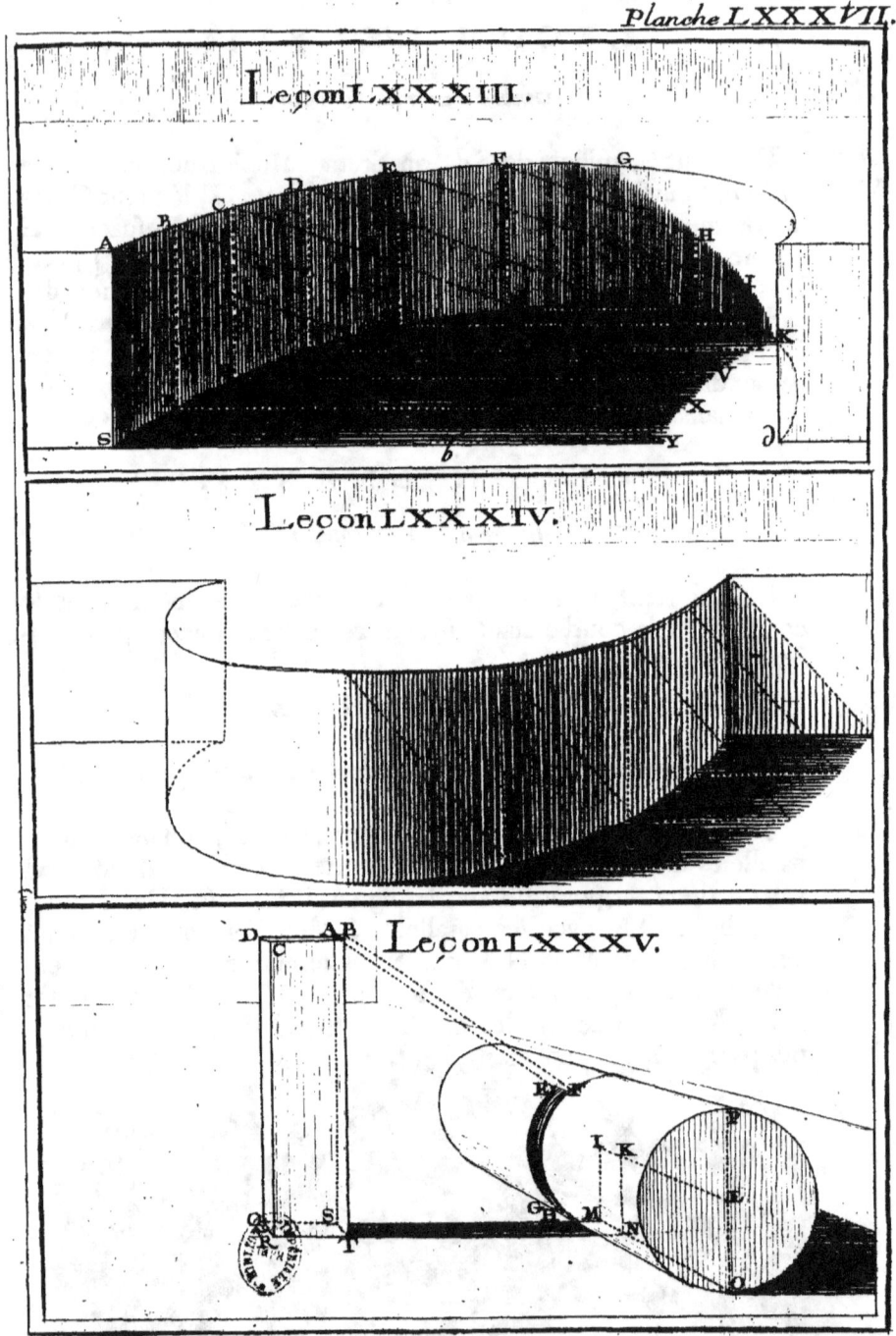

LEÇON LXXXVI.

Ombre d'un bâton porté sur un parallelipede.

PLANCHE LXXXVIII. Soit le bâton A M dans l'encoignure A C d'un mur. Du point A l'on abaissera la ligne A B pour l'inclinaison proposée des rayons. Du point M au point C, on tirera la ligne M C, qui sera le plan du bâton. Du point M au point B, on tirera la ligne M L B pour son ombre, ne supposant aucun retour de mur. Du point D, retour du mur, on tirera l'ombre du bâton A D sur le retour de ce mur. Du point de section K, plan du bâton, on élevera la perpendiculaire K O; & du point L, point de section de l'ombre avec le corps, on tirera l'ombre L P au point O. Du point Q on prolongera la parallele Q F; du point F on tirera au point de vûe, & par le point de section E, & du point d'ombre P, on tirera l'ombre P E sur le parallelipede. Du point Q on abaissera le rayon Q R, parallele au rayon A B; du point R on tirera au point de vûe l'ombre du parallelipede sur le retour du mur.

LEÇON LXXXVII.

Ombre d'un bâton sur un cylindre couché horisontalement.

Soit le bâton A Q placé dans une pareille encoignure A C, la ligne A B, l'inclinaison des rayons, la ligne Q C, le plan du bâton, la ligne Q B, son ombre sur le plan horisontal, & la ligne A D, son ombre verticale. Des points F, E, G, pris à volonté dans le cercle, on abaissera les perpendiculaires F H, E I. Des points F, E, G, & de leurs plans H, I, on tirera au point de vûe les lignes F R, E S, G T, & les lignes H K, I M, leurs plans. Des points de sections M, K on élevera les perpendiculaires M P, K O, & des points de sections N & L on tirera aux points P & O les lignes N P, L O, qui, coupant les lignes F R, E S, G T, donneront l'ombre R S T cherchée.

Babel. invenit. Sculpsit.

DE PERSPECTIVE. II. PART.

Planche LXXXVIII.

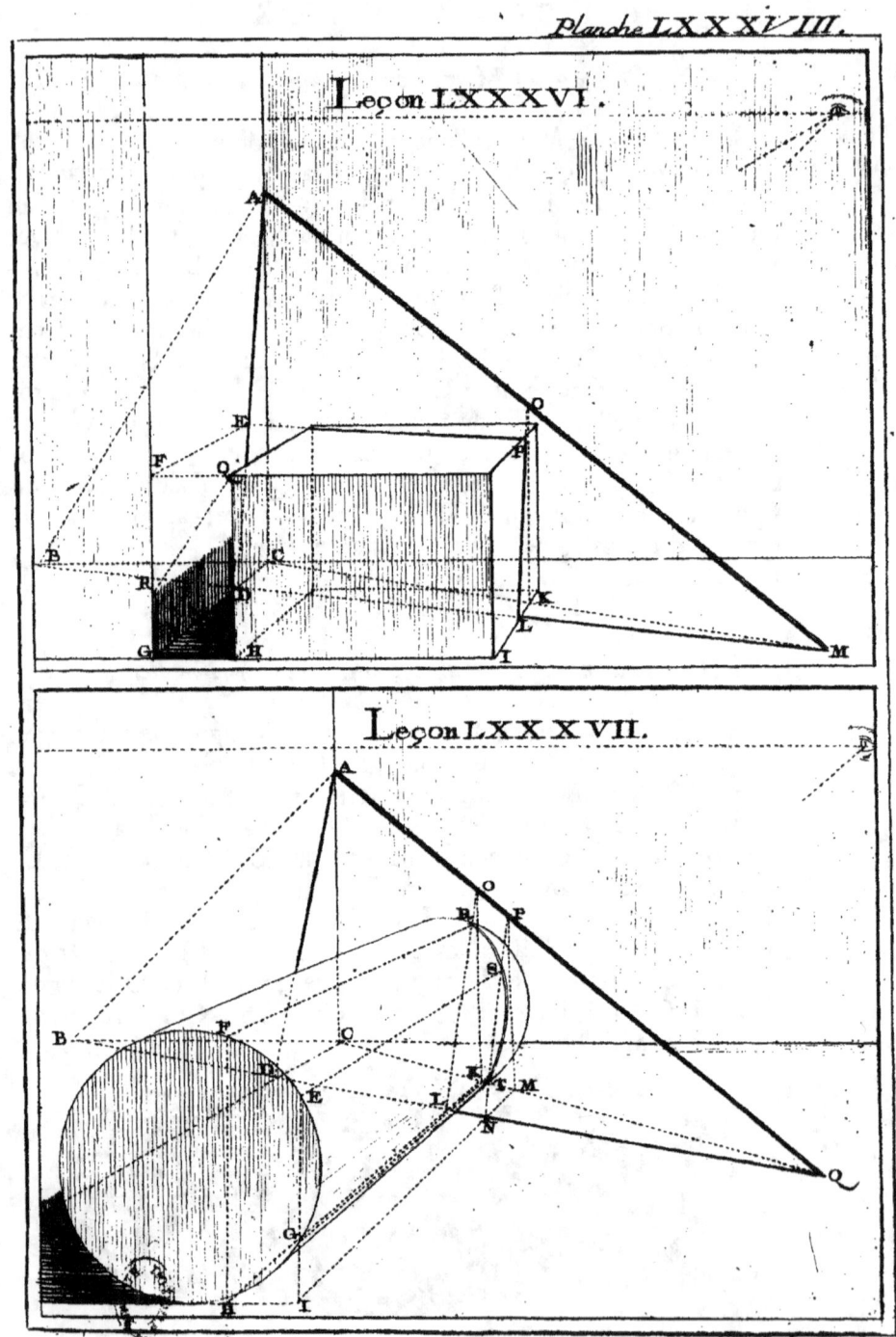

Leçon LXXXVI.

Leçon LXXXVII.

LEÇON LXXXVIII.

Ombre d'une table ceintrée.

PLANCHE LXXXIX.
Des points V & K pris à volonté dans le nud de la table, on menera des paralleles VX, KY. Des points V, K on abaissera les perpendiculaires V a, K d. Des points X, Y on menera les rayons XA, Y d, qui donneront les points a, d pour décrire la courbe a E C d. Des points H, F on menera les rayons HN, FO, qui feront tracer le cercle NO pour l'ombre du cercle HF. Des points A, D on menera des rayons qui, par la rencontre des plans, feront tracer le cercle PQ pour l'ombre du dessus de la table; tirant ensuite une tangente à ces deux cercles, on aura leur jonction d'ombre.

LEÇON LXXXIX.

Ombre d'un mur sur une colonne.

Du point K, centre de la colonne, on menera la parallele TS; du point T on élévera la perpendiculaire TA; & du point A on abaissera la ligne AS pour l'inclinaison des rayons. Dans l'espace KX, on prendra un nombre de points I, H. Des points K, I, H, on élévera des perpendiculaires jusqu'à la rencontre du rayon AS. Des points K, I, H, & par le point de vûe on menera les lignes HL, IM, KN. Des points M, N on élévera des perpendiculaires qui, étant terminées par les lignes du point de vûe CF, DG, donneront la courbe EFGT. Du point S, & par le point de vûe, on menera la ligne RQ pour l'ombre du mur sur le plancher; & du point O (encoignure du mur) au point Q, l'on tirera l'ombre OQ, qui sera parallele à AS.

LEÇON XC.

Autre Méthode.

Des points quelconques I, M, pris dans la colonne, on menera des paralleles. Des points E, H on élévera des perpendiculaires; & des points A, D on menera les rayons AN, DQ, qui, coupant les perpendiculaires, donneront la courbe cherchée NOPQ.

Planche LXXXIX.

DE PERSPECTIVE. II. PART. 201

Planche LXXXIX.

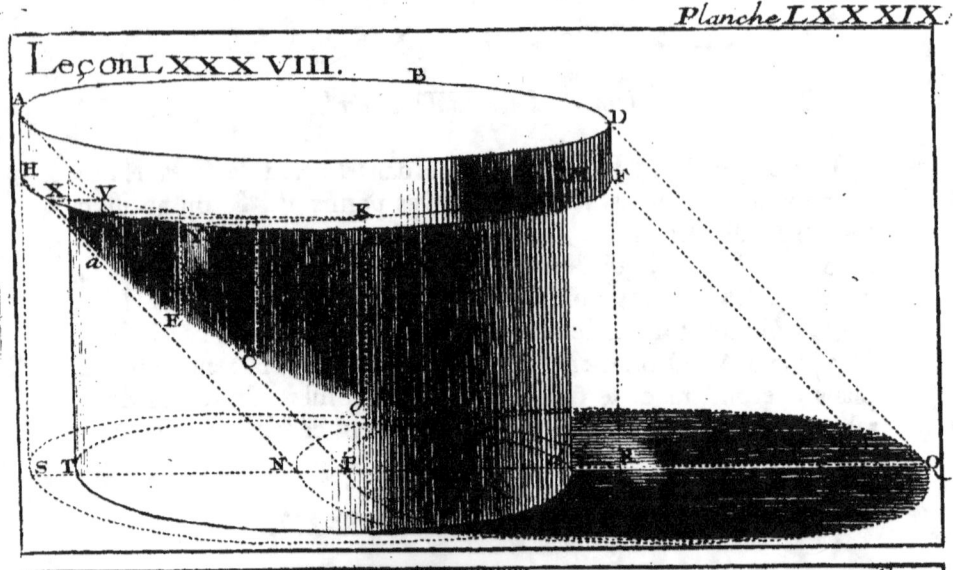

202 TRAITÉ

LEÇON XCI.

Ombre des objets, le Soleil supposé en-devant du tableau.

Pl. XC. Nous avons démontré, dans la premiere Partie, que la réunion des rayons se fait à un point au-dessous de l'horison, & que le plan de ces rayons a un point accidentel dans cette horison perpendiculairement au-dessous du point. Ceci établi, soit le point B pour la chûte des rayons. De ce point on élévera la perpendiculaire B A jusques dans l'horison. Le point A sera le point évanouissant du plan des rayons, dont la réunion est en B.

Des points E, H, M, plan du corps, on tirera au point A les lignes E D, H F, M P. Des points C, G, L, on tirera au point B les rayons C D, G F, L P; & ces rayons, coupant leur plan, donneront E D F P M pour l'ombre cherchée.

LEÇON XCII.

Ombre d'une croix sur des marches.

Soit le point B, toujours pris à volonté, pour la chûte des rayons, & le point A pour le point évanouissant du plan des rayons.

Des plans O N M L, &c. de la croix, on tirera au point A jusques à la rencontre du pied de la premiere marche. De ces points, comme P, on élévera des perpendiculaires P Q. Des points Q on tirera au point A; ainsi de suite, jusqu'au haut des marches; & des points de la croix, comme F, d, d, X, &c. on tirera au point B. Ces rayons, coupant leur plan, donneront les points d'ombre correspondans; ce qui formera l'ombre de la croix proposée.

DE PERSPECTIVE. II. PART. 203
Planche XC.

Leçon XCI.

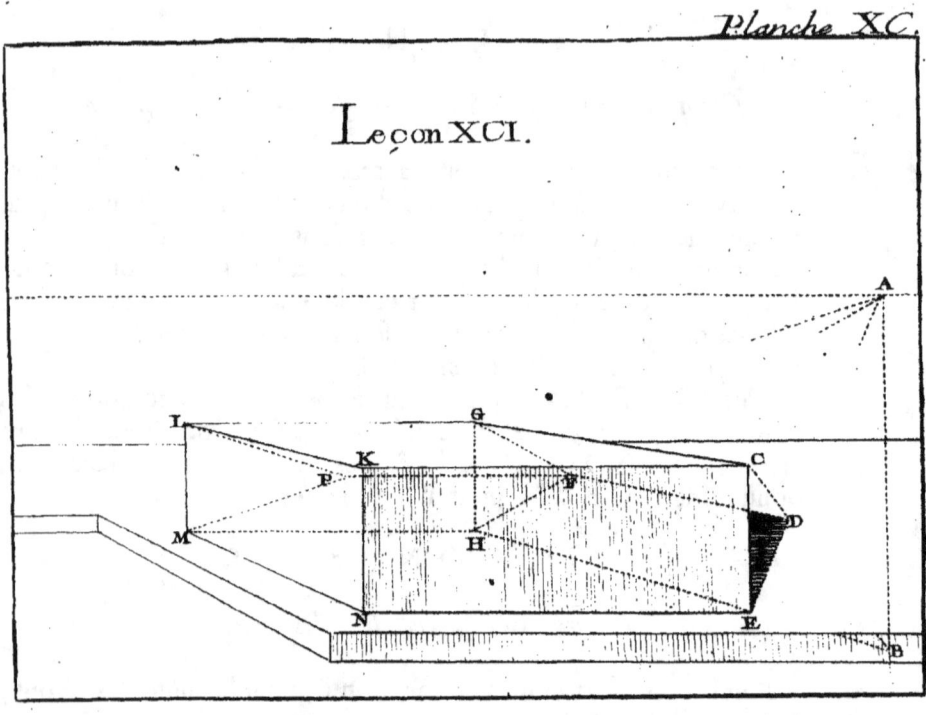

Leçon XCII.

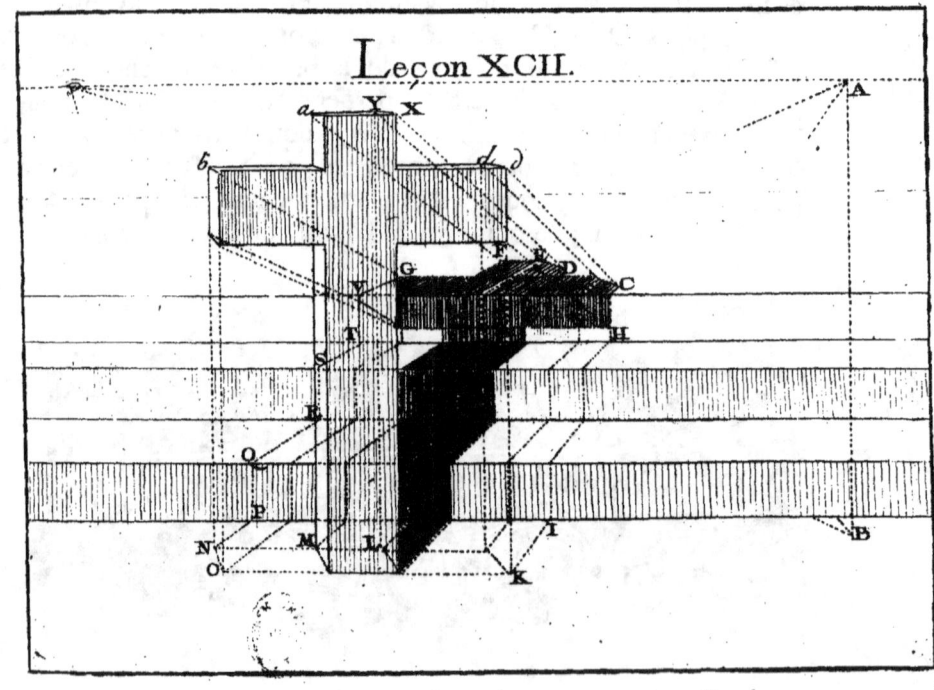

Cc ij

LEÇON XCIII.

Ombre sur un plan incliné.

PLANCH. XCI.

Soit le point E pour la chûte des rayons, le point D son plan. On prolongera la perpendiculaire E D en B, & l'inclinaison du talud FC jusques en A, perpendiculaire du point de vûe. Du point évanouissant A on menera la parallele A B, qui donnera le point B pour le point évanouissant du talud FC, comme le point D l'est du plan horisontal. Des points S, R, T, on tirera au point D jusques à la rencontre du pied du talud. Des points O, P, Q on tirera au point évanouissant B les lignes O N, P L, Q M, qui, coupées par les rayons, donneront l'ombre cherchée.

Autre Méthode.

Faisant abstraction du talud, on tracera l'ombre horisontale TKNIS. Des points d'ombre N, K, on menera des paralleles dans la ligne FG, qui, allant au point de vûe, est le plan du talud FC. Des points G, H on élévera des perpendiculaires. Des points d, d, on menera des paralleles qui détermineront les perpendiculaires N a, K b. Puis du point P au point a, on tirera la ligne P a, & du point Q au point b la ligne Q b; ce qui donnera la même ombre N L Q T.

On peut encore vérifier cette opération; car si on mene du point évanouissant E (chûte des rayons), & par l'œil figuratif une ligne EZ, on trouvera le point Z, de la parallele A Z, pour le point évanouissant de la ligne M L.

A l'égard de l'ombre F e du talud FC, il faudra tirer de son point évanouissant A, au point évanouissant E (chûte des rayons) la ligne A E. La section h, de cette ligne A E avec l'horison, sera le point évanouissant de l'ombre F e. Du point 4, section du plan incliné avec le plan vertical, on élévera la perpendiculaire 4, 6, qui donnera le point 6 pour la direction de l'ombre e 7, qui sera terminée par le rayon C 7 en 7. Puis du point 7 on menera la parallele 7 8 pour la terminaison de l'ombre cherchée F e 7 8.

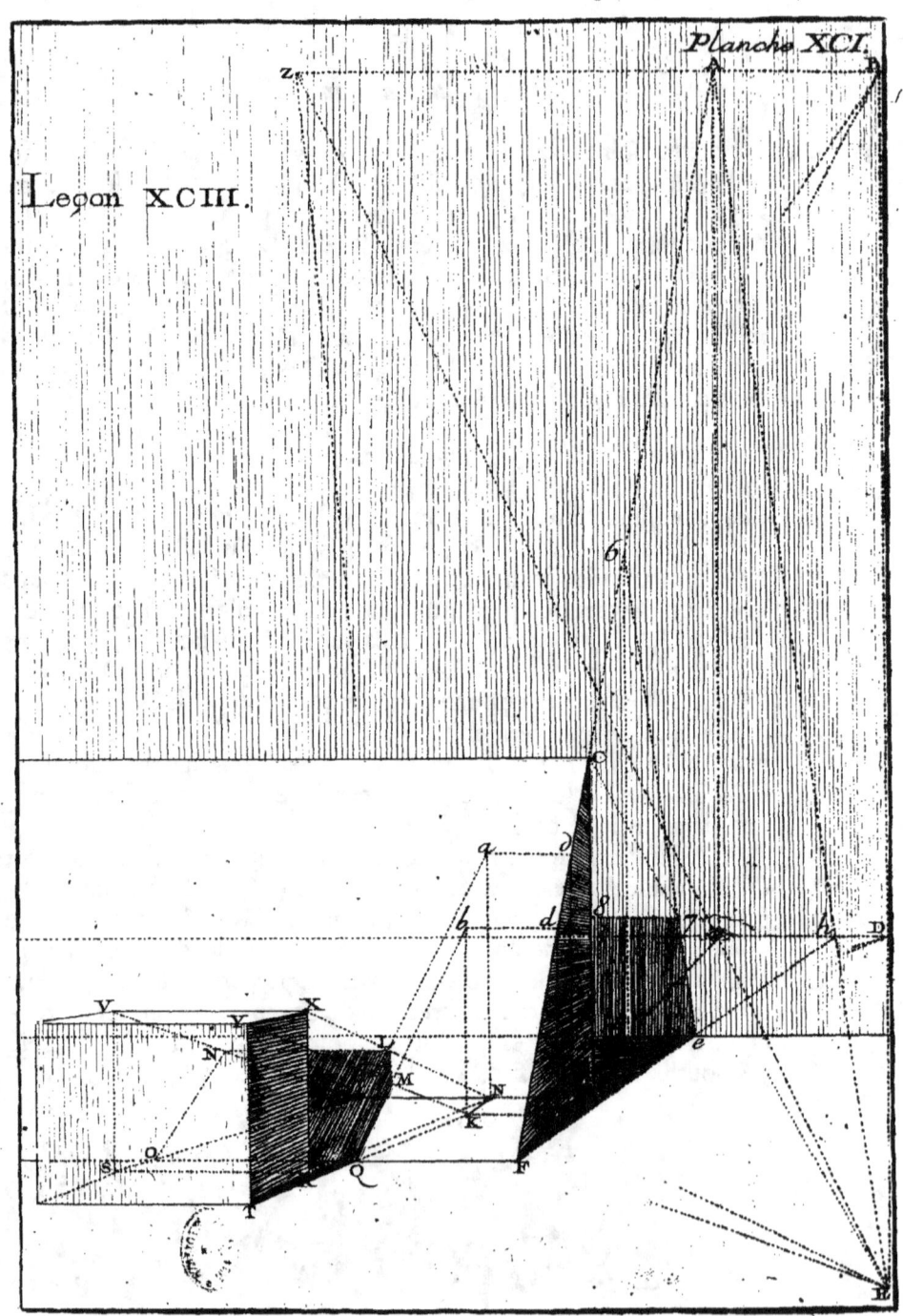

Leçon XCIII.

Planche XCI.

LEÇON XCIV.

Ombre sur un plan incliné en sens contraire.

Planche XCII. Par une opération très-simple, on sçaura la position de ce talud, eu égard à la hauteur de l'hexagone; ce qui fera pour lors connoître la nature de la question.

D'un point plan de l'hexagone, le plus proche du talud, comme Q, on tirera au point de vûe la ligne Q N; du point D abaissé du point de vûe, & déterminé par le prolongement L K du talud, on menera la ligne D N P. Si cette ligne N P passe au-dessus du point V de la ligne Q V, comme dans cet exemple, le talud ne touchera pas au corps; si le point P est commun avec le point V, le talud s'appuyera sur le corps : & si la section se fait au-dessous, le corps hexagonal entrera dans le talud.

Soit donc le point évanouissant C pour la réunion des rayons, & le point A son point évanouissant plan. On prolongera la perpendiculaire A C, jusqu'à la rencontre de la parallele D E, qui donnera le point E pour le point évanouissant des plans des rayons du Soleil, eu égard à l'inclinaison L K du talud. Des points T, *h*, Q, R on tirera au point évanouissant A, les lignes T*b*, *h*M, Q S, R O. Des points *b*, M, S, O, & par le point évanouissant E, on menera les lignes *b* X, M Y, S Z, qui seront terminées par les rayons *m* X, *n* Y, V Z dirigées à leur point évanouissant C. Ce qui donnera l'ombre T *b* X Y Z O R cherchée.

Quant à l'ombre K I du talud L K, on trouvera son point évanouissant B, en menant du point évanouissant D du talud, & par le point évanouissant C du Soleil, la ligne D C B. Du point I, ombre du point L, on tirera au point de vûe la ligne I H. Du point G, section du plan K G avec le plan H G, on élévera la perpendiculaire G E; du point H au point E, on tirera la ligne H E, qui, étant coupée par les rayons, se retournera parallelement.

LEÇONS XCV & XCVI.

Autre situation de talud.

Le talud T N étant parallele dans son plan, il ne faudra que mener de l'œil A la ligne A T parallele au profil T N du talud, pour avoir le point évanouissant T, eu égard à l'inclinaison T N de ce talud; & tirant des points E, K au point évanouissant O, les lignes E F, K I; du point F la parallele F G; des points I, H au point évanouissant T les lignes I L, H M; du point G, au point M la ligne G M, on aura l'ombre cherchée E F G M L I K.

DE PERSPECTIVE. II. PART. 207

Planche XCII.

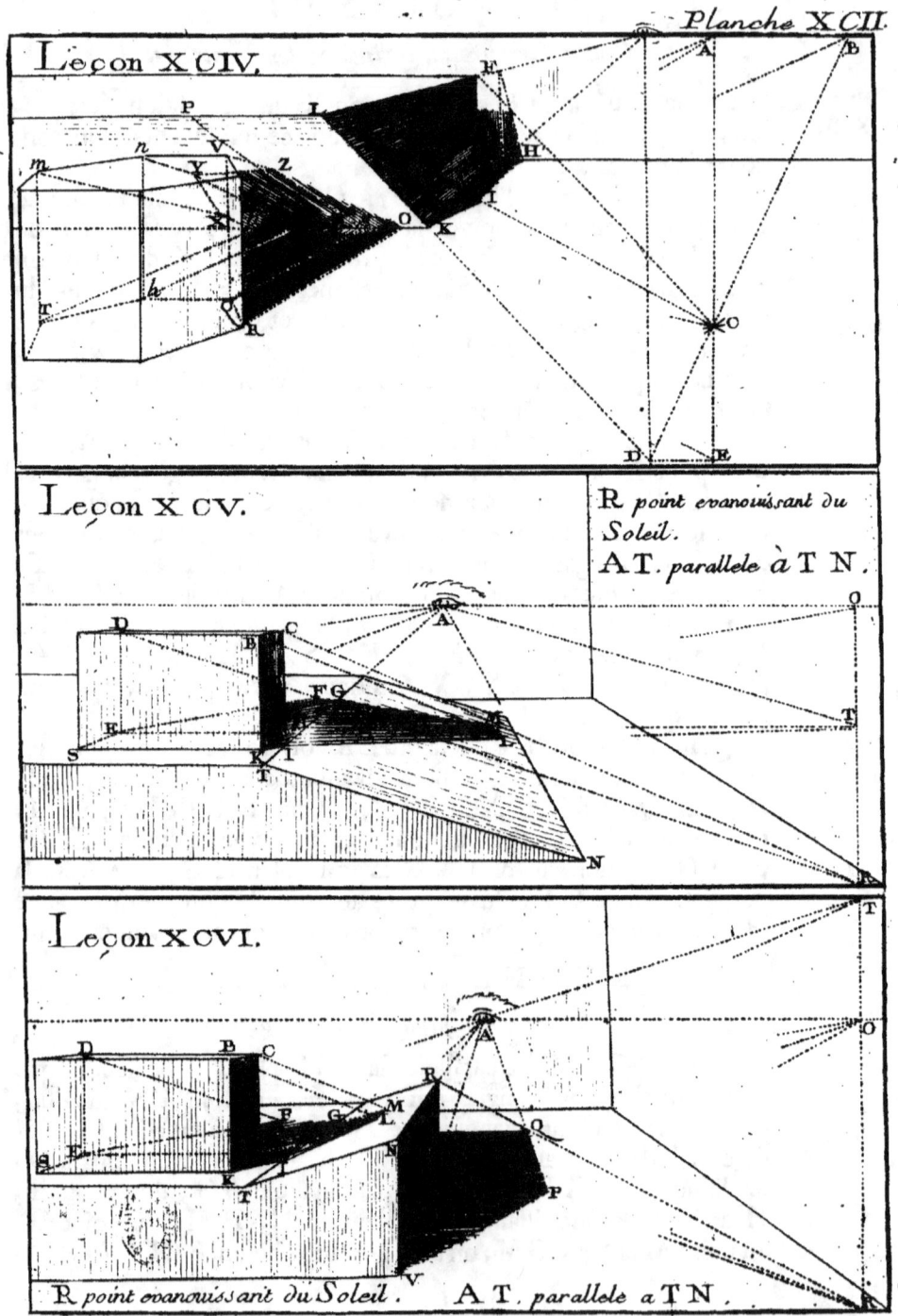

Leçon XCIV.

Leçon XCV.

R. point evanouissant du Soleil.
AT. parallele à TN.

Leçon XCVI.

R. point evanouissant du Soleil. AT. parallele a TN.

LEÇON XCVII.

Pareille situation de talud.

PLANCH. XCIII. Le plan incliné D C E F ne décline point, ainsi on menera (Leçon XCV.) du point de vûe A, la ligne A B, parallele au talud C D, E F, pour avoir le point évanouiſſant B. Des points V, X, T, &c. on tirera au point évanouiſſant G; des points I, K, on tirera au point évanouiſſant B : & de l'objet O Q R, &c. on tirera au point évanouiſſant H du Soleil.

LEÇON XCVIII.

Ombre d'un cone, ſur un talud déclinant.

Du point de diſtance D menez les lignes D A, D B perpendiculaires l'une ſur l'autre (Leçon LXII.) pour avoir les points évanouiſſans A & B des lignes plans Y S, S b. Du point B élevez la perpendiculaire B C, dans laquelle on prendra le point quelconque C, pour le point évanouiſſant des lignes Y X, S V, du talud X Y S V. Ce talud conſtruit en cette maniere, prenez la grandeur B D (diſtance oblique) que vous porterez en B Z; du point Z, & par le point évanouiſſant C du talud X Y S V, menez la ligne Z C (géométral du talud) que vous prolongerez juſqu'à la rencontre de la perpendiculaire H E, élevée perpendiculairement du point évanouiſſant du Soleil H; ce qui donnera le point évanouiſſant E pour la réunion des plans des rayons du Soleil, eu égard au talud : c'eſt-à-dire, que le point E ſera pour le plan X Y S V, ce que le point F eſt pour les plans horiſontaux. Ainſi du point L, plan de la pointe de la piramide ou cone, on tirera au point F la ligne L d, qui ſera terminée en d par le rayon K d, dirigé au point du Soleil H. Du point d on menera les deux tangentes d M, d N. Du point q on tirera au point E la ligne q Q terminée en Q par le rayon K Q; & du point Q aux points O, P, on tirera les lignes O Q, P Q, & par conſéquent l'ombre M O Q P N.

Planche XCIII.

DE PERSPECTIVE. II. PART. 209

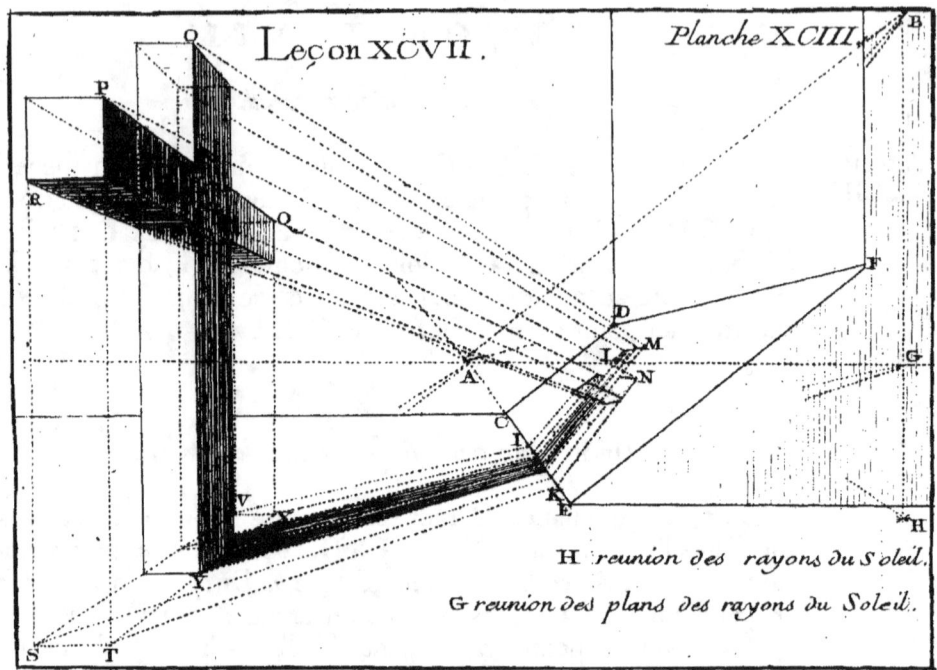

Leçon XCVII. Planche XCIII.

H reunion des rayons du Soleil.
G reunion des plans des rayons du Soleil.

Leçon XCVIII:

I. point de vue.
ID. distance.
AD. perpendiculaire à DB.
H reunion des rayons du Soleil.

Dd

LEÇON XCIX.

Ombre d'un solide éclairé par derriere, & qui porte son ombre en-devant.

PLANCH.
XCIV.

Nous avons démontré, dans la premiere Partie, que la réunion des rayons se fera à un point au-dessus de l'horison, & que le point accidentel de leur plan sera perpendiculairement au-dessous de ce point. Sur ce principe, le point S étant pris pour la réunion des rayons, le point R sera celui des plans. Des points I, M, N, Q, & par le point R, on menera les lignes QT, NG, ML, &c. Des points A, B, C, D, & par le point S, on menera les rayons DT, CG, qui, coupant les plans, termineront l'ombre QTGLHI.

LEÇON C.

Ombre d'une étoile solide éclairée de la même maniere, & dont l'ombre est interrompue par un talud.

Le point d étant la réunion des rayons, & le point Z son plan, il s'agit de trouver le point a pour élever le plan des rayons sur le talud ADC. Pour cet effet, du point de vûe m, on menera ma parallele à AD, (comme aux Leçons XCV, XCVI), ce qui donnera le point a par rapport au plan incliné ADC, comme le point Z, par rapport au plan horisontal.

Soit donc une étoile solide, dont les points accidentels sont Y, A. Des points V, Q, E, M, & par le point Z, on menera les lignes VT, QO, EH, ML. Des points X, R, & par le point d, on menera les rayons XT, RO, ce qui donnera les points d'ombre T, O. Du point T on menera la parallele Tb, qui sera l'ombre de Xd. Du point O on tirera aux points accidentels Y, A les lignes OP, OI. Des points L, H, (provenant des lignes ML, EH) & par le point a trouvé, on menera les lignes LF, HG, qui seront terminées en F & en G, par les rayons fF, dG. Puis du point F au point I, on tirera la ligne FI; du point G au point b, on tirera la ligne Gb. Et enfin du point K, ombre du point S, & par le point accidentel Y, on menera la ligne KH; ce qui donnera l'ombre cherchée VTPONbGHKIFLM.

A l'égard de l'ombre CB du talud, elle sera dirigée à un point h de l'horison, qui sera trouvé par la ligne dh, parallele à AD, profil du talud.

DE PERSPECTIVE. II. PART.

Planche XCIV.

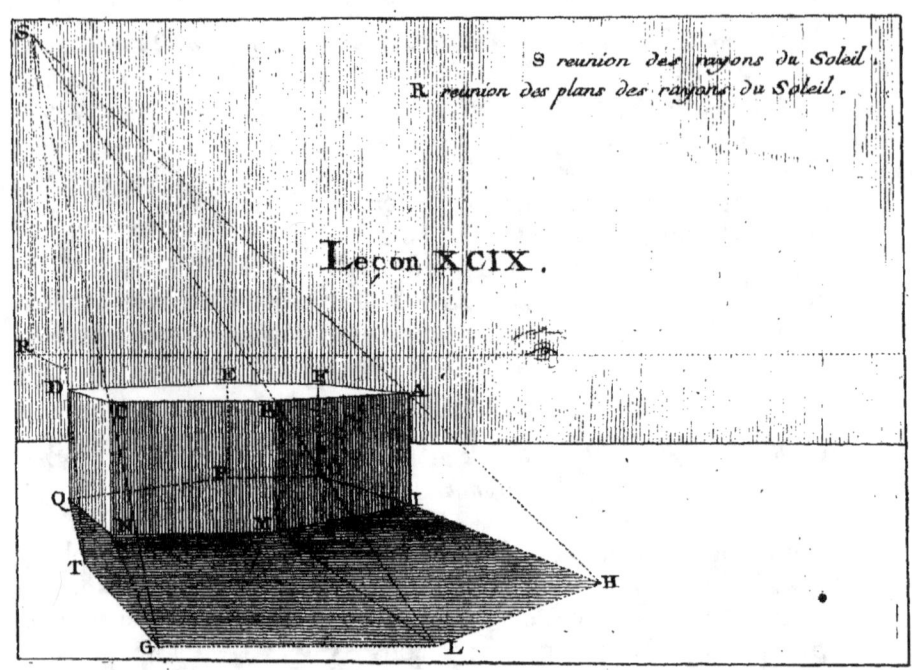

S reunion des rayons du Soleil.
R reunion des plans des rayons du Soleil.

Leçon XCIX.

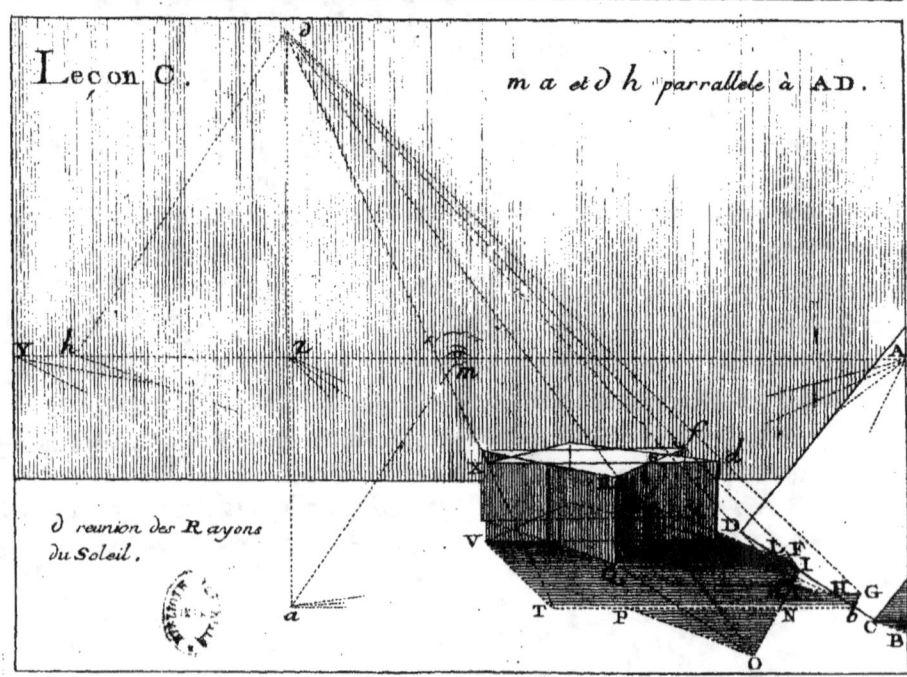

Leçon C. m a et ∂ h parrallele à AD.

∂ reunion des Rayons du Soleil.

LEÇON CI.

Déterminer dans une chambre la partie qui doit être éclairée par l'ouverture d'une fenêtre.

PLANCH. XCV. Remarquons d'abord deux choses bien simples; ou le Soleil est affoibli par quelque nuage, ou il ne l'est pas. S'il est affoibli par des nuages, il est évident qu'il ne peut éclairer que par des rayons indirects, & alors les objets ne porteront point d'ombre décidée : si le Soleil n'est point obscurci, il doit éclairer avec netteté. Ainsi, dans le premier cas, il ne sera point question de déterminer les ombres, on ne pourra tout-au-plus que les conjecturer; dans le second, où le Soleil éclaire directement, on considérera une fenêtre comme une ouverture qui servira seulement de passage aux rayons du Soleil; d'où il suit que le moyen indiqué pour tracer les ombres, sera toujours le même, & que l'on aura la partie H N M K pour le jour reçû dans la chambre. Et si l'on tire le rayon B G du point B, qui est l'intersection de H K sur O A, la ligne G A distinguera la partie éclairée d'avec la partie ombrée du solide interposé S T A G.

DE PERSPECTIVE. II. PART. 213
Planche XCV.

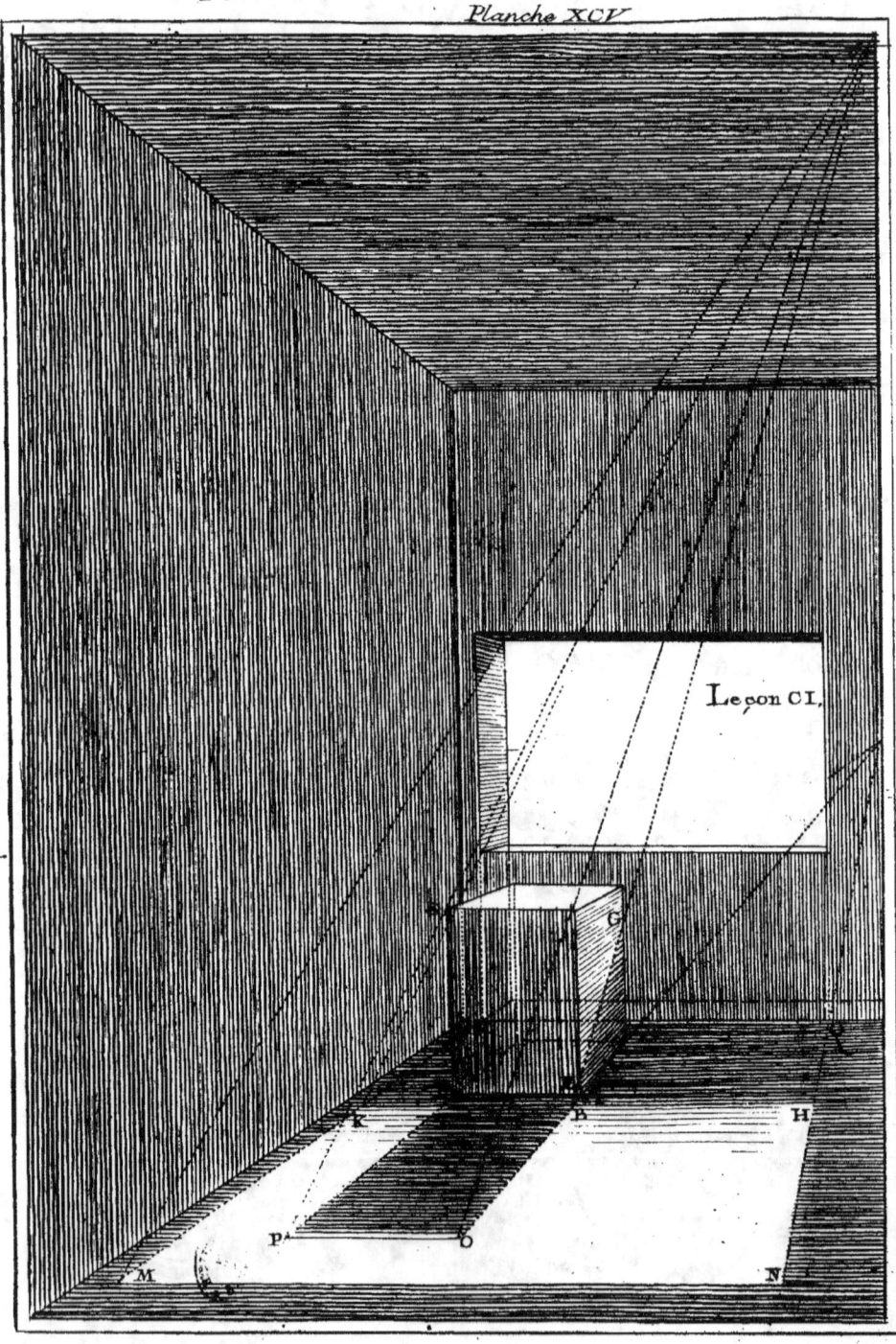

Leçon CI.

LEÇONS CII & CIII.

PLANCH. XCVI.

Comme on a déterminé dans les Leçons précédentes, la chûte des rayons à volonté, il pourroit arriver deux choses; sçavoir, que l'on voulût connoître la déclinaison & l'inclinaison du Soleil, que l'on se feroit proposé dans un point quelconque comme A; ou bien la déclinaison & l'inclinaison étant données, trouver le point de la réunion des rayons.

A l'égard du premier cas, où le point A étant pris, il s'agit de trouver l'inclinaison & la déclinaison du Soleil, que l'on s'est proposée; on portera le point de distance perpendiculairement au-dessous du point de vûe tel qu'en F. De ce point au point C, plan du point A, on tirera la ligne FC, qui donnera l'angle DCF pour l'angle géométral de la déclinaison du Soleil. Du point C, & de l'ouverture CF, on décrira le cercle FB. De ce point au point A, on tirera la ligne BA qui donnera l'angle ABC, pour l'angle géométral de l'inclinaison demandée.

Quant au second cas, soit l'angle ABC donné pour l'inclinaison des rayons, & l'angle DCF pour leur déclinaison; il s'agit de trouver le point de réunion A des rayons, eu égard à ces angles donnés. Du point de distance F on menera la ligne FC, formant l'angle FCD égal à l'angle de déclinaison donné. Du point C, & de l'ouverture CF, on décrira l'arc FB; puis du point B on menera la ligne BA jusqu'à la rencontre de la perpendiculaire CA, (abaissée ou élevée) formant l'angle CBA égal à l'angle d'inclinaison donné. Le point A sera le point cherché.

REMARQUE.

Si le tableau étoit dans le plan du Méridien, & sa face tournée vers l'Orient, le jour droit qui seroit observé dans ce même tableau, dénoteroit l'heure précise de midi; le jour en-devant, ou en arriere, le lever ou le coucher du Soleil au solstice d'Été; & le jour en-devant, ou en arriere, mais déclinant vers le Septentrion, le lever, ou le coucher du Soleil au solstice d'Hyver.

Mais cette observation est plus utile aux Astronomes qu'aux Peintres, par la liberté qu'on a de pouvoir supposer le tableau à telle déclinaison que l'on veut. On remarquera seulement que si l'on a un événement à représenter, qui soit arrivé à un certain endroit, comme, par exemple, à Paris, qui est au 49^e degré de latitude, il faut que l'angle ABC n'excede point 64 degrés 30 minutes; parce que c'est la plus grande hauteur Méridienne du Soleil pour cet endroit.

DE PERSPECTIVE. II. PART.

Planche XCVI

Leçon CII

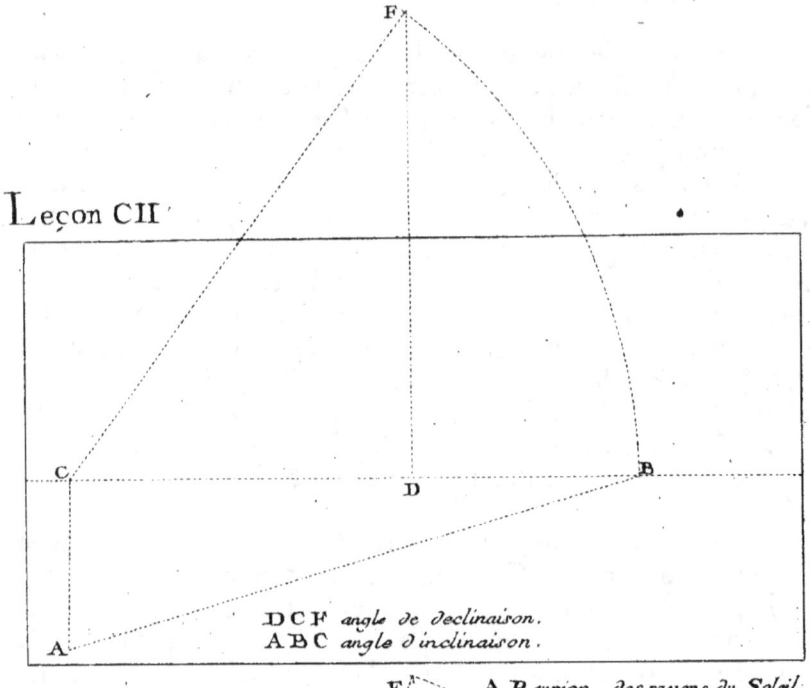

DCF *angle de declinaison.*
ABC *angle d'inclinaison.*

A *Reunion des rayons du Soleil.*
C *Reunion des plans des rayons du Soleil.*

D *points de vûe.*
DF *distance.*

Leçon CIII

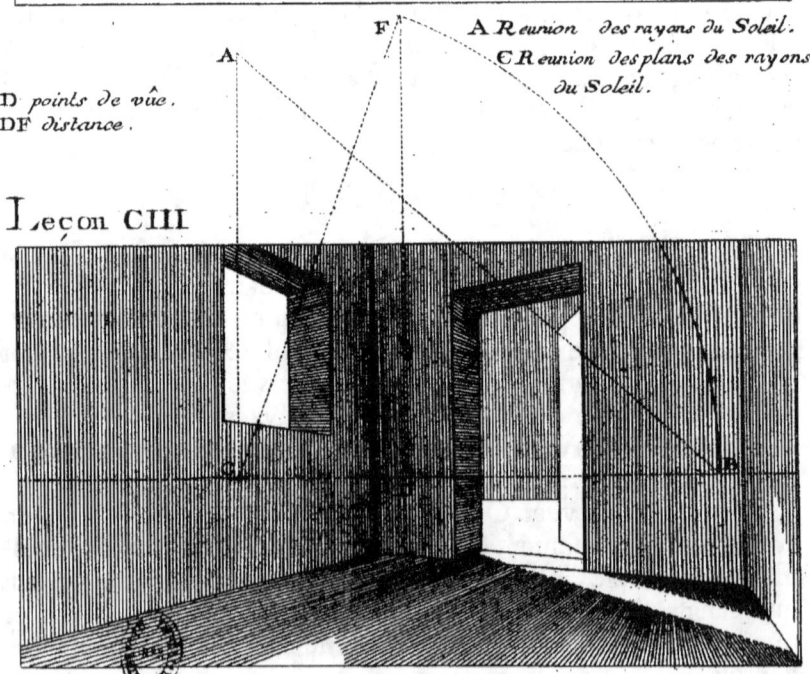

Des ombres au flambeau.

PLANCH. XCVII.

Il n'en est pas de même de ces ombres comme de celles du Soleil; prétendre que les rayons soient parallèles entre eux, cela seroit absurde: il ne faut, pour s'en convaincre, qu'examiner un flambeau. Ainsi nous supposons que les rayons partent d'un seul point de la lumière, quoique quelques Auteurs soutiennent que la lumière ayant quelque étendue, elle ne peut rassembler ses rayons dans un seul point; ce que l'expérience semble désavouer. Au reste quand il seroit vrai que la lumière ne pût rassembler ses rayons, j'ose dire que les pratiques dont je me sers, n'en seroient pas moins utiles, puisqu'elles ne peuvent causer aucune erreur sensible.

LEÇON CIV.

Ombre au flambeau.

Du pied P du flambeau, & par le plan des objets, menez des lignes comme fT, dY, eX. Des points de rencontre, avec le plan vertical, élevez les perpendiculaires Tq, VR, XS, terminées par les rayons $a q$, bR, dS, ce qui donne l'ombre cherchée.

Si l'opération est bien faite, la ligne SR, ombre de $d b$ dirigée au point de vûe, y sera aussi dirigée; & qR, ombre de la parallèle $a b$, sera dirigé au point Z, transposition du flambeau.

On appelle *transposition du flambeau* le point de la surface en question, qui répond perpendiculairement au flambeau, lequel point est au point lumineux, ce que le point de vûe, ou point principal, est au véritable point de vûe. Ainsi, pour avoir cette transposition dans un plan dirigé au point de vûe, il faudra mener une parallèle du point lumineux jusqu'à la section du plan; & au contraire, dans les plans parallèles, il faudra tirer du point lumineux au point de vûe, pour avoir le point cherché, tel que le point Z, qui est pour le plan dirigé au point de vûe, ce que le point F est pour le plan parallèle. D'où il suit que l'ombre NC, qui est l'ombre d'une ligne dirigée au point de vûe, & par conséquent perpendiculaire au plan, puisqu'il est donné parallèle, doit être dirigée au point F; l'ombre CB, qui est sur un plan horisontal, & provenant d'une ligne horisontale, qui est dirigée au point de vûe, y sera aussi dirigée; l'ombre BA, provenant d'une ligne qui est parallèle, le sera aussi, & enfin l'ombre MA sera aussi dirigée au point de vûe.

Planche XCVII.

DE PERSPECTIVE. II. PART. 217

Planche XCVII.

Leçon CIV.

Leçon CV.

E e

LEÇON CV.

Ombre portée sur des marches.

PLANCH. XCVII.

D'un point quelconque I, pris dans l'horison, & du pied C de la lumiere, menez la ligne K q. Des points K, q élevez & abaissez les perperpendiculaires q F, K L, &c. ce qui donnera le profil perspectif N M, L K, q F, G H; puis des parties de ce profil, & par le même point I, menant des lignes jusqu'à la rencontre de la perpendiculaire de la lumiere, on aura les points A, B, C, D, E, pour les plans du flambeau, eu égard aux marches. Ainsi du point C, & par les points Y, d, on menera les lignes $d h$. Des points h on abaissera les perpendiculaires $h g$. Des points g, & par le plan correspondant D, on menera les lignes g Y. Des points Y on abaissera les perpendiculaires Y Q; & des points Q, & par le plan E, on menera les lignes Q P, qui donneront les points P, ou l'ombre parallele P P.

De même du point m, & par le point C, on menera la ligne m Z qu'on abaissera perpendiculairement en Z 4. Du point 4, & par le plan D, on menera la ligne 4 b, qui sera coupée en b par le rayon; des points P, d on tirera au point de vûe les lignes P f, $b d$, & df sera la coupe de l'ombre sur la marche; mais comme la marche est ombrée, cette ombre df sera confondue dans la masse de l'ombre.

A l'égard de l'ombre X R S T V, on la menera des points correspondans A, B, C, ce qui donnera la seconde ombre cherchée. Voyons présentement la maniere de faire cette même opération, par le moyen de la transposition de la lumiere.

DE PERSPECTIVE. II. PART. 219

Planche XCVII.

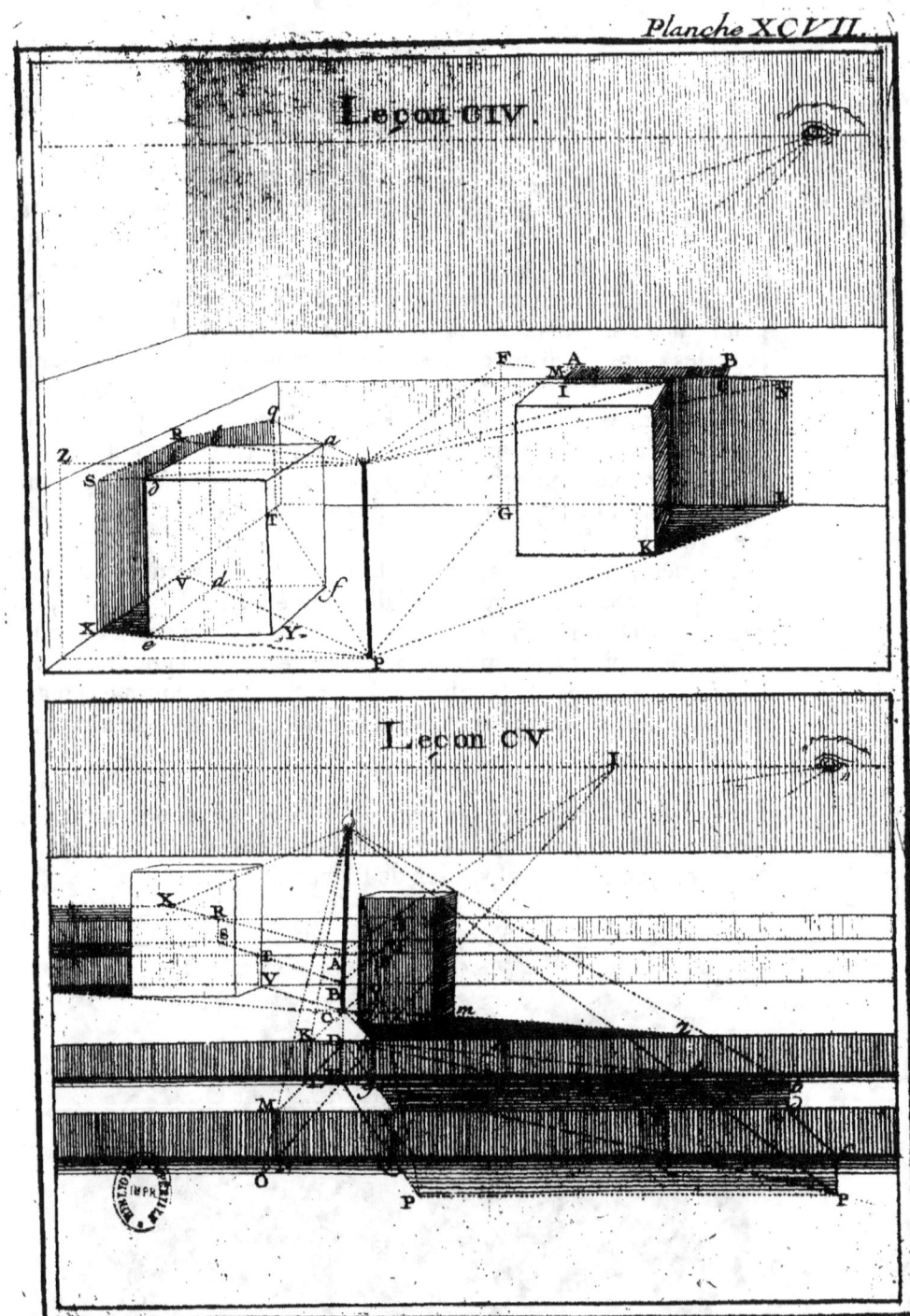

Ee ij

LEÇON CVI.

La lumiere étant un point déterminé, trouver les marches qui doivent être ombrées ou éclairées.

PLANCH. XCVIII.
Soit la lumiere en T C ; du pied du flambeau C on menera une parallele C B , & élevant la perpendiculaire L K en A, on verra, par le plan B du flambeau, que la lumiere se trouve derriere les deux premieres marches, & devant la troisiéme. Du point C , pied du flambeau, & par le point de vûe, on menera la ligne C E. Du point E on abaissera la perpendiculaire E F. Du point F on tirera au point de vûe la ligne F G jusqu'à la rencontre de la perpendiculaire du flambeau. Du point G , plan de ce flambeau, on menera la ligne G H S terminée par le rayon I S. Du point S on menera une parallele S Z, & l'on tirera S Q au point de vûe. Du point Q au point I on tirera la ligne Q P. Du point P on tirera P N au point de vûe ; du point N au point A la ligne N M ; du point M la ligne M *b* tirée au point de vûe, & du point *b* la ligne *b* Y. Si cette opération est exactement faite, les lignes Q P, N M , *b* Y seront dirigées à des points de transposition de la lumiere V T *d*.

LEÇON CVII.

Ombre d'un parallelepipede sur un cylindre couché horisontalement.

Du pied de la lumiere, & par les plans de l'objet, on menera les lignes Y L, X N, V P. Des points quelconques, comme T, S , on abaissera des perpendiculaires. Du point plan R Q on tirera des lignes au point de vûe. Des sections P O , N M , L K, on élevera des perpendiculaires qui seront coupées par les lignes T B, S A, & qui donneront le moyen de décrire les courbes B A C, D E F, G H I, qui, déterminées par les rayons, donneront l'ombre proposée.

DE PERSPECTIVE. II. PART.

Planche XCVIII.

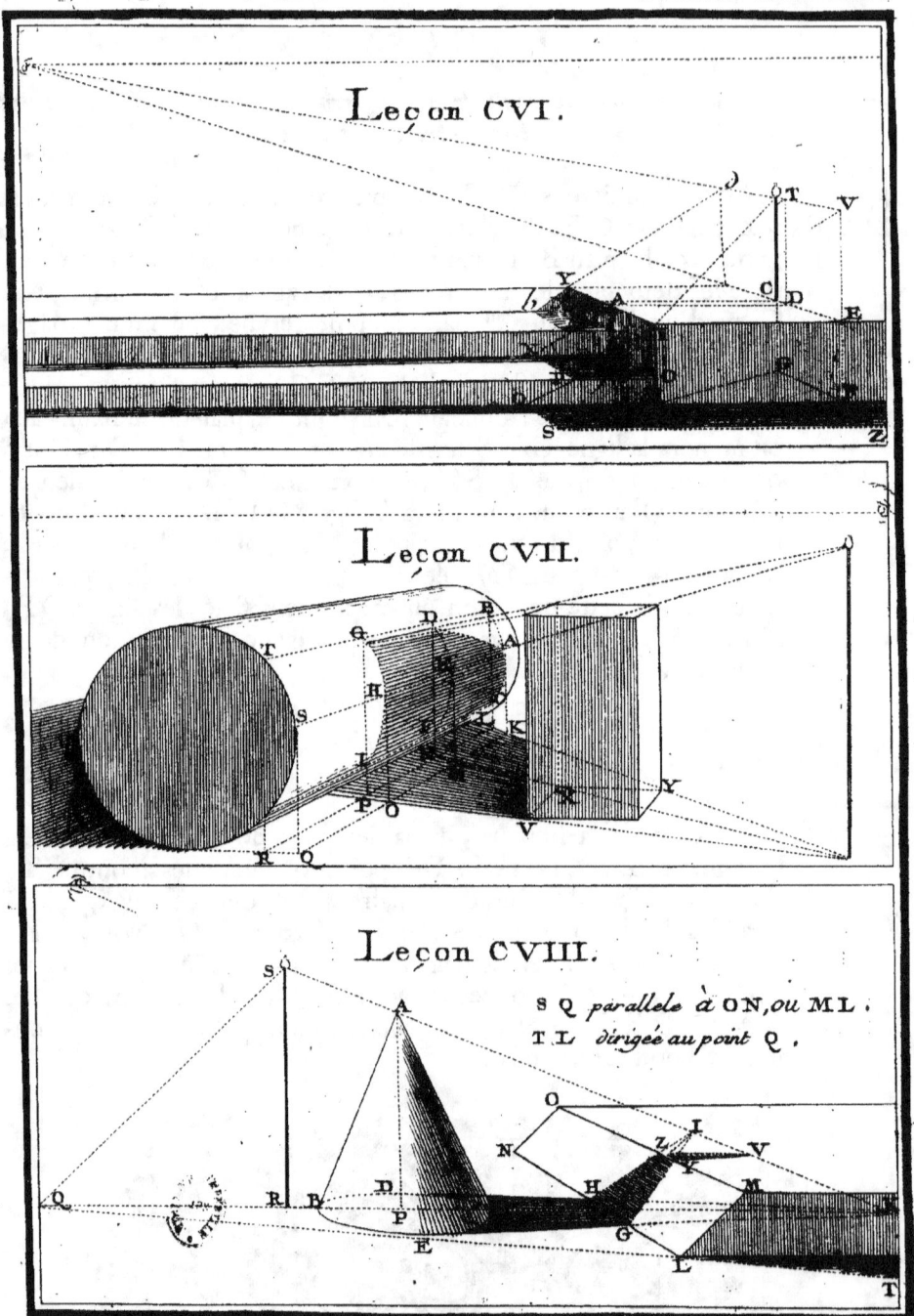

LEÇON CVIII.

Ombre d'un cone sur un plan incliné.

PLANCH. XCVIII. Du point P plan de la pointe de la piramide, & par le pied R du flambeau, on menera la ligne PK terminée par le rayon AK. Du point K on menera deux tangentes au cercle qui donneront l'ombre DKE pour l'ombre de la piramide, en faisant abstraction du plan incliné. Du point F on menera FI, parallele à l'inclinaison LM; & des points H, G on tirera au point I les droites GI, HI. Du point X on menera la parallele XV; des points Z, Y on menera les lignes ZV, YV, ce qui donnera l'ombre demandée.

Quant à l'ombre LT, elle sera menée du point Q, qui sera trouvé sur la parallele KQ passant par le pied R du flambeau, en menant SQ parallele aux profils ON, ML du talud ONLM.

DE PERSPECTIVE. II. PART.

Planche XCVIII.

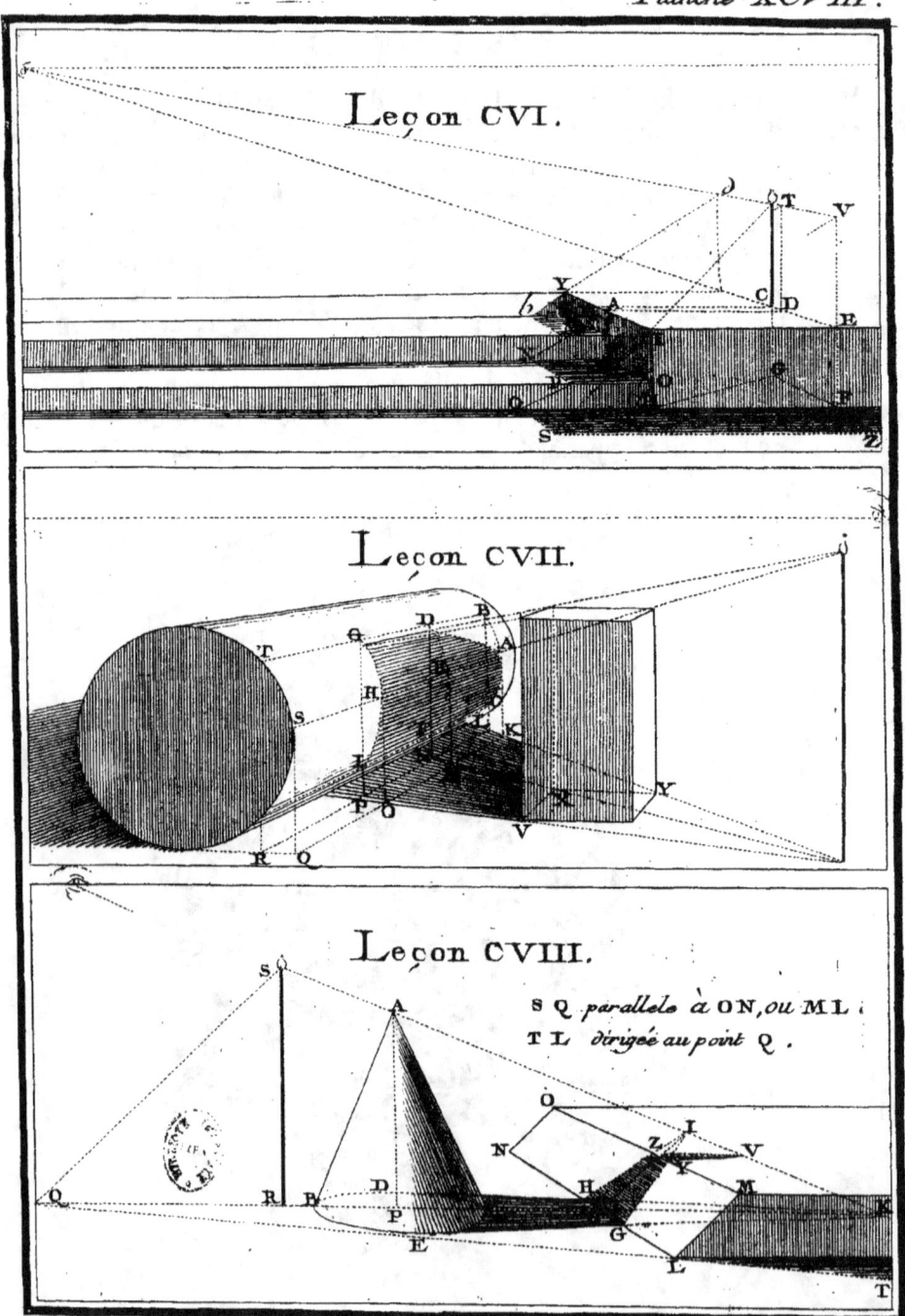

LEÇON CIX.

Ombre d'un solide sur un autre solide.

PLAN. XCIX. Par le pied P du flambeau, & des points L, I on menera les lignes L M, I K coupées par les rayons N M, H K. Des points M, K on tirera au point de vûe, & du point F au point G la ligne G F. De même, du pied du flambeau l'on tirera la ligne E D. De ce point on élévera la perpendiculaire D C qui sera terminée par le rayon B C, & du point A au point C on tirera la ligne A C.

LEÇON CX.

Ombre d'un corps pendu au plafond.

Des plans de l'objet, comme C D I, & du pied B de la lumiere on menera des lignes. De leurs points de rencontre avec le pied du mur, on élévera des perpendiculaires qui, terminées par des rayons, donneront l'ombre L K M N O P qui pourra se retourner dans l'encoignure, & sur le plafond par des parallèles, selon la position de la lumiere.

LEÇON CXI.

Ombre sur un plan incliné.

Du point F, plan de l'objet, & par le point E, plan du flambeau, on menera E F A jusqu'à la rencontre de M B, plan du profil L M. De ce point A on élévera la perpendiculaire A D jusqu'à la rencontre du prolongement de M L, comme en D, & du point G, section du plan M G avec E G A, plan du rayon, on tirera la ligne G D qui étant coupée par le rayon, donnera le point I, dont on menera l'ombre I B parallelement.

Dans l'espace L Q on prendra un point quelconque R, duquel on abaissera une perpendiculaire R P à Q K, plan de L Q. Du point P, plan du point R, & par le point E, pied du flambeau, on menera la ligne P S, & du point R le rayon R S, qui donnera le moyen de mener l'ombre infinie Q S, c'est-à-dire, jusqu'à la ligne horisontale, puisqu'elle est le terme des plans horisontaux.

Planche XCIX.

DE PERSPECTIVE. II. PART. 225

Planche XCIX.

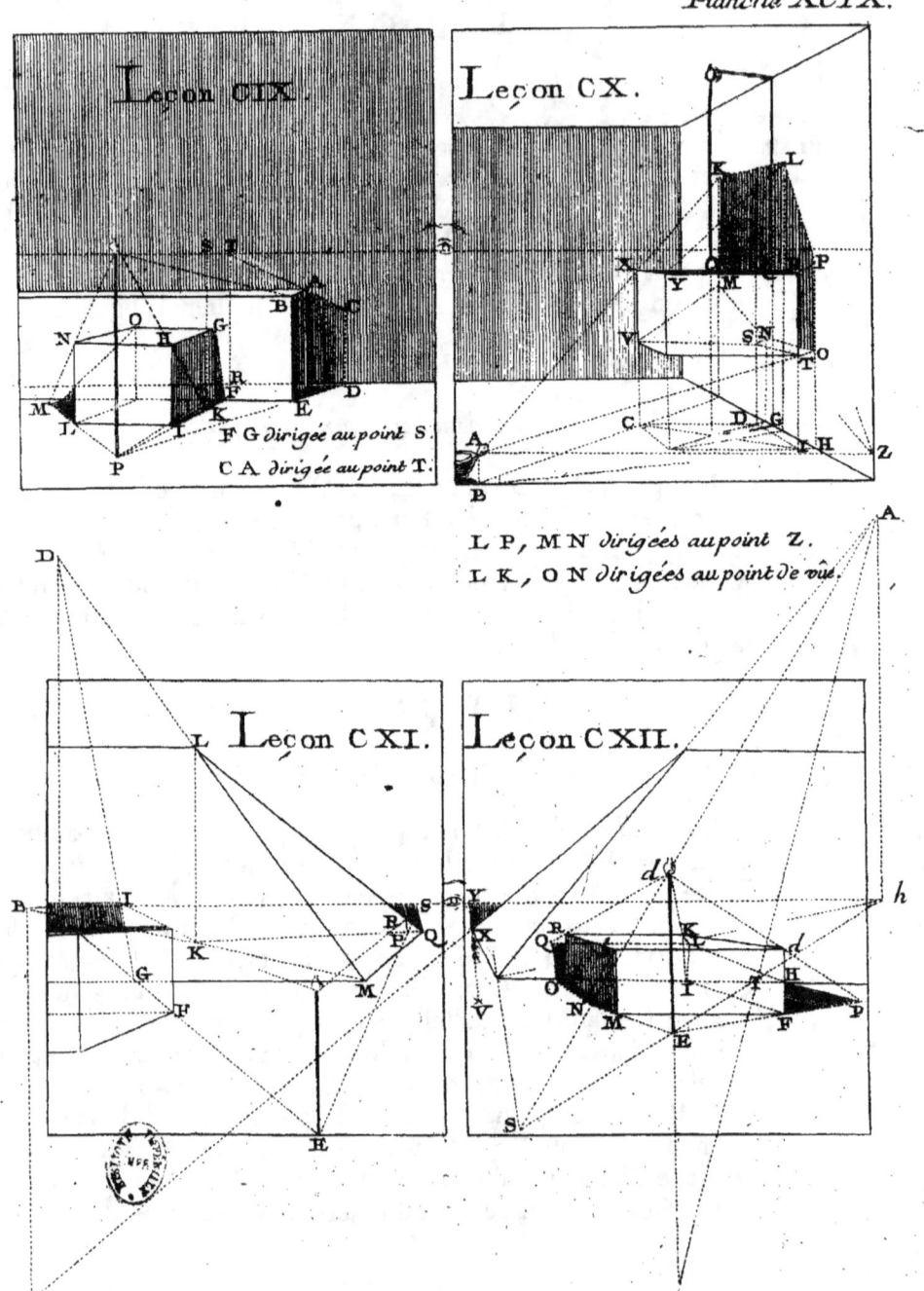

F G dirigée au point S.
C A dirigée au point T.

L P, M N dirigées au point Z.
L K, O N dirigées au point de vûe.

Ff

LEÇON CXII.

Autre Méthode.

PLANCH. XCIX.

Soient les points B h également éloignés du point de vûe, pour les points évanouissans des plans du talud, & C A pour les points évanouissans même du talud. Du point E, pied du flambeau, au point h, plan du point A, on tirera la ligne ET. De sa section T, & par le point A, on menera la ligne A T G jusqu'à la rencontre de la perpendiculaire du flambeau d E qui est en G; puis des point M F, & par le point E on menera les lignes M N, F P, déterminées par les rayons b N, d P. Des points N, P on tirera au point de vûe les lignes N O, P H. Du point G, & par les points 4, I, on menera les lignes 4 Q, I L, déterminées par les rayons R Q, K L en Q & en L : ce qui donne l'ombre cherchée M N O Q L H P F.

A l'égard du talud, dont il faut trouver aussi l'ombre, on menera du point h, & par le point E, une ligne h S. Du point A, & par le point d, une ligne A d S qui coupera la premiere en un point S, duquel on menera S X pour l'ombre, & comme elle se trouve comprise dans le plan, cela dénotera qu'il n'est point ombré. Par la même raison, si on tire du point E au point B une ligne, & du point d au point C une autre ligne, elles s'entrecouperont en un point V qui sera la direction de l'ombre infinie X Y : je dis infinie, parce que la lumiere étant basse empêche ce plan de pouvoir terminer la fin de son ombre sur le plan horisontal, puisque les rayons qui passent par l'objet, tendent, au contraire, à s'en écarter.

DE PERSPECTIVE. II. PART. 227

Planche XCIX.

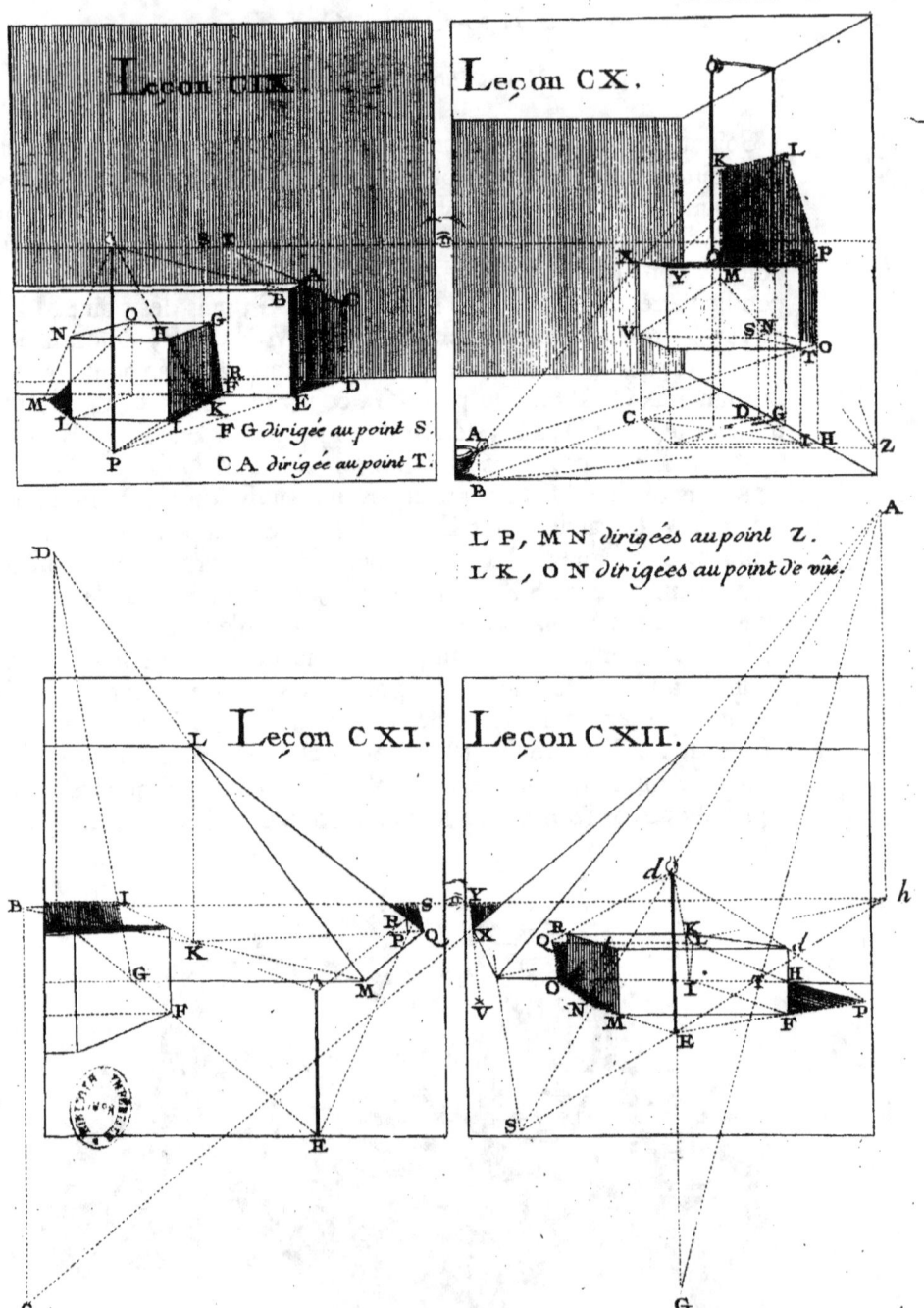

Ff ij

LEÇON CXIII.

Ombre d'une piramide renverſée.

Pl. C. Soit la piramide poſant perpendiculairement ſur ſa pointe K. Des plans de cette piramide, & par le pied du flambeau, on menera les lignes E N, F O, H L, G M qui ſeront terminées par les rayons A N, D O, C L, B M, & de ces points on tirera à la pointe K les lignes O K, L H, O N & L M qui donneront l'ombre cherchée: la ligne N M ſera parallele.

LEÇON CXIV.

Même ombre interrompue par un plan vertical.

Soit l'ombre tracée O P N; l'ombre O H & N M menée parallelement. Des plans Q R, & par le pied du flambeau, on menera les lignes Q I, R L. Des points I, L on élévera des perpendiculaires qui ſeront terminées par les rayons. Des points M, H on tirera aux points G, E les lignes M G, H E; & ſi du pied du flambeau on mene une parallele en K, & que du point K on faſſe la perpendiculaire K F égale à la hauteur du flambeau, les lignes H E, M G ſeront dirigées au point F, tranſpoſition de la lumiere. La ligne G E ſera dirigée au point de vûe.

LEÇON CXV.

Ombre ſur des plans inclinés.

Des plans de l'objet & par le pied de la lumiere on menera les lignes E I, F K, G L. Du point A on menera une parallele A H, & du point H la ligne R H parallele au talud Q T, & prolongeant la ligne R H juſqu'à la rencontre de la perpendiculaire du flambeau, le point P ſera le plan du flambeau par rapport au plan incliné; ainſi par le point P on rélevera les lignes I N, K O, L M, qui, déterminées par les rayons, termineront l'ombre; puis du point X, & par le point A, pied du flambeau, on menera la ligne X V terminée par le rayon Y V, qui donnera le point V pour mener l'ombre S V.

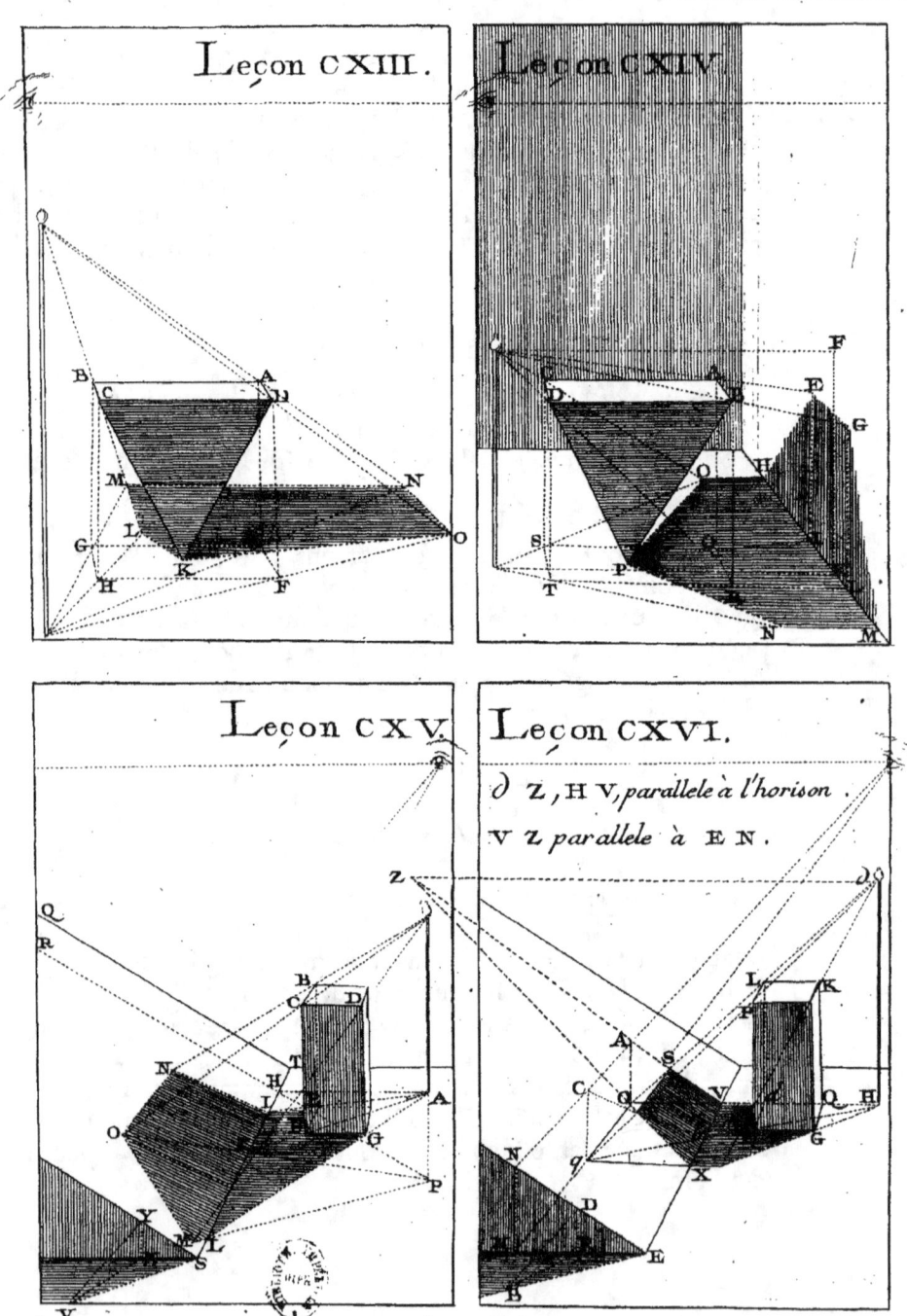

230 TRAITÉ

LEÇON CXVI & DERNIERE.

Pl. C. Faifant abftraction du plan incliné, on tracera l'ombre QOqXG. Des points O q, & du point de vûe, on menera les lignes OM, qM, qui ne feront qu'une, à caufe que Oq, ombre de LP, eft dirigé au point de vûe. Du point M, on élévera la perpendiculaire MN. Du point N on tirera au point de vûe la ligne NA, qui terminera les perpendiculaires qC, OA. De ces points C, A aux points b, V, on tirera les lignes bC, VA, coupées par les rayons Pq, LO, en S & en T; & enfin du point T au point X, on tirera la ligne TX qui fera dirigée au point Z, tranfpofition de la lumiere d dans le plan NEVZ. Quant à l'ombre EB, on la trouvera par la précédente, ou ce qui eft le même, menez du point de la lumiere d une ligne parallele à NE, du pied H de la lumiere, une ligne VH parallele, qu'on prolongera du côté de H, & de la commune fection de ces lignes, on menera la ligne EB.

Fin des Leçons.

DE PERSPECTIVE. II. PART. 231

Planche Centième.

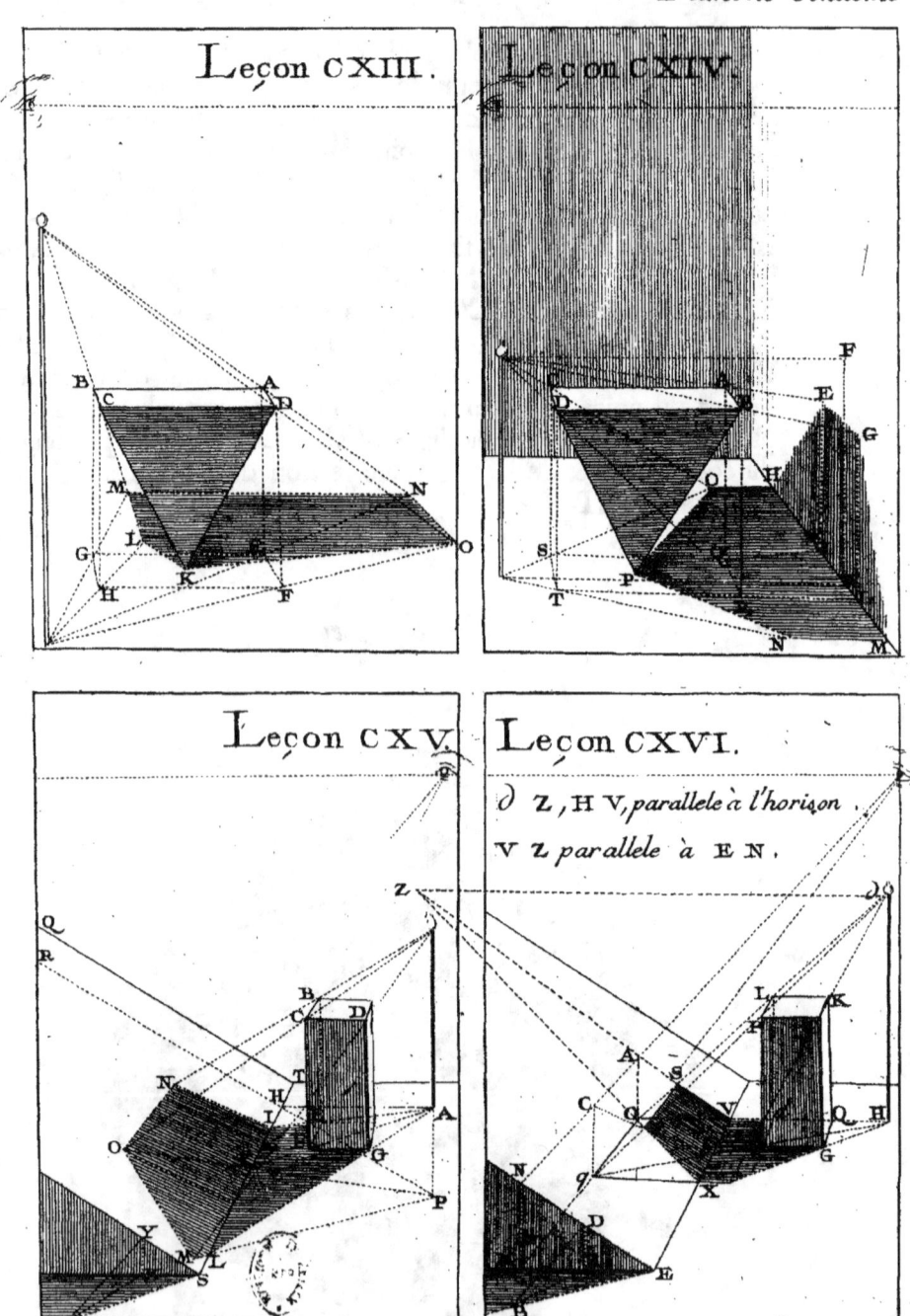

AVERTISSEMENT

Sur les Planches suivantes.

Pour faciliter la connoissance des cinq Ordres d'Architecture, aux jeunes gens qui apprennent la Perspective, nous avons crû à propos de terminer cet Ouvrage par les dix planches suivantes, où l'on trouvera le piédestal & le chapiteau de chacun de ces Ordres, représentés assez en grand pour que les moulures, les ombres & les reflects en devinssent sensibles, afin que l'on puisse juger plus aisément de la saillie des profils, & de la dégradation des ombres. Le soin avec lequel nous avons tâché d'expliquer les différentes Méthodes de mettre les objets en perspective, & les regles pour trouver leurs ombres & leur réflexion, levent suffisamment les difficultés que l'on pourroit rencontrer dans la pratique : c'est pourquoi on a débarrassé ces morceaux d'Architecture de toute opération de théorie, afin de les rendre plus agréables à la vûe, & pour ne point répéter inutilement ce qui a été dit dans les Leçons précédentes. Nous espérons que les curieux & les gens d'Art, seront contens de la régularité & de l'exactitude avec laquelle on a exécuté ces dernieres planches, qui étoient susceptibles d'une gravûre plus délicate que les précédentes.

F I N.

Piedestal Toscan.

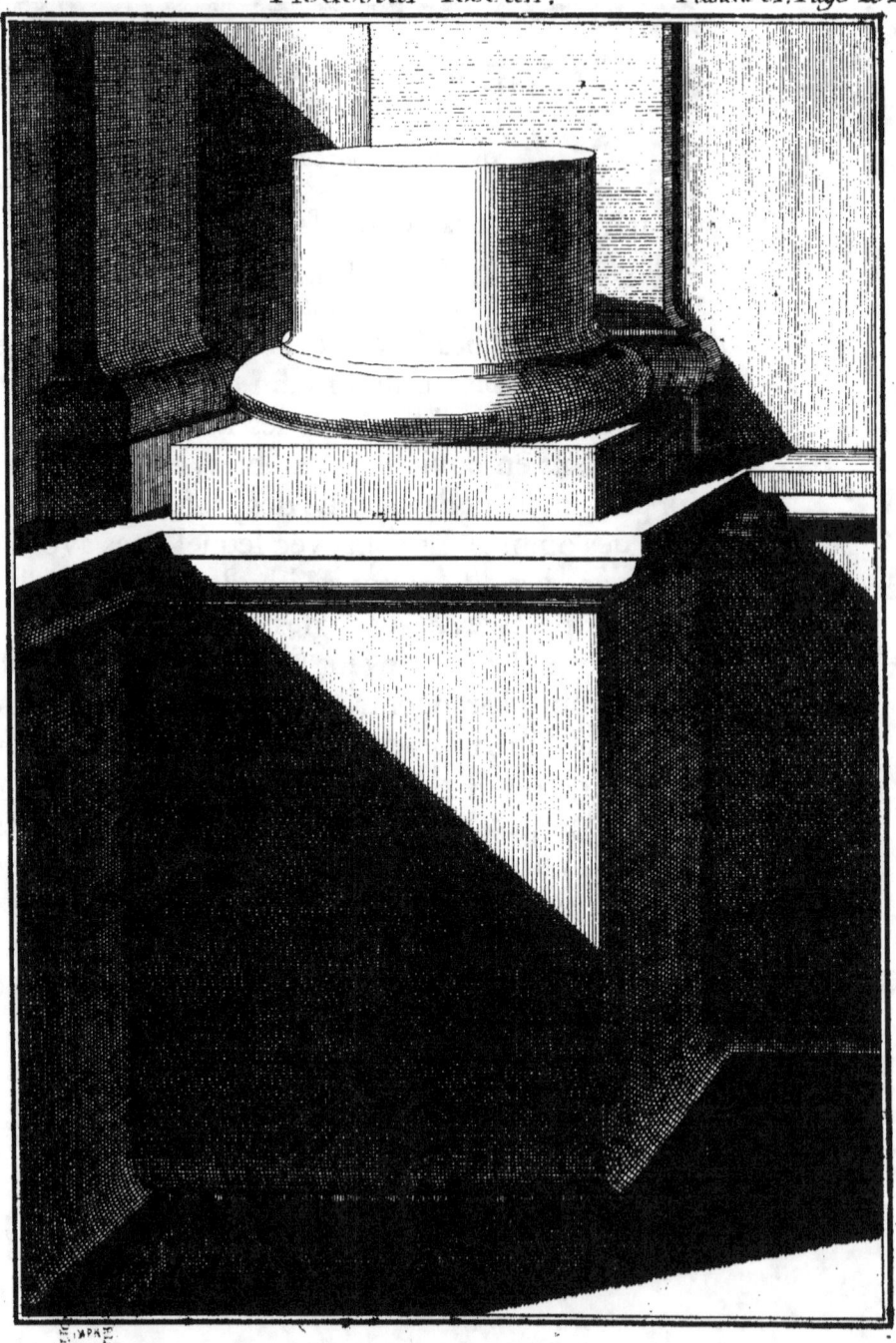

Chapiteau et Entablement Toscan. *Planche CII.*

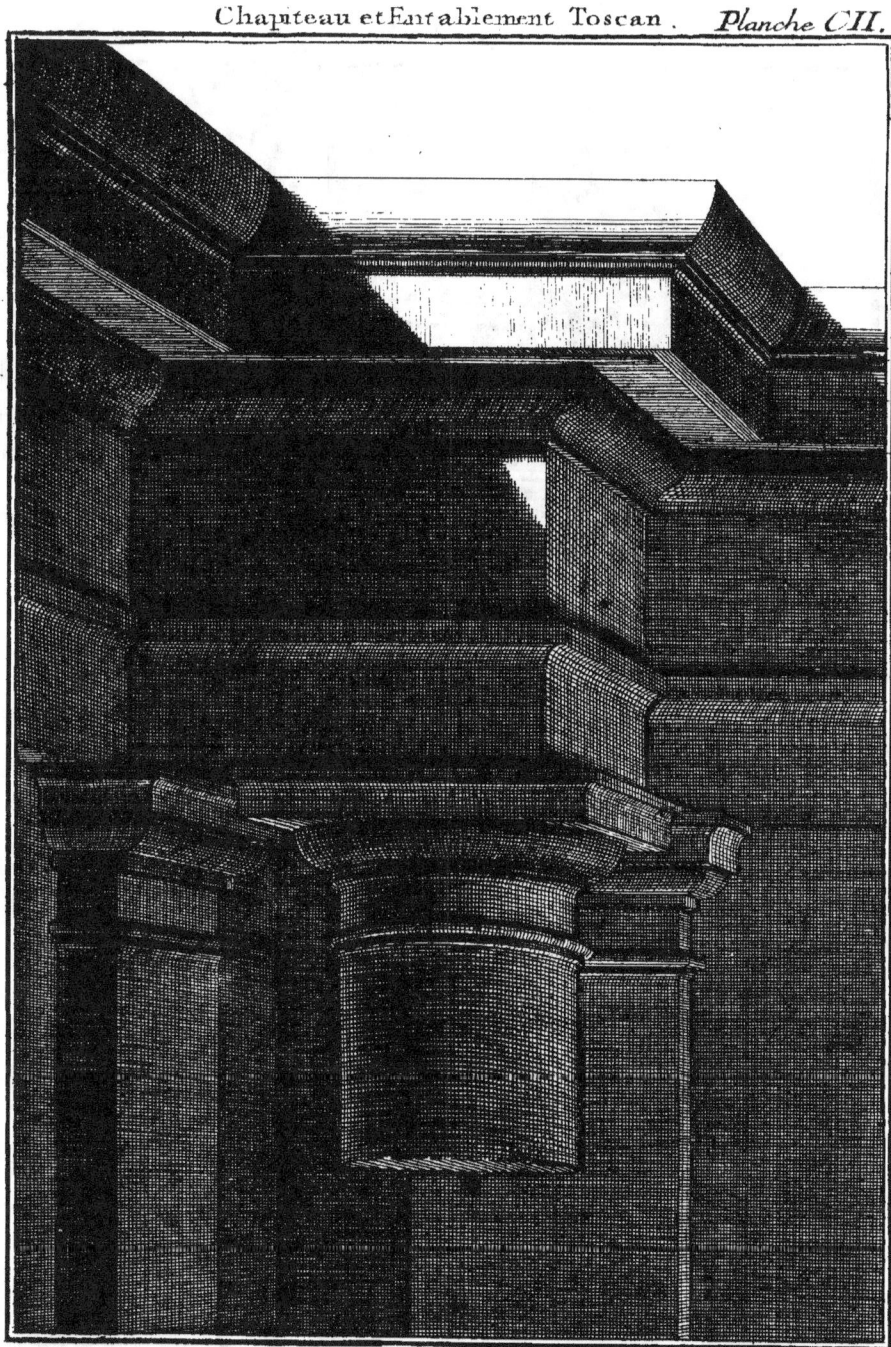

Piedestal Dorique.

Planche CIII.

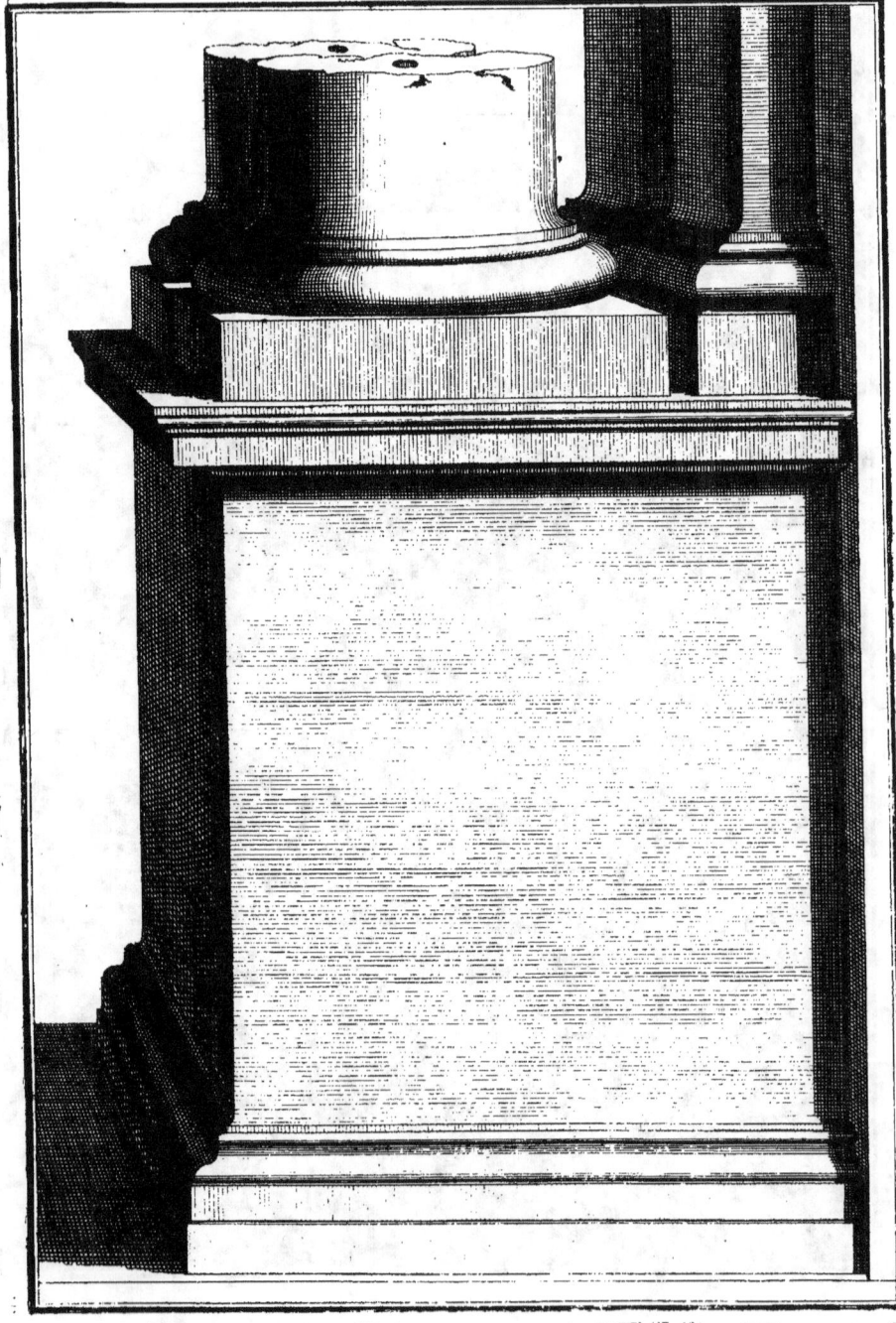

Chapiteau et Entablement Dorique.

Planche CIV.

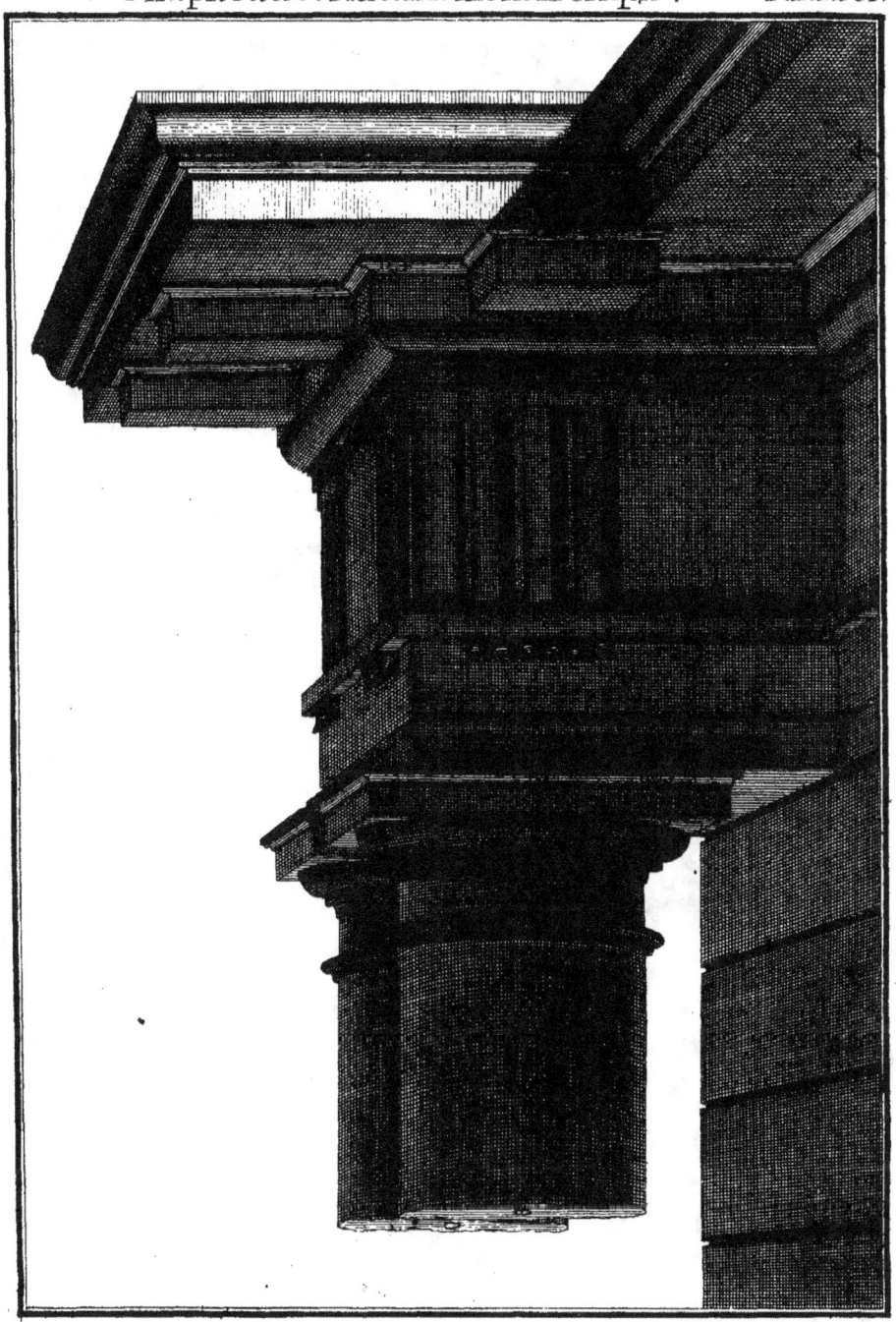

Piedestal Ionique.

Planche CVI.

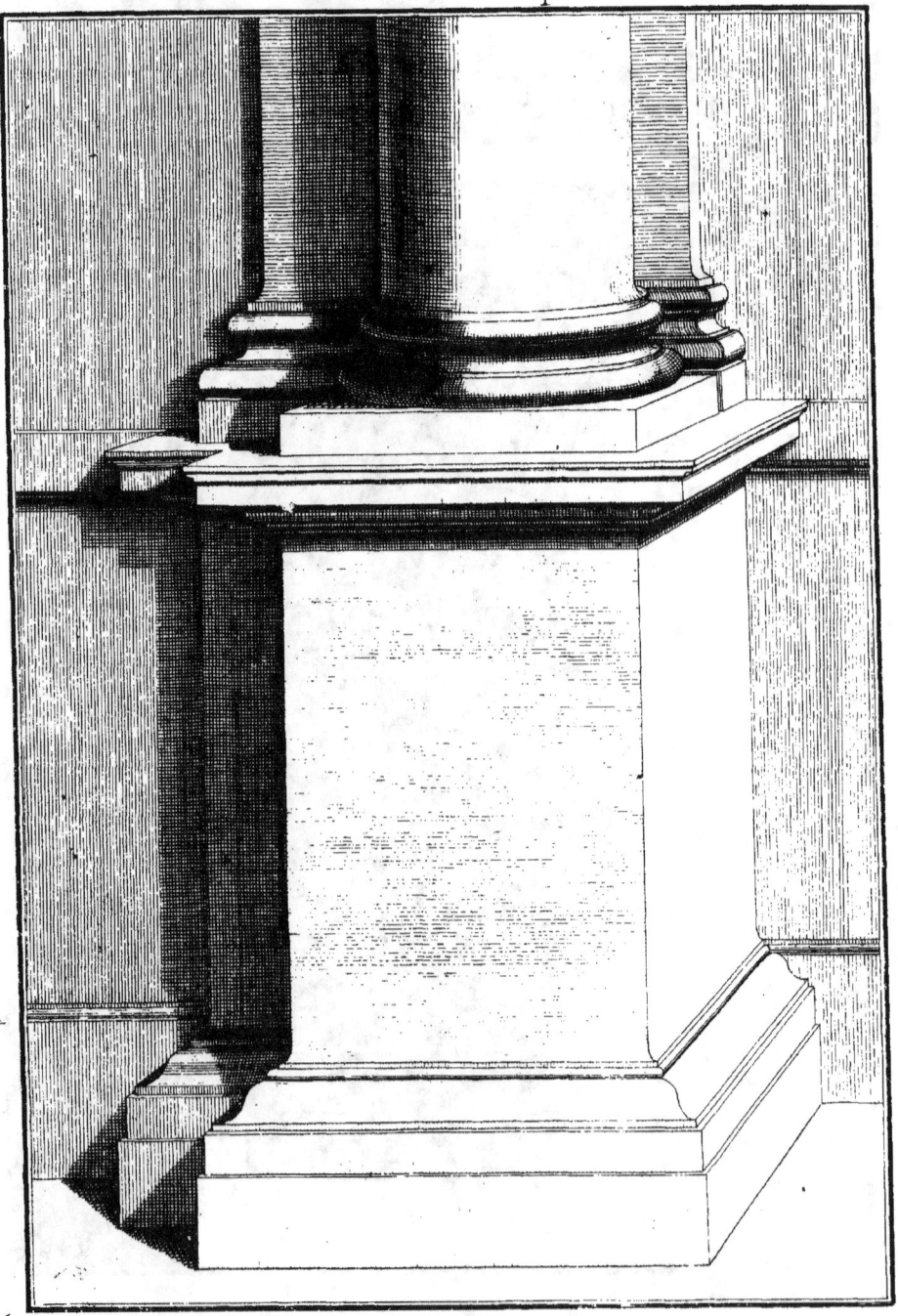

Chapiteau et Entablement Ionique. *Planche* CVI.

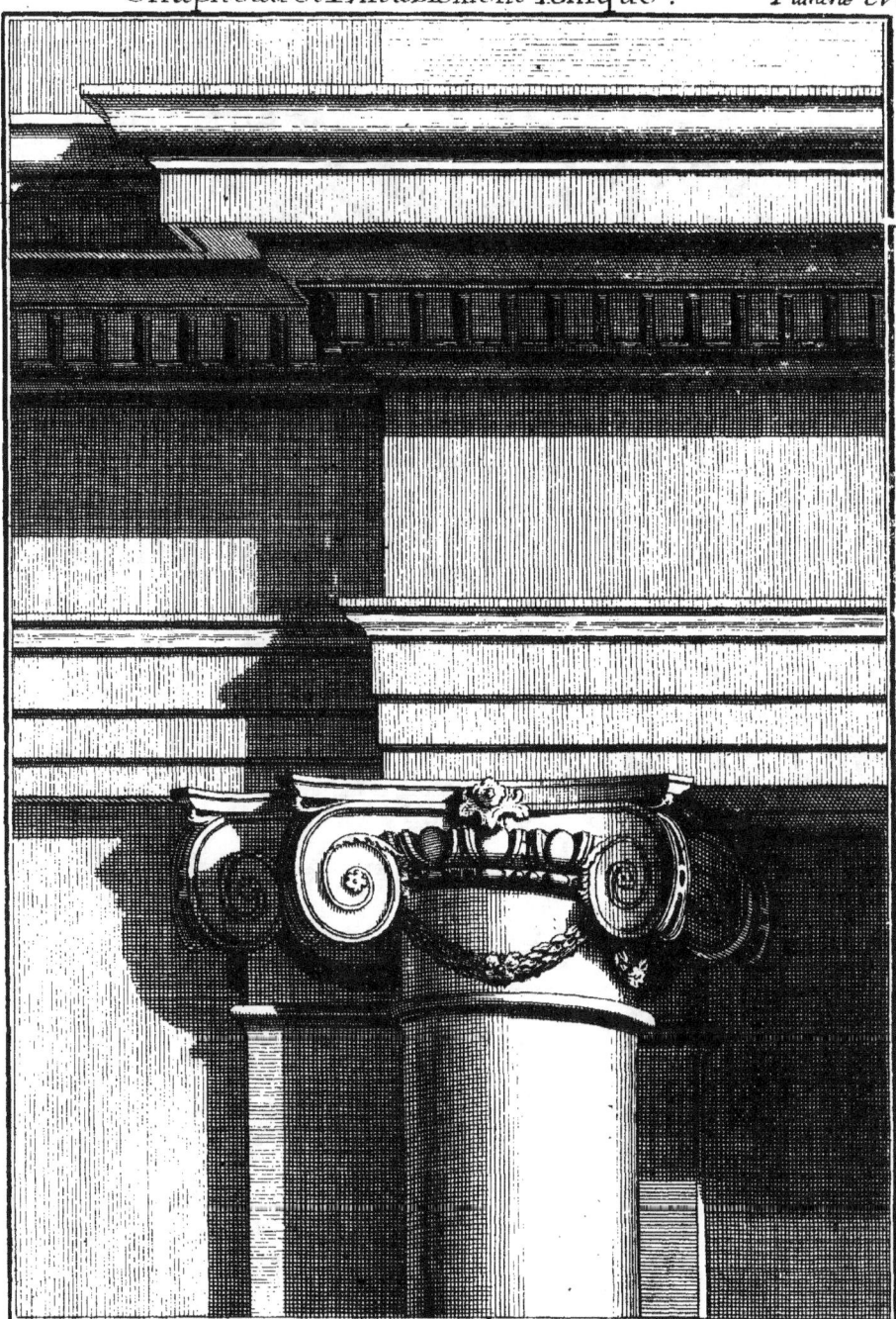

Piedestal Corinthien. Planche CVII.

Chapiteau et Entablement Corinthien. *Planche CVIII.*

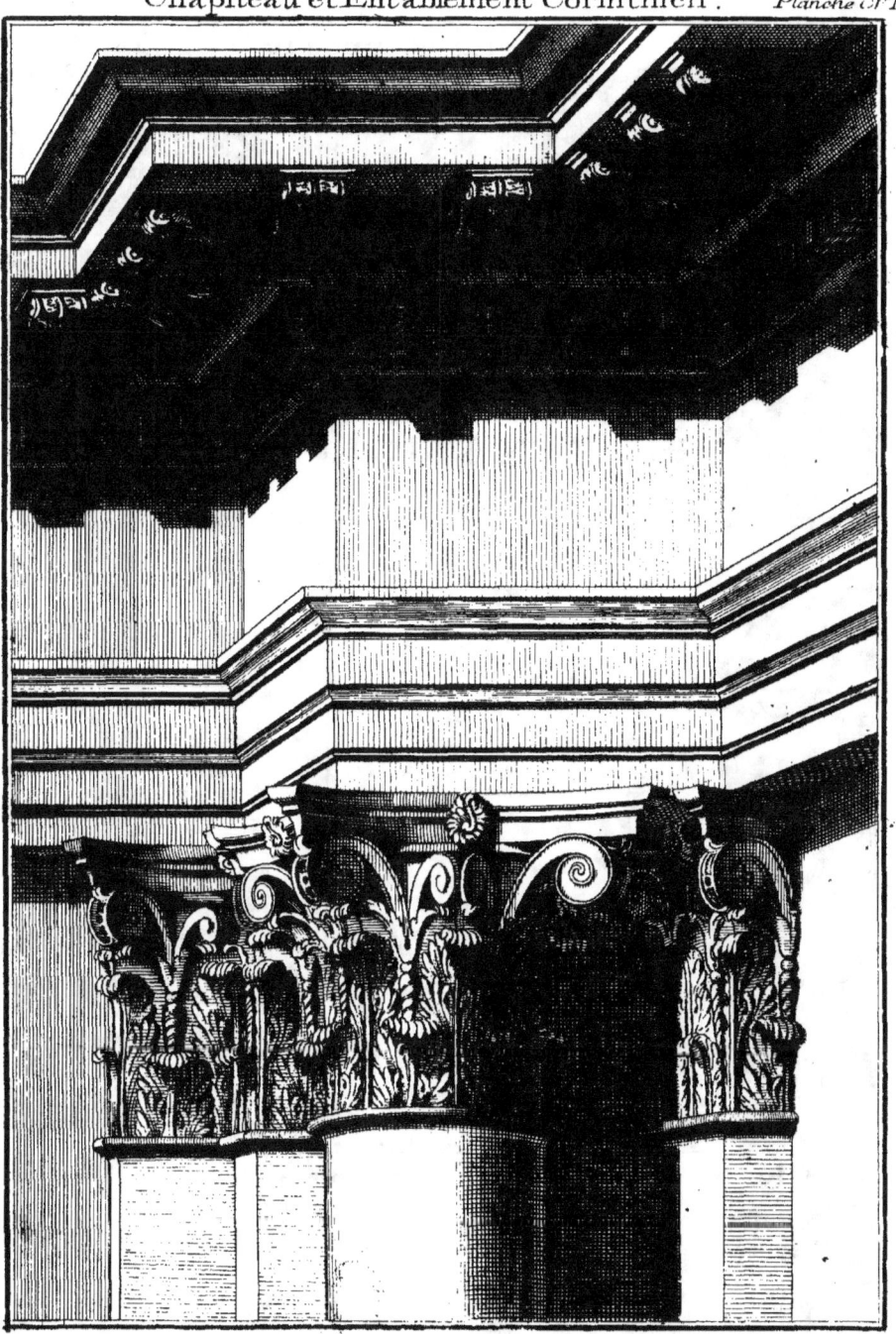

Piedestal Composite.

Planche CIX.

Chapiteau et Entablement Composite *Planche CX.et derniere.*

TABLE
Du Traité de Perspective à l'usage des Artistes.

PREMIERE PARTIE.

Contenant la Théorie de la Perspective.

INtroduction, Page 1
Définitions des principaux termes employés dans la Perspective, 4

CHAPITRE PREMIER. *Démonstrations faites dans une vitre considérée comme un tableau diaphane, au travers duquel on voit les objets qui sont derriere,* 5

Remarque, ibid.
PROPOSITION PREMIERE. Problême I. *Trouver l'apparence d'un point dans le tableau.* 6
PROP. II. Probl. II. *Trouver l'apparence d'une ligne dans le tableau,* 10
 Corollaire I. ibid.
 Corollaire II. ibid.
Théorême I. *Si l'on a une ligne* CE *coupée en* N, *& que des points* C *&* N *on éleve deux perpendiculaires à cette ligne, de telle sorte que* GC *soit à* RN, *comme* CE *est à* NE; *je dis que si du point* E *au point* R *on mene une ligne* ER, *son prolongement* RG *passera par le point* G. 12
PROP. III. Théor. II. *Soit une ligne* FE *quelconque, donnée perpendiculaire à la base* PK *de la vitre, laquelle ligne prolongée en* X *ne passera point par le pied* B *du spectateur; je dis que son apparence* ER *sera dirigée au point de vûe figuratif* G. 14
PROP. IV. Probl. III. *Trouver la coupe d'un point* P *par une ligne tirée au point de distance* E. 16
PROP. V. Théor. III. *Toute ligne faisant un angle de 45 degrés avec la base du tableau a son apparence dirigée au point de distance,* 18
PROP. VI. Théor. IV. *Toutes lignes faisant des angles inégaux avec la*

Gg

base du tableau, & paralleles entre elles, ont des apparences dirigées dans le tableau à un point de l'horifon, 20

Prop. VII. Théor. V. *Toute ligne parallele à la base du tableau, a son apparence aussi parallele à cette même base,* 24
Autre maniere de démontrer la même Proposition, 26
Prop. VIII. Théor. VI. *Toutes lignes paralleles entre elles & inclinées, ont leurs apparences dirigées à un point au-dessus ou au-dessous de l'horifon,* 28
Corollaires, 30
Prop. IX. Théor. VII. 1°. *Si de l'œil* A *du spectateur on tire une ligne au point* D, *qui est le point accidentel des lignes* IL *&* KP, *cette ligne leur sera parallele.* 2°. *Si du même œil* A *on tire une ligne au point* F, *qui est le point accidentel des lignes* GL *&* NP, *cette ligne leur sera aussi parallele ,* 32
Remarque, ibid.

CHAPITRE II. *Récapitulation des principes de la Perspective démontrés dans le Chapitre précédent,* 34

Des lignes horifontales, ibid.
Suite des lignes horifontales, 36
Corollaire, ibid.
Suite des lignes horifontales, 38
Des lignes inclinées, 40
Probl. IV. *Trouver le point de section dans le tableau,* 42
Remarque, ibid.
Probl. V. *Plusieurs lignes verticales étant données, trouver leur apparence dans le tableau,* 44
De la grandeur apparente des objets, ibid.
De la plus grande étendue du tableau, 48
Remarque, ibid.
Probl. VI. *Trouver la plus petite distance qu'on puisse se proposer dans un tableau,* 50
Remarque, ibid.
Probl. VII. *Déterminer l'horifon dans un tableau,* ibid.

CHAPITRE III. *Contenant diverses Méthodes pour pratiquer la Perspective,* 52

Méthode pour mettre les objets en perspective, ibid.

Pratique pour mettre les objets en perspective,	54
Remarque,	ibid.
Autre Méthode pour pratiquer la perspective,	56
Remarque,	ibid.
Autre maniere de mettre les objets en perspective,	58
Introduction à la pratique de cette Méthode,	ibid.
Pratique de cette Méthode,	60
Remarque,	ibid.
La même Méthode pratiquée en sens contraire,	62
La même Méthode pratiquée sous un angle quelconque,	64
Remarque,	ibid.
La même Méthode pratiquée horisontalement,	ibid.

SECONDE PARTIE.

Contenant la pratique de la Perspective.

LEÇON PREMIERE. Faire des carreaux dans un tableau.	67
Remarque,	68
LEÇON II.	ibid.
LEÇON III. Mettre des carreaux sur l'angle en perspective,	70
LEÇON IV.	ibid.
LEÇON V.	72
LEÇON VI.	ibid.
LEÇON VII. Trouver les points accidentels d'un pavé hexagonal, dont les diamétrales sont perpendiculaires à la base du tableau,	74
LEÇON VIII.	ibid.
LEÇONS IX & X.	76
LEÇON XI. Mettre un plan quelconque en perspective,	78
LEÇON XII. Représenter l'objet sans être renversé,	ibid.
LEÇON XIII. Méthode pour suppléer au point de distance quand il se trouve trop éloigné,	80
LEÇON XIV. Mettre un cercle en perspective,	ibid.
LEÇON XV. Mettre un cercle en perspective par une plus grande quantité de points,	82
LEÇON XVI. Mettre des cercles concentriques en perspective,	ibid.
LEÇON XVII. Autre pavé circulaire plus composé, à mettre en perspective,	84
Remarques,	ibid.
Théor. I. Si d'un point quelconque H on mene une perpeudiculaire HI	

à la sécante BG ; qu'on fasse HS, HA égales à HE, & qu'on tire les lignes SE, AE ; je dis qu'elles sont paralleles aux cordes GK, KF, 86

Probl. I. *Mettre un cercle en perspective, ensorte que son apparence soit aussi un cercle,* 88

Probl. II. *L'éloignement AC du spectateur au tableau étant donné, & SP celui du géométral au même tableau, trouver la hauteur PA de l'œil, qui puisse donner au cercle SYV une apparence ELdG, qui soit aussi un cercle,* 90

Remarque, ibid.

Probl. III. *La hauteur B de l'œil étant donnée, trouver la distance BA, d'où le cercle ER, qui touche le tableau, doit être apperçû pour que son apparence RE soit aussi un cercle,* 92

Remarque, ibid.

Leçon XVIII. *Elever un solide sur son plan,* 94

Corollaire, ibid.

Théor. II. *En quelque point de l'horison que soit placé le point de vûe, il donnera toujours les mêmes hauteurs pour élever un plan à sa solidité,* 96

Leçon XIX. *Mettre une piramide en perspective,* 98

Leçon XX. *Mettre en perspective une piramide inclinée,* ibid.

Leçon XXI. *Mettre en perspective une piramide inclinée vûe par l'angle,* 100

Leçon XXII. *Mettre un cylindre incliné en perspective,* ibid.

Leçon XXIII. *Maniere de mettre un plan en perspective, en se servant des points accidentels,* 102

Leçon XXIV. *Mettre en perspective un solide dont le plan supérieur n'est point parallele à sa base,* 104

Leçon XXV. *Faire une élévation perspective sans se servir d'échelle de dégradation, & même sans faire de plan perspectif,* 106

Leçon XXVI. ibid.

Remarque sur la Leçon XXV. 108

Exemple, ibid.

Remarque, ibid.

Pratique pour mettre toutes sortes d'objets en perspective, sans avoir besoin d'en faire le plan perspectif, en se servant du seul point de vûe, 110

Autre maniere, ibid.

Leçon XXVII. *Mettre en perspective un escalier dont le plan du profil est parallele,* 112

Leçon XXVIII. ibid.

TABLE.

LEÇON XXIX. *Faire un escalier dont les marches seront parallèles, & dont le profil sera perspectif,* 114
LEÇON XXX. *Mettre une rampe à un escalier,* 116
LEÇON XXXI. *Faire un escalier avec retour,* ibid.
LEÇON XXXII. *Faire un escalier dans l'encoignure d'un mur,* 118
LEÇON XXXIII. *Faire un escalier ceintré,* 120
LEÇON XXXIV. *Escalier ceintré avec retour,* ibid.
LEÇON XXXV. *Escalier ceintré en sens contraire,* 122
LEÇON XXXVI. *Le même escalier avec retour,* ibid.
LEÇON XXXVII. *Escalier en fer à cheval,* 124
LEÇON XXXVIII. *Arrondissement de l'escalier en fer à cheval,* ibid.
Escalier en fer à cheval vû par le côté, ibid.
LEÇON XXXIX. *Mettre en perspective un escalier en vis saint Gilles,* 126
LEÇON XL. ibid.
LEÇON XLI. *Mettre une croix simple en perspective,* 128
LEÇON XLII. *Croix dont le croisillon fait un angle droit avec la base du tableau,* ibid.
LEÇON XLIII. *Croix évuidée,* 130
LEÇON XLIV. *Croix évuidée, dirigée au point de vûe,* 132
LEÇON XLV. *Croix couchée horisontalement,* 134
LEÇON XLVI. *Croix verticale sur l'angle,* ibid.
LEÇON XLVII. ibid.
LEÇON XLVIII. *Croix inclinée,* 136
LEÇON XLIX. *Croix inclinée dont le croisillon est horisontal,* ibid.
LEÇON L. *Mettre la même croix en perspective par la Méthode de la page 106,* 138
Question pour les Géométres. *Le géometral hIVT étant donné, trouver les points évanouissans du perspectif S q, R o, R S, o q,* ib.
LEÇON LI. *Arcades à mettre en perspective,* 140
Remarque, 142
Exemple, ibid.
LEÇON LII. *Mettre une coquille dans une niche,* 144
LEÇON LIII. *Mettre un berceau en perspective,* 146
LEÇON LIV. *Arcade vûe de profil,* 148
LEÇON LV. *Lustres dans une voûte,* 150
LEÇON LVI. *Corniche vûe de profil,* 152
LEÇON LVII. *Corniche avec retour,* ibid.
LEÇON LVIII. *Trouver un point dont on puisse se servir au défaut du point de distance,* 154

Leçon LIX. *De l'aplomb des colonnes,*	156
Leçon LX. *Mettre des portes en perspective,*	158
Leçon LXI. *Porte ceintrée à deux battans,*	160
Leçon LXII. *Déterminer des portes par une seule coupe,*	162
Leçon LXIII.	164
Leçon LXIV.	ibid.
Leçon LXV. *Trouver les centres perspectifs d'une porte,*	166
Leçon LXVI.	ibid.
Leçon LXVII. *Colonne canelée,*	168
Leçon LXVIII.	ibid.
Leçon LXIX. *Mettre un tore en perspective,*	170
Leçon LXX. *Tracer la courbe du tore avec précision,*	173
Leçon LXXI. *Tracer, par un mouvement continu, les cercles perspectifs qui entrent dans la construction du tore,*	174
Leçon LXXII. *Autre situation du point de vûe,*	ibid.
Leçon LXXIII. *Tracer, par un mouvement continu, les cercles verticaux qui entrent dans la construction du tore,*	176
Leçon LXXIV. *Construction du timpan d'un fronton,*	178
Leçon LXXV. *Trouver les profils perspectifs d'un fronton triangulaire,*	ibid.
Leçon LXXVI. *Fronton circulaire,*	180
Leçon LXXVII. *Fronton dirigé au point de vûe,*	182
Leçon LXXVIII. *De la dégradation des figures,*	184
Leçon LXXIX. *De la direction des figures,*	ibid.
De la reflexion sur l'eau,	186
Probl. IV. *Faire l'angle de réflexion égal à l'angle d'incidence,*	ibid.
Théor. III. *Si l'on interpose un tableau entre la réflexion & le spectateur, ensorte qu'il voye dans ce tableau, & l'objet & sa réflexion; je dis que la réflexion de l'objet occupera autant de place dans le tableau, que l'objet même,*	188
Leçon LXXX. *Réflexion des objets sur une surface polie & posée verticalement, soit que cette surface verticale soit dirigée au point de vûe, soit qu'elle soit parallele à la base du tableau, ou qu'elle soit déclinante avec cette même base,*	190
De la Lumiere,	192

De l'Ombre des corps, tant solides qu'évuidés, le Soleil étant supposé sur un plan parallele.

Leçon LXXXI. *Ombre d'un parallepipede évuidé,*	194

TABLE.

Leçon LXXXII. *Ombre d'un parallelepipede sur l'angle*, 194
Leçon LXXXIII. *Ombre d'un mur concave*, 196
Leçon LXXXIV. *Ombre d'un mur convexe*, ibid.
Leçon LXXXV. *Ombre d'un parallelepipede sur un cylindre couché horisontalement*, ibid.
Leçon LXXXVI. *Ombre d'un bâton porté sur un parallelepipede*, 198
Leçon LXXXVII. *Ombre d'un bâton sur un cylindre couché horisontalement*, ibid.
Leçon LXXXVIII. *Ombre d'une table ceintrée*, 200
Leçon LXXXIX. *Ombre d'un mur sur une colonne*, ibid.
Leçon XC. *Autre Méthode*, ibid.
Leçon XCI. *Ombre des objets, le Soleil supposé en-devant du tableau*, 202
Leçon XCII. *Ombre d'une croix sur des marches*, ibid.
Leçon XCIII. *Ombre sur un plan incliné*, 204
 Autre Méthode, ibid.
Leçon XCIV. *Ombre sur un plan incliné en sens contraire*, 206
Leçons XCV & XCVI. *Autre situation de talud*, ibid.
Leçon XCVII. *Pareille situation de talud*, 208
Leçon XCVIII. *Ombre d'un cône sur un talud déclinant*, ibid.
Leçon XCIX. *Ombre d'un solide éclairé par derriere, & qui porte son ombre en-devant*, 210
Leçon C. *Ombre d'une étoile solide, éclairée de la même maniere, & dont l'ombre est interrompue par un talud*, ibid.
Leçon CI. *Déterminer dans une chambre la partie qui doit être éclairée par l'ouverture d'une fenêtre*, 212
Leçons CII & CIII. 214

Des Ombres au flambeau.

Leçon CIV. *Ombre au flambeau*, 216
Leçon CV. *Ombre portée sur des marches*, 218
Leçon CVI. *La lumiere étant en un point déterminé, trouver les marches qui doivent être ombrées ou éclairées*, 220
Leçon CVII. *Ombre d'un parallelepipede sur un cylindre couché horisontalement*, ibid.
Leçon CVIII. *Ombre d'un cône sur un plan incliné*, 222
Leçon CIX. *Ombre d'un solide sur un autre solide*, 224
Leçon CX. *Ombre d'un corps pendu au plafond*, ibid.
Leçon CXI. *Ombre sur un plan incliné*, ibid.

Leçon CXII. *Autre Méthode*, 226
Leçon CXIII. *Ombre d'une piramide renverſée*, 228
Leçon CXIV. *Même ombre interrompue par un plan vertical*, ibid.
Leçon CXV. *Ombre ſur des plans inclinés*, ibid.
Leçon CXVI *& derniere*, 230
Avertiſſement ſur les planches des cinq Ordres d'Architecture, 232

Fin de la Table.

De l'Imprimerie de J. CHARDON, rue Galande, 1750.

ERRATA.

Page 5, ligne antépénultième, au lieu de page 30, lisez, page 34.
Page 6, ligne 7, Euclide Livre II. lisez, Euclide Livre XI.
Page 12, à la marge, vis-à-vis l'énoncé du Théorême, Plan. II. Fig. 4. lisez, Fig. 4 & 5.
Page 20, ligne 12 du second alinéa, FS, lisez, ES.
Page 26, ligne 4, (Corollaire I. de la Prop. II.), lisez, Proposition III.
Page 32, ligne avant derniere, remettra, lisez, mettra.
Page 45, en marge au haut de la page, au lieu de Plan. XV. Fig. 22. lisez, Fig. 21.
Même page, vis-à-vis le troisiéme alinea, ajoûtez en marge, Fig. 22.
Page 54, ligne 8, (par Problême V.), lisez, (par Corollaire II. de la Proposition II.)
Page 58, ligne 1, transporter, lisez, transposer.
Même page, ligne 9, se transportera, lisez, se transposera.
Page 62, ligne 2, se transporte, lisez, se transpose.
Même page, ligne 3, se mouvant, lisez, se mouvoir.
Même page, ligne 8, se transporter, lisez, se transposer.
Page 84, ligne avant derniere, un Problême, lisez, un Théorême.
Page 88, ligne 12 du discours, au point E, lisez, au point P.
Même page, ligne 5 de la Démonstration, Problême précédent, lisez, Theorême précédent.
Même page, lignes 15 & 16 de la Démonstration, H P, lisez, H Q.
Page 90, ligne 3, une apparence circulaire, lisez, une apparence E I d G, qui soit aussi un cercle.
Page 96, au haut de la page, au lieu de 69, lisez, 96.
Page 98, ligne 3 de la Leçon XX, au point, lisez du point.
Page 100, ligne 10 de la Leçon XXII, donneront, lisez, auront.
Page 104, ligne 1, élevé, lisez, à élever.
Même page, ligne 23, R sera, lisez, X sera.
Page 124, au titre de la Leçon XXXVIII. au lieu de, Le même escalier vû en face, lisez, arrondissement de l'escalier en fer à cheval.
Page 154, au lieu du titre de la Leçon LVIII. lisez celui-ci, Trouver un point dont on puisse se servir au deffaut du point de distance.
Page 158, ligne 1, T E d, lisez, T E D.
Même page, ligne 25, d E T, lisez, D E T.
Page 162, ligne 11, la distance A B, lisez, la distance A C.
Page 170, ligne 3, le perspectif géométral, lisez, le géométral.
Page 182, ligne derniere, effacez & surmontée d'un fronton triangulaire.
Page 194, ligne premiere, abaissez un des rayons du Soleil O C, lisez, abaissez O C, un des rayons du Soleil.
Même page, ligne 9 de la Leçon LXXXII. C S, lisez, C T.
Page 204, ligne 5, perpendiculaire du point, lisez, perpendiculaire au point de vûe.
Page 206, ligne derniere de la Leçon XCIV. les rayons, lisez, le rayon.
Page 208, ligne 2, Leçon XCV, lisez, comme dans la Leçon XCV.
Page 212, ligne pénultiéme, la ligne G A, lisez, la ligne G B.
Page 220, ligne premiere de la Leçon CVI, du pied du flambeau C, lisez, du pied C du flambeau.
Même page, ligne 3, de la Leçon CVII, du point plan RQ, lis. des points plans R, Q.

N. B. Dans le courant de l'Ouvrage, partout où l'on trouvera parallelipede, il faut lire parallelepipede.